国家社科基金项目"艺术体制论研究——从现代到后现代"（13CZW007）
优秀结项成果

艺术体制论：
从现代到后现代

Institution of Art:
From Modern to Postmodern

周计武 著

北京大学出版社
PEKING UNIVERSITY PRESS

图书在版编目（CIP）数据

艺术体制论：从现代到后现代 / 周计武著. 北京：北京大学出版社，2024.11. ——（美学与艺术丛书）. —— ISBN 978-7-301-35564-0

Ⅰ. J052

中国国家版本馆CIP数据核字第20249AA250号

书　　　名	艺术体制论：从现代到后现代
	YISHU TIZHILUN: CONG XIANDAI DAO HOUXIANDAI
著作责任者	周计武　著
责 任 编 辑	赵　维
标 准 书 号	ISBN 978-7-301-35564-0
出 版 发 行	北京大学出版社
地　　　址	北京市海淀区成府路205号　100871
网　　　址	http://www.pup.cn　新浪微博 @北京大学出版社
电 子 邮 箱	编辑部 wsz@pup.cn　总编室 zpup@pup.cn
电　　　话	邮购部 010-62752015　发行部 010-62750672
	编辑部 010-62707742
印 刷 者	北京中科印刷有限公司
经 销 者	新华书店
	710毫米×1000毫米　16开本　20印张　380千字
	2024年11月第1版　2024年11月第1次印刷
定　　　价	98.00元

未经许可，不得以任何方式复制或抄袭本书之部分或全部内容。
版权所有，侵权必究
举报电话：010-62752024　电子邮箱：fd@pup.cn
图书如有印装质量问题，请与出版部联系，电话：010-62756370

目　录
CONTENTS

导　论　艺术体制的现代性逻辑 / 001

　　一、艺术体制 / 002

　　二、艺术体制的批判 / 006

　　三、艺术体制的文化逻辑 / 012

第一部分　分析美学中的艺术体制论

第一章　丹托的艺术界理论 / 021

　　一、某物为何是艺术品？ / 021

　　二、命名、识别与阐释 / 025

　　三、共同体知识与博物馆的终结 / 027

第二章　迪基的艺术体制论 / 032

　　一、艺术品的关系属性与类别意义 / 032

　　二、艺术品资格的"授予" / 036

　　三、艺术世界的框架 / 040

第三章　卡罗尔的历史叙事论 / 045

　　一、定义、辨别与解释 / 045

　　二、实践、传统与叙事 / 049

　　三、超越美学 / 054

第二部分　艺术社会学中的艺术体制论

第四章　豪泽尔的中介体制论 / 061
一、中介体制概念的提出 / 062
二、中介体制的构成 / 070
三、中介体制的功能 / 080

第五章　贝克尔的艺术界理论 / 088
一、艺术与集体活动 / 090
二、协商与惯例 / 094
三、艺术分配系统 / 098
四、艺术标签与艺术家的名声 / 104

第六章　布迪厄的艺术场理论 / 109
一、反思社会学：超越二元对立 / 109
二、概念框架：资本、习性、场 / 113
三、自主艺术场的生成：双重决裂 / 117
四、自主艺术场的逻辑：双重结构 / 122

第七章　克兰的报酬体系论与后市场制 / 127
一、国家：新赞助者的影响 / 127
二、画廊：从网络到寡头组织 / 136
三、风格的社会化形成 / 144

第三部分 艺术体制的结构转型

第八章 现代艺术观念的生产与消解 / 161
一、艺术家的传奇：使命体制与天才观念 / 161
二、形式的救赎：纯粹与绝对 / 166
三、趣味的区隔：艺术消费与文化资本 / 171

第九章 自主性艺术体制的历史转型 / 176
一、作为方法论的辩证批判 / 176
二、艺术体制的自主化 / 180
三、艺术体制的自我批判 / 185
四、先锋派概念的危机与论争 / 190

第十章 范式转型与后现代艺术体制 / 198
一、历史先锋派、后现代主义与先锋精神 / 199
二、艺术体制的后现代转型 / 204
三、表意实践模式的转变 / 210

第四部分 中国当代先锋艺术体制

第十一章 当代先锋艺术体制的社会转型 / 221
一、当代文化生产场中的艺术场 / 222
二、当代先锋艺术的体制转型 / 226
三、当代先锋艺术社区的历史演变 / 231
四、当代先锋艺术真实的重构 / 237

第十二章　艺术社区的名利场逻辑 / 245
　　一、宋庄艺术社区的定位 / 245
　　二、先锋想象与空间表演 / 250
　　三、国际拼盘中的春卷 / 253
　　四、权力场中的名利场 / 258

第十三章　当代先锋艺术的形象生产 / 263
　　一、形象的还俗 / 263
　　二、新世相的裸呈 / 264

第十四章　当代先锋艺术的表征策略 / 271
　　一、传统符号的挪用：重构 / 272
　　二、政治符号的挪用：反讽 / 282
　　三、消费符号的挪用：模拟 / 290

结　论　艺术体制的结构转型及其当代意义 / 298

参考文献 / 302

导　论
艺术体制的现代性逻辑

在西方的艺术史叙事中,"破框而出"的当代艺术是以"现代艺术的终结"为代价的。[1] 它高扬"艺术介入生活"的旗帜,通过媒介、材料与形式上的"混搭"风格,挑战了艺术与非艺术、高雅艺术与通俗艺术的边界,加剧了各门类艺术之间从"分化"转向"融合"的趋势。它不仅打破了现代艺术的分类体系,而且揭示了美学自主性的虚妄。今日,有关艺术的一切不再是不言而喻的了。我们生活在由国际化的先锋艺术、商业化的流行艺术、惯例化的古典艺术、在地化的民俗艺术,以及部落化的原始艺术等各种艺术形态塑造的文化环境中,人们的鉴赏趣味与审美判断远远超出了高雅艺术的范围。这种艺术观念与审美趣味的多元化为重构艺术理论提供了契机。

艺术理论的重构涉及研究对象与研究视角的整体转型。在研究对象上,它不再局限于单一的大写艺术(Art)或美的艺术(Fine Art)的研究,而是采纳了更为宽泛、包容的艺术概念,把流行艺术、民俗艺术、先锋艺术与高雅艺术一起纳入艺术研究的整体视野中来。在研究视角上,它不再拘囿于人文学科的内部研究,仅仅关注艺术形式、风格、流派与思潮的演变;也不再拘囿于社会学科的外部研究,仅仅重视艺术的社会、历史语境或单一艺术作品的意识形态分析;而是把艺术研究的内部视角与外部视角有效地融合起来,在跨学科的研究视野中反思艺术、艺术家、公众与文化机制的社会建构性。正是基于这种研究思路,本书将聚焦艺术体制、艺术体制论和现代性三个核心关键词来展开论述。"艺术体制"从古典、现代向后现代的结构转型是本书研究的核心问题;"艺术体制论"是本书的理论资源和阐释对象;现代性则是问题研究的社会文化语境。

[1] 参阅拙著《艺术终结的现代性反思》(社会科学文献出版社 2011 年版)和《艺术的祛魅与艺术理论的重构》(北京大学出版社 2019 年版)。

一、艺术体制

艺术体制（Institution of Art）是当代艺术理论中非常具有吸引力和生产性的热点争议问题（issues and debates）之一。什么是艺术体制？它是由哪些组织化的社会要素构成的？在艺术的审美实践活动中，艺术体制的功能与作用是什么？我们为什么要研究它？

要厘清艺术体制的概念，我们首先需要理解 institution 的内涵。英国文化批评家雷蒙·威廉斯（Raymond Williams）在《关键词：文化与社会的词汇》中对 institution 的词义演变进行了追根溯源。在英语世界，institution 是一个表示行动或过程的名词。自 14 世纪以来，它可追溯的最早词源为拉丁文 statuere，意指建立、创设、安排。到了 16 世纪中叶，它普遍用来指一种惯例性的实践（practices）。从 18 世纪中叶起一直到 19 世纪中叶，它逐渐被用来指一种特别的机构或社会组织。到了 20 世纪，institution 获得它的现代意义，普遍用来指任何有组织的社会机制。[1] 从雷蒙·威廉斯的词源追溯来看，institution 更接近现代汉语的"体制"内涵，兼有制度、机制、机构等多种内涵。一方面，它是文化艺术机构或团体在特定社会系统中得以运行的机制；另一方面它是规范行动者行为"以实现集体财富或效用最大化的一系列规则、合约程序以及伦理道德的行为规范"[2]。

据此类推，"艺术体制"范畴至少包含两种含义，它既指公共运营的文化机构、职业化的组织，也指机构得以组织化运行的机制、惯例。利物浦大学建筑学院教授、新艺术史的倡导者乔纳森·哈里斯（Jonathan Harris）非常重视"体制在艺术生产、传播与消费中所扮演的角色"[3]，关注艺术生产者、赞助者和其他文化中间人之间的互动，关注视觉表征的风格和团体的构成，关注博物馆、画廊、音乐厅等机构的组织运行机制。如其所言，纽约现代艺术博物馆、伦敦

[1] 雷蒙·威廉斯：《关键词：文化与社会的词汇》，刘建基译，生活·读书·新知三联书店 2005 年版，第 242—243 页。

[2] Douglass North, "Institutions and a Transaction-cost Theory of Exchange", in *Perspectives on Positive Political Economy*, James E. Alt & Kenneth A. Shepsle eds., New York: Cambridge University Press, 1990, p.182.

[3] Jonathan Harris, *The New Art History: A Critical Introduction*, London and New York: Routledge, 2001, p.73.

国家美术馆等具有特殊功能的建筑物，既是一种组织化的社会机构，也是活跃的社会力量，与其"组织"的重要性密切相关。"从这个意义上说，体制总是具有意识形态意义，与特定群体的活动、态度和价值观有关。"[1]

艺术体制是艺术实践活动赖以运行的一整套制度规则。李长春同志在2003年全国文化体制改革试点工作会议上的讲话中指出，体制是具有长期性和稳定性的制度；机制是保证制度实施的程序、规则和运作方式。[2]艺术体制的运行拥有相对自主的一整套程序，通过规则在其中进行选择，而艺术行动者的行为则受规则控制。这里所说的规则，包括惯例、程序、协议、职责、策略、组织形式以及技术等，艺术文化活动正是围绕它们构建形成的。规则还包括信念、榜样、符号、文化、知识等，它们对艺术职责与惯例既可能起到支持、阐释的作用，也可能具有反叛、消解的负面效果。当然，与组织化的社会规范与行为规则不同，艺术体制在艺术活动中是一种非正式的、被行动者内化的文化"习性"。文化习性使艺术行动者在艺术体制中的行为具有相对的自由，不可避免地受到体制性力量的束缚，受到性别、阶级、族裔、种族等文化身份上的体制性区隔（institutional exclusion）的左右。这种体制性区隔既是保障艺术活动的社会力量，也是约束艺术活动的结构性框架。比如，在西方的艺术教育、展览与收藏体制中，女性在很长时间内受到社会系统的总体排斥或只占有边缘的位置，这种情况从文艺复兴一直延续到学院国家体制于19世纪晚期正式解体的那段时期。在西方学院体制的传统中，人体素描课是禁止女生描绘男性裸体模特的，一个19世纪的女艺术家也不能像男艺术家同行那样"自由自在地扮演自己的角色，她无法享有接近异性裸体的自由渠道"[3]。直到1893年，英国皇家艺术学院才决定取消这个禁令。这时各种现代主义和先锋派团体开始在艺术运动中崭露头角，逐步冲击并瓦解了文艺复兴时期以来的学院体制。在漫长的历史中，正是学院体制"导致女性被剥夺了创作重要艺术作品的可能性，被归类为只是从事肖像、风俗、风景这类次要作品的制作者"[4]。因为整体而言，"女性

[1] Jonathan Harris, *The New Art History: A Critical Introduction*, London and New York: Routledge, 2001, p.44.

[2] 李长春：《文化强国之路 文化体制改革的探索与实践（上）》，人民出版社2013年版，第53页。

[3] 琳达·诺克林：《女性，艺术与权力》，游惠贞译，广西师范大学出版社2005年版，第25页。

[4] Jonathan Harris, *The New Art History: A Critical Introduction*, London and New York: Routledge, 2001, p.103.

在艺术世界本身的运作结构里所拥有的，是极无力或边缘的地位：她们是耐性十足的画册编排员，而不是博物馆馆长；是研究所的学生或新进教师，而不是终身教授和系主任；是被动的消费者，而不是参加各大展览的活跃的艺术创作者"[1]。事实上，女性艺术家的困境是社会体制化的产物。"整个艺术创作的情势，包括艺术创作者的发展和艺术作品本身的本质和品质，都发生在社会环境之内，都是该社会结构的必要元素，并且由特定的社会体制加以促成及限定，这些社会体制可以是艺术学会、资助系统、超凡创作者的神话、具有男性魅力的或被社会放逐的艺术家等等。"[2] 这正好可以解释，在由男性主导的父权秩序和西方艺术史叙事中，"伟大"、天才的桂冠何以成为男性艺术家的特权，而女性艺术家又为什么隐匿不显、默默无闻。

德国比较文学教授彼得·比格尔（Peter Bürger）是从艺术体制视角率先研究西方现代主义和先锋派理论的学者之一。作为法兰克福学派的第三代学人，比格尔的艺术思想深受德国古典哲学、法兰克福学派的批判理论和卢曼的社会系统论的影响。他把艺术视为社会系统中的一个子系统，重视体制性要素在艺术活动中发挥的功能或作用。与阿多诺不同，他关注的不是特定的艺术作品，而是艺术的社会体制；其研究方法不是对单一作品的意识形态批判，而是对整个艺术体制的批判。在《先锋派理论》（1974）一书中，他对资本主义社会中的艺术体制进行了批判性的历史分析：

> 随着历史上的先锋派运动，艺术作为社会的子系统进入了自我批判阶段。作为欧洲先锋派中最为激进的运动，达达主义不再批判存在于它之前的流派，而是批判作为体制的艺术，以及它在资产阶级社会中所采用的发展路线。这里所使用的"艺术体制"概念既指生产性和分配性的机制，也指流行于一个特定的时期，决定着作品接受的关于艺术的思想。先锋派对这两者都持反对的态度。它既反对艺术作品所依赖的分配机制，也反对资产阶级社会中由自律概念所规定的艺术地位。[3]

[1] 琳达·诺克林：《女性，艺术与权力》，游惠贞译，广西师范大学出版社 2005 年版，第 41 页。
[2] 同上书，第 192—193 页。
[3] 彼得·比格尔：《先锋派理论》，高建平译，商务印书馆 2002 年版，第 88 页。

这种批判性的历史分析非常具有启发性。第一，他对艺术体制的界定，简明扼要。艺术体制既是艺术生产与分配得以进行的组织机制，也是决定作品接受效果的艺术观念。组织是指"出版商、书店、剧院和博物馆等社会形态，它们介于个人作品和公众之间"[1]；而组织机制则是这些艺术生产与分配机构得以运转的结构性原则，这种结构性原则把规章制度融入个人的行为模式之中。如果把这种规章制度称为"强规范"（strong norms），那么影响艺术活动的审美观念则是"弱规范"（weak norms）。"规范"是"一种具有边界功能的审美符码"，而"规范水平（normative level）是体制概念界定的核心，因为它决定了生产者与接受者的行为模式"[2]。第二，他区分了历史先锋派与现代主义之间的差异性。历史先锋派对现代主义的批判性颠覆及其扬弃，揭示了现代主义艺术体制的自主性。这种自主性一方面依赖于美术馆、画廊、博物馆等艺术生产与分配的文化机构；另一方面依赖于天才美学、静观学说和有机整体的艺术品观念。以达达主义为代表的历史先锋派，批判的不是现代主义流派的各种风格与宣言，而是批判主导审美实践的整个艺术体制。正是这种体制抛弃了启蒙美学的普遍性原则，把伟大的个体与对异化的批判结合起来，使现代艺术成为相对自由、神圣的领域。第三，发达资本主义社会中的艺术体制是作为宗教体制的功能对应物而存在的。"艺术品作为天才的产物，具有绝对独创的品质。艺术品的准超验品质需要一种和宗教冥思相对应的接受形态。"[3]它中断了艺术与生活的桥梁，以独一无二的韵味（aura）吸引焦虑的现代性主体，满足了公众"世俗救赎"的渴望。

综上所述，作为组织、管理、调节艺术产品的生产、传播与接受的制度，艺术体制范畴至少包含三个构成性要素：**艺术机构**，如美术馆、画廊、音乐厅、博物馆、剧院、出版社等机构，或美术家协会、作家协会、艺术基金会等政府性文化组织，它是艺术活动得以实践的组织化力量；**艺术行动者**，如艺术家、艺术批评家、艺术史论家、画廊经理、博物馆馆长、经纪人、"铁杆粉丝"

[1] Peter Bürger and Christa Bürger, *The Institutions of Art*, Loren Kruger trans., Lincoln and London: University of Nebraska Press, 1992, p.4.

[2] 同上书，p.6。

[3] 同上书，p.18。

与业余爱好者等，它是艺术活动得以进行的创造性主体；**艺术规则**，它既是艺术机构的组织机制，也是影响艺术行动者行为的一整套审美判断。当然，这三种要素也可以概括为物质与精神两个层面，"其一是人、建筑和物体构成的组织，其二是社会价值观、规范和习俗的整体"[1]。

作为社会系统的子系统，艺术体制以整体的方式服务于特殊目的。作为子系统，艺术体制既具有相对于社会规则的独立性，以确保艺术作为独立的价值领域发挥作用；又具有与社会规则的一致性，以便把规则融入艺术行动者的行为模式之中。这种结构性的张力是现代艺术，尤其是现代主义和先锋派艺术，坚守自主性原则，批判现代社会的基础。在此意义上，比格尔认为，资本主义社会中的艺术"是建立在体制与单个艺术品之间张力的基础之上的"[2]。

二、艺术体制的批判

艺术体制论（Institutional Theory of Art）是对艺术体制进行批判的话语与方法。按照比格尔对批判科学的阐释，批判包含两种，一种是体系内批判，其特征是"在一种社会体制内起作用"，是以一种艺术观念批判另一种艺术观念，比如，法国古典主义理论家对巴洛克戏剧的批判，现代主义者对几何透视结构等古典主义原则的批判；另一种是自我批判，它与相互敌视的艺术观念保持距离，是对作为社会子系统的艺术体制进行更为彻底的批判。[3] 无疑，艺术体制的批判是艺术体系的自我批判，是对现代资本主义社会中的整个自主性艺术体制的彻底反思与扬弃。

在西方艺术理论界，艺术体制论的大部分科研成果分布在分析美学和艺术社会学两个知识领域中，体现了从艺术本体论向艺术认知论、从美学分析向社

[1] 周彦：《艺术体制：批判与批判的体制》，《立场·模式·语境：当代艺术史书写》，高名潞主编，中央编译出版社 2016 年版，第 187 页。

[2] Peter Bürger, *The Decline of Modernism*, Nicholas Walker trans., Pennsylvania: Pennsylvania State University Press, 1992, p.18.

[3] 彼得·比格尔：《先锋派理论》，高建平译，商务印书馆 2002 年版，第 87 页。

会学考察的转型特点。

20世纪60年代，美学界内部出现了一种艺术语境论的转向。它主张从艺术与社会语境之间的关系出发，把艺术视为社会实践的一部分，探讨艺术品资格（status）问题，而非艺术品的内在属性。这就是以阿瑟·C.丹托（Arthur C. Danto）、乔治·迪基（George Dickie）的艺术界理论和诺埃尔·卡罗尔（Noël Carroll）的历史叙事论为代表的分析美学中的艺术体制论。

1964年，丹托发表了《艺术界》（The Artworld）一文。该文从"艺术是什么"转向"某物为何是艺术品"的追问。丹托认为，之所以安迪·沃霍尔（Andy Warhol）的《布里洛肥皂盒》是艺术品，而超市中与其外观完全相同的物品不是艺术品，是因为某物的艺术品身份是在特定的历史语境中实现的。艺术品与非艺术品的差异不在于使人注意的感知上的差异，而在于一种不可见的"艺术界"赋予艺术品的资格。如其所言，"以艺术的眼光看待事物，需要一种肉眼无法描述的东西——一种艺术理论氛围，一种艺术史知识，这就是艺术界"[1]。正是艺术界让沃霍尔的那堆丝网胶合板变成了艺术品。

受到《艺术界》一文的启发，迪基在《何为艺术？》（1969）中从艺术品与社会体制之间不可见的关系属性出发，提出了自己的艺术体制论。艺术品之所以是艺术品，是因为艺术界共同体的代理人授予了它作为艺术欣赏对象的资格。问题是谁有权利"授予"？哪些人有资格成为体制的代理人？代理人的"授予"是天然合法并有效的吗？为了回应美学家们的质疑，迪基在1984年的《艺术圈》（The Art Circle: A Theory of Art）一书中对前期理论进行了重大修订，重新开始从艺术品转向艺术界，从体制论转向习俗论。他主张，艺术界是若干系统的集合，是艺术家得以向公众呈现艺术品的一个框架，是一种广泛的、非正式的"文化习俗"。在此意义上，艺术体制是一种约定俗成的文化职能（cultural roles），一种"惯例的实践"（customary practice）或"既定的实践"（established practice）。[2] 在这种实践中，代表艺术界为人工制品授予艺术资格的权威，源于

[1] Arthur C. Danto, "The Artworld", in *Aesthetics: The Big Questions*, Carolyn Korsmeyer ed., Oxford: Blackwell Publishing Ltd., 1998, p.40.

[2] George Dickie, *Art and the Aesthetic: An Institutional Analysis*, Ithaca and London: Cornell University Press, 1974, p.31, p.35.

他们对艺术界的知识、理解力和经验。这种知识和经验以惯例的形式让艺术家和受众扮演相互协调的角色。不过，由谁代表艺术界来行事，并不存在一套正式的决定标准。

与丹托、迪基不同，卡罗尔放弃界定艺术的方案，转而主张用历史叙事进行艺术界的批评，即通过"可行的、艺术史叙事的方式"，"把正在讨论的作品的产生与以前得到承认的艺术实践联系到一起，从而确立一部作品的艺术地位"[1]。这种方法把候选者与艺术史的上下文联系起来。某物是一个艺术品，当且仅当它被有意用来支持某种有先例可援的"艺术认定法"。此外，这个定义也要求艺术家有权使用某些媒介和材料，有意让受众以某种在历史上有先例可援的方式识别艺术。与艺术界理论不同，历史叙事法追踪一件艺术品的血缘关系，而不使用一个定义，以此解释我们如何把候选者在类别上称为艺术品。它把艺术视为一种社会实践。在这种实践中，"新来者凭借其社会性的世代关系（它们与先前艺术品的历史、习俗以及被认可的意图之间的联系）来获得进入艺术界的入场券"[2]。

丹托、迪基与卡罗尔的理论依然遵循了分析哲学的一贯传统，通过寻找艺术品的某种不可见的属性来界定艺术，确定艺术品的资格。不过，他们显然已经跨越了传统的美学视域，"越界"到文化社会学中汲取理论的资源。与浪漫主义的天才美学、形式主义批评不同，分析美学中的艺术体制论强调"社会语境在决定艺术品资格中的重要性"，主张"存在遵循一定规则的社会实践，这些规则及其指定的社会职责为此类事物的出现给予了支持"[3]。

与分析美学的哲学辨析不同，艺术社会学中的艺术体制论是在"批判理论的衰落和瓦解的压力"下，由美学家、哲学家和艺术社会学家发展而来的"一种社会学理论"。[4]

在艺术社会学的视野中，对艺术体制的辨析最早可以追溯到斯达尔夫人（Germaine de Staël）的《从社会制度与文学的关系论文学》（1800）。该书被埃

[1] 诺埃尔·卡罗尔：《超越美学》，李媛媛译，高建平校，商务印书馆2006年版，第170页。
[2] Noël Carroll, *Philosophy of Art: A Contemporary Introduction*, New York and London: Routledge, 1999, p.262.
[3] 同上书，pp.231-232。
[4] Ian Heywood, *Social Theories of Art: A Critique*, New York: Macmillan Press LTD, 1997, p.12.

斯卡尔皮（Robert Escarpit）认为是文学社会学的开山之作，是"法国把文学概念和社会概念放在一起进行系统研究的第一次尝试"[1]。它强调社会语境对艺术生产、分配及其接受效果的影响，分析了文学与宗教、风俗、法律之间的相互关系，比较了南方文学与北方文学之间的差异，并把文学的特色归因于社会状况、气候与地缘。这种观点影响了丹纳（H. A. Taine）的《艺术哲学》（1869）、居尤（Jean-Marie Guyau）的《从社会学观点看艺术》（1889）等著作。

在艺术体制的问题史中，匈牙利艺术社会史家阿诺德·豪泽尔（Arnold Hauser）是一个绕不开的学者。他在《艺术社会史》（1951）、《艺术史的哲学》（1958）和《艺术社会学》（1974）等著作中，借助马克思的意识形态批判理论，把艺术与种种社会因素之间的互动与冲突关系置于具体的历史语境中加以考察，辨析了艺术风格、世界观与阶级结构之间的"反映"关系，提出了介于艺术家与公众之间的中介体制论（theory of agent institution）。豪泽尔强调，艺术本身是"一种体制，一种特殊的秩序，既有自发因素，又包含习俗的因素"[2]。此处的"体制"具有两个层面的含义，一是指人与人之间约定俗成的行动规范，二是指组织化运作的特定机构。如其所言，"艺术创作和艺术消费之间的中介体制是艺术传播的必经之路，它们可以说是艺术社会学的流动网。这些中介体制包括宫廷、沙龙、同人俱乐部、艺术家茶话会、艺术家协会、艺术家聚居地、艺术工作室、学校、艺术学院、剧院、音乐会、出版社、博物馆、展览会和各种非官方的艺术团体，它们为艺术发展提供了道路并决定着艺术趣味变化的方向"[3]。由此类推，中介体制是中介者或中介机构的组织机制。首先，它是运行特定功能的组织机构，如剧院、音乐会、出版社、博物馆、展览馆、报纸杂志等。借助这些机构，艺术活动的实践者之间构成动态的关系网络。比如，戏剧是一个社会中不同文化阶层开展交互活动的场所，而演员和导演不仅是戏剧的解释者，而且是决定戏剧是否有资格上演的标准执行者。其次，它是中介者的阐释机制。艺术作为社会财富是集体劳动的结晶，生产者、接受者与中介者之间的地位是平等的。中介者是介于艺术家与公众之间的传播者与阐释者，主要

[1] 罗贝尔·埃斯卡尔皮：《文学社会学》，符锦勇译，上海译文出版社1988年版，第6页。
[2] 阿诺德·豪泽尔：《艺术社会学》，居延安译编，学林出版社1987年版，第195页。
[3] 同上书，第168页。

发挥"桥梁"的中介功能。从最原始的舞蹈者、歌唱者、讲故事的人，到今天的表演艺术家或文人；从最早的艺术爱好者、赞助人，到现代的鉴藏家；从最早的训诂学者，到学识渊博的艺术史论家，他们都是铺平从艺术家到公众道路的中介者。"中介者给作品以意义，消除由新奇而造成的怪异，澄清疑惑，并在作品之间建立某种延续性。"[1] 再次，它是分配机制，如艺术市场，其功能是双重性的。一方面，它拓展了艺术传播的渠道，促进了社会各界与艺术的联系；另一方面，它也拉开了生产者与消费者之间的距离，使艺术价值受到商品交换逻辑的深层次影响。

如果说豪泽尔侧重艺术的中介体制，那么美国社会学家霍华德·S.贝克尔（Howard S. Becker）的艺术界（art worlds）理论和法国社会学家布迪厄（Pierre Bourdieu）的艺术场（artistic field）理论，则更加侧重艺术的社会生产体制。二者都强调艺术生产是一种集体性劳作，行动者（agent）之间既相互竞争又彼此协作。不过，贝克尔的艺术界是一种合作协商机制，而布迪厄的艺术场则是一种冲突区分机制。

贝克尔在《艺术界》（1982）中强调，艺术界是人们之间合作活动的关系网络。合作既是艺术界各节点之间的彼此牵制与配合，也是一种反复操演的惯例化实践。人们通过艺术活动的惯例或共识组织在一起，在合作与竞争中创作艺术品。惯例是协调、规范整个合作机制的结构性要素，是创作者和接受者共享的观看之道或聆听之道。作为集体活动的基础，"道"是在长期的历史发展中被定型化的普遍观念。正是惯例性的艺术常识使艺术家与辅助人员之间简单、高效的合作活动成为可能。它暗示了艺术品的趣味标准，调节了行动者之间的权利与义务，使双方按照约定俗成的共识做事。如贝克尔所言，"艺术制作或表演依赖于合适的人在合适的时间做合适的事情"[2]。简言之，惯例是整合艺术界中各种力量的核心环节，是公众从事艺术实践时必须遵循的艺术生产逻辑。从分工合作的视角来理解艺术界活动，其直接的后果就是对艺术神秘性的祛魅——天才的光环和艺术品的独特性被弱化了，艺术生产成为一种职业化的集体行

[1] 阿诺德·豪泽尔：《艺术社会学》，居延安译编，学林出版社1987年版，第154页。
[2] 霍华德·S.贝克尔：《艺术界》，卢文超译，译林出版社2014年版，第11页。

为。它不仅指音乐、戏剧、电影、建筑等需要众人合作完成的综合艺术，也指诗歌、绘画等看似个人便能完成的艺术创造行为。当然，这种集体行为依赖于一系列的分工：原材料的生产，艺术机构的支持，艺术基金会或政府税金的赞助，公众的欣赏，批评家和美学家的理性阐释，某门类艺术的传统，等等。

与贝克尔强调惯例在行动者合作中的作用不同，布迪厄的艺术场理论更侧重习性（habitus）在资源配置、资本积累和趣味区隔中的"象征边界"（symbolic boundary）功能。习性是一套深刻内在化的、持久的、可转换的潜在行为倾向系统。习性既是被体系化、结构化的性情，也是限制、引导个人行为或集体行动的组织原则。它存在于语言、非词语的交往、趣味以及价值、知觉、推理模式等各个方面。人类行为的利益定向，使习性在艺术趣味、言语行为、服饰风格、饮食习惯等文化符号的竞争中起到了趣味区隔的功能，有助于上流阶层在"纯美学"趣味的追求中实现对有价值资源（物质的、文化的、社会的和符号的资源）的合法占有与支配。在此意义上，文化生产场不过是行动者之间争夺象征资本与有利位置的名利场。它包括遵循商品交换原则的大规模生产场和主张"为艺术而艺术"的有限生产场或艺术场。对前者来说，在资源配置与文化竞争中发挥主导作用的是经济资本；对后者来说，在符号资源和趣味竞争中占据支配地位的是象征资本（symbolic capital）。前者是经济利益导向，后者是符号权力导向。这就出现了两种等级化原则的抗争，一是"他律性原则，这一原则对那些在政治和经济上处于支配地位的人有利"；一是自主原则，"赞成这一原则的人拥有特殊资本，他们倾向于某种程度地独立于经济之外，并把暂时的失败当作选择的标志，将成功视为妥协的标志"。[1] 在艺术场中，行动者追求的是声望、不朽与荣耀，遵循"败者为赢"的逻辑——行动者在经济上的暂时失败，却成就了行动者的传奇，使其凭借象征资本在艺术场中占据一定的位置，获得相应的符号权力。物以稀为贵，艺术场是以象征资本的不平等分布为特征的，这使艺术场成为行动者争夺资源、积累资本以赢得优势位置的场域。不过，"纯美学"的精英立场、自主性的艺术观念、天才艺术家的传奇和专家批评机制主导着艺术场的文化趣味，为冲突和区隔机制披上了温情脉脉的面纱。如布迪厄

[1] Pierre Bourdieu, *The Field of Cultural Production*, New York: Columbia University Press, 1993, p.40.

所言，艺术场的运作主要通过"生产对艺术家创造能力的信仰，来生产作为偶像的艺术品的价值"[1]。习性"有助于把场建构成一个有意义的世界，一个极富有意义和价值的世界，在这个世界中人们值得投资精力"[2]。

综上所述，艺术体制是嵌入社会文化语境的一种结构性框架。这种结构把艺术观念内化为行动者的惯例或习性，并借助中介机构的组织机制，进行艺术的生产与再生产。艺术体制的研究旨在把艺术事件与具体社会情境结合起来，探索艺术行为的惯例与规则，厘清艺术实践的结构性框架与组织化程序，揭示艺术生产、传播与消费等体制性活动在社会转型中的演变逻辑。而艺术体制论则是学者对艺术体制进行辩证批判的产物，是有关艺术体制的种种问题、方法与观点的集合。它解构了艺术家"不朽"的传奇神话，批判了艺术史叙事中"整个浪漫、精英主义、个人崇拜和论文生产的副结构"[3]，实现了对艺术、美学及其博物馆体制的祛魅。

三、艺术体制的文化逻辑

艺术体制的文化逻辑是在现代性语境中展开的。在文化社会学的视野中，现代性是一种独特的"社会生活和组织模式"[4]，是参与式的民族国家政治、市场经济和自治的市民社会之间既分化独立（differentiated）又协调互动（interactive）的体制性框架。

艺术活动是在市民社会领域展开的。市民社会介于家庭与国家之间，具有相对于国家的自主性。它有三个核心要素：一是由一套经济的、宗教的、知识的、政治的自主性机构构成的社会生活；二是一套独特的机构或机制，这种组

[1] 皮埃尔·布迪厄：《艺术的法则：文学场的生成和结构》，刘晖译，中央编译出版社2001年版，第276页。
[2] 皮埃尔·布迪厄：《文化资本与社会炼金术——布尔迪厄访谈录》，包亚明译，上海人民出版社1997年版，第175页。
[3] 琳达·诺克林：《女性，艺术与权力》，游惠贞译，广西师范大学出版社2005年版，第187页。
[4] 安东尼·吉登斯：《现代性的后果》，田禾译，译林出版社2000年版，第1页。

织机制确保国家与市民社会之间既彼此分离又相互协调；三是广泛传播的文明或市民行为的风范。[1]市民社会的发展可以用韦伯的社会学理论加以解释。韦伯认为，现代化的过程是一个复杂的价值领域不断分化为科学、道德和艺术的过程。[2]每一个领域都依赖于各自的内在逻辑。这种逻辑与现代化的内在逻辑并行不悖。自主性艺术体制（比格尔）或自主的艺术场（布迪厄）在19世纪中叶的形成，使艺术摆脱宗教、政治与道德的干扰，成为相对独立的价值领域。这种价值领域的分化正是市民社会形成的一个象征性标志。因为市民社会的相对自治，需要一系列机制来约束国家的政治权力和市场的资本逻辑。现代艺术对现代社会的批判性反思，就具有传播这种"另类"反叛观念的意义。在不断分化的现代性逻辑中，艺术在摆脱工具理性对日常生活的"殖民"方面，无疑具有"世俗的救赎"功能。我们有理由推断，现代艺术的多元风格和批判机制，反过来促进了市民社会的发展和自主个体观念的确立。

在哈贝马斯（Jürgen Habermas）看来，理性的、批判的现代个体是形成18世纪文艺公共领域的核心要素。作为市民社会的组成部分，公共领域是基于团结和沟通基础上形成的生活世界，一个公开批判的关系网络。首先，它是由理性主体构成的公众领域。这里的"公众"是介于贵族社会和市民阶级之间的一个有教养的中间阶层。主体之间是一种平等的对话关系，遵循理性的批判原则。这有助于培育理性的论争和批判精神，为具有政治功能的公共领域奠定基础。如哈贝马斯所言，在资产阶级知识分子相遇的过程中，"围绕着文学和艺术作品所展开的批评很快就扩大为关于经济和政治的争论"[3]。其次，文艺公共领域的交往和组织形式最先诞生在咖啡馆、沙龙、宴会等非正式的机构中，尔后才形成出版社、图书馆、书店、杂志社等交往网络机制。再次，公共领域的形成与市场经济体制之间有密切的逻辑联系。一方面，艺术市场的形成使平凡的老百姓或普通市民参与艺术活动成为可能，艺术鉴赏不再是上流贵族

[1] 参见邓正来、J. C. 亚历山大编：《国家与市民社会：一种社会理论的研究路径》，中央编译出版社1999年版。

[2] 哈贝马斯解释说："韦伯把宗教与形而上学所表达的实质理性向三个各自自主的价值领域的分化视为文化现代性的特征。它们是科学、道德和艺术。三者的分化是因为宗教与形而上学的统一世界观的崩溃。"——Hal Foster ed., *The Anti-Aesthetic: Essays on Postmodern Culture*, Seattle WA: Bay Press, 1983, p.9.

[3] 哈贝马斯：《公共领域的结构转型》，曹卫东等译，学林出版社1999年版，第38页。

社会独享的特权；另一方面，艺术的商业化加剧了艺术"祛魅"的过程，催化了公众喜闻乐见的文体形式（如小说）与艺术门类（如电影）的诞生。传统艺术生产中对个人或集团的情感归属、政治忠诚，日益转向非个性化的匿名市场。

公共领域的建构与艺术自主性原则的形成是一个双向互动的过程。公共领域有助于现代商业批评体制的确立和现代艺术的自我合法化；现代艺术也催生了理性、平等、批判等公共领域的基本原则。二者的内在逻辑是一致的，都源于理性、自由的启蒙现代性精神。不过，哈贝马斯的论述既没有说明"艺术地位的历史变化"，也"掩盖了艺术（作为自主的领域被体制化了）与理性（资产阶级社会的主导原则）之间的矛盾"。[1] 若要阐释艺术地位的变化，揭示艺术与理性之间的矛盾，就有必要厘清现代艺术体制的结构转型。彼得·比格尔的《先锋派理论》（1980）、雷蒙·威廉斯的《文化社会学》（1981）和戴安娜·克兰（Diana Crane）的《前卫艺术的转型：纽约艺术界（1940—1984）》（1987）等著作，系统分析了这个难题。

受到社会系统论的启发，比格尔认为，作为社会子系统的艺术只有在自我批判的阶段，才能客观理解艺术发展过程的总体性。要实现自我批判，就必须构筑子系统的艺术史，并把作为体制的艺术与单个艺术品的内容区分开来。比格尔把艺术史概括为祭祀艺术、宫廷艺术和资产阶级艺术。若把资产阶级艺术理解为自主的现代艺术，那么祭祀艺术与宫廷艺术则是他律的传统艺术或前现代艺术。从体制论的视角来说，之所以说传统艺术是他律的，是因为艺术界或艺术场尚未形成独立自主的领域，依然受制于统治阶级的"权力场"的支配。其合法化依赖于三个条件：传统艺术实践服务于宗教或政治等外在的、他律的要求，具有仪式化的膜拜价值；统治阶级享有优越地位，这种地位使他们在经济上和意识形态上有能力控制总体的社会关系；庇护资助体制——契约、保护人的吸引力和选择性订货，构成了保护人与艺术家之间复杂的关系。[2]

[1] Peter Bürger, *The Decline of Modernism*, Nicholas Walker trans., Pennsylvania: Pennsylvania State University Press, 1992, p.4.

[2] Aleš Debeljak, *Reluctant Modernity: The Institution of Art and Its Historical Forms*, Lanham: Rowman & Littlefield, 1998, pp.60-61.

与他律性的艺术体制不同，现代艺术在资产阶级社会中从社会功能的要求中解放出来，获得了相对的自主性。这种自主性体制的确立，源于现代社会价值领域的分化，源于仪式化的传统世界图景的消解以及民主的兴起、教育的普及。它有两个基本的艺术原理：一方面，艺术从现代性的生活语境中脱离出来，成为相对自治的领域；另一方面，审美成为一种独特的经验领域。艺术在体制上的自主性为单个艺术品的社会批判奠定了基础。为了拒绝商品化的生产结构，拒绝与社会秩序之间的同谋，拒绝变为"顺从的艺术"，艺术必须凝结成一个自在自为的实体，凭借其存在本身对社会展开批判。在此意义上，它所奉献给社会的，不是某种可以直接沟通的内容，而是某种间接的否定或抗议。在此意义上，"艺术在资产阶级社会中，是依赖于体制的框架（将艺术从完成社会功能化的要求解放出来）与单个作品所可能具有的政治内容之间的张力关系而生存的"[1]。不过，这种张力关系持续受到内外两种力量的威胁：一方面，在艺术体制内，历史先锋派和新先锋派试图消除体制与内容之间的分歧，让艺术直接"介入"生活；另一方面，在艺术体制外，不仅诸如法西斯主义、斯大林主义等专制体系迫使现代艺术承担政治教化或意识形态宣传的功能，而且"无功利性"的审美态度也容易受到资本交换逻辑的侵蚀。因此，体制与内容之间的张力关系必然服从一种趋向消亡的历史动力学。

　　与比格尔的二分法（他律性的艺术体制与自主性的艺术体制）不同，雷蒙·威廉斯把西方艺术的社会体制分为三种基本形态：庇护体制、市场体制和后市场体制。庇护体制是传统艺术活动赖以展开的组织机制，至少具有四种庇护形式。第一种是"分封制"，通过授予艺术家以爵士的地位或贵族的称号来提升艺术家的社会身份，并支付必要的报酬使其为某个家族或若干家族服务；第二种是"雇佣制"，教会或宫廷以官方承认的方式资助某个艺术家，提供款待、报酬或直接的货币交换；第三种是"社会支持制"，通过给予艺术家公开的社会承认，长期雇佣，使艺术家的声望受到体制内的保护；第四种是"雏形市场制"，虽然延续了前三种形式的功能，但艺术品可以进入市场，公开地

[1]　彼得·比格尔：《先锋派理论》，高建平译，商务印书馆2002年版，第91页。

买卖。[1]

从庇护体制向市场体制的转变使艺术家逐渐摆脱教会、宫廷和权贵阶层的直接控制，转向匿名的文化市场和消费公众。市场体制使艺术活动产生了根本的变化：艺术品成为特殊的商品，艺术创造者成为商品的生产者，艺术接受者成为商品的消费者。它经历了"艺匠"与"后艺匠"两个体制化的阶段。前者将艺术品直接投放到市场，后者则通过种种中介机制进行市场交易活动。这些中介机制既包括出版社、美术馆、画廊、音乐厅、剧院等中介机构，也包括画廊经理、博物馆馆长、经销商、收藏家和专业化的批评家等行动者。中介机制拉开了艺术生产者与消费者之间的距离，使艺术分配逐渐成为整个社会组织和经济组织的有机组成部分。这就导致了后市场体制的出现。后市场体制是以政府和企业资金为主导的艺术赞助制度。它主要包括现代赞助人（如基金会、捐赠组织、私人赞助者等）、中间机构（主要依靠公共收入的机构，如英国艺术委员会、BBC等）和政府三种资助主体。它使艺术生产者与赞助人之间的关系演变为灵活的雇佣关系，弱化了艺术体制的自主性功能。体制与内容之间的张力关系淡化了，艺术的社会批判功能弱化了。这种"否定式的批判潜能耗尽的理由主要在于，公司与政府把形式美的符号整合到市场、销售和广告的商业化机制之中了"[2]。

对后市场体制的负面效果，戴安娜·克兰以纽约画派为例，论证了美国纽约艺术界共同体角色的转移。伴随艺术从业人员的增加，博物馆、画廊与拍卖行的增多，现代艺术成为一种值得"谋幸福"的职业。许多艺术家在创作目标与生活形态上都认同资产阶级文化。就艺术功能而言，"艺术被错误地选择为财团公共关系的恰当媒介，即，有助于和资产阶级的交流，而传统上把艺术品视为'普遍人性的揭示'"[3]。而艺术家的社会角色则由"批判"转向"认同"，接受者则由理性的个体转为平庸的消费者。如克兰所言："攻击主流社会和政治机构的社会反叛者已被民主化的艺术家取代，他们自困于工人阶级的社区中，

[1] Raymond Williams, *The Sociology of Culture*, Chicago: The University of Chicago Press, 1982, pp.39-43.

[2] Aleš Debeljak, *Reluctant Modernity: The Institution of Art and Its Historical Forms*, Lanham: Rowman & Littlefield, 1998, p.158.

[3] 同上书，p.157。

努力创造壁画，完全与艺术界失去联系，其目标不是改变社会，而是与当地群众交换社会与艺术的观念。"[1]这暗示了一种重要现象的发生，即批判性公共领域的衰落。一方面，公共领域与私人领域的边界模糊了，对公共利益的关切日益让位于一己之私；另一方面，公共领域中形成的文化批判公众日益让位于消费社会中的消费者，"市场规律控制着商品流通和社会劳动领域，如果它渗透到作为公众的私人所操纵的领域，那么，批判意识就会逐渐转化为消费观念"[2]。

综上所述，如果把庇护资助体制称为前现代艺术体制，把市场体制称为现代艺术体制，那么后市场体制则可称为后现代艺术体制。艺术体制从前现代向现代、后现代的结构转型是一个缓慢的、交替演变的复杂过程。每一次体制化的结构转型，艺术体制中的行动者、中介机构的功能、社会资助体系，以及艺术的观念、形式与风格，都会发生重大的变化。本书旨在结合美学批评和社会学理论的研究成果，在现代性语境中，把艺术作为相对独立的社会领域来研究其生产、传播、消费机制及其结构转型的文化逻辑，并在此基础上辨析中国当代先锋艺术及其博物馆体制的变化。

[1] 戴安娜·克兰：《前卫艺术的转型》，张心龙译，远流出版公司1996年版，第186页。
[2] 哈贝马斯：《公共领域的结构转型》，曹卫东等译，学林出版社1999年版，第185、188页。

第一部分

分析美学中的艺术体制论

第一章
丹托的艺术界理论

伴随雅俗界限的消失和艺术边界的消解，当代艺术给现代美学体系带来了前所未有的冲击，人们对艺术的性质和意义再次产生了疑问。它使现代美学理论在分析、阐释、赋予当代艺术的合法性方面，变成了"相当拙劣的工具"；由于"缺乏有效的参照和阐释"，当代艺术的裁决"完全由专家、公共或私人决策者组成的网络决定，受制于艺术市场、媒体推广及文化消费的约束"，这在公众中强化了当代艺术是"胡闹"的印象。[1] 没有标准可循，这使艺术哲学在界定艺术方面的传统路径成为一个难题。在此语境下，丹托的艺术界理论对当代美学的走向产生了重大影响。这不仅因为其理论直接回应了当代艺术的难题，而且因为在语言学转向与艺术不可界定论之后，其理论为界定艺术提供了一种新的研究路径，即从"艺术是什么"转向"某物为何是艺术品"的艺术资格（the status of art）问题。

一、某物为何是艺术品？

1964年10月15日，美国分析美学家阿瑟·C.丹托（Arthur C. Danto）在美国哲学学会东部分会第61届年会上宣读了《艺术界》一文。这篇发言稿后来发表在《哲学杂志》1964年第61期上，引起了很大的反响，先后被收录在多本美学文集中。

该文在反思模仿理论（imitation theory）和视觉真实理论（reality theory）的基础上，放弃了传统美学的思考路径。它不再问"艺术是什么"，因为这种提问

[1] 马克·吉梅内斯：《当代艺术之争》，王名南译，北京大学出版社2015年版，第9、10页。

方式会诱导美学家们仅仅追求一种单一的答案。[1] 传统艺术哲学希望在艺术与非艺术之间找到共通的属性，确立艺术的合法性根基。这种本质论的谬误受到维特根斯坦（Ludwig Wittgenstein）和韦茨（Morris Weitz）的批判和否定。

维特根斯坦认为，哲学谬误根源于语言的运用，"意义即用法"，"艺术""美"等概念并不天然就包含某种永恒的意义，这些术语的含义依赖于使用这些词语的特殊语境。在此意义上，美学家试图为这些词语找到一劳永逸的固定内涵是水中捞月的乌托邦之举。维特根斯坦希望用"家族相似"（family resemblance）概念来描述艺术，因为与"游戏"概念一样，艺术没有普遍的属性，只有"相似点重叠交叉的复杂网络——有时是总体的相似，有时是细节的相似"[2]。

韦茨延续了反本质主义的思路。他指出，艺术定义的企图与艺术实践的革新之间存在不可调和的矛盾。一方面，寻找艺术的本质属性，确定艺术的充要条件，使"艺术"概念呈现为封闭的形态；另一方面，艺术极易扩张的冒险精神，其永恒的变化和创造，使得确保任何一组特定属性的做法行不通了。不断革新的艺术冲动使界定艺术的理论具有明显的滞后性。理论永远跟在实践的后面，无法确保艺术的阐释永远有效。因此，"艺术"是一个"开放概念"（open concept），用必要和充分条件去详述这个概念的内涵是徒劳之举。如其所言，"没有共同的属性，只存在一系列类似之处。知道艺术是什么，这不是理解某种潜在的本质，而是借助这些相似之处，我们得以认识、描述和解释那些我们称之为'艺术'的东西"[3]。换言之，辨别不同艺术品之前的相似性"基因"，是判断某物是否为艺术品的依据。当被创作的新作品与艺术的许多子概念的成员相似时，尽管新作品缺乏共同的特征，通常还是把它包括在子概念内，这说明子概念是一种开放的概念。艺术在类概念上也是如此。韦茨主张，对类概念意义上的"艺术"而言，"成为一件人工制品"并不是必要条件。比如，来自大海的一块漂浮的浮木。如果我们愿意将一块浮木归入雕塑，即作为艺术品，那么人

[1] Preben Mortensen, *Art in the Social Order: The Making of the Modern Conception of Art*, New York: State University of New York Press, 1997, p.2.

[2] 维特根斯坦：《哲学研究》，汤潮、范光棣译，生活·读书·新知三联书店1992年版，第31页。

[3] Morris Weitz, "The Role of Theory in Aesthetics", in *Reflecting on Art*, John A. Fisher ed., Mountain View: Mayfield Publishing Company, 1992, pp.14-15.

工性就不是艺术的必要条件。韦茨的论证未必令人信服，因为他未能充分考虑"艺术品"的双重含义：分类学意义和价值评价意义。当我们说"那个浮木是一件艺术品"时，是在价值层面而非在分类学意义上谈论浮木——称赞它有一些值得注意或赞扬的特质。

这种对艺术本质论的质疑与批判精神，促使阿瑟·C.丹托改变思路，转而探讨难题。以安迪·沃霍尔的《布里洛肥皂盒》(*Brillo Soa Pads Boxes*，1964) 为例，他追问说：为什么从视觉上看完全相同的物品，正在展出的肥皂盒是艺术品，而落魄的抽象表现主义艺术家斯蒂文·哈维（Steve Harvey）设计的肥皂包装盒却不是？

受到硬边抽象画风的影响，哈维的设计色彩鲜艳、轮廓分明。盒上 B-R-I-L-L-O 的字母非常醒目，辅音是蓝色，元音 I 和 O 是红色，使用 Brillo 有两个相关的理由。这个单词本身来自非正式的拉丁文，原意是"我光洁闪亮"（I Shine）。同时，这个词语传达的激情要用许多其他词汇才能形容得出来，这些激情洋溢的广告词通过包装盒散播开来，像罢工者扛的旗帜和标语牌上写的醒目的革命标语或抗议口号那样。其上面写着：这些肥皂快是"大号的"，是"新"产品，像铝一样闪闪发亮。这种设计"美"吗？当然，它很美。

在德国古典美学体系中，美学逐渐被等同于艺术哲学，而美的概念也成为讨论艺术本质的基础。艺术被视为对美的自然模仿，是无功利且令人愉悦的对象。这种对美及其价值的肯定贯穿于整个现代美学话语之中。在现代艺术体系中，不同门类的艺术被置于某些普遍的原则下加以讨论，大写的艺术总是与"美的艺术"相联系。[1] 美的理论变成了艺术理论的可疑方式，因为对单一"美"之价值的肯定遮蔽了审美趣味与审美价值的多样性。在此意义上，"美的概念的沉重阴影笼罩了艺术哲学。因为美（特别是在 18 世纪）与趣味的概念深深纠缠在一起，它遮掩了美学特征的广泛性与多样性"。[2] 那么，美还是内在于艺术的

[1] Paul Oskar Kristeller, "The Modern System of the Arts: A study in the history of aesthetics", in *Journal of the History of Ideas*, Vol.12, Issue 4, 1951, pp.496-527 & Vol.13, Issue 1, 1952, pp.17-46.

[2] 阿瑟·C.丹托：《美的滥用：美学与艺术的概念》，王春辰译，江苏人民出版社 2007 年版，第 43 页。

一种审美品质吗？答案是否定的。美既不属于艺术的本质，也不符合艺术的定义。它只是外在于作品的一种偶然特征。好的艺术不一定是美的，是否使用美是艺术家的选择。

如果艺术品与非艺术品的差异不是美的话，那么是媒材吗？是形式吗？答案都是否定的。从二者可见的因素来看，它们没有任何不同。于是，丹托把目光转向了不可见的因素——物品展示的语境或事件发生的现场。前者是以艺术家之名进行的艺术展览空间，它召唤观者以艺术鉴赏的习性观看空间里展示的一切；后者是满足消费者日常生活需求的"超市"，它暗示了这是遵循等价交换原则的商品。除此之外，前者之所以被看作艺术品，不仅仅因为艺术家之名，也不仅仅因为艺术的展示机制，还在于艺术家、专业观者之间共享了类似的艺术观念与知识。如其所言，"把某物视为艺术需要某种眼睛无法看到的东西——一种艺术理论的氛围，一种艺术史的知识，这就是艺术界"[1]。显然，"艺术界"这一概念不是抽象的艺术界定，而是识别、描述、阐释艺术的体制性语境或结构性框架。通过置于艺术界的分析框架，丹托的理论使美学不再局限于抽象的哲学思辨，而是转向语境论的体制分析。这为后分析美学家从美学转向艺术社会学的探讨开辟了新的路径。

"某物为何是艺术品"的难题涉及艺术品的资格。艺术品资格不仅涉及艺术品与其所处语境的关系，而且会影响艺术品意义的阐释。在此意义上，识别并判断某物是艺术品，继而阐释其意义，是分析艺术品生成的必要条件。如其所言，"成为一件艺术品就是与某物以及它所表达的意义有关"[2]。这种与某物的相关性及其表达的意义是不可见的，艺术家观看世界的方式及其想要表达的意图也是不可见的。这种不可见的艺术属性必须要经过艺术界共同体的识别、命名与阐释，方能显现。

[1] Arthur C. Danto, "The Artworld", in *Aesthetics: The Big Questions*, Carolyn Korsmeyer ed., Cambridge: Blackwell, 1998, p.40.

[2] Arthur C. Danto, *After the End of Art: Contemporary Art and the Pale of History*, Princeton: Princeton University Press, 1997, p.195.

二、命名、识别与阐释

丹托从语义学的视角分析艺术与现实、艺术品与非艺术品的差异，使艺术界理论抛弃了传统美学对"美"的眷恋和以艺术品为中心的习惯思维。它开始关注艺术中不可见的属性，思考社会的体制性语境对艺术命名、识别与阐释的影响。正是体制化的文化语境以及艺术理论、艺术史的知识赋予了安迪·沃霍尔的《布里洛肥皂盒》以意义，确立其艺术品的资格。

这种对看似寻常之物"加冕"的过程，首先依赖于"是"（is）的审美判断。"是"的判断是一种艺术识别（artistic identification）行为，并不涉及日常用法中"是"的指称功能。作为某物成为艺术品的必要条件，"是"具有以下特征：它代表某种特定的物理属性，这种物理属性通过"是"的艺术识别被指认为是一件艺术品；艺术识别不依赖于物品表象的外观因素，而是依据艺术共同体的知识；艺术识别具有再生产性，在不同的文化语境中具有不同的历史功能定位。[1]因此，艺术识别主要依赖于艺术界的语境，而不是物品的物理属性。通过艺术识别过程，某物被"命名"为"艺术品"，被赋予某种超过其物理属性的意义，从而获得了被艺术界共同体认可的艺术资格。"命名"如同洗礼仪式，使物品"加冕""升华"为艺术品，完成了从灰姑娘到白天鹅的华丽蜕变。当然，丹托的"命名"是在语义学层面实现的，功能如同引语。其在《寻常物的变容》（The Transfiguration of the Commonplace，1974）一文中强调："引语是相当复杂的结构，其作用是命名被引号所封闭的一个判断，借此某物便被授予了名称"[2]。"是"或"引语"以审美判断的形式实现了艺术活动中的命名行为。

若艺术品资格是在命名和识别行为中实现的，那么命名何以可能？或者说，它是如何实施的？"是"或"引语"的识别与判断功能又是如何发挥作用的？这里的艺术品至少包含两个层面的意义：一是物或事件表象所展示出的表

[1] Arthur C. Danto, "The Artworld", in *Aesthetics: The Big Questions*, Carolyn Korsmeyer ed., Oxford: Blackwell Publishing Ltd., 1998, pp.38-39.

[2] Arthur C. Danto, "The Transfiguration of the Commonplace", in *The Journal of Aesthetics and Art Criticism*, Vol.33, No.2, Winter 1974, p.147.

层意义；二是与物的表象"有关"（about）的种种观念。以《布里洛肥皂盒》为例，观者借助肉眼观看到它的设计元素、外观及其纸质胶板的物理特质构成了其第一层意义；纽约曼哈顿在20世纪60年代流行的文化态度、审美趣味、艺术观念赋予观者以审美的眼光，观者借助这种眼光所观看到的"挪用"策略、对审美表象的批判、对商业文化逻辑的反讽等文化意义，构成了它的第二层意义。正是第二层意义使寻常物"变容"，"从外观的第一层意义向第二层意义的转换例证了从生活向艺术的变容"[1]。因此，命名与识别发生在从第一层意义向第二层意义的转换过程中。不过，要让整个共同体认可它为艺术品，还需要"阐释"。因为赋予某物以艺术品意义的相关性（aboutness），不是一望而知，更非不思而晓的。

对丹托的艺术界理论来说，"阐释"扮演了重要的角色。正是"阐释构成艺术品"[2]，使某物获得艺术品的资格，具有艺术的意义。肉眼只能看外观或表象，意义的澄明需要心眼的介入，依赖于心智的阐释。一般而言，艺术界具有两种阐释方式，一种是理解作品型阐释，如艺术理论与批评对具体作品意义的解读；一种是建构型阐释，它赋予某物以艺术的身份。在此意义上，丹托的阐释主要指后者。它具有建构的力量，能够化腐朽为神奇，把日常物"变容"为艺术，获得其超验的神秘性。概而言之，"阐释"至少具有三种功能。一是区隔功能。它通过阐释把寻常物与艺术品区分开来，并赋予后者意义。《布里洛肥皂盒》的价值是艺术界或体制性语境赋予它的文化身份，而超市中外观完全一模一样的包装盒不过是可等价交换的商品。二是建构功能。"阐释能把实物从现实世界移入艺术世界，在这里实物时常穿上想象不到的服装。只是由于与阐释联系在一起，实物这种材料才是艺术品，它当然无须承担艺术品在任何进一步的有趣方式中涉及的情况。"[3] 艺术品资格是在阐释中被赋予的。正是阐释使寻常物依赖艺术资格鉴定的"是"，"变容"为艺术品。三是分类功能。它把艺术品纳入既定的艺术门类或艺术的子概念，在不同门类艺术的比较中确定其特性，

[1] Arthur C. Danto, "The Transfiguration of the Commonplace", in *The Journal of Aesthetics and Art Criticism*, Vol.33, No.2, Winter 1974, p.146.

[2] 阿瑟·丹托:《艺术的终结》，欧阳英译，江苏人民出版社2001年版，第21页。

[3] 同上书，第36页。

从而把它与其他艺术品区分开。如其所言，艺术品作为一个类别，是以词语的方式与真实物相比照的，"阐释一件作品就是提供一种作品的相关性及其主题是什么的理论"[1]。这种词与物、符号与现实的关系，是一种表意上的语义关系。它引导我们不断地重新思考"何谓艺术""何谓艺术品"等艺术哲学的观念问题。在此意义上，艺术家扮演了过去哲学家的角色，它指引我们思考作品所表达的东西，思考艺术的观念。

阐释以类似于语言操作的方式，以"命名的仪式"扮演了筛选机制的角色。如丹托所言："作为一个有变容能力的进程，阐释如同某种命名仪式，在赋予其一种新的身份的意义上，而不是在起名字的意义上，它参与到共同体的挑选之中。"[2] 它把艺术品从种种物、事件或行为中挑选出来，赋予其艺术品的资格和意义。阐释者是在体制化的艺术界中完成的这个阐释行为。不是某个人，而是艺术界中的行动者集体扮演了"把关人"的角色。这些行动者应该包括艺术家、画廊经理、博物馆馆长等专业人士、文化艺术传媒人员以及广大的艺术业余爱好者。此外，对艺术品意义的阐释，同样是在体制化的语境中完成的，意义离不开艺术家与观者的生活世界，"他们必须属于艺术家发现自己的那个世界，并且是那一历史时刻的一部分"[3]。因此，阐释并非单纯的命名和识别的过程，阐释的合法性与有效性依赖于体制化语境的制约，依赖于艺术界的惯例性机制及其一整套共享的价值观念，即一种艺术理论的氛围，一种艺术史的知识。

三、共同体知识与博物馆的终结

艺术界是艺术品获得艺术资格的一种体制性语境。艺术界在逻辑上依赖于艺术理论的氛围和艺术史的知识。所谓理论的氛围，是指"弥漫于画廊、展览馆、艺术沙龙等艺术机构中的更为宽泛而惯例化的艺术眼光，而非某种我们一

[1] Arthur C. Danto, *The Transfiguration of the Commonplace*, Cambridge: Harvard University Press, 1981, p.119.
[2] 同上书，p.126。
[3] Arthur C. Danto, *Embodied Meanings: Critical Essays & Aesthetic Meditations*, New York: Farrar Straus Giroux,1994, p.xiii.

般所认为的得到严格阐述的理论观点。"[1] 所谓艺术理论与艺术史的知识,是一整套体制化了的"理由话语"(discourse of reasons)系统。这种理由话语具有以下三种特性。第一,作为一种特殊的文化产品,艺术品是"理由话语"人为建构的产物。换言之,正是"理由话语"赋予艺术品以资格和意义。因此,理论不是肯定或否定某种艺术实践的理论,而是一种建构性的劝说力量。作为一种弥漫于艺术界的态度,这种力量不仅确保了作品在艺术界的地位,而且成为艺术家的创作活动和理论家的欣赏、识别、阐释、评价活动得以展开的框架。第二,"理由话语"本身是体制化建构的产物,遵从一种历史秩序的演变。正是"理由话语"构成了艺术活动的历史语境,借助阐释参与了艺术品资格的建构过程。第三,任何艺术家或理论家都要参与到"理由话语"的体系之中。[2]

识别、阐释某物是否属于艺术,依赖于以往关于艺术品的知识。这些被公认的艺术品和艺术品的知识构成了一种理想的秩序,它能够赋予那些新的作品以历史的合法性。换言之,只有当新的作品与艺术的典范相吻合时,它才能被纳入理想的秩序之中,成为艺术界的一员。在这种意义上,艺术界是"一种理想的共同体。成为一件艺术品就是要成为艺术界的一员,使它与艺术品之间呈现出与其他事物完全不同的关系"。[3] 新的艺术品与公认的艺术品之间拥有类似的艺术品质。不仅如此,它加入到丹托所言的"风格矩阵"(style matrix)之中,无疑会丰富艺术的属性,拓展艺术的视野,带来新的艺术体验,从而会悄悄改变艺术的秩序。"风格矩阵"是由艺术品构成的有机共同体。风格不同的艺术品之间在地位上都是平等的。它们构成了"活的传统",使任何给定的作品都符合其他作品的知识,其他任何作品也使某种给定的作品成为可能的知识。这种观点受到 T. S. 艾略特(T. S. Eliot)《传统与个人才能》(1919)一文的启发。不过,二者探讨的重心不同。艾略特侧重于作者的非个性化和传统的规范作用,"诗人的思想是个储存器,把握并贮存无数种感情、词句、意象,它们滞留在那

[1] 殷曼楟:《"艺术界"理论建构及其现代意义》,社会科学文献出版社 2009 年版,第 35 页。

[2] 同上书,第 34 页。

[3] Arthur C. Danto, *After the End of Art*, Princeton: Princeton University Press, 1997, p.164.

里，直到所有的分子聚集而构成一个新的综合"[1]。丹托着重强调传统的当代性、艺术的民主化和美学趣味的平等性。在此意义上，"艺术界是绝对平等的，但也是一个相互自我丰富的世界"[2]。

据此，我们有理由推断，某物要成为艺术品，其艺术的合法性依赖于共同体的知识或"理由话语"体系。其一是艺术史的叙事逻辑。丹托以安迪·沃霍尔的波普艺术为例，试图把这种现象纳入杜尚以来的先锋艺术传统之中，从艺术的风格、观念和价值上区分当代艺术与现代主义艺术的差异，从而确立了一种不同于格林伯格叙事的当代艺术范式。其二是艺术界的理论阐释。丹托反对把美作为艺术的内在属性，而主张从特定历史时期的艺术观念出发，从理论上识别并阐释给定的作品，从而把作品纳入"理想的共同体"即艺术界之中。只有满足以上两个必要条件，"这是艺术"的"是"，才能成为艺术哲学意义上的"是"，即艺术识别之"是"（"the is" of artistic identification），而非单纯的身份判断。

当然，作为艺术品资格得以确立的体制化语境，艺术界除了艺术理论的氛围、艺术史的知识等"理由话语"系统外，还应包括艺术家、批评家、收藏家等行动者和画廊、美术馆、学院、杂志社等艺术机构。这些行动者和艺术机构在艺术的生产、传播与消费中扮演了举足轻重的作用。就此而言，我们对艺术界的理解，不能仅仅局限于抽象的语义分析，而应考虑更多社会的、经验的因素。

事实上，尽管丹托对博物馆、画廊等中介机构的探讨着墨不多，但也有自己的独到之处。他把艺术观念视为建构艺术界和艺术品资格的中介力量。[3] 不同的艺术观念会产生不同的艺术体制和艺术机构。现代博物馆与艺术时代是相伴而生的。伴随后历史时代的到来，现代博物馆的精英体制必将被"非博物馆"或"没有围墙的博物馆"取代。

[1] 拉曼·塞尔登编：《文学批评理论——从柏拉图到现在》，刘象愚、陈永国等译，北京大学出版社 2003 年版，第 312 页。

[2] Arthur C. Danto, *After the End of Art*, Princeton: Princeton University Press, 1997, p.165.

[3] Arthur C. Danto, "The Transfiguration of the Commonplace", in *The Journal of Aesthetics and Art Criticism*, Vol.33, No.2, Winter 1974, p.145.

在艺术的时代，对于渴望知识、渴望审美经验的大众来说，博物馆不仅是艺术杰作的收藏之地、展示之所，而且是公众接受艺术教育、体验艺术之思的圣殿。正是这种使艺术意义得以呈现的经验可能性建构了博物馆的神圣世界。它是"权力的象征"，代表"从美通向真理的庙宇"。[1]

在后艺术的历史时代，艺术界的理论氛围使"人人都是艺术家""任何东西都可以是艺术品"的观念获得了"授权"。这种政治授权理论声称，那些在博物馆中找不到艺术意义的社会群体，不应当被剥夺艺术赋予的生活的意义。换言之，饥渴的大众希望观看、接触、体验、收藏的艺术品，不是博物馆到目前为止能够向他们提供的某种东西。他们寻求的是一种能够体验自己文化归属感或唤起集体文化记忆的物品，一种被博物馆的精神性实践及其主张所遮蔽的艺术。这种艺术在博物馆的围墙之外。因此，"公众不去博物馆，而是让博物馆走向公众"，以博物馆的名义拓展公共空间，"创建一个没有围墙的博物馆"。[2] 没有围墙的博物馆暗示了一种与艺术史叙事、艺术理论建构紧密相关的现代博物馆精英体制的终结。

汉斯·贝尔廷（Hans Belting）呼应了这种观点，他提出，伴随"艺术史的终结"，"把博物馆当作圣殿看待的资产阶级概念"消失了。[3] 新博物馆（New museum）将从传统的圣殿形式，转向类似于公共舞台的剧场或公共空间的展示场所。新博物馆将与新艺术或后现代艺术共生，成为后者的庇护所。

现代博物馆的终结论最早可以追溯到美国罗切斯特大学艺术史教授克林普（Douglas Crimp）。他在《论博物馆的废墟》（*On Museum's Ruins*, 1993）中以类似的文化逻辑推论：艺术、艺术史与博物馆都是19世纪的产物；当可机械复制的摄影术介入博物馆体制时，一种"异质性随之在博物馆中心重建，博物馆对于知识的自居也随之瓦解"[4]。现代博物馆作为精英体制的一部分，其终结为建构一种"博物馆考古学"（an archeology of the museum）奠定了知识学的基础。

[1] Arthur C. Danto, *After the End of Art*, Princeton: Princeton University Press, 1997, p.182.

[2] 同上书，p.181。

[3] Hans Belting, *Art History After Modernism*, Caroline Saltzwedel and Mitch Cohen trans., Chicago: The University of Chicago Press, 2003, p.96.

[4] Douglas Crimp, *On the Museum's Ruins*, Cambridge: MIT Press, 1993, p.287.

综上所述，正是现代艺术观念作用于现代博物馆，使博物馆成为现代艺术界确立艺术边界，赋予艺术品资格的圣殿。伴随现代艺术观念的终结，博物馆作为精英体制的一部分也必然瓦解。新的时代呼吁多元共生的艺术，呼吁建构一种没有围墙的博物馆，展示、收藏为新的社会群体而存在的新艺术。这种艺术形态有助于确立他们的文化身份，建构一种政治与美学趣味上都平等的艺术界。这种艺术界使新博物馆充满了一种"怀疑精神"[1]，有助于揭示隐藏在体制化艺术实践中的意识形态力量，有助于激发来自不同区域、不同阶层、不同种族和性别的艺术在博物馆的公众舞台上民主对话。无疑，这种博物馆的乌托邦想象不是基于高雅的审美趣味预设，而是基于自由、平等的审美政治。

[1] David Carrier, *Museum Skepticism: A History of the Display of Art in Public Gallery*, Duke: Duke University Press, 2006.

第二章
迪基的艺术体制论

艺术界理论促使哲学家把目光从艺术品的可见属性转向艺术品中不可见的属性，通过理论来命名、识别、阐释，揭示某物的相关性及其体现的意义，从而赋予某物以艺术品的资格。阿瑟·C.丹托的语义学分析虽然突破了传统艺术哲学的研究路径，但并没有脱离艺术本体论的框架。艺术品与非艺术品分别属于两种截然不同的物体系，其性质差异"不是体制上的，而是本体论上的"[1]。

把社会学的体制框架引入艺术界理论，推动艺术研究转向艺术社会学的关键人物是乔治·迪基（George Dickie）。他主张，艺术品是以社会的方式生产、传播与消费的。因此，要把对艺术品的考察纳入体制化的社会语境中加以分析。在这种语境中，艺术家和受众的活动，按照某些潜在的社会规则相互协调，而这些潜在的社会规则是把艺术品从非艺术品中甄选出来的重要方法。纵观迪基的艺术体制论，其研究经历了两个阶段：一是20世纪六七十年代，研究中心是艺术品的资格；二是20世纪80年代，研究重心是艺术世界的框架。

一、艺术品的关系属性与类别意义

对艺术生产的文化语境的关注始于20世纪60年代初期。[2] 在这之前，几

[1] Arthur C. Danto, *The Transfiguration of the Commonplace*, Cambridge: Harvard University Press, 1981, p.99.

[2] Marshall Cohen, "Aesthetics Essence", in *Philosophy in America*, M.Black ed., Ithaca: Cornell Univeristy Press, 1965, pp.115-133; George Dickie, "Is Psychology Relevant to Aesthetics?" in *The Philosophical Review,* Vol. 71, No.3, 1962, pp.285-302; George Dickie, "The Myth of the Aesthetic Attitude", in *American Philosophical Quarterly 1.1,* 1964, pp.56-65; Arthur C. Danto, "The Artworld", in *Journal of Philosophy,* Vol. 61, No.19, 1964, pp.571-584; Maurice Mandelbaum, "Family Resemblances and Generalization Concerning the Arts", in *American Philosophical Quarterly 2*, No.3, 1965, pp.219-228.

乎所有的艺术理论，如美的理论、趣味理论、审美态度理论，都忽视了艺术的语境。这些理论是围绕个体心理学的概念而建构起来的，却忽视了作为文化族群成员的人所经历的文化事件。事实上，没有复杂的、持续的文化组织作为语境，艺术生产是不可想象的。

如第一章所述，阿瑟·C.丹托对艺术语境的理解有两种答案。在前期，艺术语境主要指艺术理论的语境，即弥漫在艺术界的氛围，一种不可见的关系属性。正是某种未展示的关系属性使置身其中的物品成为艺术品。在后期，他主张艺术语境就是使某个对象成为不仅与某物相关，而且可以阐释的某类事物。据此类推，艺术品的分类就是事物的分类，其中有些既与某物相关也是可阐释的，另一些既没有关系属性也是不可阐释的。这种观点暗示了艺术家角色与公众角色是艺术生产语境的一部分。

受到丹托对艺术语境理解的启发，迪基对艺术品的关系属性和分类意义进行了深入辨析，并据此在1974年《艺术与审美》一书中提出了艺术品定义的早期版本：

> 类别意义上的艺术品是：（1）一件人工制品；（2）代表某种社会体制（即艺术界）而行动的某人或某些人，授予它具有欣赏对象资格的地位。[1]

这个定义涉及三个核心范畴：关系属性、类别意义、授予地位。

首先，迪基对传统艺术定义中的关系属性进行了批判性反思。

在传统艺术理论中，关系属性被认为是艺术的本质。例如，"模仿论"主要处理艺术品与题材之间的关系；"表现论"主要处理艺术品与创造者的情感或感知情绪之间的关系；"形式论"主要处理艺术品与艺术形式之间的关系。这些传统的艺术定义总是在艺术品的可见性或显性中寻找艺术的本质属性。莫里斯·韦茨（Morris Weitz）在1956年发表的《理论在美学中的角色》（The Role of Theory in Aesthetics）一文中，从反本质论的视角，依据"普遍论"（generalization argument）和"分类法"（classification argument），论证了艺术是一个开放的概念，

[1] George Dickie, *Art and the Aesthetic: An Institutional Analysis*, Ithaca and London: Cornell University Press, 1974, p.34.

提出了艺术不可界定说。[1] 艺术史的叙事逻辑也表明了这一点：古希腊艺术是模仿的，但罗马艺术很难再说是模仿的了；抽象艺术证明模仿不属于艺术的本质，如同抽象不属于艺术的本质一样。作为开放的概念，艺术中并不存在共同的视觉属性。

与本质论和反本质论不同，迪基试图寻找第三种界定艺术的道路：按照艺术活动的程序或功能性的历史定位加以界定。他主张，尽管艺术品的许多属概念（subconcept），如小说、悲剧、雕塑、绘画等是开放概念，但"艺术品"是类概念（generic conception），作为以上各类作品的总称，可以"根据其必要条件和充分条件来界定"[2]。因此，类概念封闭、属概念开放的情况是不容否认的。此外，虽然从显性（如绘画中的三角形构图、悲剧情节中命运的反复等）入手很难界定艺术，但是，假如关注艺术品的不可见属性，那么艺术品之间的共通性是可能发现的，它是界定艺术类概念的基础。

不同于传统艺术定义的显性视角，也不同于丹托、莫里斯·曼德尔鲍姆（Maurice Mandelbaum）的隐性视角，迪基试图建构艺术品的第三种关系属性：艺术品与艺术世界（artworld）之间的关系。何为艺术世界？它不是艺术品创作的题材、背景或物质条件，也不是艺术的理论范围或艺术史的知识，而是指"艺术品赖以存在的庞大的社会体制"[3]。社会体制是由一些规则和程序来保障的。一些候选者成为艺术品，是因为它们遵循了艺术世界的相关规则和程序。换言之，艺术品是按照那些必要的游戏规则和程序制作出来的。这些规则是艺术品可能存在的潜在因素，是一种不可见的关系属性。

究竟有没有这样一种社会体制呢？以戏剧为例，最初，它是古希腊宗教表演或城邦民主议事的公共仪式；在中世纪，它常常与教会结合在一起，表演宗教的故事；在现代，它与私人企业和国家剧院相联系，成为文化市场的组成部分。在戏剧的历史中有一样东西是不变的，这就是戏剧约定俗成的动作和表现

[1] Morris Weitz, "The Role of Theory in Aesthetics", in *The Journal of Aesthetics and Art Criticism*, No. XV, 1956, pp. 27-35.

[2] George Dickie, *Art and the Aesthetic: An Institutional Analysis*, Ithaca and London: Cornell University Press, 1974, p.22.

[3] 同上书，p.29。

方式。约定俗成的行为同时在"脚灯"的两边出现:演员和观众都参与其中,构成了剧院的制度。

当然,与戏剧一样,绘画、雕塑、文学、建筑、音乐、摄影、电影等都是艺术世界的子系统。每一个子系统都形成了艺术生产、传播与接受的体制性环境。这些若干系统的集合构成了艺术世界。"它们都是艺术品得以表现的框架","赋予物品艺术地位的活动就在其中进行"。[1] 当然,作为类概念的艺术,其子系统是伴随历史发展而变化的,这就使其能够容纳那些最别出心裁的作品。今日艺术不仅包括全球化流通的通俗艺术,也包括地方性的传统艺术、民俗艺术,以及伴随电子媒介发展而形成的新媒体艺术。所有这些艺术门类都构成了艺术世界的子系统。因此,艺术世界是艺术生产、传播与消费的体制性框架。它不仅影响艺术品的意义,而且决定了艺术实践的运行机制,以及艺术品的价值判断。

因此,艺术品与社会体制之间这种不可见的关系属性,为艺术研究的社会学转向提供了一种全新的视角。在这种视角中,艺术品作为一种特殊的文化产品,被置入多维度的、复杂的关系网络或理论框架中。理论"框架"是理论将艺术品置于其中的关系网络或语境。

其次,迪基关于艺术品的定义突出了价值中立的社会学立场与艺术品的类别意义。

一块在大海中漂浮的浮木是艺术品吗?如果是艺术品,那么艺术品还是一件人工制品吗?韦茨依据"分类论",证明人工性未必是艺术的必然特征。当人们说"这块浮木是件漂亮的雕塑"时,这种评价人人都能心领神会其中之义。从这里自然得出如下结论:一些非人工制品,如某块浮木也是艺术品(雕塑)。换言之,人工制品不是艺术品的必然属性。迪基反驳说,韦茨混淆了艺术品的评价意义和类别意义。事实上,艺术品至少有三种基本意义:类别意义(classificatory sense),指艺术品与非艺术品之间的差异性;衍生意义(derivative sense),指可供鉴赏的候选者与已被承认的典范作品之间的共享属性;评价意义

[1] George Dickie, *Art and the Aesthetic: An Institutional Analysis*, Ithaca and London: Cornell University Press, 1974, p.33.

(the evaluative sense），指鉴赏者对艺术品的雅俗、好坏等的评判立场或态度。[1] 若说"某块浮木是雕塑"，这是在评价而非类别意义上使用艺术品的概念的。若说"伦勃朗的画是一件艺术品"，这是既在类别也在评价意义上使用艺术品的概念。

通过对韦茨观点的反驳，迪基主张，"人工性"是艺术基本意义的一种必要条件。要成为一件艺术品，某物必须首先是一件人工制品。而要成为一件人工制品，候选对象必须以某种方式成为人类劳动的一个产物。在体制论者看来，某物是人工制品，因为一个人用原材料把它从无到有地创造出来的；现成品也是人工制品，只要某人为艺术展览的目的把它公开展示出来，如杜尚的《泉》（1917）；某个行为也可以是人工制品，因为它是人类劳动的产物。另外，"人工性"条件也有意表明：有关作品必须是公众能够接触到的。

显然，通过强调基本意义或类别意义，迪基将在现代美学中起着关键作用的审美价值判断排除在了艺术体制论的框架之外。拒绝价值判断，这是迪基一以贯之的方法论立场。如其所言，"我一直追求界定一种价值中立意义上的艺术"[2]。问题在于，一旦价值中立，环绕在艺术品周围的神秘性或本雅明所言的韵味就消失了。如殷曼楟在评价迪基的价值中立时所言："美学总是在赋予艺术品以价值的行为中建立艺术品和艺术超越于日常生活的地位，而一件被寻常化的艺术品则击碎了艺术的这一神圣面具。"[3]

二、艺术品资格的"授予"

若说人工制品是艺术品获得艺术资格的一个必要条件，许多艺术理论家都会同意。不过，体制论的第二个必要条件颇为有趣：某物要成为艺术品，需且

[1] George Dickie, *Art and the Aesthetic: An Institutional Analysis*, Ithaca and London: Cornell University Press, 1974, p.25.

[2] George Dickie, "The Institutional Theory of Art", in *Theories of Art Today*, Noël Carroll ed., Madison: University of Wisconsin Press, 2000, p.97.

[3] 殷曼楟：《"艺术界"理论建构及其现代意义》，社会科学文献出版社 2009 年版，第 49 页。

仅需它拥有候选者的地位，这地位是代表艺术界体制行事的某个人或某些人授予的。"授予地位"（conferring the status）是一种程序，这就是艺术体制论往往被称为"程序性理论"的原因。与艺术审美理论主要从效果或功能的角度来判断不同，艺术的程序性理论主要根据潜在的社会规则来裁决某个候选者是否为艺术品。

这是一种什么样的程序呢？这种程序类似于国王诰封爵士，牧师宣布一对男女结为夫妻。在授予过程中，必须有某种社会结构作为这种活动的框架。不过，它并不需要硬性规定的章程制度或确定的公开仪式。这种"授予"是在隐喻意义上使用的，是一种非正式的社会行为。只有艺术世界的代理人授予人工制品以欣赏对象的资格时，这件人工制品才是艺术品。

"授予"人工制品以艺术地位的那些人是谁呢？在大部分情况下，艺术世界的代理人是艺术家。比如，艺术家制作了一件艺术品，呈送出来，供人欣赏；艺术家选择了一个发现的物品，展示出来，让他人评价。在这里，艺术家为自己的人工制品授予的是可欣赏的候选者地位。在此意义上，杜尚的现成品艺术或许艺术价值不高，但作为艺术的范例，其对艺术理论的发展具有启示意义。杜尚充分运用了自己作为艺术家、展览作为艺术体制框架的事实，并以此框架赋予自己的艺术品以资格。有时候，艺术世界的行动者是博物馆馆长、批评家或发行人，他们可能选择某物作为供欣赏的候选者并拿出来展览。这些行动者之间构成了一些松散的社会网络。如迪基所言："艺术世界的中坚力量是一批组织松散却又互相联系的人，这批人包括艺术家（亦即画家、作家、作曲家之类）、报纸记者、各种刊物上的批评家、艺术史学家、文艺理论家、美学家等等。就是这些人，使艺术世界的机器不停地运转，并得以继续生存。此外，任何自视为艺术世界一员的人也是这里的公民。"[1]

他们如何授予？代表艺术世界的艺术家、批评家、画廊主、博物馆馆长等行动者，是凭借他们对艺术世界的理解力、知识和经验行事的。换言之，赋予代理人权威的是他们对艺术世界的知识和经验，其活动"是在惯例实践

[1] George Dickie, *Art and the Aesthetic: An Institutional Analysis*, Ithaca and London: Cornell University Press, 1974, pp.35-36.

（customary practice）的水平上进行的"[1]。在原则上，任何人都可以代表艺术世界行为，只要他们获得了这些知识。另外，他们授予的仅仅是候选者的资格，并不确保得到观者或听者的好评。艺术体制论者允许不好的乃至糟糕的艺术品占有一定的比例。在此意义上，艺术体制论是一个具有分类性质的艺术理论，而非一个具有肯定性的艺术理论。

与新维特根斯坦主义不同，艺术体制论者不把艺术地位的标准定位在人工品的显性因素上，它重视决定艺术地位的隐性社会因素，即人工制品的社会起因。只要人工制品能以恰当的方式从艺术世界的社会网络系统中涌现出来，拥有艺术界知识的行动者就能够命名、识别、阐释艺术，赋予其以艺术的资格或地位。由于传统的艺术再现论、表现论、形式主义、艺术的审美理论和新维特根斯坦主义者，忽视了艺术品的社会起因，艺术体制论被赋予了更开阔的社会空间来谈论艺术。它更侧重于强调艺术生产、传播与消费的体制性框架或历史文化语境。它"强调存在着遵循一定规则的社会实践，这些规则及指定的社会职责为此类事物的出现给予了支持，同时体制论也强调了依据需要而实践的这些社会形式和社会关系的实例对艺术资格之关键性"[2]。社会语境、社会规则、社会实践是艺术体制论的核心要素。尽管迪基的艺术体制论遵循给艺术品下定义的方式，但它已冲破现代美学体系的框架，转向艺术社会学的探讨。其意义影响深远。

艺术世界代理人的授予标准是什么？就真正的社会体制角色而言，存在一些已经确立的正式标准，这些标准规定代表相关制度行事的人需要做的事情。体制会赋予执行者以权威，授权他或她代表体制宣布某项活动是否属于该体制框架之内，决定该体制按照适当的程序扩展。就艺术体制论而言，艺术世界代理人在授予行为中并没有一定要遵循的正式标准，也没有那样的权威。其承担的社会角色与专业的艺术史论知识有关，要在授予行为中展示对这些知识的理解与运用水平。此外，供作欣赏的被提名候选者也是缺乏正式标准的。如此一来，艺术体制论所强调的社会规则并没有需要严格执行的体制化程序。这不可

[1] George Dickie, *Art and the Aesthetic: An Institutional Analysis*, Ithaca and London: Cornell University Press, 1974, p.35.

[2] Noël Carroll, *Philosophy of Art: A Contemporary Introduction*, New York and London: Routledge, 1999, pp.231-232.

避免地引起各种质疑与批评之声。

对于"资格授予"说,至少存在两种批评的声音。第一种声音认为,艺术世界代理人的资格是一种缺乏约束力的角色,其对艺术的命名、识别和阐释活动缺乏系统的理由话语。理查德·沃尔海姆(Richard Wollheim)在《作为艺术的绘画》(*Painting as An Art*, 1987)中质疑说:"艺术世界真的对代理人进行提名吗?若是如此,这种提名活动在何时、何地以及如何发生呢?……是否真的存在这样一个艺术世界,它具有社会团体的凝聚力,其代理人能够执行社会将批准的某些行为?"[1] 显然,沃尔海姆把艺术世界理解成了一种正式的社会组织,它按照一套正式的标准或程序推选代理人,让其进行"授权"活动。第二种声音认为,迪基的"资格授予"需要继续修订、强化和完善。戴维斯(Stephen Davies)认为,"迪基没有提供谁有权授予艺术资格、能够授予什么对象以艺术资格,以及何时能够授予等问题的有效解释","他也未能描述艺术世界这种非正式的体制结构,未能考虑那些限制和界定职能边界的因素,而这些职能却构成了那一结构"。[2]

为了回应这些批评,迪基在其后的论著中不断修正"资格授予"说。在1984年《艺术圈》(*The Art Circle: A Theory of Art*)一书中,他明确抛弃了"授予"说,转而强调艺术家的作用和艺术界的惯例实践功能。首先,艺术的地位不是授予的,而是艺术家"通过创造性地运用某种媒介而获得的"[3]。其次,艺术世界不是一个正式组织的团体,而是一种非正式的特定体制框架(Certain institutional framework)。艺术品之为艺术品正是因为它在体制框架中占有一席之地。在此意义上,艺术体制论实质上是一种"语境论"(contextual theory)[4]。不过,在1998年的文章中,迪基又再次回到"授予"说,反驳了丹托的"理由话语"论。他主张,"不是理由话语,而是发生于相应的体制环境中的授予行

[1] Richard Wollheim, *Painting as An Art*, Princeton: Princeton University Press, 1987, p.15.

[2] Stephen Davies, *Definitions of Art*, Ithaca and London: Cornell University Press, 1991, p.84.

[3] 乔治·T. 迪基:《艺术界》,李钧编:《20世纪西方美学经典文本. 第3卷,结构与解放》,复旦大学出版社2001年版,第810页。

[4] George Dickie, *The Art Circle: A Theory of Art*, Evanston: Chicago Spectrum Press, 1997.

为，造成了供欣赏的候选者资格变成一种艺术世界的候选资格"[1]。在这种观点的迂回中，迪基念念不忘的是艺术资格与体制框架、惯例实践之间的文化逻辑。

在早期版本中，他反复强调，艺术授予行为是在体制化的社会语境中进行的。这种体制语境是一种约定俗成的艺术世界系统，一种已确立的惯例实践或艺术品得以表现的框架。在晚期版本中，他更是强调艺术世界系统的惯例性与体制性。由此看来，迪基的艺术体制论在前后两种版本中具有一致性：体制即惯例实践。如果把艺术品的资格授予纳入惯例实践的体制框架中来理解，同行们就不可能再把"授权"理解为武断的权威律令了。

三、艺术世界的框架

以艺术品的关系属性为基础，迪基将"体制""惯例"等社会学概念纳入美学话语体系之中，为重构美学奠定了基础。在晚期版本中，他以五个紧密相关的概念代替了早期以艺术品为中心的定义，进一步深入探讨了艺术世界。艺术世界是一种特定的体制框架或文化结构。这个框架或结构中的"艺术品"被置于同"艺术家""公众""艺术世界系统""艺术世界"同等的位置上。五个内曲概念（inflected）之间形成了相互依托、相互阐释的关系网络：

> 艺术家是在创作艺术品的过程中参与理解的人。
> 艺术品是某种为了展示给艺术世界的公众而被创作出来的人工制品。
> 公众是一群在一定程度上已经准备好理解某件将展示给他们的客体的人。
> 艺术世界系统是艺术家得以向艺术世界公众呈现艺术品的一个框架。
> 艺术世界是所有艺术世界系统的总和。[2]

如果艺术世界是一个有机的整体，那么艺术家、公众、艺术品与艺术世界系统就是构成有机整体的各个组成部分。部分必须在有机整体的框架中才能得到有

[1] George Dickie, "Wollheim's Dilemma", in *British Journal of Aesthetics*, Vol.38, 1998, Issue 2, p.132.

[2] George Dickie, *The Art Circle: A Theory of Art*, Evanston: Chicago Spectrum Press, 1997, pp.80-82.

效的解释。这就打破了以艺术品为中心的内结构研究模式，而把内结构纳入到体制框架的整体中加以分析。

一是艺术家。在传统美学中，艺术家被认为是艺术品的创造者，而艺术品则是艺术家内在情感的表现。作为艺术品的作者（author），艺术家在理解艺术品的过程中享有权威（authority），即解释艺术品意义的优先权。换言之，艺术家是艺术法则的制定者或立法者。迪基打破了对艺术家的刻板印象和主观认知。在艺术世界的框架中，艺术家主要扮演了两种角色：一是艺术创作的参与者；二是理解艺术的阐释者。作为参与者，艺术家与其他辅助人员共同合作完成了艺术品的创作；作为阐释者，艺术家与公众都是理解艺术意义的平等对话者，并不享有解释的优先权。换言之，艺术家和受众扮演了相互协调、相互合作的角色，相辅相成的"理解"形式确保了角色之间的协调与合作。在艺术活动的框架中，理解的对象是艺术的一般观念及其运用的媒介的特定观念。艺术家与公众对艺术观念和艺术媒介的理解具有文化习得的特征。如其所言，"成为一位艺术家是一种行为模式，它是从某人的文化中以这种或那种方式习得的"[1]。如果艺术创作行为是从文化习得的，那么艺术家与其他辅助人员于创作活动中都在执行一种文化职能（cultural roles）。于是，艺术家的创作不再是无功利的趣味游戏，而是面向公众的、有意图的行为。公众则在有一定理解储备的基础上实现对作品的欣赏。艺术家与公众一起构成了艺术世界的展示群（the presentation group）。是否存在离群索居的艺术家或者如门罗·比尔兹利（Monroe Beardsley）所言的"浪漫主义艺术家"（the Romantic conception of the artist）？比尔兹利设想，这些艺术家能够在艺术世界的框架之外，凭借"自由的原创力"（own free originative power）[2]完成创作。迪基反驳说："艺术家的创作活动是与复杂的、历史形成的框架相互交缠的产物。"[3]艺术创作活动不可能在文化真空中进行。作为艺术世界的成员，艺术家的文化角色存在于文化母体（cultural

[1] George Dickie, "The Institutional Theory of Art", in *Theories of Art Today*, Noël Carroll ed., Madison: University of Wisconsin Press, 2000, p.98.

[2] Monroe Beardsley, "Is Art Essentially Institutional?", in *Culture and Art: An anthology*, Lars Aagaard-Mogensen ed., Atlantic Highlands: Humanities Press, 1976, p.196.

[3] George Dickie, *The Art Circle: A Theory of Art*, Evanston: Chicago Spectrum Press, 1997, p.62.

matrix)之中。艺术家即使离群索居，也无法避免体制框架对其创作行为的约束，因为其所接受的艺术观念和习得的艺术技巧依然会影响他的创作。

二是公众。公众在艺术世界中扮演了与艺术家同等重要的文化角色。迪基主张，向艺术世界的公众呈现，是某物成为艺术品的必要条件。艺术家总是为公众创作的，即使从未打算展示、发表或出版的艺术品也预设了公众的存在。因此，"艺术世界的框架必定包含一个供艺术呈现的公众角色"[1]。从公众角色来说，公众作为艺术世界的成员首先要识别呈现的对象是艺术品。其次，公众必须具有最低限度的艺术史与艺术理论的知识，确保其"理解"艺术品；换言之，公众需要具备理解特定艺术品的感知力与鉴赏力。这些能力是文化习得或后天培养的结果。在晚期的版本中，迪基用"理解"代替了"欣赏"的概念，这是为什么呢？在传统的美学理论中，"欣赏"更侧重于艺术品的审美品质和主体的审美趣味。在早期版本中，迪基就认为，不存在特殊的审美意识、审美注意与审美感知，同样也不存在特殊的审美对象。此处"欣赏"的全部意义无异于说"一个人在经验一件东西的品质时，发现它们具有一定价值"[2]。尽管这里的"欣赏"已弱化了审美特性，但依然具有强烈的审美意味，容易遭到同行的误读或批评。以杜尚的《泉》为例，作为呈现给公众的人工制品，它具有供欣赏的品质吗？如果没有，它就不能被授予候选者的资格。因此，没有人能授予《泉》及类似先锋艺术品以可供欣赏的候选者地位。[3] 迪基辩解说，《泉》闪烁发光的白色表面，反射周围物象时的深度，椭圆形的轮廓，具有类似布朗库西（Constantin Brâncuși）和亨利·摩尔（Henry Moore）的雕塑品的特质。[4] 这种辩解是苍白无力的，因为杜尚及艺术史论家都认为这是一件无关趣味好坏、视觉冷淡、没有愉悦感可言的作品。或许正因如此，晚期版本中的"理解"更强调

[1] George Dickie, *Introduction to Aesthetics: An Analytic Approach*, New York: Oxford University Press, 1997, p.89.

[2] George Dickie, *Art and the Aesthetic: An Institutional Analysis*, Ithaca and London: Cornell University Press, 1974, p.40.

[3] See Ted Cohen, "The Possibility of Art: Remarks on a Proposal by Dickie", in *The Philosophical Review*, Vol. 82, No.1, 1973, pp.69-82.

[4] George Dickie, *Art and the Aesthetic: An Institutional Analysis*, Ithaca and London: Cornell University Press, 1974, p.42.

主体的文化角色和艺术品的文化特质，带有价值中立的社会学色彩。

三是艺术品。在传统美学和艺术理论中，相对于艺术家、世界、接受者而言，艺术品一直是艺术思考的核心。这是因为艺术性被认为内在于艺术品的属性之中。一方面，艺术品是艺术存在的物质基础；另一方面，艺术是自行置入作品的真理。在早期版本中，迪基对艺术的定义依然是以艺术品中心的。不过，他更重视艺术品"被欣赏"的资格。其资格依赖于两个必要条件，一是人工制品，二是艺术世界代理人"授予地位"。在晚期版本中，迪基继续把人工制品作为某物成为艺术品的必要条件；弱化了艺术品的"资格授予"问题，强化了艺术品的展示功能——展示给艺术世界的公众。由此类推，艺术品是为公众创作的，是期待公众去理解的客体。

四是艺术世界系统与艺术世界。作为社会系统的子系统，艺术世界是各个系统的总和，是一种体制框架。每一个系统都使艺术家向公众呈现艺术品的行为合情合理。当然，每一个系统又包括许多次级系统。系统的弹性特征使它能够容纳别出心裁的艺术品。问题在于，什么样的系统属于艺术世界的一部分？各个系统之间又是根据什么原则结合在一起构成艺术世界的？肯达尔·L.沃尔顿（Kendall L. Walton）推论说：如果是相似性原则，那么某个系统与其他系统就有一些共享的特征，这些共享的特征是什么？如果是因果原则，那么艺术世界可能由有限的原型系统（protosystems）和其他从历史发展中衍生出来的系统组成，各系统之间会形成因果或历史的纽带，这种因果或历史的纽带是什么？难道某个系统属于艺术世界也是代理人"授予地位"的吗？显然，系统纳入艺术世界的标准是不确定的，系统的边界功能也是不确定的。[1]

迪基把艺术世界的体制框架纳入美学视域中，无疑拓展了美学研究的思路。某物成为艺术品，必须在人类行为的特定文化网络或体制框架中来寻找答案。但是，迪基"把整个艺术体制框架的存在视为理所当然"[2]。他并没有沿着艺术社会学的道路继续探讨艺术的运作机制，其理论一直停留在哲学的假设

[1] Kendall L. Walton, "Art and the Aesthetic: An Institutional Analysis by George Dickie", in *The Philosophical Review*, Vol.86, No.1, 1977, pp.97-101.

[2] Preben Mortensen, *Art in the Social Order: The Making of the Modern Conception of Art*, New York: State University of New York Press, 1997, p.17.

上，陷入了五个概念之间的循环论证。卡罗尔认为，这种循环论证没有说出任何具体而明确的艺术特征，只是讨论了"协作的、交流性质的实践活动的必要框架，这些实践具有一定程度的复杂性"，"在说明这种实践的某些必要结构特征时，迪基并没有真正告诉我们有关艺术作为艺术的任何信息"。[1] 针对批评，迪基回应说，循环定义是必要的，这五个互为条件的定义构成了艺术世界的解释性框架。它有助于说明艺术生产是"由必然相互关联的元素构成的综合体"[2]，帮助我们厘清艺术活动赖以存在的社会体制。

尽管迪基前后两种版本的艺术定义受到了美学家同行们的质疑，但是，他对艺术的社会语境和艺术世界的体制框架的论述依然具有很大的启发性。与丹托的艺术界理论相比，迪基的艺术体制论赋予了艺术定义更多的社会学内涵，更重视体制框架对艺术生产、分配与接受的影响，重视艺术世界框架中各成员的文化职能，尤其是艺术家角色、公众角色和辅助人员角色的功能。这些观念进一步推动了艺术研究从艺术品本体转向艺术品资格。

[1] Noël Carroll, "Indentifying Art", in *Institutions of Art: Reconsiderations of George Dickie's Philosophy*, Robert J. Yanal ed., Philadelphia: Pennsylvania State Univeristy Press, 1994, pp.12-13.

[2] George Dickie, *The Art Circle: A Theory of Art*, Evanston: Chicago Spectrum Press, 1997, p.82.

第三章
卡罗尔的历史叙事论

艺术界理论与艺术体制论对理论语境、体制语境的强调，突破了以艺术品为中心的现代美学话语体系，把目光转向艺术实践和艺术的社会性，拓展了艺术研究的路径。不过，上述两种理论尽管提到了艺术史的知识、艺术界文化角色的文化习得性，但对历史语境赋予艺术品的识别功能没有给予充分的重视。卡罗尔的历史叙事论是一个有效的补充，其对艺术审美理论的批判为重构现代艺术理论话语体系奠定了方法论的基础。

一、定义、辨别与解释

自 20 世纪下半叶以来，伴随新先锋派艺术的挑战，"艺术是什么"成为艺术哲学家们公认的一个核心问题。它会带来如下一些问题：存在一种可靠地辨别某物、某事件或某表演为艺术品的方法吗？艺术存在一种永恒不变的本质属性吗？能为艺术界定提供一种准确的定义吗？是什么使艺术作为人类活动具有独特的价值？针对上述问题的论争，主要有四种类型的理论：本质论、开放概念和艺术体制论。

第一种是本质论。它假定所有艺术品之间拥有一些共享的、不变的本质属性，拥有这些共性被认为是把一个特定对象或表演视为艺术的必要而充分的条件。克莱夫·贝尔（Clive Bell）、克罗齐（Benedetto Croce）、科林伍德（Robin George Collingwood）、托尔斯泰、苏珊·朗格（Susanne Langer）等人的艺术定义都具有这种本质论的倾向。本质论的艺术定义大致包括再现论、新再现论、表现论、形式主义、新形式主义、艺术的审美理论等。这些理论暗含了一种单纯的信仰：为艺术下定义是理论家们辨别、品评、阐释艺术价值高低的唯一途

径。辨别艺术的标志包括有意味的形式、直觉或表现、情感的符号、唤起审美经验的能力，等等。"艺术是什么"这一问题充满魔力的磁场，它诱导美学家们追求所谓真实、客观、唯一的答案。如克莱夫·贝尔所言："艺术品中必定存在某种特性，离开它，艺术品就不能作为艺术品而存在；有了它，任何作品至少不会一点价值也没有。"[1] 不过，美学家们追求的答案总是限制在各自的期待视域之内，这些彼此不同的主观期待之间未必会合乎逻辑地联系起来。

第二种是开放概念。以维特根斯坦、韦茨为代表的反本质论者认为，艺术是一个不可界定的概念，因为艺术的定义与艺术不断扩展、不断革新的本性相矛盾。一方面，探讨艺术品的共同性质，确定艺术概念的必要与充分条件，使艺术概念呈现为一种封闭的状态；另一方面，艺术的实践总是不断突破传统，走向新的艺术形态，迫使艺术概念改变它的内涵与外延。因此，韦茨认为，艺术是一个开放的概念。如同维特根斯坦对游戏概念的分析，他质疑了界定艺术的本质论思路，主张在"家族相似"的基础上描述、解释艺术，决定艺术品分类中的成员资格。如其所言："没有共同的属性，只存在一系列的类似之处。……借助这些相似之处，我们能够认识、描述并解释那些我们称之为'艺术'的东西。"[2]

第三种是艺术体制论。它以乔治·迪基的艺术体制论为代表，把识别艺术品视为一种潜在的程序。其核心观点是：只有当一件人工制品是由正确的过程产生时，它才被当作艺术，这个过程是体制性的，由某个人或某些人代表艺术世界授予候选者以艺术品资格。卡罗尔认为，迪基的艺术体制论是"第二阶段的本质主义"，因为它是作为一个"真实的定义"陈述的；它通过探讨"艺术品与艺术世界生产程序的一般关系，探究了在开放概念方法中受到忽视的东西"[3]。换言之，面对新维特根斯坦主义的挑战，界定艺术依然是可能的。不过，它不是在回答"何谓艺术"的问题，而是在辨别艺术品。它指出了艺术制作的框架，强调艺术是相互协调的社会实践的产物。这是此前哲学家们忽视的地方。

[1] 克莱夫·贝尔：《艺术》，马钟元、周金环译，中国文联出版社2015年版，第3页。

[2] Morris Weitz, "The Role of Theory in Aesthetics", in *Reflecting on Art*, John A. Fisher ed., Mountain View: Mayfield Publishing Company, 1992, pp.14-15.

[3] 诺埃尔·卡罗尔：《超越美学》，李媛媛译，高建平校，商务印书馆2006年版，第103页。

在《艺术诸定义》一书中，斯蒂芬·戴维斯也把20世纪中叶以来的艺术理论总结为三类：功能性理论、程序性理论和历史性理论。[1] 功能性艺术理论根据艺术的功能来界定艺术，强调艺术品是为引起审美经验、审美知觉、审美态度等功能而设计出来的对象。艺术的审美理论、表现主义理论、有意味的形式论都属于这种功能性理论。程序性艺术理论主张，艺术品是按照潜在的程序或特定的规则制作而成的。艺术界理论、艺术体制论都属于这种程序性艺术理论。历史性艺术理论根据艺术品之间的上下文关系，追根溯源，援引传统的范例来寻求艺术史叙事的合法性。杰拉德·列文森（Jerrold Levinson）的意图－历史理论和卡罗尔的历史叙事论都属于这种历史性艺术理论。意图－历史理论根据新艺术品与传统典范艺术品之间的意图关系来确立艺术品的资格，建立艺术品与特定艺术史之间的联系。[2]

卡罗尔强调，虽然艺术界理论、艺术体制论和意图－历史理论在界定艺术的尝试中都存在一些深刻的问题，但是并不能否认这些理论在辨别艺术品方面的有效性。面对先锋派艺术实践的挑战，这些理论帮助观者把人工品识别为艺术品，更好地理解艺术。受到迪基观点的启发，卡罗尔建构的历史叙事论旨在辨别艺术，确立艺术品的资格，而不是为艺术下定义。如其所言，辨别艺术是回应艺术实践及其挑战的客观需要。在20世纪，"与艺术实践中实质上是连续性的变革达成妥协的理论任务已经变得紧迫起来。……辨别艺术的问题无论如何都无法避免"[3]。

要从人工制品中辨别艺术品，最好的应对方式不是定义，而是"解释为什么这个候选者是一个艺术品"[4]。具体而言，在观者与艺术品的互动中，卡罗尔诉诸的不是艺术的定义，而是资格的辨别；不是审美经验而是解释活动。解释是为了让某物得以理解，而理解是对艺术活动的重新认识和重新构造。解释往往出现在视觉艺术运动的宣言、美术馆说明书、讲座演示、批评文章、艺术家

[1] Stephen Davies, *Definitions of Art*, Ithaca, N.Y.: Cornell University Press, 1991, p.32.

[2] Jerrold Levinson, "Defining Art Historically", in *The Journal of Aesthetics and Art Critism*, Vol.47. No.1, 1989, pp.21-33.

[3] 诺埃尔·卡罗尔：《超越美学》，李媛媛译，高建平校，商务印书馆2006年版，第161页。

[4] Noël Carroll, *Philosophy of Art: A Contemporary Introduction*, New York and London: Routledge, 1999, p.255.

访谈和讲解员的解说词等文本中，它不仅是对此前批评的回应，而且是为了帮助观者理解艺术家的想法出自何处，明白艺术家那样选择的道理。新作品要获得艺术资格的合法性，解释是一个有效的路径。为了把候选者确立为一个艺术品，可以援引艺术理论与艺术史的知识（如艺术界理论），也可以援引艺术世界的先例、做法和目的（如意图－历史理路和历史叙事论）。

类似游戏活动，接受者与艺术品的关系具有确定的解释形式，召唤接受者参与并理解它。卡罗尔主张，接受者应该从认识论方面，把艺术的解释活动视为与艺术品互动经验的一个特有形式。针对新作品的挑战，解释学传统会激励接受者运用习得的技能和创造性，运用观察、想象和综合的能力，去思考、讨论艺术的形式与意义。

一是寻找艺术品中隐藏的意义。艺术家表现主题时的含混，使接受者理解艺术品时感到困惑，为接受活动施加了某些认识论的限制。不过，它也会激发、引导接受者运用解释学策略，"发现隐藏的或含混的主题"，解释含混表达所"隐藏的意义"。[1]艺术品使他们能够把自己的技能运用于一个有价值的、富于挑战性的对象上。当他们发现某个隐藏的艺术主题或暗示的象征意义时，接受者就获得了一项值得去探索的成就。

二是识别艺术品中的潜在结构。与辨别隐藏的意义一样，发现、识别、解释艺术品中潜在的结构及其视觉效果，是与艺术成功对话的一个标准。当我们观照艺术时，我们可能在这个对象上要耗费巨大的努力，才能理解一幅画或某个乐章起作用的方式。毕加索《格尔尼卡》（1937）中的黑白灰色调、碎片化的残肢断体、凌乱的形象安排，让整幅画在构图上略显随意。但是，若认真识别，你会发现金字塔式的画面构图将充满动感的、夸张变形的形象，表现得统一有序，有力地渲染了悲怆、荒诞的氛围。

三是探讨艺术品的戏剧性意义。这种解释活动把目光转向艺术史的语境，敏感于艺术史发展中的冲突和张力，敏感于戏剧性的风格演变。如卡罗尔所言："我们所辨识的，与其说是隐藏在作品之中的意义，不如说是我们在考虑作品在与相互竞争的风格和运动背景的相比较中所显现出来的意义。我们称之为

[1] 诺埃尔·卡罗尔：《超越美学》，李媛媛译，高建平校，商务印书馆2006年版，第15页。

艺术品的戏剧性意义。"[1] 以杜尚的《泉》为例，它为解释活动提供了丰富的空间，既让接受者愤怒不满，又令人困惑难解。当我们重构发生现场，把它置于特定的艺术史情境中，理解它所表达的含混主题及其对现代美学话语体系的挑战意义时，它也就获得了候选者的艺术品资格——一种反艺术（anti-art）的艺术。如美学家约翰·A.菲舍尔（John A. Fisher）在《反思艺术》中所言，它挑战了现代艺术的观念：艺术是手工制作的；艺术是独一无二的；艺术看起来是美的；艺术表达了某种思想或观念；艺术应拥有某种技艺。[2] 只有在艺术史的语境中来思考《泉》，其挑战性的革新意义才能凸显。当然，它不能促进审美互动，但它确实能促进解释性的互动。"解释性的互动，包括辨别一部作品在艺术史发展进化中的辩证意义的解释习惯互动，与审美反应一样，都是对艺术的恰如其分且颇具特征的反应。"[3]

卡罗尔的观点暗示了艺术哲学中的一次重要转向，从追问艺术的本质转向辨别艺术品的资格，从艺术的审美反应转向观者的解释活动，从以艺术品为中心的研究转向艺术史的语境分析。

二、实践、传统与叙事

作为迪基的学生，卡罗尔沿着艺术体制论的思考路径，创造性提出了"艺术是一项文化实践"[4] 的命题。它试图避开以往艺术理论的陷阱，关注艺术的"弱体制性"及其生成、革新的过程。它在某些方面与程序性理论的路径一致，但更强调艺术的文化实践属性。它把"什么是艺术"的问题转变为一个内在于艺术界的文化实践问题，继而讨论了实践的连续性。因此，这种探讨"主要与艺术实践的特性和结构有关"[5]。其核心任务不是界定艺术，而是辨别艺术；不

[1] 诺埃尔·卡罗尔：《超越美学》，李媛媛译，高建平校，商务印书馆2006年版，第26页。
[2] John A. Fisher, *Reflecting on Art*, London: Mayfield, 1992, p.121.
[3] 诺埃尔·卡罗尔：《超越美学》，李媛媛译，高建平校，商务印书馆2006年版，第27页。
[4] 同上书，第104页。
[5] 同上书，第100页。

是本体论的追问，而是实践性的操作。

"实践"作为概念在西方思想史上由来已久。亚里士多德把实践理解为人的生命实践，主要是指人的伦理道德行为和政治行为。马克思拓展了实践的内涵，其不仅包括人的伦理与政治生活，也包括人的物质与社会生活。实践是建构人类历史的基础。只有立足于实践，深入社会现实和历史过程，才能真实的理解社会生活，改变不合理的社会关系。不同于马克思的批判实践观，卡罗尔的"文化实践"概念是一个社会学意义上的中性词。它是由相互关联的人类活动构成的复杂实体，是人类的力量得以展开和扩展的框架。[1]文化实践不是静止不变的，而是随着历史的发展和社会的变迁不断革新和变化的。它需要通过对传统的创造性运用来推动转变，使自己在再生产中保持可以辨认的同一实践，实现过去与现在的结合。

艺术是由制作、交流和接受构成的一组相互关联的体制实践。它不是单数的实践，而是复数的实践。不同艺术形式的传承和扬弃，艺术界不同行动者之间在文化角色上的微观互动，都会推动整个文化实践相互关联。作为一项公众的交流实践，艺术需要艺术家、传播者和观众共享一套基本的交流框架与共享的知识体系。在基本的文化交流框架中，"习俗、传统和先例是构成文化实践整体的必备成分"[2]。艺术生产和再生产的公共性，要求实践者运用"习俗、传统和先例"相互理解，推动艺术实践的发展。具体而言，艺术家需要了解自身在偏离传统时所受的限制，从而使其活动改变传统而不是结束它。文化媒介人和特定的观众也需要拥有拓展传统模式的知识，帮助自身理解艺术家的文化角色，识别艺术品，解释艺术意义及其在艺术史传统中的微妙变化。

问题是，我们如何辨别艺术品呢？当艺术的文化实践不断再生产和转变时，制作者、传播者和接受者需要一些方法来辨别并确认艺术品，把它纳入活的传统，成为其一员。鉴于艺术自我发展、自我转变的历史倾向，艺术品的资格与作为自我转变的传统之间存在密切的逻辑关系。在艺术史的语境中，辨别

[1] 诺埃尔·卡罗尔：《超越美学》，李媛媛译，高建平校，商务印书馆2006年版，第104—105页。
[2] 同上书，第105页。

艺术品的策略反对定义和第一原理，但它依然有办法把新的对象鉴别为艺术。这种办法就是看候选者与过去公认的艺术品之间的关系，看它是否"重复、拓展和摒弃"艺术传统[1]。

重复不是复制，而是对艺术史上公认的艺术品的形象、主题、构图和风格上的模仿，并在具体细节上予以修正和变化。辨别艺术品的策略就是要追根溯源，关注语言、形式、主题与风格上的传承关系。这种新艺术品与过去艺术品之间的关系，表面上看是模仿，是复古，实质上却是以复古为革新。以野兽派画家亨利·马蒂斯（Henri Matisse）的静物画《杨·戴维茨·德希姆〈甜点〉之后的静物》（*Still Life after Jan Davidsz de Heem's "La Desserte"*, 1915）为例，这幅画是对荷兰静物画家杨·戴维茨·德希姆的《一桌甜点》（*A Table of Desserts*, 1640）的重复。后者把夸张的巴洛克风格与荷兰精密画的传统结合起来，画面笔触细腻，色彩艳丽，构图精巧，质感丰富。豪华的幕帘、不同材质的台布、金银玻璃瓷质器皿、四季水果（樱桃、苹果、桃子、葡萄）、面包、红酒、鲁特琴与地球仪等静物非常逼真而形象生动，充满了高度的象征性和宗教寓意。前者在不改变题材、视点与构图的情况下，一方面将物体简化、几何化、抽象化，避免夸张的装饰；另一方面，抽象地安排大面积的色块，达到既有一定的装饰性，又有空间深度的效果。之所以出现这种微妙的变化，是因为马蒂斯在临摹或模仿中，是以自己的眼光或"观看之道"审视原作，继而创新的。对于马蒂斯来说，一切都要服从"画面的精神"[2]。他反对奴隶似的再现自然，强调表现手段的纯洁性，主张用充满力量的线条、色彩和色调表现富有节奏和韵律感的画面。因此，前者不是对后者简单的模仿、重复或复古，而是以艺术史的眼光和现代主义的艺术观念重构了过去的艺术品。

拓展是对形式的修正。[3] 它以某种理想的形式、风格或视觉效果为目的，沿着艺术史中某类艺术品的风格或形式继续开拓，借助新的题材、媒介、技法和观念，解决或部分解决早期艺术史传统中困扰艺术创作的问题。它吸收了开放概念的方法，把创新纳入文化实践的变革中来，从而使新的作品成为传统发

[1] 诺埃尔·卡罗尔：《超越美学》，李媛媛译，高建平校，商务印书馆2006年版，第107页。

[2] 宗白华译：《西方美术名著选译》，安徽教育出版社2000年版，第50页。

[3] 诺埃尔·卡罗尔：《超越美学》，李媛媛译，高建平校，商务印书馆2006年版，第108页。

展或拓展的结果。贡布里希的《艺术与错觉》对西方绘画史的描绘可能是这种倾向的一个显著的例证。在贡布里希的说明中,后期作品为了实现先前"把握现实"的目标而引进了新的再现技术。比如,文艺复兴时期为了达到三维空间的幻觉效果,大胆把光学原理、解剖学和几何学的知识运用到艺术中,引进了几何透视法、空气透视法、明暗渐进法等再现技巧。在这个意义上,后期作品风格上的偏离与早期绘画传统中的作品顺畅地结合在一起。瓦萨里(Vasari)的《意大利艺苑名人传》也是这方面的例证。艺术对幻觉的利用被视为一项成就,艺术史被理解为向视觉真实不断迈进的进步史。艺术风格的变化既是基于再现技巧的不断改进,也是用不同方法观察自然的结果。

摒弃是新作品对先前风格及其相关价值的质疑、批判乃至颠覆。简言之,摒弃不是简单地与之前的艺术不同,而是通过摒弃与过去之间的关系来获得一个不同的反对结构。如果说拓展是艺术实践的进步模式,那么摒弃则是艺术实践的革命模式。它根据反向运动和艺术生产之间的冲突来思考艺术的发展。例如,古典主义和浪漫主义之间的紧张关系,或者电影中苏联的蒙太奇手法和高倍焦距的现实主义之间的紧张关系。当然,艺术性的摒弃不是完全与过去决裂;相反,"摒弃通常以多种方式与传统保持接触而得以延续,这使我们能够把摒弃视为艺术文化实践内部的一种连续性"[1]。显而易见,摒弃是一种逆向的重组、重构,遵循一种否定的辩证法。它既包含对过去的激进批评,也包含对变化和未来价值的推崇。一方面,通过把自己作为主流实践的对立面,它实现了与"直系祖先"的激烈对话与碰撞,从而使自己停留在与传统的结构关系中。另一方面,尽管摒弃性艺术抛弃了其直系祖先的风格和价值,但它常常声称与时间更为久远的传统范例关系密切。比如,毕加索的《阿维尼翁的少女》受到古伊比利亚人雕刻、黑人面具的影响,斯特拉文斯基的《春天的加冕礼》直接受到俄罗斯最古老的传统舞蹈和祭祀的启发。

总之,辨别艺术是一种理论的识别行为,其方法依赖于艺术实践的内部策略。当面对一个新的对象时,从事艺术工作的人会考虑新作品是否显示出对传统的重复、拓展和摒弃。这些策略是鉴别艺术品的主要程序。它们不是艺术的

[1] 诺埃尔·卡罗尔:《超越美学》,李媛媛译,高建平校,商务印书馆2006年版,第110页。

定义,而是依赖于对艺术界历史的思考来辨别艺术品。其历史内涵基于"艺术是一个自我转变的历史实践","一个有助于革新的可塑传统"。[1] 这暗示了艺术的文化实践在本质上是历史性或叙事性的,因为"重复、拓展和摒弃显然是叙事的框架,尽管是含蓄的叙事框架"[2]。

叙事是讲故事的行为,它把有时间顺序的一系列事件以特定的结构方式讲述出来。历史叙事是以讲故事的方式叙述艺术史的行为。通过历史叙事的瞻前顾后,过去的艺术与现在的艺术之间实现了跨时空的对话。它既有助于我们对新艺术的理解,也有助于我们对过去艺术的理解。这种理解揭示了艺术实践内部的连贯性,旨在通过历史叙事的方式辨别艺术,所以也叫"辨别性叙事"。其方法是讲述故事,把有争议的作品与以前的艺术制作背景联系起来考虑,从而使有争议的作品被视为艺术实践内部的思考和制作过程之产物。何谓辨别性叙事?卡罗尔试图用一个程式来把握这种叙事结构:

> 只有X具备以下条件时,它才是一条辨别性叙事:X是有关一系列事件和情况的(1)准确而(2)有时间顺序的叙述,它关于(3)一个统一的主题(一般是一个受到争议的作品的生产),这个主题(4)有开头、复杂情况和结尾,在这里(5)结尾被解释为开头和复杂情况的结果,而(6)开头包括对最初的、得到承认的艺术史背景的描述,并且(7)复杂情况包括探求对一系列作为通往结尾的恰当手段的行动和选择的接受,在人的这一方,她以这样一种方式得出一个易于理解的对艺术史背景的评价,从而决心按照这个实践的可认知的并且是生动的目的来改变(或重新制定)它。[3]

根据这种程序性描述,辨别性叙事至少具有以下特性。首先,它属于历史性叙事,而不是虚构性叙事,有责任准确而真实地叙述事件的顺序和情况。其次,它是事件顺序和情况的最为理想的准确叙述。它从描述一个得到承认的艺术制作背景开始,经过对艺术界背景的复杂情况的评估、选择、决断和行动,以有争议的作品的出现或生产结束。再次,整个叙事的基本结构依赖于实践性推

[1] 诺埃尔·卡罗尔:《超越美学》,李媛媛译,高建平校,商务印书馆2006年版,第113页。
[2] 同上书,第114页。
[3] 同上书,第145页。

理，是一种问题回应式的结构。面对有争议的新作品，它需要推想出一个艺术制作者和观者在微观互动中易于理解的评价、选择和行动的过程。借助这种有开头、复杂情况和结尾的历史性结构，它才能在业已承认的艺术界实践中，有效回应如何辨别艺术这一问题。

相对于艺术界理论（丹托）、艺术体制论（迪基）和意图–历史论（列文森），辨别性叙事或历史叙事具有三点微妙之处。第一，辨别性叙事辨别艺术的方法是叙事，而不是定义。它试图通过艺术史的叙事结构，建立起备受争议的作品与业已公认的艺术实践之间的联系，从而确立新作品在艺术史中的位置，使其合法化。第二，辨别性叙事的程式结构受到既定艺术界系统和艺术界批评的约束，其描述、解释、评价、选择等行为，既受到特定艺术理论与艺术批评实践的影响，也受到业已确立的种种艺术界系统的制约。第三，艺术是一个内在于艺术界的文化实践问题，其实践的连贯性依赖于更广泛的文化结构，依赖于文化结构中习俗、惯例和传统等必备的成分。借助历史叙事，辨别性叙事建立了一种时间上的连续性和非正式的规定性，从而为辨别艺术提供了合法性程序。

三、超越美学

卡罗尔的历史叙事有效解决了把某物或表演辨别为艺术的问题，证明了在观者与艺术的互动中解释活动是与审美经验同样重要的艺术反应，从而批判了艺术审美理论的局限性，解构了现代美学的神话。

现代美学的神话诞生于18世纪的欧洲，是一个由无功利性、距离、想象、天才、趣味、优美、崇高、美的艺术等概念建构起来的美学体系。它强调审美是一定距离之外、无功利性的静观，认为艺术是天才的创造。这个美学体系始于夏夫兹博里、艾迪生、休谟、哈奇生等英法美学家，在康德、黑格尔的美学中得到巩固和完善。卡罗尔以历史叙事的方法，围绕哈奇生、康德、克莱夫·贝尔和比尔兹利的美学思想，对艺术审美理论的谱系进行了高度选择性的陈述。

哈奇生在《有关美、秩序、和谐和设计的研究》(1725)一文中，根据洛克的经验主义心理学，将美视为一种令人愉悦的、直接的、无功利的快感。与利益的回报和知识的满足不同，这种美感是由对象形式上的美与和谐引起的。在将美描述为与利益、认知相脱离时，他或许在不经意间播下了艺术审美理论的种子。其美的理论不仅是经验主义的，而且是功能主义、形式主义的。美是一种经验，是我们注意力关注对象形式的一个功能——一与多的复合比率。

康德在《判断力批判》(1790)一书中把自由美与依存美区分开来。自由美是知性与想象力之间的自由游戏。从质来看，美的鉴赏是不带任何利害的自由的愉悦。快感和善虽然令人愉悦，但是与某种"利益兴趣"结合并受其驱使。唯有美的鉴赏是一种超越利害关系的静观，是无功利的。从量来看，美的鉴赏是不凭概念而普遍令人愉悦的。与逻辑判断依赖概念不同，美的鉴赏是一种主观的普遍性，是人类的共通感。从对象与目的的关系来看，美的鉴赏是对象的合目的性的形式。合目的性的实质是形式上无实在目的的合目的性。任何具体的艺术品，在给人以美的享受时总会夹杂官能刺激或道德感动，不可能绝对超越利害感或功利性。因此，康德所说的美是一种"纯粹美"，所言的形式是一种"纯粹形式"。鉴赏判断自然是纯粹形式的判断，以无目的的合目的性为根据。从情状上来看，美的表象必然令人愉悦。这种必然性不是依赖概念的客观必然性，如理论和实践的必然性，而是对鉴赏判断普遍赞同的主观必然性，是一种观念上依赖共通感的范式。鉴赏判断的四契机是存在于审美主体头脑中的四种先验形式。这种先验形式论与康德的天才艺术观一脉相通。

哈奇生与康德关于美的观念为艺术的审美定义奠定了理论基础。当克莱夫·贝尔把这些美的概念框架引入艺术理论时，其观念"实质上是将艺术理论作为美学（它被认为是趣味的哲学）一个分支的开端"[1]。他认为，艺术哲学的核心问题是辨别艺术的共同特征。带着经验主义和功能主义的倾向，他把视觉艺术的共同特征界定为"有意味的形式"。所谓形式，是艺术品的线条和色彩以某种特定方式排列组合成的纯粹关系。所谓意味，是由艺术品纯粹的形式关系唤起的审美情感。它是神圣的、高尚的、无功利的审美经验，既不同于创作者

[1] 诺埃尔·卡罗尔：《超越美学》，李媛媛译，高建平校，商务印书馆2006年版，第48页。

的心理意图，也不同于日常生活中的喜怒哀乐之情。理想的观众必须排除对作者意图和艺术史的考虑，必须排除艺术对象实用的、政治的、伦理的、宗教的价值及其对知识的贡献，因为它们不属于审美情感或审美经验的恰当对象。因此，"在贝尔的体系中，通过将美的理论吸收进艺术理论，使得在功能、传统和话语水平方面具有多样性的艺术，实际上只被简化为美的观照"[1]。

如果克莱夫·贝尔的理论被视为哈奇生观点的修正版的话，那么比尔兹利的美学就是克莱夫·贝尔理论的一种极其完备的发展。克莱夫·贝尔在说明有意味的形式特性方面是薄弱的，而比尔兹利在《美学》一书中用大量的篇幅讨论了绘画、雕塑、建筑、音乐、文学等艺术的形式结构，旨在运用"统一""强烈""复杂"等术语来描述艺术作品的特征。在比尔兹利看来，正是艺术品的形式唤起了审美经验。这是一种强烈的、连贯的、彻底的、复杂的经验，与日常实践活动尤其是认知领域、道德领域相分离。与贝尔类似，他认为自由、超脱、整体性的情感是审美互动的结果，是经验价值的一个要素。这些经验的特征成为比尔兹利鉴别艺术品的手段。

通过历史叙事，卡罗尔发现艺术的审美理论谱系至少包含以下几点偏见。第一，它把艺术简化为美的艺术，把艺术鉴赏转化为审美的观照。前者弱化了艺术的多样性，把许多通俗艺术、民间艺术排除在艺术理论的视野之外；后者把美的理论框架挪用到艺术的欣赏之中，把艺术限定在功能主义和形式主义的定义之中。第二，它把艺术经验等同于审美经验。在审美的观照下，艺术成为脱离生活实践的一个孤立的价值领域，一座只关注纯粹形式与纯粹趣味的象牙塔。依据鉴赏判断的第一契机，审美经验成为一种自由、超脱、高尚的审美情感，远离了认知、道德、效用和人类生活的其他价值领域。把无功利性或无利害"转变成艺术品的全部要点或目的"，设想审美经验是"所有艺术服从的唯一的、规定性的，甚至是特有的目的，显然是错误的"。[2] 这不可避免地会弱化艺术的实践力量和艺术的哲学思考。第三，它把"美的理论变质成艺术理论的可疑方式"[3]，使艺术哲学降格为美学的附属物。一方面，审美理论与艺术理论处

[1] 诺埃尔·卡罗尔：《超越美学》，李媛媛译，高建平校，商务印馆2006年版，第51页。

[2] 同上书，第61页。

[3] 同上书，第60—61页。

理的是两类性质完全不同的问题。"艺术理论的问题更多地落在文化这一边,而美学的问题则更多地落在自然这一边。"[1] 主要为了适用我们对自然美的反应而推导出的模式并不能保证在讨论艺术时也有效。另一方面,艺术与审美混为一谈,以无功利性为评价标准,把艺术意图、艺术史、道德、政治等排除在艺术理论中外。事实上,"无功利性"是直到 18 世纪才被欧洲美学家发明出来的一个相当晚近的概念。这个概念经过哈奇生、夏夫兹博里的论述,直到康德那里才成为鉴赏判断的第一契机和现代美学的核心概念。甚至有学者认为,作为"现代思想的共有之物","如果我们不理解'审美无功利性'的概念,我们就无法理解现代美学"。[2] 第四,它以轻视的态度和狭隘的审美方法把先锋派艺术排除在艺术体制之外。因为许多先锋派作品是为了反抗美的传统意义而设计的,如杜尚的《泉》。

鉴于以上四点,与乔治·迪基在《审美态度的神话》(The Myth of the Aesthetic Attitude, 1964)一文中的立场一致,卡罗尔主张艺术哲学应该"去美学化",消除现代美学神话中的误解与偏见,"与审美理论和形式主义强加给艺术哲学的限制作斗争"[3]。艺术是一项文化实践,不仅涉及以情感经验为主的生命实践,还涉及物质实践和社会实践。面对先锋派艺术和非西方艺术的挑战,艺术理论一方面要破除西方中心主义立场的美学迷思,从文化认同的角度展开对艺术的社会功能的思考;另一方面要超越美学,重视艺术的文化产品身份,关注艺术品资格得以实现的历史、文化和社会语境,向更宽泛的文化领域拓展。这预示了艺术理论开始从以艺术品为中心的内部研究,转向语境论的外部研究。

[1] 诺埃尔·卡罗尔:《超越美学》,李媛媛译,高建平校,商务印书馆 2006 年版,第 64 页。

[2] Jerome Stolnitz, "On the Origins of 'Aesthetic Disinterestedness'", in *The Journal of Aesthetics and Art Criticism*, Vol.20, No.2, 1961, p.131.

[3] 诺埃尔·卡罗尔:《超越美学》,李媛媛译,高建平校,商务印书馆 2006 年版,第 1 页。

第二部分

艺术社会学中的艺术体制论

第四章
豪泽尔的中介体制论

与新维特根斯坦主义不同，艺术体制论聚焦的不是艺术对象的内在属性，而是艺术在动态关系网络中的组织机制和艺术品的资格。其成就在于，警告哲学家们关注"社会语境在决定艺术资格中的重要性"，强调"依据需要而实践的这些社会形式和社会关系的实例对于艺术资格来说是关键性的"[1]。这暗示了研究重心的转移，即从以艺术品本体为中心的内在分析转向对社会历史语境的外在阐释。传统美学主张，艺术是一个独特的精神领域，只有个人经验、个人情感、内在性和不可还原的独一无二性才是真实的。而经典社会学强调，艺术是社会的子系统，而人是社会中的人，内在性的个体维度是虚幻的，因为社会的本质是集体性的。这两类彼此矛盾的理解都忽略了一部分真实的经验，与各种意识形态一样，它强加了一种世界观。在艺术社会学的视野中研究艺术体制，需要打破这种非此即彼的二元论，在个人、特殊性与集体、普遍性之间建立联系。

20世纪中叶，以社会学方法为指导的艺术社会史异军突起。不同于传统的图像志或风格分析，艺术社会史研究把艺术活动纳入社会历史的具体语境，辨析艺术形式流变的风格史与艺术家社会地位、文化身份的变迁史。根据艺术史观念倾向上的不同，艺术社会史大致形成了两条研究路线：一是以马克思主义为导向的宏观艺术社会史研究；一是以图像学和形式分析为主的微观艺术社会史研究。

阿诺德·豪泽尔的艺术史研究属于前者，其在艺术体制论方面开创性地提出了"中介体制"概念。中介体制论所注重的对象是从艺术生产到接受的整个

[1] Noël Carroll, *Philosophy of Art: A Contemporary Introduction*, New York and London: Routledge, 1999, pp.231-232.

艺术活动体系。"体制"（institution）在豪泽尔的论著中有两种内涵，一是指人群中约定俗成的行动规范，二是指组织化运作的特定机构。与之对应，中介体制不仅是由人构成的关系网络，还是运行特定功能的组织机构。它既包括艺术生产的物质基础、传播机构，也包括艺术生产与接受层面的意识互动。作为艺术社会学的流动网，豪泽尔的中介体制论在其艺术社会学和艺术社会史论中发挥了核心枢纽的作用。中介体制的运作不仅实现了艺术与社会的互动，使艺术观念、艺术品在作者与公众之间进行传播，而且参与了艺术史中艺术风格的演变与审美惯例的变革。

一、中介体制概念的提出

匈牙利艺术史学家阿诺德·豪泽尔，是结合社会学方法来研究艺术史的早期领头人。其首部著作《艺术社会史》初版时名为《文学与艺术的社会史》（*Sozialgeschichte der Kunst und Literatur*），耗时十年写成，是艺术社会学领域里的扛鼎之作。在书中，豪泽尔把艺术与社会之间的互动与冲突关系置于具体的历史情境中加以考察，辨析了艺术风格、世界观与阶级结构之间的"反映"关系。这种阶级反映论倾向受到了贡布里希猛烈的批评。[1]

虽然这部著作在1951年面世之际并没有得到当时主流艺术史学界的认可，但随着20世纪70—80年代艺术社会学研究的兴起，这部著作以及他后来陆续的著述开始逐渐引起重视。有关豪泽尔专人专著的研究和论述，在1980年前仅有一篇15页的论文[2]，其他五篇均为书评[3]。在1980年后则陆续有了五篇专人

[1] 他批评豪泽尔罔顾事实，没有"努力寻找文本与历史文献之间生动的联系"，更没有具体分析"艺术家接受委托、进行创作所处的不断变化的物质环境"。——E. H. 贡布里希：《艺术社会史》，《木马沉思录》，曾四凯、徐一维等译，杨思梁校译，广西美术出版社2015年版，第108—117页。

[2] Edwin Berry Burgum, "Marxism and Mannerism: The Esthetic of Arnold Hauser", *Science & Society*, Vol. 32, No. 3, 1968, p. 307.

[3] E.H.Gombrich, "Book Review: The Social History of Art", *The Art Bulletin*, Vol. 35, No. 1, 1953, pp. 79-84; Hugh Dalziel Duncan, "Book Review: The Philosophy of Art History", *American Sociological Review*, Vol. 25, No. 1, 1960, p. 124; J. Kemp, "Book Review: The Philosophy of Art History by Arnold Hauser", （转下页）

研究[1]。豪泽尔在《艺术史的哲学》(1958)、《样式主义：文艺复兴的危机与现代艺术的起源》(1964)和《艺术社会学》(1974)三本书中，对方法论进行了系统的反思和修正，构建了艺术社会学的方法论体系，摆脱了马克思阶级论与反映论的包袱。

艺术社会学方法既是豪泽尔在具体的艺术史中展开唯物史观的结果，又是其中介体制论的直接理论来源。在豪泽尔唯物史观中的"惯例"(institution)，不仅是作为社会关系的人的实践结果，而且是中介体制在历史中存在的前提。由于艺术社会学方法是基于唯物史观提出的，所以豪泽尔历史认识中的"惯例"概念也运用于他的艺术社会学方法。艺术社会学方法讨论的社会关系对应唯物史中存在的"惯例"，前者涉及中介体制的构成，后者涉及中介体制的运作环境。建立在唯物史观上的艺术社会学认为，人既是心理学层面的个人，又在本质上是一个社会的存在物，所以由人的实践产生的艺术史在一定层面上是社会的延伸。精神分析学虽可以在个人的主观层面呈现隐含的社会关系，但仍不能详细地讨论处于动态社会关系网络里的人。社会学方法不仅作为美学方法的重要补充而具备有效性，而且将人的社会本质从精神层面扩展到社会关系层面，把人内在的经验延伸到人的实践中。

（接上页）*The Philosophical Quarterly*, Vol. 12, No. 48, 1962, pp. 285-286; Robert M. Burgess, "Book Review: Mannerism: The Crisis of the Renaissance and the Origin of Modern Art by Arnold Hauser, Eric Mosbacher", *Comparative Literature*, Vol. 18, No. 3, 1966, pp. 284-286;William H. Halewood, "Book Review: Mannerism: The Crisis of the Renaissance and the Origin of Modern Art by Arnold Hauser, Eric Mosbacher", *History and Theory*, Vol. 7, No. 1, 1968, pp. 90-102.

[1] Michael R. Orwicz, "Critical Discourse in the Formation of a Social History of Art: Anglo-American Response to Arnold Hauser", *Oxford Art Journal*, Vol. 8, No. 2, Renoir Re-Viewed, 1985, pp. 52-62; G.W. Swanson, "Marx, Weber, and the Crisis of reality in Arnold Hauser's sociology of art", *The European Legacy*, Vol. 1, No. 8, 1996, pp. 2199-2214; Axel Gelfert, "Art history, the problem of style, and Arnold Hauser's contribution to the history and sociology of knowledge", *Studies in East European Thought,* Vol. 64, No. 1/2, 2012, pp. 121-142. AF. Hemingway, "Arnold Hauser: Between Marxism and Romantic Anti-Capitalism", *Enclave Review,* Vol. 2, No.3, 2014, pp. 6-10; Deodáth Zuh, "Arnold Hauser and the multilayer theory of knowledge", *Studies in East European Thought,* Vol. 67, No. 1/2, 2015, pp, 41-59.

（一）社会学方法的有效性

基于对沃尔夫林形式论的批判而展开的辩证唯物史，是豪泽尔在历史哲学中渗入社会学的理论开端。特别在划分了历史研究中具有开放性的各范畴之后，豪泽尔引出了社会关系在历史中具有的一定的有效性和客观性。马克思曾将社会关系视作人的现实本质[1]，豪泽尔则主张个人与社会的共生，"个人和社会只有在相互的关系之中才能被加以考虑"[2]，其实仍同马克思一样强调历史认识中人的社会关系本质。于是，与人共生的社会关系就维系着历史实践中的连续性，尽管这种连续性仅在唯物史观的认识范围内有效。而沃尔夫林这样的形式论者所抽离出的概念结构，也在艺术的生产、接受等具体的历史过程中发挥效用。也就是说，沃尔夫林的形式论虽然弱化历史，但并不妨碍它在历史中发挥作用。所以，并不只有社会学意义上的关系才能在历史中为人们所实践。种种社会关系在人的实践中构成了历史过程，它们作为历史事实可以具有静态的封闭性，也可以具有流动的开放性。

如果新康德主义是沃尔夫林艺术史写作中的理论幽灵，那么引导豪泽尔艺术社会史写作的则是马克思主义社会学。在此，之所以抹去豪泽尔社会学里的"马克思主义"标签，主要是因为他在理论建构过程中虽然不断靠近马克思主义的历史科学和社会学，但同时也保持着一种警惕和反思。豪泽尔认为"艺术完全浸透了党派观念"[3]，没有哪件艺术作品不能挖出其背后的政见，所以艺术并非无功利的。

透过社会看艺术，那么反过来，艺术各个方面又是一种透视社会的角度。这种透视有一种再现之感，解决了艺术哲学中"艺术与实在的关系"问题，而这一问题的背后连接着本质与表象、符号与意义等难分先后因果的关系。所以，艺术生产中的真实状况便是人们在面对无从可知又一知半解的世界时，凭

[1] 马克思把在历史中具有现实性的人的本质归于社会关系，即"人的本质不是单个人所固有的抽象物，在其现实性上，它是一切社会关系的总和。"——马克思：《关于费尔巴哈的提纲》，《马克思恩格斯选集第一卷》，人民出版社2012年版，第135页。

[2] 阿诺德·豪塞尔：《艺术史的哲学》，陈超南、刘天华译，中国社会科学出版社1992年版，第195页。

[3] 同上书，第19页。

着历史发展的必然与偶然来在艺术生产中发现自己。而艺术风格的发展按形式主义美学家所言的原则，则在艺术史中呈现为此消彼长、正反相间的风格演变逻辑。那么，历史的逻辑与风格演变，或者某一社会文化的老化、新观众的教育、趣味原则是恒定的规律吗？豪泽尔这样回应沃尔夫林对外部作用的认识："社会现实——沃尔夫林称之为'外部条件'——总是在选择艺术形式这一点上发挥同样的作用；在对与选择形式有关的任何系统的说明中也同样如此。在发展中的每一个阶段，人们应回答什么问题，人们对现行的可能性应持什么态度，这种问题是人们可以重新回答的一种开放性问题。"[1] 因此，风格无论怎样变化，外部条件总是会发生作用的。沃尔夫林的错误主要"归咎于他把外部影响和内部逻辑区分得过分极端了"[2]。

历史实践中的人们有机会面对开放性问题，他们对既定传统的确认，与要改变传统一样，也是一种充满对立的辩证过程的产物。首先要生活，然后才有艺术。一种风格可以有几个艺术家作代表，但他们不仅仅是风格趣味的表述者，更是在表达某一阶层或是集团的趣味观念。艺术家虽然在文艺复兴之后的社会结构中才逐渐独立地占有一席之位，但他们作为生产者也向来受制于种种社会关系。所以，只有以社会学的视角探究社会结构中的各种联系才能揭示这些艺术生产者是如何成为艺术家的，才能在这些社会结构的关系和互动中分析艺术界行动者对社会资源的配置能力。

与精神分析将社会现象归于人们的种种动机不同，唯物史观从社会结构中引出不同阶层的意识形态。意识形态不等于精神分析学里的精神意识，它只有在实践者的行为与他所处的阶层一致时才有存在意义。所以，其在社会结构的阶层互动中便以新旧意识形态的交替来体现。占据优势的传统观念与反叛的新观念之间根深蒂固的对立伴随着更有效的渗透，甚至一种爱恨交织。与党派阶层的意识形态相关的艺术家们，则会根据各自面对的不同受众，而在造型艺术和文学体裁上衍生种种杂糅的、独创的或是回归的风格趣味。所以，意识形态概念

[1] 阿诺德·豪塞尔：《艺术史的哲学》，陈超南、刘天华译，中国社会科学出版社1992年版，第22页。
[2] 同上。

在分析历史情境时只有与某个社会阶层相联系才有效。

然而，在不同的历史时期，阶层就像本能的运动一样，总有一方占优势并且召唤新的优势。阶层的优势与劣势都需要有人，特别是作为宣传者的艺术家，在行动中表明所处阶层的趣味观念，从而在精神的演变过程中呈现辩证的交替。传统观念的流传由于其周围环境内在发展规律而形式化、中立化，最后在面对新历史时自行终结。豪泽尔由此理解马克思意识形态说中的精神活动（包括艺术生产的精神活动），不仅是建立在经济基础上的上层建筑，而且可以摆脱前者走向相对的独立。也就是说，旧的精神活动可以成为新的上层建筑的来源（联系传统习俗的连续性），并在交替中发展自己的内在规律，例如突出自主性的艺术史或文学史。这是一种"具体化"过程，也是一个"异化"过程。

艺术创造与大时代相关，而非那种裁剪过了的"一般艺术观念"或"同一过程的艺术史"[1]。进行趣味判断的人们仍认为他们找到了客观价值。艺术作为意识形态的价值与艺术具有审美价值之间没有必然的矛盾。艺术价值与艺术评价在世代的传递中会弱化特定时期的意识形态，使艺术史学家的解释具有开放性和多元性。这涉及艺术评价的有效性——不仅是艺术史还有艺术史的历史，不仅是艺术实践还有艺术解释，都隶属于"文化发展规律"："支配艺术史的评价和再评价的是意识形态，而不是逻辑。"[2] 如果联系海登·怀特（Hayden White）关于历史叙事的研究，那么豪泽尔的唯物史观同样把历史中的判断寓于主体的认识之中。

因为，豪泽尔艺术史的任务就是避免受意识形态影响的那些叙事，从而为以社会学方法展开的艺术史找到叙事的有效性。具体到艺术作品的生产日期、作者、工作坊、赞助人、购买者，以及美学家、批评家对有关艺术品的一切评价，都可以作为实在的艺术史记录。那些文字或图像里流露的趣味也好，精神观念也罢，都作为艺术史的记录在召唤着种种解释：赞助人对艺术品风格的间

[1] 迈耶·夏皮罗：《艺术的理论与哲学：风格、艺术家和社会》，沈语冰、王玉冬译，江苏凤凰美术出版社 2016 年版。

[2] 阿诺德·豪塞尔：《艺术史的哲学》，陈超南、刘天华译，中国社会科学出版社 1992 年版，第 33 页。

接影响，艺术市场或者生产组织的方式对艺术家的影响，等等。如果艺术仅对那些向它发问的人说话，那么研究者们是否还应把艺术的目标放在追求客观性和永恒性的判断上？豪泽尔强调"那是一场在意识形态和真理的理想之间，在希望和认识、要求改变事物和认识事物之间的辩证论战。"[1]这些多重关系之间有着辩证的张力：人的感性实践与理性认识、人的界限与历史的界限、历史的本质与人的本质，这之间的连接或是逻辑的，或是不能为人所认识的。于是，人们在由生活的自然条件及其愿望所建立的实践中，既是回归的，也是茫然的。在豪泽尔看来，人的理性所能认识的历史界限与人们的实践界限相一致，人类实践的有效性为历史认识提供有效范围。

（二）唯物史观中的"惯例"

豪泽尔中介体制存在的前提是历史中的惯例，而豪泽尔的惯例又强调实践之间的连续结构，并以此将社会学方法引入艺术史。豪泽尔唯物史观中的惯例结合了保罗·莱肯勃（Paul Lacombe）分析艺术发展时的论述，即"像区分奇特无比与固守前人、转瞬即逝与可作楷模那样去区分事件与惯例"[2]。惯例不仅可以描述艺术史中的连续性，它也是人在历史中实践的一种相似性原则。任何涉及人的历史过程都离不开人的实践，包括艺术的历史。而实践过程的开放性允许惯例的历史既有断裂又有连续，既有理性可以理解抽离的结构关系，又有理性之外自由的偶然性所带来的未完成感。在延续马克思的唯物史观后，豪泽尔便在艺术史中提炼出"惯例"这一旨在探讨人们相似性行动的概念。艺术史的事实中最直接和个性化的是艺术作品，而最常用来理解和划分艺术史的风格概念，则同惯例的运作一样，以相似性原则在作品之间找寻意义。所以惯例这种具有普遍性的结构关系，便在为艺术历史研究澄清理性范畴的同时，也为非理性的偶然立界。最终豪泽尔以唯物史观引申的惯例作为一种事实，延续了历史过程中的连续性和不连续性，并在人们实践时保留了自发和沿袭的双重可能。

[1] 阿诺德·豪塞尔：《艺术史的哲学》，陈超南、刘天华译，中国社会科学出版社1992年版，第35页。
[2] 同上书，第177页。

不仅是马克思基于社会中具体的人来看待历史的观点影响了豪泽尔思考一种可能的"客观写作",莱肯勃关于惯例的看法更应和了豪泽尔对社会学提供有效历史阐释的要求。莱肯勃主张"一种'惯例'或'惯例的',是关于唤起早已在另一个行为、动作或生产中出现特征的一个行为、一个动作或一种生产的任何事物。简而言之,什么地方有类似,什么地方就有某种惯例的东西。"[1] 惯例在历史中虽遵循"家族相似性"原则,但也召唤着打破相似性的偶然。[2]

惯例不仅呈现人在历史中相似的行为动机,也反映人对相似性结构有意或无意地改造。具体在艺术形式或风格流变上,惯例体现在人们组织运作的艺术机构、艺术思潮与艺术创作中,比如,"一个学院、一个协会、封建制度、作为社会和政治形式的城市,同样地还有诸如西方文化、浪漫主义运动、戏剧形式和戏剧的三一律这些现象"[3]。其中那些进入时人理论中的名词,不仅仅是艺术史写作中的"客观性",而且是作为历史事实的"客观性",即在特定语境下具有普遍意义的惯例对应着实际的艺术史过程。所以,具体的惯例既包含连续性的实践主体(如艺术家、学院、协会等),也包含不连续的、普遍的、基于实践抽离出的各种外部关系。这是豪泽尔引申出艺术史惯例的解释来源,实际上惯例正是豪泽尔中介体制理论的直接来源。

在介绍莱肯勃之前,豪泽尔通过齐美尔等人探讨历史"意识"与"文化史"的关系。齐美尔认识到,"文化历史的产物在获得自身独立性和客观性后,就开始自律地排除或无理性地排斥其发生时的意识形态了"[4]。这暗含了双重动机,其一是文化自主性的内部逻辑,其二是文化发生的社会力量。齐美尔的这种观点对豪泽尔后来明确中介体制的构成与运作有重要作用。因为这些都在一定程度上转述了中介体制在参与艺术与社会的互动过程中所具有的特征,也体现了中介体制连接艺术自主性与他律性时的构成。

[1] 阿诺德·豪塞尔:《艺术史的哲学》,陈超南、刘天华译,中国社会科学出版社1992年版,第177页。

[2] 惯例的延续并非依靠一成不变的沿袭,豪泽尔认为在"整个历史中,惯例的和典型的东西由个人的和偶然的东西赋予活力"。——阿诺德·豪塞尔:《艺术史的哲学》,陈超南、刘天华译,中国社会科学出版社1992年版,第178页。

[3] 同上书,第179页。

[4] 迈耶·夏皮罗:《艺术的理论与哲学:风格、艺术家和社会》,沈语冰、王玉冬译,江苏凤凰美术出版社2016年版。

中介体制形成于艺术与社会的互动过程中。如果将艺术的内部逻辑与外部关涉实践的社会力量套用在齐美尔文化历史的双重动机里，那么豪泽尔也要引出能够在历史实践中面对自主性艺术的一群人所构成的中介体制。所以，豪泽尔的中介体制论是在社会学与唯物史观的双重视野下形成的。

将社会学纳入历史哲学范畴，其实是在批判沃尔夫林的基础上建立起来的。豪泽尔在比较讨论历史观以及研究方法的"有效性"和"客观性"时，引入了同历史的实践过程一样的概念："惯例"和"风格"。它们一个是社会学概念，一个是艺术史或文化史概念，但都通过历史的表意实践融会贯通，继而勾画了社会学作为艺术史新方法将带来的与形式论不同的新认识。风格作为一个艺术史的概念，主要处理艺术作品中具有相似性的形式。例如贡布里希就曾引述一位语言学家来分析风格概念："同义（synonymy），就这个术语的最广意义而言，是全部风格问题的根源。"[1] 风格同惯例不只是可以比较研究的关系，而且在豪泽尔的唯物史中相互包含。[2] 在艺术史中探索各件作品相联系的"风格"同"惯例"一样，也是以事物之间的相似性才存在，并且这一概念蕴含了事物之间的结构关系。艺术史中的风格尽管可以通过艺术作品阐释归纳出种种先验或抽象的概念，但只有将它的形成纳入惯例的结构时，风格说中那些前后相继的因果性观念才有可能存在于历史认识中。而惯例在生产和理解艺术作品中所唤起的人与人之间的相似行为，能够转换成艺术史中的风格概念。那么，作为豪泽尔唯物史中的实践者，人们是怎样或实现或反叛惯例，或遵循或创新风格的呢？这就是豪泽尔在艺术史与社会学的理论结合处提出中介体制论的背景。中介体制的构成与运作实际处于惯例化的历史结构中，它在参与艺术与社会的互动时则面对着融合了艺术形式的相似性结构——风格。

[1] 唐纳德·普雷齐奥西主编：《艺术史的艺术：批评读本》，易英、王春辰、彭筠等译，上海人民出版社2016年版，第143页。

[2] "风格"与"惯例"这两个概念都遵循结构性原则，即"结构性原则……只能从文化的惯例基础中抽引出来。历史的诸结构，例如传统、习俗、技术水平……确立了客观的、理性的、超个人的目标，对心理功能中非理性的自发性确立了界限，并与后者一起形成了我们所称的风格"。——阿诺德·豪塞尔：《艺术史的哲学》，陈超南、刘天华译，中国社会科学出版社1992年版，第204页。

基于这些论证，豪泽尔的中介体制就有了坚实的理论前提，即实际的艺术史进程是作为历史实践者的人的实践过程。而对该实践过程的认识，则可以引出种种理论。通过批判形式主义历史观以及精神分析历史观，豪泽尔提出了他在马克思唯物史观基础上发展的艺术史观。由于豪泽尔与马克思一样将实践中的人作为历史的主体，而不是像卢卡奇那样将单独的个人作为主宰历史的唯一主体，所以他们的历史中自然地含有对主体能动性的限制。而人的实践在马克思看来是一种对象化过程，也就是人与人的对象化以及人与自然的对象化。在人的实践过程中，豪泽尔总结出的惯例因素实现了历史的连续性，它的存在正是通过作为历史主体的人在历史中建构种种"相似性"而实现的。在此意义上，艺术史中的惯例是艺术体制概念提出的前提。

二、中介体制的构成

豪泽尔中介体制的形成过程，实际是拥有一定内在逻辑的艺术与人进行生产实践的社会之间的互动。中介体制作为社会组织（机构/集体/学派），与其中介者（某位批评家/收藏家/艺术家）之间的关系不是一成不变的。它们与艺术家、艺术作品和公众一起处在历史的张力中。以"样式主义"时期的学院为例，豪泽尔探讨了体制中的人们如何面对新旧阶级的权力关系及其不同趣味的矛盾、平衡，即处于社会中的人们给艺术风格带来了怎样的可能。

（一）自主性与习俗

作为艺术史与社会学的重要枢纽，中介体制的构成需要直面艺术历史演进中自主性与他律性的因素。自主性（autonomy）在美学领域中有"自身的法则"之义，即在艺术或美学的内部建立的艺术法则；他律性（heteronomy）则是指"他者的法则"，将艺术引向艺术之外的要求，在豪泽尔这里主要指与艺术互动的社会。为了给艺术自身立法，形式主义者们将艺术形式提高到艺术本体论的位置。豪泽尔则将艺术形式视为艺术语言系统中的符号，进而在语言的习俗下讨论艺术形式。豪泽尔认为，艺术语言作为表达工具依赖于习俗的理解方式。

所以，中介体制的构成最后真正面对的是社会中习俗对艺术形式的习俗化[1]处理。在豪泽尔的唯物史观下，艺术史虽包含艺术内在的自主性，但它实际存在于社会的习俗和惯例的历史中。

美学中的"自主性"概念在18世纪后期便开始强调两个方面：一是作为价值根源的审美独特性，二是作为艺术与审美现象之间独立的因果关系。形式主义者在艺术史中运用这一概念，他们认为形式是解释艺术史演变的基础，它是内在于艺术自身的逻辑。所以在形式主义者的艺术史中，形式本身具有自主性，它一方面是艺术史演变的基本线索，另一方面又在艺术内部自主发展。尽管豪泽尔的社会学方法没有否定形式主义者们强调的艺术自主性，但也没有将这种独立性绝对化。在唯物史观的视角下，豪泽尔把自主性的艺术形式纳入了与社会互动的辩证实践过程。在豪泽尔眼里，具有一定自主性的艺术形式同其他历史实践一道，也包含在人与社会、人与自然之间流动的种种关系里。他看到了艺术实践过程里所蕴含的矛盾，在自主性的艺术形式和社会的习俗之间、艺术实践者的个人和群体之间、阐释艺术造成的认同和分化之间，都有着种种辩证关系。所以，豪泽尔的唯物史观在艺术史领域里所要处理的第一对关系便是习俗与自主性，并且在推及中介体制运作之初时将艺术形式的语言类比为习俗（convention）中的方言。[2]

与沃尔夫林等人的形式主义艺术史不同，豪泽尔的艺术社会史试图从唯物史观的角度出发，摆脱形式与内容、自主性与他律性的二元对立逻辑，将艺术置于社会学领域的习俗中来考察。豪泽尔认为，由于"艺术以符号来代替事物，而且因为符号总是比事物要少，在一定程度上，艺术就避免不了图式化和习规化"。[3] 艺术形式作为符号与其指代对象之间的关系，使艺术语言面临图式化和

[1] 习俗在历史中发挥作用的过程是一个斗争过程，即"我们应该把习俗化的过程看成自发与习俗、创新与传统之间矛盾斗争的过程"。——阿诺德·豪泽尔：《艺术社会学》，居延安译编，学林出版社1987年版，第16页。

[2] 艺术形式作为表达工具时，便类似于习俗中的习语，即豪泽尔所说的"艺术仍是一种语言，一种许多人能说、能懂的'方言'"。——阿诺德·豪泽尔：《艺术社会学》，居延安译编，学林出版社1987年版，第15页。

[3] 阿诺德·豪塞尔：《艺术史的哲学》，陈超南、刘天华译，中国社会科学出版社1992年版，第354页。

习规化的情形。图式（pattern）包含着具体的艺术形式，它不仅可以成为审美经验的对象，而且在艺术史中具有习俗的规定性。习规（regulation）则是一系列处理艺术形式的规范，它直接指导人们在生产艺术时遵循社会中的习俗。在此意义上，以艺术形式为符号的艺术语言，"是一种表达的工具，其有用性依赖于习俗，依赖于已默默地为人们接受的理解方式"[1]。图式与习规一起成为艺术形式的重要途径。

形式主义者自主性的"艺术形式"体系在豪泽尔的视野中，就变成了历史实践者参与建构的语言体系。具体可感的艺术形式作为艺术语言，通过中介体制的运作实现了语言功能中的意义交换。由于在辩证唯物史中，人们的每一次实践之间都有着一定的关联，就如惯例所展现的那样，所以在这种种相似性行动的结果下，便有了可为人们遵循或打破的习俗。豪泽尔在艺术形式变迁的基础上总结出的习俗，既是具体的艺术语言系统，又为艺术理解和评价提供标准。单凭艺术的自主性本身并不能使艺术作品被理解，只有当人们在惯例的实践中总结、使用了习俗，才为艺术带来发展和转变的可能。

豪泽尔把自主性的艺术形式当作人们现实生活中使用的语言，从而将艺术史的自主性纳入与习俗共生的结构中。习俗是由具体的艺术形式和行动规范所构成的集合，它既参与、建构了艺术的生产及接受，又在成为权威后召唤一种对既存集合的反叛。艺术史的自主性包含在习俗的流动过程中，参与习俗演变的人直接成为艺术史的实践者。而惯例遵循相似性原则，它以约定俗成的方式被社会中的行动者传承、操演。惯例是种种历史主体所实践的相似性运动及其产物。习俗乃是惯例实践的结果之一，它一方面是历史中的主体进行实践的基础，另一方面也限制主体自身的自由而昭示着突破。正如豪泽尔用语言学习来比喻习俗中的艺术演变，认为艺术家"不能创造他自己的艺术语言。他要花很长时间才能用自己的'语调'来说话，才能进入自己的独特表达方式之门"[2]。

习俗是在惯例形成的过程中被人们制定和接受的。惯例中的人们作为历史

[1] 阿诺德·豪泽尔：《艺术社会学》，居延安译编，学林出版社1987年版，第15页。
[2] 同上书，第16页。

的实践者，他们创造并延续了"艺术"这一门类。为"艺术"这一门类命名及从事研究的人，与生产消费艺术品的人都在为历史中的"艺术史"维持着自主性。习俗是他们在历史中对"艺术"门类的种种理解和实践的结果，它是作者们对某一套理念的热望，以及对历史发展到作者那时的一系列历史认识。而这些实现惯例的人们同时也处在一个真正的历史过程里，包含着辩证的连续性和非连续性。取向相似的历史惯例仅仅是历史连续性的一个侧面，面对实践中的历史过程时，它便显出了非连续性。作为人实践结果之一的习俗，不断呈现相似的艺术形式和行动规范以及断裂或偶然。因此，在惯例化的艺术史中，习俗虽是人们追求连续"相似性"的成果，但它实际上在惯例化的历史中有着各种流变。例如样式主义尽管以紧张、古怪以及晦涩为特点，但它又是在学习古典主义基础上的反叛。[1]

在惯例驱动的历史结构中，艺术被习俗化的过程就是中介体制的形成过程。在这一过程中，中介体制一方面在历史认识的必然性中为自身实践的结果所限制，另一方面又循着历史的偶然性来打破自身的限制。例如豪泽尔曾讨论瓦萨里学院从更新罗马的纪念碑式出发，在遵循的惯例成为固定规范后，逐渐沦为一种刻板的、不再创新的体制。[2] 由于风格是从具体的艺术作品那里总结出的图式，它在惯例化的历史结构中成为习俗的一部分。换言之，艺术被习俗化的过程包含着艺术风格变迁的历史。所以，历史实践主体在处理风格问题的过程中构成了艺术的中介体制。处于惯例结构中的历史实践主体，是一个个居于不同社会关系并拥有不同社会资本的人或中介者。正是社会中的人直接实践了艺术与社会的整个互动过程，即艺术的社会史。所以艺术史中的风格流变其实只是社会中具有不同资本及认知结构的个人或集体之间的辩证博弈的反映。不同社会角色的人在艺术习俗化的过程中关联并构成了中介体制。例如在第二阶段的样式主义时期，学院和专业艺术院校的出现与快速发展，有赖于艺术实践

[1] Arnold Hauser, *Mannerism: The Crisis of the Renaissance and the Origin of Modern Art*, Cambridge: Harvard University Press, 1986, p.43.

[2] 同上书，p.209。

和教学的逐渐规范。[1] 拥有不同资本结构的"社会人"对艺术风格流变产生影响的同时，在社会中构成了中介体制。此时，豪泽尔继续将研究的目光归结于具体的艺术，用社会学的方法丰富艺术史研究的疆域。

惯例连续性的历史过程中，历史实践者辩证的精神内涵就体现在对习俗的习得和突破上。在不把精神分析中本能的含义绝对化以及抽象化的情况下，历史中主体的可塑性和易变性有助于实现惯例的流动性。在艺术史的惯例结构中，历史实践者的精神内涵不仅有趋向于建构的和谐和理性，也有期待被打破的紧张与焦虑。这一点可以在豪泽尔关于样式主义艺术的讨论中体现出来："一般来说，样式主义的特点既是俏皮的又是严肃的，它善于挑战各种艺术技巧，其艺术家的目的不在创造一段完整的视错觉，或是一种对现实忠实的再现。"[2] 豪泽尔通过批判精神分析的研究方法，为构成中介体制的社会人的心理层面铺设了理论前提。有一定实证性的精神分析学方法与辩证的历史哲学具有殊途同归的可能，但其对人精神动力的不充分思考就在于把精神现象隔离于具体的历史过程外，仅认识到了历史主体所呈现的不断转换和更替的精神现象。所以豪泽尔要在社会学的视野下思考构成中介体制的历史主体，像马克思那样重视人的社会关系本质。

（二）中介体制与中介者

中介者（mediator）是中介体制的构成要素。豪泽尔曾在艺术社会学里总结"中介体制是艺术传播的必经之路"[3]，它的主要功能是在不同人、不同作品乃至不同集团之间沟通对艺术的理解与创新。唯物史观下的艺术史中，其真正的历史实践主体是具有能动性的社会人，也就是中介者。中介者在豪泽尔看来主要包括鉴赏家等专门从事艺术解释、品鉴和研究等工作的人。中介者是历史中能够进行实践的个人，因此可以在社会中发挥艺术生产、接受等功能。但中介者在社会上不是孤立的个体，而是处于种种社会关系中的行动者。正是中介者

[1] Arnold Hauser, *Mannerism: The Crisis of the Renaissance and the Origin of Modern Art*, Cambridge: Harvard University Press, 1986, p.210.

[2] 同上书，p.28。

[3] 阿诺德·豪塞尔：《艺术史的哲学》，陈超南、刘天华译，中国社会科学出版社1992年版，第168页。

体现了马克思对人的社会本质的认识,即"人的本质不是单个人所固有的抽象物,在其现实性上,它是一切社会关系的总和"[1]。中介者是处于社会关系中的个人,他们实现了中介体制在艺术生产和接受过程中的运作。

中介者是构成豪泽尔中介体制的基本要素,也是历史惯例结构中的实践主体,正是中介者的实践延续了艺术。豪泽尔曾列举过一些实现艺术传播的中介者:"从最原始的舞蹈者、歌唱者、故事员、弹唱诗人和吟游诗人到今天的演员和音乐家……从最早的艺术爱好者和赞助人到现代的鉴赏家和收藏家。"[2]他们是介于作者与公众之间的沟通者,是帮助公众理解艺术的阐释者。当然,要理解中介者的功能,有必要联系中介体制在艺术史领域得以存在的一系列前提:惯例的历史过程(可被认识的连续性历史过程)、艺术史中图式或风格的习俗(作为历史中实践者的行动结果)。这些前提与中介体制之间不是抽象的命题演进,而是包含在构成中介体制的中介者所进行的历史实践中。基于唯物史观的看法,构成中介体制并参与艺术与社会互动的只有历史中的人。这里虽涉及关于人的共相与殊相的本质问题,但豪泽尔并没有就此展开。因为在唯物史里划分共相和殊相,实际上是割裂了"人"这个整体,并且是基于因果关系想象出的本质与表象。艺术史中中介者实践的是连续的和不连续的历史,而人所认识的多为连续性的历史,即人们的历史认识串联了历史中的事实。这样抛开对于个人本身中共相与殊相的争论,仅将中介者有限的能动性置于连续的艺术史进程中来考察,正是唯物辩证史的应有之义。

唯物史观将能实践的中介者提到历史实践者的地位,继而认为那些历史目的论者构建理论的过程也是一种中介者的认识实践过程。不过,豪泽尔的历史方法不是完全个人的方法,它作为历史认识的延伸,在它的研究对象之间建立种种因果关系,从而给历史中不同的现象一定的连续性。例如豪泽尔艺术史里的风格范畴,便通过艺术形式之间的相似性联系起来。豪泽尔将中介者放在历史实践者的位置上讨论,也凸显了形式主义美学家们历史观的窠臼。如果对艺术的理解脱离了对艺术作品所处历史的认识,而直接在艺术形式里抽出具有普

[1] 马克思:《关于费尔巴哈的提纲》,《马克思恩格斯选集第一卷》,人民出版社2012年版,第135页。
[2] 阿诺德·豪泽尔:《艺术社会学》,居延安译编,学林出版社1987年版,第153页。

遍性的审美概念，那么就忽略了人在历史认识中的界限，反而丧失了这种审美概念的有效性。

豪泽尔的中介者源于他关于唯物史观中对个人的讨论，也正是在这一点上，豪泽尔其实延续了马克思的唯物主义观点。豪泽尔认识到恩格斯对马克思唯物主义观点的唯心化解释，他将恩格斯认为必须在心理层面产生效果的社会力量，与黑格尔必须在特殊性里才能认识到的普遍性相对比，总结出二人都没有处理好个人中的矛盾和矛盾的辩证运动。豪泽尔也同意每个人是不同的，每个人所具有的特殊性无法被忽略，但是这些特殊性却在人的历史实践中凝结成历史的事实。他并不否认研究心理层面的有效性，但不把心理状态作为本质的反映。心理学的研究，特别是结合社会关系进行的精神分析，并不是机械的反映论，而是补充了连续性历史过程里的内涵部分。在个人经验形成的过程中，也包含不可为人的理性所认识的某些超验性因素，这些外在于人能动性的超验性因素使连续性的历史过程显示出种种不连续性。

那些外部的、超个人的和人与人之间的因素，都在中介者的实践中显著地表现出来。这些实践之所以能为人们的理性所认识，是因为人们基于所能认识的部分来设想自己所不能认识的部分。人可以设定一些超越人所有界限的存在，不过这种存在实际上并没有真正超越人的界限，它为人的认识划定了界限，所以也成了人认识领域中的一部分。也就是说，人在设想中把超越人界限的部分纳入了认识领域。由此可知，人的思想中虽然有超验的、外在于人的事物，但这些事物与人所能认识的事物一起构成了人的思想。豪泽尔实际上是在真正地靠近马克思从个人出发的唯物主义思想，真正地讨论历史中具体的人，而不是在共相和殊相的框架里讨论关于人的一些命题：主客体关系、物我关系、自由精神，等等。所以豪泽尔曾这样点明唯物史中的个人："人既是意识形态的创造者——心理学的对象，又被意识形态所创造——社会学的对象，它的确表现了人作为一个社会存在物的双重本质。"[1]

于是，对于历史中的必然性与个人自由就有了这样的认识："我们只有在承

[1] 阿诺德·豪塞尔：《艺术史的哲学》，陈超南、刘天华译，中国社会科学出版社1992年版，第194页。

认超历史条件的前提下才能讨论历史和社会。"[1] 其中的"历史"是人的历史，那么"超历史条件"就是超越人的历史。基于唯物史观看到的历史过程本身中，连续性与不连续性被理性辩证地认识。而豪泽尔所认为的"自然历史"部分独立于"人的历史"，它在为人所改造的过程中融入了后者。将自然与人割裂，其实是在割裂真实的历史过程。自然并不是绝对的客体，它与人一起为真实的历史过程带来了开放性。在豪泽尔的艺术社会学中，他简化了"人的历史"中的一些因素——种族、文化、世代，均涉及"传承与创新"的问题，这实际上仍在讨论历史中的必然性和偶然性、历史中人的能动性和有限性。心理学的对象是可以创造意识形态的人，社会学的对象是创造人的意识形态。两个学科所设定的能动的"主体"，一个是人，一个是意识形态。所以，由"人"的种种联系构成的中介体制，必然含有"人"的有限的能动性。

当然，豪泽尔所言的中介者不仅包括社会关系网络中的行动者，还包括行动的组织者即中介机构。行动者处在动态的社会关系网络中，既包括艺术圈中的专业人士，如艺术家、艺术史家、艺术批评家、美学家、艺术策展人等，也包括广大的业余艺术爱好者。行动者必须借助中介机构才能进行艺术活动与审美实践。中介机构既包括政府中的文化事业单位，如文联、作协、美协等，也包括非营利性的博物馆、图书馆、剧院、音乐厅等艺术机构。正是中介机构引领了艺术观念与审美趣味的变化。

中介体制作为由具有社会关系的中介者组织而成的艺术机构，它本身并没有能动性，而是分享了人的能动性。同样，在惯例的历史中形成的中介体制，其行动规范也关涉人的实践。那么中介体制在多大程度上是作为社会集团的产物？人们在面对世界的实践中，无论如何也不能摆脱所有或隐或显的惯例。人们总在找到自己的表达方式之前以现成的惯例来认识世界，而实际上个人的表达不仅于习俗中才存在，而且也组成了习俗之一。16 世纪中后期的西方艺术界，作为中介体制之一的艺术学院，体现了中介者及其组织在实践中凝结的社会关系。

[1] 阿诺德·豪泽尔：《艺术社会学》，居延安译编，学林出版社 1987 年版，第 40 页。

瓦萨里创建的佛罗伦萨美术学院采用兄弟会那样的选举制，并且他总是邀请一些已有名望的艺术家承担教席。比如，米开朗琪罗曾担任该学院的院长。瓦萨里的美术学院还给公爵授衔，这些使美术学院成为授予艺术家荣誉称号的地方，从而带动了艺术家身份的改变。为了和当时社会中存在的行会区分开，瓦萨里的美院不仅有代表官方的公爵的加入，还突破传统的工匠式教学法，建立系统的学院式教学计划。所以瓦萨里的美术学院具有相当优秀的艺术教育功能，它为当时的社会输送艺术专家和艺术规范等。[1] 其实，佛罗伦萨美术学院作为一种中介体制，它最本质的构成要素是在社会中占有一定社会资本的中介者。公爵不仅是这一中介体制的成员，而且是艺术的赞助人和品鉴者，他所处的社会地位决定了他带给美院的社会影响。同样，米开朗琪罗被授予教席不仅仅因为他精湛的艺术创造力，更多的是他在当时所拥有的社会声望；他不仅影响美院的教育质量，而且给美院带来世人的瞩目。

有意思的是，瓦萨里的美术学院在对古典风格进行系统化规范时，却恰逢16世纪中后期在古典风格基础上演变出的样式主义。这一风格虽主要受到拉斐尔和米开朗琪罗两位艺术家的影响，但更多地是对古典风格的质疑和反叛。样式主义与学院派的矛盾现象恰恰符合豪泽尔对建成与打破惯例的论述。样式主义者们第一次意识到艺术与自然的和谐是一个问题。这一问题的背后是对艺术模仿本质的怀疑，从而开始了提高艺术家地位的行动，即"从上帝的自发性引申出人的自发性"[2]。背负着重建精神秩序的样式主义者们将文艺复兴的"天才"主题抬到了前所未有的高度。其实，学院与样式主义者都认为天才面前无所谓规则，他拥有绝对的自由，但双方对天才的理解却不一样。拥有着在社会中占据诸多资源的美院，可以宣传它自己建立的筛选天才的标准；相比之下的样式主义者们则在贫瘠的社会资源中对这些标准将信将疑。例如，在作品中常流露出精神焦虑的样式主义艺术家埃尔·格列柯（El Greco），豪泽尔就注意到了他

[1] Arnold Hauser, *Mannerism: The Crisis of the Renaissance and the Origin of Modern Art*, Cambridge: Harvard University Press, 1986, p.209.

[2] 阿诺尔德·豪泽尔：《艺术社会史》，黄燎宇译，商务印书馆2015年版，第222页。

未能长期受雇的原因来自西班牙贵族阶级的没落。[1]

　　作为一种由不同阶级以及拥有不同资本结构的人所组成的具有特定功能目标的组织，美院分享了艺术家和赞助人等中介者的社会关系。作为一种中介体制的美院还有具体的功能："美院的任务绝非仅限于行业管理、艺术家培训和美学阐释；瓦萨里主管的美术学院已成为各类艺术问题的咨询机构；人们向他们询问如何放置艺术品，让他们推荐艺术家，给建筑图纸做鉴定，开出口许可证。"[2] 可见，美院在当时社会所能发挥的功能已经覆盖了艺术品的命名、生产和接受。通过中介者而拥有这些话语权的美院在历史进程中不仅促成了有关艺术的惯例，而且凭借惯例在社会中的运作促成了艺术在公众之间的传播和交流。美院中的中介者与公众形成种种社会关系，从而将中介体制置于更广阔的社会关系。不过，构成中介体制的中介者是流动的，中介体制所处的社会关系也同样是流动的，历史中源源不断的新人以承继或反叛的方式面对着既定的中介体制。

　　中介体制由于其本身寓于惯例的历史进程中，因此不仅被划为历史认识的范畴，而且遵循惯例本身的关系结构而与历史中的实践者们结成更广泛的社会关系。围绕艺术的物质生产也好，意义生产也罢，不仅仅是那些直接参与劳动的人和物构成了历史的事实，这些碎片的事实背后也由"惯例"的相似性运作连接在一起。惯例所具有的相似性结构在中介体制与广阔的历史环境结成的社会关系里显现。于是，这些社会关系不仅具体构成了唯物主义史观的中介体制，而且是中介体制在惯例的历史进程中得以运作的基本要素。所以，艺术与社会的互动具体到历史实践中，就是中介体制与历史大环境结成的社会关系的互动。中介体制的构成仅仅是艺术与社会互动辩证过程的一个侧面，它必然不能与其在社会中的运作隔离开。

[1] Arnold Hauser, *Mannerism: The Crisis of the Renaissance and the Origin of Modern Art*, Cambridge: Harvard University Press, 1986, p.264.

[2] 阿诺尔德·豪泽尔：《艺术社会史》，黄燎宇译，商务印书馆 2015 年版，第 224 页。

三、中介体制的功能

在艺术与社会的互动过程中，中介体制的功能主要包含艺术阐释、艺术品鉴、艺术分类、艺术批评、艺术传播、艺术教育等。其中，风格是传统艺术史研究中的基础范畴，也是豪泽尔中介体制运作中最具典型性的观念体系。由于豪泽尔将艺术史里的风格概念纳入其唯物史的惯例结构中，所以风格在社会领域里的形成和演变就涉及中介体制的运作。不论在观念层面解释艺术，还是在具体收藏展览时给艺术编类，作为艺术机构的中介体制都会引入风格概念来运作。

（一）风格与中介体制

豪泽尔认识到，艺术史中的风格不仅仅属于作品中的形式，而且是从形式出发走向更广阔的社会标识，像惯例那样处在种种关系结构中又参与建构这些关系结构。在豪泽尔的时代，风格是艺术史研究的基本主题。只有在艺术史的发展中，风格与惯例才能作为紧密联系的二元范畴，推动历史的延续或断裂。风格形成的历史逻辑是形式论者或唯物论者经常争议的话题。它们可以是唯名论的争辩，也可以是历史过程的实践。当豪泽尔提出这一观点时，其实是为形式论的风格打开了思路："历史的诸结构，例如传统、习俗、技术水平、流行的艺术效应、盛行的趣味原则、主要的论题等等，确立了客观的、理性的、超个人的目标，为心理功能的非理性的自发性确立了界限，并于后者一起形成了我们称之为风格的东西。"[1] 其中划分理性和非理性的界限及功能是为了在前述的历史研究框架下（连续性和不连续性、自律的和习俗的）讨论风格，从而呈现出与形式论者不同维度的风格研究。不过，艺术史在此并非将风格问题及其解答作为写作思路，而是在艺术史作为一种历史阐释的基础上来讨论，这也得益于前述历史范畴与历史研究范畴的厘清。

此处风格的"历史诸结构"就是除了形式主义论之外一些可行的历史写作思路。这些明确了自身结构和范畴的历史研究维度还保留了自发的非理性

[1] 阿诺德·豪塞尔：《艺术史的哲学》，陈超南、刘天华译，中国社会科学出版社1992年版，第205页。

领域。豪泽尔曾言简意赅地表达过这种看法:一种风格的本质其实是一种图式[1]。在论述自主性与习俗时,他曾提到习俗中的图式有着自发的开放性,又能以历史认识的诸界限而被理解或阐释。风格是艺术史写作中的基本概念,虽为理性范畴,也仍与非理性的自发一起,为真实的历史进程带来了开放性,保留了中介体制运作中的偶然性。豪泽尔是从功能论的角度看待风格的,"它作为一种标准,去判断一个独特的作品表现了它的时代或它的时代的某个方面的程度,和去判断它与其他同时期的或同一个普通样本中其他作品的关系的接近程度"。[2]

回顾前述艺术史的路线,风格可以呈现艺术作品在各种历史进程中的关系。这里并非将风格与历史的关系提到艺术与历史关系的高度,而是将它与惯例一道来呈现艺术的历史事实中所运行的关系。那么惯例与风格之间是如何联系的呢?前面提到,二者同处在流动的历史过程中,但是豪泽尔提到风格归根结底是一种图式,而惯例则在中介体制的运作中衍生种种相似的习俗。这就意味着惯例是一个涵盖着风格及其流变的历史结构。风格是可以被历史主体实践的变量,对风格变化的历史研究均具有历史有效性。

豪泽尔在介绍唯物史观时曾讨论了艺术史研究中的偶然性及必然性,随后论证了基于唯物史观的社会学方法,并为中介体制找到了在历史过程中得以存在的前提:惯例。也就是说,具有相似性并可以唤起相似性的惯例作为一种历史事实,实现它的人们在种种社会关系下形成中介体制。豪泽尔虽没有直接将风格与惯例做类比,但是惯例无疑回应了风格中或隐或现的关系。因为,一方面风格同前述的惯例一样,强调具体和相似性,并非追求艺术中抽象的普遍性,却旨在呈现有限的一致性;另一方面,沿着研究历史过程的基本方法,风格与惯例在处理艺术历史过程中的连续与不连续、必然与偶然、理性与非理性时重合了。所以,风格作为一种结构,或者结构性原则,在历史统一体中的作

[1] 豪泽尔认为:"风格的本质不是一张一再被应用的略图(a schema)那样的东西,而毋宁说是一种图式(a pattern)。"——阿诺德·豪塞尔:《艺术史的哲学》,陈超南、刘天华译,中国社会科学出版社1992年版,第207页。

[2] 同上书,第208页。

用并非动机性或发生学的，它可以通过惯例得以表现。这样，活的惯例，如在实践中的个体或集体意识、精神、生产关系等等，就在历史过程中通过风格而有着不同程度的表达。正因如此，风格就为衡量这种实践而生，或者说是为衡量程度而生。

（二）中介体制的阐释功能

中介体制的阐释功能是依靠中介者在社会中生成作品或形式的意义来完成的。中介体制通过在人们行为观念中建立相似性的惯例来促进人们认识、沟通，同时中介体制也巩固自身在社会中的权威。中介体制依靠在社会中建构意义并逐渐形成的权威，可以衍生出中介体制的教育功能、收藏功能和赞助功能等。中介体制在社会里对这些功能的发挥形成了它的运作机制，比如教育机制和收藏机制等。中介体制里的中介者虽然为公众解释艺术品和艺术形式的意义，但这种解释一方面有利于沟通艺术家与公众，另一方面又会将他们隔离开。[1]中介体制在丰富的艺术作品中总结并解释风格时，会在公众中设立理解的屏障，因为中介体制面对不同的风格样式总会有不同的评价，而这就是在为公众的趣味分类。所以，中介体制对艺术风格的分类功能也是基于它的阐释功能。中介体制的重要性就像豪泽尔所强调的那样："没有哪种艺术形式不需要某种中介体制就可以被接受。"[2]而艺术接受总会对艺术生产形成反作用力，也就是说人们对某些风格的接受情况总会通过中介体制反馈给艺术生产者。

中介体制里的中介者在建构人们对某些艺术作品或形式的认识时，其实是在丰富艺术的内涵，也就是豪泽尔说的"真正的中介是一种创造性活动，它会丰富诗人或作曲家作品的内涵"[3]。与科学所面对的自然现象不同，艺术作品的形式并不具备明晰的因果关系，对艺术形式的解释只能通过一些人的解说。对艺术形式以及内在关系的解说其实掺杂了人的精神建构。因此，一件艺术

[1] 豪泽尔的中介者并非社会学领域的中介人概念，而是一种处于社会关系并发挥特定功能的人，即"他（中介者）加强了艺术家和公众的联系，同时又把两者的关系复杂化"。——阿诺德·豪泽尔：《艺术社会学》，居延安译编，学林出版社1987年版，第154页。

[2] 同上书，第170页。

[3] 同上。

作品在人的创造性解释下总能被赋予新的意义。豪泽尔认为，中介体制参与的解释过程其实是中介者本人对艺术品含义的述说，这其中无可避免地包含解说人特定的历史观和内部经验。于是，当中介体制在社会中构建意义时，中介者不仅从作品的内部视角出发，而且会把艺术品置于其所处的社会关系中去认识。这也就是豪泽尔所说的"我们只能从作品的内部来理解作品，作品的存在则是可以用许多存在于作品之外的条件来解释的。作品的存在可以与许多因素发生关系，但对它的理解必须依赖于受者对创作活动的参与、对作品的整体把握"[1]。这样，形式主义者研究艺术自主性时分析出的种种范畴，如豪泽尔举例的美术的视觉形象、音乐的和谐和节奏、戏剧的矛盾冲突和解决，并非摆脱历史、固定不变的理性概念，而是在中介者生产的意义中才得以存在。

中介体制不是一成不变的，中介者对艺术品的解释是常新的。人们认识艺术和解释作品的含义，常常发生在艺术作品能反映人的理想观念的时候。当有艺术作品使人们认识到新的规范、观念和表达方式的时候，它就更新了人们之前依赖的习俗。其他艺术的形式和主题对民间艺术的影响，主要通过中介体制的解释来实现。在受教育的与未受教育的艺术之间，在为鉴赏家的艺术和为大众的艺术之间，对这些理解鸿沟的弥补过程正是中介体制的解释过程。由于中介体制在社会中发挥的阐释功能来源于中介者的能动性，而中介者又是处于社会关系中能实践的个人，所以中介体制在社会中的运作并没有抹杀历史中的个人，也不会抹杀历史中的集团，而是展现各种可能的融合程度。中介体制在社会中促进人们对艺术的理解，不仅加强个人与社会之间的连接，而且延续了艺术在历史中的生命。中介体制通过中介者在作品之间构建联系和意义[2]，将任何一件艺术品都纳入可以理解的语境中，使艺术能随着人在历史中的实践而实现艺术的历史。

对样式主义风格的不同解释，反映了中介体制跟随社会关系和惯例变化时的不同运作。16世纪的瓦萨里，不仅参与创建了佛罗伦萨美术学院，而且是一

[1] 阿诺德·豪泽尔：《艺术社会学》，居延安译编，学林出版社1987年版，第179页。
[2] 豪泽尔曾这样总结中介者在社会里发挥的功能："中介者给作品以意义，消除由新奇而造成的怪异，澄清疑惑，并在作品之间建立某种延续性。"——阿诺德·豪泽尔：《艺术社会学》，居延安编译，学林出版社1987年版，第154页。

位样式主义者。他所处的中介体制并不会使公众将"样式"理解为贬义的,而把它认为是一套包含权威标准的艺术特征。[1]虽然他的学院派艺术并不完全认可被后人称为样式主义大师的艺术,但这一时期对样式主义者的态度与17世纪不同。17世纪的古典主义者们所处的社会环境中有着另一套惯例,例如"贝洛里和马尔瓦西亚把'样式'这一概念和造作的、循规蹈矩的、可以还原为一系列公式的艺术活动联系在一起;他们……意识到1520年之后的艺术疏远了古典风格"[2]。显然,17世纪的古典主义者同16世纪的学院派虽都从古希腊罗马的资源中汲取养分,但他们在理解艺术作品时走向了不同的解释方向。

豪泽尔本人作为一名中介者,他的艺术社会史为人们解释了艺术作品所呈现的各种关系和冲突。由于艺术作品的产生并不是为了解决艺术史问题,那么对艺术作品的理解就包含除了形式和技术的问题之外,世界观、生活实践、认识论等各种问题。因此,这些关系和冲突完全不限于艺术的形式特征,而更多地参与历史过程中有关艺术作品的其他种种划分:阶级的、情感的、审美趣味的。豪泽尔的中介体制没有抹去个人的力量,而恰恰在呈现个人与集团、历史过程的关系中突出了个人活动。

(三)中介体制的分类功能

中介体制的分类功能在艺术实践中处理的直接对象是风格。分类功能与解释功能在中介体制的运作中是一种辩证关系,因为对艺术风格的分类是在对艺术品进行不同意义的阐释的基础上形成的。中介体制对艺术品风格的分类是从接受者所处的社会关系来划分和定义的,例如精英艺术与大众艺术。艺术作为中介者的实践对象,总是被推进艺术作品传播的中介体制不断地重新划分和定义。中介体制的分类功能同样也面对着惯例的历史,也就是说,惯例所召唤的基于相似性的解释,必然也会带来基于差异性的分类。

由种种艺术史文本就可以窥见艺术的分类除了按材料和呈现方式外,还可以按照趣味,甚至阶层来进行,例如精英艺术、民间艺术和通俗艺术等,后者

[1] Arnold Hauser, *Mannerism: The Crisis of the Renaissance and the Origin of Modern Art*, Cambridge: Harvard University Press, 1986, p.211.

[2] 阿诺尔德·豪泽尔:《艺术社会史》,黄燎宇译,商务印书馆2015年版,第205页。

更直观地体现了中介体制的分类功能。豪泽尔曾说"艺术生产和接受与特权阶层的存在是密切相关的"[1]，所以中介体制之所以能够在艺术的生产和接受中发挥作用，是因为构成它的中介者不曾脱离社会中的精英阶层。这样一来，中介体制对艺术品和风格的划分不仅同时存在于艺术生产和接受的过程中，而且还体现了不同风格的艺术是对应不同社会阶层的产物。[2]

豪泽尔把现代艺术分为三种不同的艺术类别：精英艺术、民间艺术和通俗艺术。精英艺术是由西方社会精英阶层创造的，主要为精英阶层鉴赏的一种美的艺术或高雅艺术。与民间艺术、通俗艺术相比，它更容易受到主流社会的赞助、传播、批评和鉴藏。相对而言，民间艺术主要是由民间手工艺创作者或文艺素人创作的工艺产品或朴素的诗乐舞等初级艺术。尽管他们不以艺术家的角色自居，也从来不要求公众承认其艺术家的权利，但他们既是生产者，又是接受者。与精英艺术和民间艺术不同，通俗艺术是一种用于满足没有受过良好教育的城市公众需求的艺术，是商业的、流行的、廉价的、批量生产和消费的。民间艺术的生产者和消费者很难区别，两者之间的界限是流动的，但对通俗艺术来说，其消费者是没有创作能力的公众，其生产者则是能满足需求变化的专业人员。通俗艺术的产品，如流行小说，多出自属于精英阶层的专业作者手笔，他们与自己所处的社会关系有着密切的联系。在现代商品经济逐渐占统治地位以来，精英艺术、通俗艺术和民间艺术的接受者的差距越拉越大。精英艺术和民间艺术的接受不如通俗艺术那样快速。精英艺术对专业知识和能力要求，以及民间艺术对地域文化的限制，使这两种艺术分类逐渐在数量上越来越丧失自身的优势。

中介体制通过中介者在不同社会关系下的实践来发挥分类功能。例如，作为艺术史专家和画家的瓦萨里，他所创建的学院里有官方的赞助人和收藏者，也有在公众那里作为艺术家楷模的绘画大师。这些在社会中把握大量社会资源和公信力的人，无疑使学院这种中介体制在制定艺术规范和品鉴艺术品时更具权威。中介体制对艺术品的分类和它对艺术品的解释一样，也是处于流动变化

[1] 阿诺德·豪泽尔：《艺术社会学》，居延安译编，学林出版社 1987 年版，第 199 页。

[2] 豪泽尔主张："每一种社会有多少种艺术，就有多少支持这些艺术品种的社会阶层。"——阿诺德·豪泽尔：《艺术社会学》，居延安译编，学林出版社 1987 年版，第 200 页。

之中的。这一点仍与它处于惯例所呈现的历史结构中,以及由实践惯例的中介者构成有关。历史在豪泽尔看来是没有中断又裹挟着各种连续和断裂、必然和偶然、个人的与惯例的等维度的过程。豪泽尔的著作中曾这样假设:"如果我们把风格形成的过程当作是在技术和视觉、合理和不合理、社会的需要和个人的冲动这两极之间的一种辩证的运动,那么我们就不会走向错误;在这一点上,一种风格的起始与一件单独的作品的起始是没有什么本质上的不同的。"[1]将风格与某一特殊的艺术作品进行差别化的解释和分类,这正是沿着艺术作品作为艺术史事实的思路,将风格同惯例一样纳入艺术史中运动着的各种社会关系。

综上所述,中介体制是"艺术社会学的流动网"[2]。豪泽尔的中介体制论不仅涉及对艺术内部形式演变逻辑的理解,而且探究人们生产艺术和接受艺术的过程中所涉及的种种社会关系网络。其主要内容是中介体制在艺术与社会互动里的构成和运作。

中介体制存在的理论前提是唯物史观,构成它的是具有历史主体地位的中介者,它在历史过程中的运作不断更新着风格与惯例。人在历史中的能动性,由于实践的对象化过程而面对着人本身、实践结果以及自然环境的限制,因此也制约着中介体制的构成和运作。从唯物史观出发,豪泽尔在他的艺术史中主张以历史认识的有效性代替历史内容的客观性,在能为人实践和认识的有效范畴内讨论历史规律。尽管豪泽尔将历史框定在了认识论中,但他通过人的实践将历史认识过渡到了现实,进而在对历史整体的理解中引入对艺术的理解。对于豪泽尔的唯物史观,惯例是探讨这种历史有效性的重要路径,它是历史行为主体在历时与共时的双重逻辑中所传承的一整套共识,所以惯例的实现离不开人的实践。

正是在批判沃尔夫林的艺术史时,豪泽尔论证了社会学方法的有效性,特别是其中的辩证法描述了艺术与社会之间的互动,而这又是中介体制构成与运作的环境。在《艺术史哲学》中,豪泽尔曾直言要摆脱形而上学的窠臼,不为

[1] 阿诺德·豪塞尔:《艺术史的哲学》,陈超南、刘天华译,中国社会科学出版社1992年版,第180页。
[2] 同上书,第168页。

唯物史观设定最后的目标或预测最后的结果，而是关注作为精神成就的艺术品与社会生产之间的辩证关系。这种辩证关系恰恰对应了马克思"历史科学"中实现辩证关系的实践者，即人在生产创造时实现了自身的存在。不过，豪泽尔在社会学所阐释的审美现象中，探讨艺术如何在历史中成为种种显著的社会成就，这虽然为艺术史研究提供了一种新视角，但仍不能呈现艺术史的全部事实。

第五章
贝克尔的艺术界理论

作为芝加哥社会学学派乔治·米德（George Mead）、赫伯特·布鲁默（Herbert Blumer）的传人，霍华德·贝克尔（Howard Becker）的文化社会学成功地把符号互动论（theory of symbolic interaction）拓展到越轨行为和艺术活动的研究领域。

芝加哥社会学派认为，社会学研究的对象是社会环境中各种行动者有组织的和模式化的互动；社会是通过符号互动行为人为建构的社会关系网络，而非确定的、既成的、不变的整体结构；符号互动论的核心问题是日常生活中符号意义的创造和交换。更准确地说，符号互动论"关注的是为互动这一概念提供一种令人满意的说明，从而就自我的社会性质、社会互动的维持，以及关于越轨行为的种种问题，创造出一系列很有意思的概念和思路"[1]。乔治·米德在著作《精神、自我与社会》（*Mind, Self and Society*, 1934）中主张，"社会制度不仅是可塑的、进步的，而且是有益于个人发展的"[2]，因为人与人之间结构化、集体性的互动，既有赖于自我在角色扮演和身份想象中，规划并实施各种行动方案与符号互动的精神能力，也依赖于从"普遍化的他者"观点换位思考、评价自我的能力。如果说乔治·米德是导航者，那么赫伯特·布鲁默则是符号互动论的建构者。他反对测验、量表、实验等实证主义的定量研究方法，主张研究人类行为互动的学者要主动进入行动者的世界，以局内人和局外人的双重身份，用双重目光冷静观察具体互动中的符号行为，"注意中心应该永远是经验世界"[3]。

[1] 布赖恩·特纳编：《Blackwell 社会理论指南》，李康译，上海人民出版社 2003 年版，第 9 页。

[2] George H. Mead, *Mind, Self and Society: From the Standpoint of a Social Behaviorist*, Chicago: The University of Chicago Press, 1934, p.262.

[3] Herbert Blumer, *Symbolic Interactionism: Perspective and Method*, Englewood Cliffs, New Jersey: Prentice-Hall, 1969, p.17.

据此，他提出了符号互动论的三个前提：人类行为是一种符号化的过程，是有意义的；这种意义来源于自我与他者之间活生生的符号化互动；符号互动中的文化意义在后来的不断阐释过程中，是可以不断修正、更新的。[1] 简言之，互动是在符号基础上根据解释与意义演进的。个人根据对他人行动的解释和意义采取相应行动，各种行动互相适应构成社会的结构。因此，互动先于结构，社会结构和制度规范是人们彼此互动的结果。

沿着芝加哥社会学派的传统，贝克尔的《局外人：越轨的社会学研究》(*Outsiders: Studies in the Sociology of Deviance*, 1963) 从符号互动论的社会学视角对规范者与越轨者及其越轨行为的识别，进行了经验社会学的详尽考察。当时占据主流的观点认为，越轨者与越轨行为是结构性社会系统压力的产物。对此，贝克尔用经典的案例分析和逻辑论证予以了反驳，并提出了著名的"社会标签理论"。该理论认为，越轨不是天生的或后天教化的品质，而是他人定义、社会反应的产物，所有情境参与者都对发生的事件有影响。因此，研究者不仅要考察越轨者和越轨行为，而且要考察给越轨贴上标签的规范制定者与规范执行者。正是后者的贴标签行为和不断强化的定义把越轨者污名化了。他鼓励人们自己去发现越轨事件的真相，而不是一味信赖官方说辞。这种社会批判立场"对统治阶层以及掌握权力的权威阶层的真相叙述表示质疑"[2]，拓展了越轨行为研究的政治维度。

1974年，贝克尔首次从符号互动论的视角，把标签理论从越轨研究拓展到艺术研究，在《美国社会学评论》上发表了《作为集体活动的艺术》[3] 一文。该文追问的核心问题是：某人该做多少必需的艺术活动才能拥有艺术家的头衔？1982年，贝克尔的《艺术界》一书出版。该书运用生活史、个案、非结构性访谈和参与观察等经验社会学研究的方法，通过"集体活动""比较""进程"这

[1] Herbert Blumer, *Symbolic Interactionism: Perspective and Method*, Englewood Cliffs, New Jersey: Prentice-Hall, 1969, pp.1-60.

[2] Howard S. Becker, *Outsiders: Studies in the Sociology of Deviance*, New York: The Free Press of Glencoe, 1963, p. 208.

[3] Howard S. Becker, "Art as Collective Action," *American Sociological Review*, Vol.39, No.6, 1974, pp.767-776.

三个"启发性概念"[1]，深入考察了艺术界行动者在协商与合作的互动中制作艺术品的进程。该书影响深远，被视为从符号互动论视角研究艺术的经典之作，是"最近许多美国文化社会学家的后盾"[2]。

一、艺术与集体活动

艺术活动是集体性的，艺术品是在社会进程中生成的。这两个相互关联的命题是构成贝克尔的艺术界理论的首要原理。贝克尔在文章《作为集体活动的艺术》和著作《艺术界》中都开宗明义地提出了这个原理。

在《作为集体活动的艺术》一文中，艺术界是以集体活动的方式构建起来的一种社会组织，是"生产艺术品的合作者网络"[3]。它由许多特殊的个案构成。在这些个案中，同类人以重复循环的方式相互协作，形成不同的事项。因此，"集体活动及其产生的事项是社会学调查的基本单元"[4]。在《艺术界》一书中，贝克尔利用社会学的符号互动论和丹托、迪基的艺术界理论，对艺术在社会中的地位进行了价值中立的解释。艺术界同样被视为"一个在参与者之间建立起来的合作网络"[5]。参照惯常理解，艺术界的参与者们反复地，甚至例行公事般地相互协作，制作出艺术品。

前后比较，我们有理由认为，贝克尔的艺术界理论至少在1974年撰写文章时就已经相对成形，建构了艺术研究的基本框架。这个框架提供了一种对艺术合作网络之复杂性的理解，一种对所有艺术中都包含的相似网络和相似效果的理解。不仅如此，它还揭示了艺术研究的社会学路径，其方法不是艺术定义或

[1] Herbert Blumer, *Symbolic Interactionism: Perspective and Method*, Englewood Cliffs, New Jersey: Prentice-Hall, 1969, pp.147-152.

[2] 奥斯汀·哈灵顿：《艺术与社会理论——美学中的社会学论争》，周计武、周雪娉译，南京大学出版社2010年版，第24页。

[3] Howard S. Becker, "Art as Collective Action", *American Sociological Review*, Vol.39, No.6, 1974, p.775.

[4] 同上书，p.776。

[5] 霍华德·S.贝克尔：《艺术界》，卢文超译，译林出版社2014年版，第34页。

美学判断，而是"回到经验世界"的社会调查。调查的基本单元是参与者之间的集体活动。调查包括个案研究、非结构性访谈和参与观察等经验社会学的基本方法。

社会生活是一种集体活动。这种社会学的诊断最早可以追溯到齐美尔的社会学思想。齐美尔主张，"社会只不过是各种个人组成的圈子的名称而已，他们由于这种发挥作用的相互关系而相互约束"[1]。简言之，个体之间的互动网络构成了社会，这个观点直接影响了早期芝加哥社会学派。[2] "人们如何一起做事"成为社会学研究的对象，布鲁默把它表述为"联合行动"[3]。贝克尔称之为"集体活动"，致力于研究"他们如何协调行动，以制造出相应的效果"[4]。

艺术生活也是一种集体活动。这意味着艺术不是天才艺术家独一无二的创造，而是许多艺术界参与者集体协作的产物。在艺术的生产、分配与消费中，许多角色参与到了艺术的进程之中，从生产环节的媒材发明者、资源供应商，到分配环节的画廊主、拍卖行经理，再到消费环节的批评家和一般观众，以及国家政府和艺术基金会的赞助，等等。比如，交响乐团要举办一场音乐会，可能需要以下生产条件：各种乐器被发明、制作出来，记谱法被发明用来作曲，演奏者会用乐器演奏乐谱上的音符，有可用于排练的时间和场地，音乐会的广告已经张贴，门票已经销售，宣传有条不紊地进行，确保召集到有能力欣赏且对表演做出回应的观众。

当然，不仅音乐会、歌剧、舞剧、话剧、戏曲、影视等综合性的表演艺术需要各种参与者的分工与协作，而且诸如绘画、摄影、诗歌等看上去只需"独立完成"的门类艺术也依赖于广泛的劳动分工。以绘画为例，画画时需要画布、画架、颜料和画笔等工具，这些工具依赖于厂家的生产或制作；绘画完成后，艺术品需要展览、鉴赏、传播、拍卖、收藏，这些不仅依赖于策展人、交

[1] 齐美尔：《社会是如何可能的：齐美尔社会学文选》，林荣远编译，广西师范大学出版社2002年版，第3页。

[2] 布赖恩·特纳编：《Blackwell社会理论指南》，李康译，上海人民出版社2003年版，第49页。

[3] Herbert Blumer, *Symbolic Interactionism: Perspective and Method*, Englewood Cliffs, New Jersey: Prentice-Hall, 1969, pp.70-77.

[4] 霍华德·S.贝克尔：《艺术界》，卢文超译，译林出版社2014年版，第6页。

易商、收藏家和博物馆馆长给予展览的空间和资金的支持,而且依赖于批评家和美学家为他们的艺术找到值得鉴赏、购买、收藏或合法进入艺术史的学理基础,换言之即依赖于理论家的阐释与论证。当然,绘画的生产、消费也依赖于国家作为赞助人的资助和有利的税收政策,鼓励收藏家购买作品、捐献给公共机构,依赖于公众对作品的情感反应;同时,绘画的创作与接受也依赖于当代以及过往的其他画家,因为正是他们创造了绘画生产、传播与接受的传统,为作品的意义提供了上下文语境。诗歌同样如此,诗人可能依赖必备的工具(纸张、笔、打字机等),依赖手抄者、刻板与印刷工、出版商,依赖与读者共享的诗歌传统,等等。

由此推论,艺术品是艺术界参与者集体制作的一种文化产品。它需要众多参与者之间的精细分工。艺术家仅仅是艺术界中的一种参与者,还需要诸如经销商、代理商、赞助人、批评家、馆长、发行者和推广人员等其他参与者。参与者之间如何进行劳动分工呢?任务分配依赖于艺术界参与者之间约定俗成的共识,参与制作艺术品的每一类人都会发展出一种传统的"任务包"。传统一旦形成,劳动分工就习惯成自然了。它要求一切按部就班,"艺术的制作或表演依赖于合适的人在合适的时间做合适的事情"[1]。一般而言,艺术家被定位为完成核心活动的人,没有这些核心活动,作品很难成为艺术。换言之,艺术家在艺术界的中心工作,而那些配合艺术家制作艺术品的辅助人员主要完成其他的剩余活动。

这是否意味着在中心工作的艺术家拥有超越辅助人员的独特天赋、精湛技艺和非凡的想象力呢?答案是否定的。艺术家并不享有浪漫主义神话中的特权,因为对核心活动的理解与定义是因时而异的,艺术家与辅助人员之间的角色分工也是不断变化的。不同的社会与历史情境需要艺术家拥有不同的能力。在欧洲社会,绘画很长时间被视为一项技术活。曾经有志于绘画的人需要在行会中经历漫长的学徒生涯,才有资格单独成立工作室,接单各种手艺活。那时的画家不过是工匠,地位与制作首饰、金银器皿和钟表的工匠相当。在文艺复兴时期,绘画才开始被视为一项独特的艺术活动。画家不仅需要娴熟的技艺,

[1] 霍华德·S.贝克尔:《艺术界》,卢文超译,译林出版社 2014 年版,第 11 页。

还需要有科学的精神和人文主义思想。在浪漫主义时期,艺术被视为情感的表现,它要求画家拥有强烈的情感、丰富的想象力和很好的造型能力。在先锋派艺术中,画家做的事情类似哲学家的思考,他并不需要情感、想象力,甚至不需要亲手处理艺术制作的材料。当马塞尔·杜尚(Marcel Duchamp)在达·芬奇《蒙娜·丽莎》的一幅商业复制品上画上胡子、签上自己的名字,并命名它为《L.H.O.O.Q》时,杜尚就把达·芬奇降格为一个辅助人员,而把自己加冕为艺术家。因此,艺术家与辅助人员的社会地位、文化角色、艺术才能是伴随社会文化的变迁而变化的。

在艺术界系统中,艺术家的成功不仅取决于自己的天赋、想象力和习得的技艺,也取决于他们调动必要的物质资源、人力资源和金融资源的能力。在此意义上,艺术家对合作关系的参与和依赖决定了他可以制作的艺术类型。一般而言,艺术家的活动至少受到四种主要社会关系的制约,它们是"公认的艺术界惯例和规范,物质媒介和生产技术,赞助人、发起人和艺术市场,公众的趣味和公众一般的接受渠道"[1]。一旦这些条件具备,社会学家就有能力向公众解释,艺术界为什么会在特定的时空中以特定的方式生产出特定的作品。

从特定情境出发,我们就能理解艺术品的生产为什么是一个"进程"。因为艺术品的制作不是一蹴而就的,它是在艺术界的关系网络中按部就班、循序渐进地完成的。它的完成不仅依赖于艺术家的技艺与才能,依赖于共享的艺术传统,也依赖于艺术生产的物质条件、赞助机制、资源分配、传播渠道和公众的期待视野。在特定的社会情境中,任何一种偶然的、微妙的变化都有可能影响艺术家的选择,影响艺术家与辅助人员的合作关系,继而影响艺术品制作的过程和艺术品的最终效果。换言之,艺术家与辅助人员在艺术品制作中,往往会伴随情境的变化而做出各种各样的选择。贝克尔把这样的选择时刻称为"编辑时刻",把创造性的行为称为"创造时刻"。编辑与创造都依赖于艺术界参与者之间的合作网络。在合作关系中,编辑时刻与创造时刻常常是融合在一起的。一般而言,艺术社会学会通过聚焦艺术品制作与再制作的过程,来分析艺术品

[1] 奥斯汀·哈灵顿:《艺术与社会理论——美学中的社会学论争》,周计武、周雪娉译,南京大学出版社2010年版,第24页。

的历史物质性，即艺术品在历史流变中色彩、形貌、配置、功能与观看方式的变化。

二、协商与惯例

正是行动者之间的微观互动构成了艺术界的惯例与协商秩序。在编辑与创造时刻，艺术家的行动方案，一方面取决于对他人角色的"换位思考"，另一方面取决于对惯例和规范的内化。所谓"换位思考"，是指艺术家在微观互动中，"不仅将自己的冲动考虑在内，也会将想象中的他人对他们可能采取的各种行动的反应考虑在内"[1]，从他人的视角来理解艺术制作的行为，不断调整自己的方向，选择下一步行动方案。所谓"内化"，是指艺术制作者把参与者之间约定俗成的共识转化为自己主观认同的做事法则，并据此展开行动。在具体的合作关系中，不管其他角色是否在场，制作者都能以"内在对话"的方式进行编辑和创造。如贝克尔所言，"一个艺术界的所有组成部分都会影响做选择的人的想法，他设想人们对于他正在创作之物的可能反应，并依此做出后面的选择。合作网络构成一个艺术界，艺术家在和这个合作网络持续不断的对话中，制作艺术品，做出了许多细小的选择"[2]。

选择的过程就是艺术家与辅助人员在微观互动和内在对话中持续不断的协商过程。换言之，不管其他参与者是否在场，艺术家都会以现实或想象的方式与之互动，持续地以他人的视角解释或定义艺术的性质。如果对话者的角色是顾客或委托人，艺术家就会根据协议或契约，选择绘画的颜料、画布、画框、尺寸大小、作品主题、艺术风格等生产要素，为后者服务。如果对话者的角色是国家，艺术家就有可能自我审查，把某种意识形态内化为自己的艺术法则。可见，协商的过程并非完全平等的、自由的行为。对其他角色的解释、定义和态度会直接制约艺术品的制作。如法国社会学家埃斯卡尔皮所言，"如果作家

[1] 霍华德·S.贝克尔：《艺术界》，卢文超译，译林出版社2014年版，第182页。

[2] 同上。

作为普通人和艺术家,头脑中应该有自己的读者大众,应感到自己与他们息息相关,那他就会有这样的危险:过分清晰地意识到这个大众对他划定的条条框框"[1]。这种对大众的取悦会使艺术品滑向"媚俗艺术",重复老套的技巧,玩弄形式的花招,以美的表象迎合市场的需求。其传播取决于金钱标准,具有"一种取悦的力量;一种不仅能满足最简单最广泛的流行审美怀旧感,而且能满足中产阶级模糊的美的理想的力量"[2]。

当然,艺术家为了创新,也可以选择视而不见、听而不闻,忽略艺术界其他成员角色的反应,甚至反其道而行之。这是先锋派艺术家的拿手好戏。在美学态度上,先锋意味着"拒绝秩序、可理解性甚至成功",意味着"理智上的游戏态度,捣毁偶像,对不严肃性的膜拜,神秘化,不雅的恶作剧,故意显得愚蠢的幽默"。[3] 他们有意识地挑衅大众,质疑主流意识形态,蔑视艺术市场的法则,坚守"败者为赢"的反经济逻辑。所谓"败者为赢",是指主张艺术自主原则的艺术家"倾向于某种程度地独立于经济之外,并把暂时的失败当作选择的标志,将成功视为妥协的标志"[4]。失败被视为艺术家选择的标志,而成功则被认为向市场的妥协。这表明艺术家处于一个复杂的张力结构之中。可见,选择何种艺术,不仅取决于角色之间的协商与对话,而且取决于艺术家对他人角色以及艺术的理解与态度,取决于特定的社会历史情境。由此不难推论,创造艺术是一个社会过程,而艺术品则是社会建构的产物。换言之,艺术品的意义与性质不是内在固有的,而是一系列社会角色相互协商的结果。

从符号互动论的视角来看,艺术的性质及其意义是在艺术界行动者的微观互动中不停地塑造出来的,是暂时的、不确定的、未完成的。不过,相对于艺术的意义阐释,它更侧重分析在社会体制中,艺术界行动者参与艺术活动的方式,以及他们在协商秩序中是如何实现艺术的生产、分配与接受的。对于贝克尔来说,艺术界就是各种游戏参与者通过协商而进行合作的关系网络。问题在于,在复杂的艺术生产、分配与消费情境中,艺术界行动者之间的协商与合作

[1] 罗贝尔·埃斯卡尔皮:《文学社会学》,符锦勇译,上海译文出版社1988年版,第26页。
[2] 马泰·卡林内斯库:《现代性的五副面孔》,顾爱彬、李瑞华译,商务印书馆2002年版,第247页。
[3] 同上书,第134、135页。
[4] Pierre Bourdieu, *The Field of Cultural Production*, New York: Columbia University Press, 1993, p.40.

何以可能？换言之，他们是如何实现协商与合作的？答案是惯例。

贝克尔在为《美学百科全书》撰写"艺术界"的词条时，简洁地概括了自己的观点："艺术是集体行动的产物，是众多人在诸多行动中协作的产物。没有这个条件，独特的作品就无法实现其存在，或无法持续地存在。人们的相互合作依赖于共同分享的协议——惯例。正是惯例使他们轻松、有效地协调彼此的行为。"[1] 作为一种集体活动，艺术是艺术界参与者分工与合作的产物。其分工与合作依赖于特定情境中的惯例。惯例是艺术界参与者之间共享的一套价值观念、思维方式与行为规范，具有标准化的特征；是参与者之间组织化合作的运行机制，它确保核心人员与辅助人员对艺术和艺术的进程有着最低限度的共识。不过，辅助人员与核心人员的社会角色不同，对艺术界惯例的理解程度也不同。辅助人员理解的惯例一般是艺术界的常识或简单的标准，它使公众对艺术最低限度的理解成为可能，划定了艺术界的边界。他们既是艺术品制作的合作者、辅助者，也是艺术品消费的生力军。核心人员理解的惯例是需要经过一定程度的技艺训练、观念熏陶、知识学习才能获得的专业知识，如美学原理、艺术理论、艺术史的知识。专业知识将偶然的观众和坚定的支持者区分开来。贝克尔把后者称为严肃的观众，他们熟悉艺术形式与艺术观念的惯例，不仅能够为艺术活动提供坚实的资金基础，而且能够鉴赏、批评、评价艺术品，赋予艺术品以意义。这种标准化的专业知识界定了实践中的专业群体。熟知这些运作惯例的群体理所当然地被视为艺术界中的核心圈子。

在大多数情况下，惯例可以与规则、共识、习俗等社会学概念互换。比如，表演活动的惯例经常被整理成书面的形式，以告诉表演者如何理解他们演出的乐谱或剧本。这种标准化有助于艺术家与辅助人员之间的合作，有助于艺术家与接受者在艺术体验中依据惯例理解艺术品的意义。在此意义上，惯例确保了合作的高效，使艺术界最基本、最重要的合作形式成为可能。但是，惯例也不可避免地带来了约束。因为惯例不是孤立的存在，而是在相互依赖的复杂系统中运作的。如此一来，任何细微的变化都要求其他活动随之改变。惯例系统蕴含在设备、材料、训练、可用设施、场所以及符号系统中，囊括了艺术品

[1] Howard S. Becker, "Art World", *Encyclopedia of Aesthetics*, Michael Kelly ed., Vol.1, New York: Oxford University Press, 1998, p.148.

生产所涉及的所有必须的决策。它规定了将要使用的素材，规定了转换特定观念或经验所要运用的抽象概念，规定了结合素材与抽象概念所需要的形式，暗示了作品适当的维度，议定了艺术家与公众之间的权利与义务。不过，惯例实践的约束并不是绝对的，艺术家依然可以选择与现存惯例决裂，与表现形式的传统决裂，代价是资源配置的匮乏和作品流通性的减弱。换言之，如果艺术家愿意以增加工作量、减少作品流通为代价，他随时能够以不同的方式做事。这是一个两难选择。在此意义上，任何艺术品都是"在惯例的简便和成功，与不合惯例的不便和缺乏认可之间进行选择的产物"[1]。

惯例既制约着艺术实践，也是艺术实践的产物。它不是一套不可触犯的规章制度或法律条款，而是人为建构的、约定俗成的、可变的。许多具体的事务，参与者"一方面通过参照惯常的解释模式，另一方面通过协商才能解决"[2]。惯例代表了合作团队持续调整的能力。比如，在意大利文艺复兴时期的宗教画中，大部分内容、象征和色彩都是惯例给定的，但艺术家依然有自由发挥的空间，在形象勾勒、色彩处理和画面布局中别出心裁，制作出各式各样的艺术品。此外，伴随艺术情境的变化，在协商基础上形成的惯例也必然会发生改变。惯例是标准化的，但协商使艺术的演变和新的惯例形成成为可能。新惯例的确立将会重新定位艺术与社会之间的关系。因此，"惯例使集体活动更为简便，耗费的时间、精力和其他资源更少；但他们并没有剥夺不合惯例的作品的可能性，只是那会更为昂贵和艰难"[3]。

如果说艺术界中的活动是一种惯例实践，那么在艺术界或快或慢的变化中，惯例扮演着什么样的角色呢？惯例是艺术界的压舱石，它促使艺术界参与者创造常规实践的新形式。在任何艺术中，常规的做事方式利用现存的合作网络，它奖励那些根据相关美学观念，恰当利用现存惯例的人。任何特定情境中的惯例都包含参与者共享的美学观念和恰当的伦理标准。这种美学和伦理使常规之物成为艺术美和有效性的标准。在此意义上，"攻击惯例也攻击了与之相连的美学"，"攻击惯例及其美学的同时也攻击了一种道德"，攻击了"艺术界中通

[1] 霍华德·S.贝克尔：《艺术界》，卢文超译，译林出版社2014年版，第31页。

[2] 同上书，第29页。

[3] 同上书，第32页。

行的等级体系"。[1] 换言之，由于每种惯例都具有审美规范和道德约束的作用，所以对惯例的颠覆并非仅仅针对特定条款，也包括对相关审美趣味和道德观念的破坏。最终，对体现在特定惯例中神圣信仰的攻击，会演变成对现存等级地位和社会分层体系的反叛。

艺术界是通过惯例创造价值的。中规中矩的专业人士，熟悉惯例也遵循惯例来创作艺术品，属于现行艺术界的捍卫者；特立独行者熟悉惯例，但有意违背部分惯例，以便通过惯例的革新创造新的艺术，属于现行艺术界的越轨者；民间艺术家熟悉艺术惯例，但只按照最低标准行事，在专业艺术界之外完成作品，属于现行艺术界有限度的参与者与旁观者；艺术素人对艺术惯例是陌生的，在所有艺术界范围之外工作，没有其他人援手，靠自己孤立地完成作品，属于现行艺术界的局外人。当没有人利用艺术界的现存惯例和特有方式制作艺术时，艺术界就死亡了。新的惯例会围绕艺术在技术、观念和组织上的改变而发展起来，艺术的生产、分配、消费体系会得到重构，新的分工与合作模式就诞生了。无法适应新惯例的参与者将被淘汰出局，成为艺术界革新的牺牲者，遭受物质与精神上的双重失落。

总之，惯例与协商是艺术界参与者集体活动、制作艺术的运作机制。惯例确保参与者之间的合作简单、持续、高效；而协商则使艺术界改变分工与合作的模式成为可能。

三、艺术分配系统

当艺术界集体制作艺术品之后，它需要找到一种分配系统，给有品位、有鉴赏能力的人提供获得它的渠道，回报艺术家在作品中所投入的时间、金钱和精力。艺术分配系统在艺术家与公众之间架起了一座桥梁，主要承担豪泽尔所言的中介功能。艺术分配系统的运行和艺术品的营销主要依赖专业化的中间人。中间人对艺术品的分配会直接影响艺术品的传播渠道和艺术家的名声。艺

[1] 霍华德·S.贝克尔：《艺术界》，卢文超译，译林出版社2014年版，第277—278页。

术家会把那些熟悉艺术惯例的中间人视为艺术创作的合作伙伴。与艺术的社会生产一样，艺术界经常有多个分配体制同时运行。贝克尔重点讨论了自给、赞助、公开销售三种分配系统。不同的分配系统对艺术家的影响程度是不一样的。

部分艺术从业者依赖自给系统分配艺术品。所谓"自给"，是指艺术家通过非艺术资源自己资助自己的艺术品，为艺术活动提供资金支持。诗人、作曲家、书法家等不需要大量资金的艺术从业者，往往会选择自给分配系统。自给给予了艺术家最大程度的自由，使其不必为分配而制作艺术。艺术家可以根据自己的兴趣、观念有选择地参与到现行分配系统，创作、展示、出售自己的艺术品。当然，如果现行的分配系统拒绝分配他们的作品，他们就可以创造一个自给的替代系统来处理艺术品。以1855年巴黎的世界博览会为例，这是第一次国际美术展。评审委员会拒绝了库尔贝（Gustave Courbet）的《画家工作室》，但为安格尔（Ingres）和德拉克洛瓦（Delacroix）一人安排了一间工作室用作展览。为了继续展示自己的画作，库尔贝在展馆附近租了一块场地，搭建棚子，举办了写实主义个人展，展出了包括《画家工作室》在内的40余幅作品。这种个人画展挑战了1667年以来的官方沙龙展制度，为1863年印象派画家的"落选作品沙龙展"埋下了伏笔。无疑，这是为那些被常规系统拒之门外的艺术家而创建的展览，挑战了官方沙龙展与美术学院的权威，加强了人们对多种风格和流派的赞同，革新了艺术品公开展示、交易与收藏的分配系统。

第二种是由教会、君主、贵族组成的庇护赞助系统，该分配系统从中世纪一直持续到18世纪末左右。所谓赞助，是指个人或组织机构在一段时期内资助艺术家制作艺术品。赞助人或庇护者来自社会上有闲、有钱、有势的教会与政治精英。这些人被赋予神圣或类似神圣的权威，这在国王、帝王或教皇身上尤为突出。他们不仅理解那些支配高雅艺术品制作的复杂惯例，而且学识渊博，愿意对自己资助的艺术品制作施加细致入微的影响。赞助人可能来自教会，委托或雇佣艺术家制作大型绘画、雕塑，或装饰教堂；可能来自政府，委托或以薪水的方式资助艺术家创作公共空间中的艺术品；可能来自私人赞助者或公司，委托艺术家制作艺术品或直接给艺术家定期生活津贴，支持其创作。

在这种赞助系统内，艺术家为之服务的赞助人与赞助机构属于马克斯·韦

伯（Mar Weber）描述的"传统支配"[1]型。这种支配并不具备正式的法律或现代资产阶级性质，它由一种象征道德秩序的非正式荣誉、传统、忠诚、信仰准则所组成。在中世纪、文艺复兴与巴洛克时期，艺术倾向展现英雄气质、君权与有领导号召力的场景与人物，或者展示象征公正、宽恕与拯救的场景与人物。巴克森德尔（Michael Baxandall）在《15世纪的意大利绘画与经验》中，详细说明了这种支配类型。他把15世纪绘画描述为"社会关系的积淀"[2]。赞助人的愿望与细则会明确写在有完工日期的合同上，比如用确定数量的金叶围绕圣婴或者圣母玛利亚的衣服用确定的蓝色描绘。赞助人有时会举办艺术展，以表达对主教或王公的顺从与忠诚，或显示赞助人作为公民对家乡的热爱之情。哈斯克尔（Francis Haskell）在《赞助人与画家：巴洛克时期意大利艺术与社会之间的关系研究》（1963）一书中，以翔实的资料呈现了赞助人的财富、知识、品味与艺术家制作的艺术品风格之间的复杂关系。通过研究赞助人乌尔班八世与艺术家贝尼尼（Giovanni Lorenzo Bernini）之间的具体委托关系，哈斯克尔强调，赞助者委托作品的目的是荣耀自己或其所代表的集团，使家族的历史与伟大的圣彼得大教堂联系在一起。[3]艺术家必须按照赞助人的要求来制作，若赞助人不满意，艺术家将陷入财政危机。

赞助人不仅支配艺术家的经济来源，而且掌控艺术品的展览与分配的渠道，其品味、学养与财富对艺术品的制作和艺术家的名声至关重要。如贝克尔所言："在政治上、经济上和社会上有权有势的赞助人经常控制着展览或表演他们所委托的作品的机会。这样，他们部分地塑造了其他人的品味。"[4]在此意义上，家族、宗教和宫廷的订单不仅意味着对艺术的经济支持，而且象征着荣誉与地位，是好名声的保证。在高效的赞助系统中，"艺术家和赞助人共享惯例和美学"，他们一起"合作制作艺术品"，"赞助人提供资助，发布指令，艺术家

[1] Max Weber, *Economy and Society: An Outline of Interpretive Sociology*, G.Roth and C. Wittich ed., Berkeley: University of California Press, 1978, pp.226-240.

[2] Michael Baxandall, *Painting and Experience in Fifteenth-Century Italy*, Oxford: Oxford University Press, 1972, pp.1-2.

[3] Francis Haskell, *Patrons and Painters: A Study in the Relations between Italian Art and Society in the Age of the Baroque*, New York: Alfred A. Knopf, 1963, p.35.

[4] 霍华德·S. 贝克尔：《艺术界》，卢文超译，译林出版社2014年版，第92页。

则提供创意，付诸实施"。[1] 自 18 世纪晚期以来，伴随教宗国家财富和权力的衰落，教会、皇室、市政的权威对组织化的文化生活不再拥有支配作用，富裕的商人阶层或布尔乔亚阶层占据了赞助的特权。很多富裕阶层没有掌握古典艺术中蕴含的宗教－形而上学的价值观。他们不喜欢建立在神话和宗教象征主义基础上的艺术，转而欣赏描绘日常生活和如画的风景。赞助人趣味的改变加速了艺术凡俗化的进程，艺术的神秘氛围渐渐消散。

当代艺术的赞助系统日趋多元化，除了私人或家族（如古根海姆家族、惠特尼家族）赞助外，政府的赞助和商业公司的赞助也对当代艺术的分配具有至关重要的作用。这些赞助人并不十分在意艺术品在形式与趣味上的创新，他们更在意艺术的"社会润滑剂"功能，观念趋于保守。前者为了主流意识形态的需要，会委托符合主流审美价值与艺术风格的艺术家，拒绝政治激进、亵渎神灵或伤风败俗的艺术家及其作品；后者从公司形象建设的角度出发，政治上偏向自由派，倾向公众共享的艺术风格与趣味，拒绝精神冒险和先锋艺术实践。

第三种是公开销售的分配系统。该系统遵循自由买卖的市场原则，基本运作方式如下：实际需求是将要花钱购买艺术的人创造的；他们需求的是在其教育与阅历背景中已会欣赏的艺术；艺术价格伴随需求和数量的变化而变化。这种系统处理的是可以有效分配、不会影响系统自身运转的作品；足够多的艺术家将会制作出系统可以有效分配的作品，以使系统持续运转；如果艺术家的作品是分配系统无法或不会处理的，他们就会寻找其他分配途径。[2] 在这种更为复杂和精致的分配系统中，艺术品被视为一种重要的投资对象，艺术价格由供需关系决定，分配系统则由专业化的中间人把关。艺术家负责制作公开分配的艺术品；中间人负责运作组织机构，向有实力购买艺术品的人出售作品或演出门票；公众将支付足够的金钱购买艺术品，让中间人的投资得到回报、艺术家的创作得以持续。根据规模大小，这种分配系统可以分为两种类型，一是小规模的画廊－商人系统或经理人系统，二是大规模的文化产业系统。

围绕画廊、剧院、音乐厅等公开展演艺术的场所，商人、经理人、批评

[1] 霍华德·S.贝克尔：《艺术界》，卢文超译，译林出版社 2014 年版，第 95 页。
[2] 同上书，第 98—99 页。

家、美学家、收藏家等专业化中间人建立了一种小型的艺术分配系统。这是一种市场化运作的分配系统，一种视艺术品为商品、视艺术分配为一桩买卖的交易体制。他们把艺术家整合进社会的经济体系之中，使艺术家依赖作品谋生成为可能。在这种系统内，艺术家、商人或经理人、批评家、美学家、收藏家和观众并肩协作，构成了艺术价值创造活动的共同体。他们"对艺术品的价值以及如何欣赏它发展出一种共识"[1]。这种对艺术价值的共识包含两个层面，一是艺术品的美学价值，二是艺术品的经济价值。前者与艺术家的意图、技艺、风格，艺术品的主题、形式、意义，以及公众鉴赏艺术时的趣味、经验、意味密切相关，有助于增强公众对画廊艺术家作品的兴趣，让买家、画廊参观者和收藏家欣赏、喜爱它们。艺术家制作作品，商人展览作品，批评家与美学家提供论证，收藏家和买家购买作品，以此"证明作品让人满意、值得欣赏"[2]。艺术的制作、展演、批评、收藏与鉴赏，成功塑造了消费者的趣味，建构了艺术家与艺术品的名声。消费者通过艺术名声的再生产，把艺术分配视为一种重要的投资方式。伴随名声的扩大，合理选择的艺术品会有巨大的升值空间。这种经济价值确保商人、经理人、收藏家的投资有利可图。为了获利，中间人作为分配者首先要确保艺术品是真品，然后向顾客解释被选中的作品具有独特的艺术价值，最后还需要做广告、营销、展演、打理财政，确保稳定的利润，这些需要鉴藏家和艺术史家的配合。如贝克尔所言："专家和商人并肩协作，用艺术史研究方法来确定具体作品的真伪，用美学方法决定艺术家、作品和整个派别的相对价值。"[3] 当然，顾客、收藏家的购买与收藏行为的动机是多样的。如雷蒙德·莫兰（Raymonde Moulin）1967年在《法国的绘画市场》中所概括的那样，从文化的装腔作势到纯粹的经济投机，再到对画作的全神贯注、毫无杂念的投入，其动机混合了对艺术的经济价值和美学价值的信仰。[4]

与商人－画廊系统不同，文化产业运用可机械复制的技术从事艺术品的

[1] 霍华德·S.贝克尔：《艺术界》，卢文超译，译林出版社2014年版，第105页。
[2] 同上书，第104页。
[3] 同上书，第105页。
[4] Raymonde Moulin, *Le Marché de la peinture en France*, Paris: Les Editions de Minuit, 1967, pp.190-225.

复制生产和大规模的分配，这是唱片工业、影视和图书出版业的典型方式。1947年，为了区别于大众文化，阿多诺（Theodor Adorno）与霍克海默（Max Horkheimer）在《启蒙辩证法》中首次使用"Culture industry"一词来描述批量生产的文化制品。之所以选用此词，是因为他们想强调分配系统的同质性。如其所言，"在今天，文化给一切事物都贴上了同样的标签。电影、广播和杂志制造了一个系统。不仅各个部分之间能够取得一致，各个部分在整体上也能够取得一致"[1]。这个"几乎没有鸿沟的系统"把雅俗艺术强行聚合在一起，把古老的和熟悉的艺术"熔铸成一种新的品质"，"别有用心地自上而下地整合它的消费者"，使大众成为"文化产业的意识形态"，而不是"文化产业的衡量尺度"。[2]

与小规模的艺术分配不同，这种大规模的艺术分配系统仅仅分配方便处理的、经过技术润色的、"标准化的产品"[3]。它把赤裸裸的赢利动机投放到各种文化形式上，把作品的标准特征转变成一种美学准则（如商业化大片的好莱坞模式），用它来衡量作品的优劣。这种效益优先原则把少量艺术家的制品变成可机械复制的产品或彻头彻尾的商品。正如保罗·赫施（Paul Hirsch）指出的那样，文化产业把每一件艺术品打造成自己的广告，"调动营销资源来支持少量产品的大量销售，以此来完美无缺地将利润最大化"[4]。

制作者、分配者与消费者的直接对话曾是赞助系统和商人－画廊系统的特征。但在文化产业系统中，观众是不可预测的，制作艺术品的艺术家、分配艺术品的产业管理者和购买艺术品的公众缺乏直接的联系。艺术家无法确定谁会购买艺术品，在什么情况下消费艺术品，以及会有什么效果。换言之，艺术家不知道为谁而作，只能依赖专业同行和系统管理者的反馈和评价，收集零碎的信息来建构心目中想象的受众。

总之，由于系统仅仅分配它们能处理的艺术品，所以不同的分配系统共享

[1] 马克斯·霍克海默、西奥多·阿道尔诺：《启蒙辩证法：哲学断片》，渠敬东、曹卫东译，上海人民出版社2003年版，第134页。

[2] Theodor Adorno, *The Culture Industry: Selected Essays on Mass Cutlure*, J.M. Bernstein ed., London and New York: Routledge, 1991, pp.98-99.

[3] 霍华德·S.贝克尔：《艺术界》，卢文超译，译林出版社2014年版，第117页。

[4] Paul M. Hirsch, "Processing Fads and Fashions: An Organization-Set Analysis of Cultural Industry Systems", in *American Journal of Sociology*, Vol. 77, No. 4, 1972, pp.652-653.

的惯例与美学标准不同，对于艺术家的名声和艺术制作的影响程度也不同。教会、贵族、君主等私人赞助者，经销商、代理人、文化产业经理等分配者，都能够通过协议、市场、税收政策、版权法等策略，把艺术家整合到社会经济系统之中，生产符合现行分配系统的艺术品。在艺术界的合作网络中，分配者与分配机构（如画廊、音乐厅、剧院和出版公司）主要发挥"把关人"的功能。它们决定分配什么作品，何时何地分配，如何分配。

四、艺术标签与艺术家的名声

在艺术界的生产与分配系统中，名声的生产与再生产建立在艺术之名的基础上。换言之，不管是经典的形式、风格、主题，还是名家、名作、名派，在名声的经典化进程中，最重要的一步就是为鉴赏或判断的对象贴上艺术的标签。贴标签是一项备受争议的行为。给物品、事件或表演贴上艺术的标签，会直接影响艺术家、艺术品与流派的名声。因为名声是建立在作品的真实性与原创性基础之上的。

通过研究那些寻求艺术之名却被拒之门外的边缘事例，以及那些名实不符的边缘事例，贝克尔成功地把标签理论运用到艺术之名的争议之中。有些作品有实无名，比如业余艺术家、民间素人创作的作品；有些作品有名无实，比如基于现代美学规范，杜尚与沃霍尔的现成品艺术。这迫使丹托、迪基、卡罗尔等美学家在作品与现存艺术界系统的关系中寻找艺术合法化的理由。他们认为，正是艺术界在艺术的阐释中建构了艺术之名。

贝克尔沿着这个思路，批判了具有神话色彩的名声理论。这里所言的"名声"，不仅包括艺术家的名声，还包括作品的名声、文体的名声、风格的名声、流派与思潮的名声等等。这些名声一旦在艺术界确立，就会成为一种象征资本，成为参与艺术生产与艺术分配的重要理论。比如，在编辑时刻，面对大量相似的作品，艺术界往往会挑选名声好的艺术家作品来发表、出版、展览或表演，而淘汰那些不太出名的艺术家作品。显然，好的名声是艺术界的硬通货，其观念建立在逻辑上相互阐释的五个要点之上：

（1）有特别天赋的人。（2）创造了具有非凡之美和异常深刻的作品。（3）表达了深远的人类情感和文化价值。（4）作品的特殊品质证明了创作者的特殊天赋，而创作者早已知名的特殊天赋证明了作品的特殊品质。（5）因为作品揭示了创作者的内在本质和价值，所以，那个人创作的所有作品（而不是其他人创作的），都应该包含在作品总集中，这是他名声建立的基础。[1]

这是一种循环论证，它把所有的荣誉与责任都归属于艺术家。艺术家又与他创造的艺术品相互强化，共同建构了艺术的名声。艺术家被视为天才，因为他不仅具有超凡的禀赋，而且是艺术的立法者，能凭一己之力，创造独一无二的艺术品。艺术品之所以有价值，不仅因为它是美的、意义深刻的，表达了深邃的情感和文化价值，而且因为它是由天才独创的。换言之，天才的禀赋证明了艺术品的价值。天才作品的集合以持续的创造力让艺术家的天才桂冠熠熠生辉。

名声理论之所以是神话，不仅因为它在逻辑上的循环论证，而且因为它是现代人类活动不断分化的结果。它萌芽于文艺复兴时期，成熟于18世纪。在15世纪晚期的意大利，伴随个人主义和现代艺术市场的兴起，画家、雕塑家和建筑师的活动被视为"自由的"艺术，区别于手工业活动；艺术家也不再是一名工匠，而是一位创造者，拥有非凡的想象力和创造力。艺术家的超凡形象与艺术品的高贵趣味融合在一起，彼此强化了艺术在社会中的崇高地位。在18世纪的浪漫主义反叛中，康德的天才论与艺术的非功利性学说，为艺术家的波希米亚形象及其使命体制的确立提供了观念上的支持。这种观念在艺术界不断生产和再生产了对伟大艺术与艺术家的浪漫想象：艺术家不仅具有卓越不凡的天赋和气质，而且具有宗教般的虔诚和严肃的艺术使命感。为了内在的神圣使命，他们自愿在阁楼中忍饥挨饿，过着放荡不羁的漂泊生活，并在充满激情的想象和高傲的孤独中对抗庸俗的布尔乔亚价值观。正是这些孤傲的天才，以独特的个性创造了伟大的艺术。于是，艺术成为一项自主性的审美活动，艺术品的稀缺性提升了艺术家的象征资本，"也保护了给予他们所制作的象征产品社会价值

[1] 霍华德·S.贝克尔：《艺术界》，卢文超译，译林出版社2014年版，第320页。

和经济价值的可能性"[1]。因此，这种理论是在特殊的社会语境中产生的，是历史进程的产物。它建立在个人主义观念的基础上，主张天才艺术家可以灵活运用有效的惯例，甚至改变它们或发明新的惯例。换言之，艺术家是艺术界活动中拥有特权的立法者。与之相比，遵循惯例的业余爱好者或一般艺术制作者只能制作其他人认为合格的产品。

在贝克尔看来，名声来自艺术界的集体活动，是一种社会进程。首先，它离不开艺术家的贡献。艺术家在艺术制作中耗费的心血、精力和独特的体验，对艺术惯例和美学准则的熟悉，以及调动资源、与其他参与者相互合作的能力，是创造好作品的保证。正是在艺术界的合作网络中，完成核心活动的人博得了"艺术家"的荣誉头衔。这个头衔蕴含、表达了艺术界参与者对其独特天赋、技艺与才华的承认与尊敬，或者相反，因为其制作了糟糕的作品而备受指责。在此意义上，"艺术家的名声就是我们赋予他们作品的价值的总和"，它不仅影响我们对作品价值的鉴赏和判断，而且在艺术的分配系统中也"可以转化为金钱价值"。[2] 版权法通过保护作者与作品之间的所有权关系，为强化艺术家和艺术品的名声奠定了基础。人们经常"希望他们所造之物能贴上这个标签"[3]，因为"艺术"是一个光荣的头衔，能以艺术称呼的物品、事件或表演会给艺术家的名声带来好处。

除了艺术家之外，艺术界的其他参与者也做出了相应的贡献。名声理论的局限在于，它"赋予名声的过程系统地忽略了其他人对作品的贡献"[4]。

第一，名声的形成与持续依赖于批评家、美学家、艺术史家等专业知识分子来确立艺术的法则、标准和理论。一方面，艺术品的真实性、原创性、作品的质量需要专家群体的阐释与担保；另一方面，正是专家群体依赖艺术的传统和惯例，在艺术的识别、命名、阐释与艺术史的叙事中，建构了名家、名作、名派的地位。

第二，参与艺术编辑工作的人，帮助艺术家做出了塑造作品的选择。一方

[1] Raymonde Moulin, *Le Marché de la peinture en France*, Paris: Les Editions de Minuit, 1967, p.242.
[2] 霍华德·S. 贝克尔：《艺术界》，卢文超译，译林出版社2014年版，第21页。
[3] 同上书，第34页。
[4] 同上书，第328页。

面，艺术界其他参与者通过参与艺术家选择的内在对话，比如给表演者使用的乐谱、剧本、手稿或建筑设计图，间接影响艺术品的结果。另一方面，其他参与者通过介入艺术生产与分配的过程，来影响艺术品及其接受的效果。比如，制造商和批发商未能提供一些创造必备的材料和设备，或者提供可选择的新材料时，都会限制或增加艺术家选择的可能性；专业编辑和遗嘱执行人在艺术家去世后，可能会发表、展示、表演艺术家生前不愿意公开的作品；去世后发表或展演的作品，易受到表演者过度的重新演绎或理解者的过度阐释。

第三，参与艺术分配的分配者与组织机构，会起到把关人的作用，影响艺术的编辑和艺术的名声。贝克尔主张，"当分配艺术品的人和组织机构拒绝分配一些作品，要求一些作品在分配之前要有改动，或者（更巧妙地）创造出一种设备网络和大量的惯例，引导着艺术界中他们要分配其作品的艺术家制作出毫无疑问符合规矩的作品时，他们就是在进行编辑选择"[1]。这些编辑选择会重塑作品的性质与意义，继而影响艺术的名声。同理，被拒绝分配的作品，将不会出现在图书馆的目录、艺术家作品的全集或博物馆的馆藏名单中，从而无法通过展演、陈列、收藏等分配渠道被公众所接受，更无法提升其知名度。在此意义上，分配者与分配机构依赖惯例性的美学标准，发挥了一种排他性的区隔功能。如贝克尔所言："博物馆包含的作品是由博物馆馆长、博物馆理事、赞助商、交易商、批评家和美学家组成的网络来选择的。它们包含了那些满足一些或全部这些人审美标准的作品，并且，那些标准是为了适应诸如博物馆这样的机构要求而发展出来的。"[2]

最后，国家的法律、税收条例和公众的关注度等因素也都会影响艺术的编辑与分配，继而影响艺术的名声。比如，公众对艺术与艺术家价值的认可往往是作品经典化和维系艺术家名声的重要手段。公众花费的金钱为艺术的再生产提供了物质支持，而他们的理解与回应则为艺术的接受提供了美学支持。他们往往把专业群体生产的美学判断和分配系统传播的艺术常识，内化为自己的思想、感知与行为习惯，以业余爱好者的眼光来体验、感悟、理解艺术品的内在品质。

[1] 霍华德·S. 贝克尔：《艺术界》，卢文超译，译林出版社 2014 年版，第 193 页。
[2] 同上书，第 200 页。

因此，正是所有艺术界的参与者共同缔造了名声诞生的土壤，生产和再生产了艺术界的信仰，创造并维系了艺术与艺术家的名声。换言之，名声与名声的共识是艺术界集体活动的产物。艺术界建构、保持和摧毁名声，是动态的、不确定的，是无数次编辑选择与分配渠道造成的。从设备与材料的供应、参与者之间的分工与合作，到作品的陈列、展演与发行，再到专家群体的鉴赏与判断、权威机构的认可与授奖、公众的接受与购买，最后到博物馆的收藏，名声的建构需要经历艺术的生产、分配、接受与鉴藏等一系列社会进程。作为一种象征资本，名声既是艺术界建构的产物，也是参与艺术生产与分配的重要力量。一旦名声在艺术界的微观互动中被建构起来，它就会惯例性地参与艺术的实践活动，投入艺术再生产与再分配的过程之中，发挥它的区分功能。

贝克尔的研究路径不同于传统美学家的阐释。一方面，他从艺术参与者的微观互动视角出发，逐步转向更大的社群模式，最终汇集成大型的、复杂的，包括不同艺术界的社会分析。这种经验社会学的方法使艺术界成为被制度化的亚文化空间，惯例、意识形态与组织元素共存。另一方面，他通过重构艺术的社会进程，描述参与者之间的互动合作，废除了杰作与名家的"伟大性"意识形态和美学家使用的高雅艺术概念。这种祛魅的策略对今日艺术理论的重构具有重大的启发价值。不过，贝克尔的各个艺术界相互分离。他很少关注不同艺术界之间的越轨现象，以及"包罗万象的社会宏观结构和政治组织"[1]。与皮埃尔·布迪厄相比，他更重视合作，"几乎排除了矛盾分析的核心方法"[2]，转而把冲突吸纳到社会化的合作之中。更令人不解的是，贝克尔的微观互动缺乏宏观的历史感，其论述往往是非历史化的。

[1] Vera Zolberg, *Constructing a Sociology of Arts*, Cambridge: Cambridge University Press, 1990, pp.124, 126.
[2] 同上书，p.125。

第六章
布迪厄的艺术场理论

虽然霍华德·贝克尔偶尔也会强调艺术界参与者之间在利益上的冲突,[1]但其艺术界理论更强调参与者之间的互动与合作。在符号互动论的视角中,艺术界是一种建立在协商与惯例基础上的艺术体制。相对而言,皮埃尔·布迪厄(Pierre Bourdieu)的文化社会学更侧重于分析艺术空间中不同参与者的"占位"及其对象征资本的争夺。在反思社会学的实践中,艺术场是一种建立在冲突与区分基础上的艺术体制。不过,二者的研究具有异曲同工之妙,二者都把艺术视为社会建构的产物,都强调集体活动而非个体视角。作为集体活动,艺术实践在不同的历史语境中会产生不同的游戏规则,对游戏规则的认可与信仰,是艺术界或艺术场得以维系的基础。"界"与"场"都是一种视觉隐喻,旨在从文本的内部研究转向社会学的经验分析,系统阐释艺术品、艺术价值与艺术家名声在生产与再生产过程中的集体性。

一、反思社会学:超越二元对立

语言、艺术、历史、科学、宗教等文化符号系统,不仅塑造了我们对现实的理解,为人类的交流与互动提供了基础,而且通过把个体与群体纳入等级化的结构体系,确立、维持、再生产了不平等的社会分层与统治系统。通过凸显文化表意实践中的符号区隔功能,布迪厄揭示了隐蔽在文化符号系统中的权力关系。权力的成功实施需要合法化,而知识分子(专业化的文化生产者与传播

[1] 他指出:"一个艺术界的参与者对于完成工作有共同的利益,但是,他们也有潜在的相互冲突的个人利益。事实上,不同种类的参与者之间的冲突是长期的和传统的。"——霍华德·S.贝克尔:《艺术界》,卢文超译,译林出版社2014年版,第208页。

者）在等级化的社会建构与权力的合法化方面发挥了核心作用。这就是布迪厄在系列社会学著作中力图说明的观点。

如果所有的文化符号系统都体现了权力关系，所有知识分子的文化实践都是利益导向的，那么作为知识分子的布迪厄，如何建构一种价值中立的社会科学？如何确保这种社会科学不为权力的合法化服务？回顾三十多年的研究，布迪厄发现，克服二元对立是"指导其研究最坚定的（在其看来也是最重要的）意图"[1]。为此，布迪厄呼吁一种反思的社会学实践，一种带有反思定向的社会学研究。这种研究旨在对知识生产的社会条件进行批判性反思。

第一，反思性是一种批判性的分析方法，旨在避免研究者把主观理解投射到研究对象上。对布迪厄来说，反思性"意味着把应用于社会学研究对象的那种批判性考察同样应用于对观察者的位置的分析"[2]。一方面，这需要加强研究者对特定历史语境中的社会定位的批判意识，警惕研究者在性别、阶级、种族、年龄等身份问题上的偏见，防止把研究者的主观倾向、态度、价值投射到研究对象上。另一方面，由于研究者的立场受到场域位置（field location）的调节，所以为了避免研究者受到象征利益的驱动，反思性思维要求把场域的分析视角用于社会科学的实践。在此意义上，反思性的焦点不是知识分子的内省，而是塑造个体策略的支配性思想范畴和认知结构。正是这些思想范畴"界定出可以思考的范围，并预先确定思想的内容"[3]，从而引导社会调查研究的实践进程。

第二，反思性是"关系的（而非结构主义的）思想模式"[4]，旨在构建行动者的精神结构与社会结构之间的客观关系。这种关系不是日常生活中的人际关系，不是结构主义所言的决定人类思想与行为的"深层结构"，而是不以主观意志为转移的客观关系结构或系统，即"场"。换言之，关系性思维强调把变量构筑进有差异的、等级化建构的场中。对场的分析关注社会学家在为了学术认可

[1] Pierre Bourdieu, "Social Space and Symbolic Power", *Sociological Theory*, Vol.7, No.1, 1989, p.15.

[2] 戴维·斯沃茨：《文化与权力：布尔迪厄的社会学》，陶东风译，上海译文出版社2006年版，第311页。

[3] 布迪厄、华康德：《实践与反思：反思社会学导引》，李猛、李康译，中央编译出版社1998年版，第43页。

[4] 布尔迪厄：《艺术的法则——文学场的生成与结构（新修订本）》，刘晖译，中央编译出版社2011年版，第153页。

而斗争的场中的位置。位置决定了行动者的资源配置、资本分布与行动策略，这就需要对作品、生产者与研究者的"占位"空间进行系统的定位分析。不过，他所建构的反思性关系始终是竞争的、不平等的、无意识的关系，而不是合作的、平等的、有意识的关系。因此，当布迪厄邀请社会科学家同行进行"相互关联的思考"[1]的时候，他同时也在邀请他们用冲突的观点看待社会世界。

布迪厄强调，只有运用反思性原则，才能系统建构有关艺术事实的可能观点的空间。一般的社会科学由于非此即彼的思维，常使思想陷入一系列虚假的二元对立之中。这种困境是因为实体论的思想方式只承认直接为日常经验直觉所把握的现实，忽略了艺术家创造策略或行动选择的双重性——既是美学的又是政治的，既是颓废的又是激进的，既是创新的又是反叛的。这种双重策略是由艺术场、权力场和社会场之间的同源性（homology）决定的。所谓同源性是指各种场之间在内部构成、运转逻辑、等级关系、竞争策略、生产与再生产机制等方面的趋同性。比如，在19世纪的巴黎，文学场中放荡不羁的波希米亚艺术家与权力场中被统治者如妓女、小偷、流浪汉、无产者等，都享有同等的社会地位，都需要靠人供养才能获得自由。对新入场的艺术家而言，要在场中获得有利的位置，他们必然会采取反叛、偷袭、标新立异等越轨策略，攻击艺术场中的惯例或共识，从而为确立场中新的客观关系和新的游戏规则奠定合法性基础。

在知识场中，最常见的对立是形式主义的内部阅读与社会学外部分析的对立。这种对立是一种方法论上的两难选择，它常常让理论探索与经验研究、微观阐释与宏观把握、符号解读与统计分析等陷入张力关系之中。二者都提供了观察社会生活与文化实践的重要见解，但孤立起来思考都是片面的。布迪厄指出："达到了高度自主的艺术实践的规范化形式主义和致力于将艺术形式与社会构成直接联系在一起的还原主义之间的对立掩盖了这一点，即这两股潮流的共同点是忽视了作为客观关系空间的生产场。"[2]这种二元对立不利于建构一种总体性的社会现实图景。只有从生产者的占位系统或客观关系的结构出发，才能

[1] Pierre Bourdieu and Loïc J.D. Wacquant, *An Invitation to Reflexive Sociology*, Chicago: The University of Chicago Press, 1992, p.228.

[2] 布尔迪厄：《艺术的法则——文学场的生成与结构（新修订本）》，刘晖译，中央编译出版社2011年版，第153页。

建构社会科学的可能观点的空间。如布迪厄所言,"场的概念有助于超越内部阅读与外部分析之间的对立,而丝毫不会丧失传统上被视为不可调和的两种方法的成果和要求"[1]。

内部阅读倾向于搁置文化作品的历史性,把艺术品从历史文化语境中分离出来,对作品进行形式分析。这种解读旨在挖掘隐含在艺术形式关系或结构中的诗性、文学性、音乐性、艺术性,或类似隐喻的修辞格之"本质"的东西。它暗含的观念是:艺术是一种自主的实体,服从它自身的法则,而不受到政治的、伦理的、科学的、宗教的束缚。这种文本细读或形式批评植根于康德以来的现代美学话语体系,受到与之相符的学校教育制度的权威和陈规的鼓励。从雅各布森(Roman Jakobson)到热奈特(Gérard Genette),从俄国形式主义到英美新批评,从现象学批评到结构主义思潮,艺术品被视为由特定的艺术惯例和代码游戏构成的一个自我参照的相互关系结构。这种内部研究以艺术品为中心,试图以纯真的目光进行纯粹的阅读,仅仅关注艺术存在的形式特征与艺术本质,或仅仅关注作品之间的互文性,试图在艺术系统内部寻找艺术演变的动力根源。由此,它将生产者之间的占位竞争送入了"观念的天国","拒绝作品与其生产的社会条件之间的任何联系"[2]。

外部分析倾向于忽视艺术的语言结构与内部逻辑,试图在艺术品与艺术活动中寻找外部社会力量的直接表现。它有两种主要形式,一是对人类经验规律的非批判记录与统计分析,二是倾向于把形式模型与抽象概念强加于社会现实。这种研究方式包括马克思主义、结构－功能主义、符号互动论、社会年鉴学派、资格授予研究以及只关注宏观层面的各种经验研究。布迪厄并不否认社会结构力量对艺术的影响,艺术生产者的社会地位以及经济危机、科技变革、政治革命等外部因素,都会影响其策略选择。艺术品与生产者在艺术场内外的占位具有同构关系。场外的力量会影响场的结构关系变化,但是,场的折射作用会不同程度上削弱场外各种力量的影响。由此,他反对简单的社会反映论——艺术品被视为社会生活或世界观的镜像反映,反对把艺术品的精神结构

[1] 布尔迪厄:《艺术的法则——文学场的生成与结构(新修订本)》,刘晖译,中央编译出版社2011年版,第176页。

[2] 同上书,第169页。

与社会架构等同起来,反对把艺术场简化为群体的互动关系,反对无反思性的经验调查。当然,布迪厄并不否认艺术界共同体拥有共享的价值观念或共同的问题体系,但是,这个问题体系不应被理解为一种时代精神、精神共同体或生活风格共同体,而应被理解为"一个可能性的空间、不同占位的系统,每个人相对于这个系统来确定自己"[1]。正是客观关系确立了艺术场的结构,左右了力求保留或改变这种结构的斗争策略与问题体系。

总之,在布迪厄的社会科学实践中,反思性原则为我们提供了新的社会学框架。它将行动者的信念、实践与场的逻辑结合起来,扬弃了非此即彼的思维,质疑了认识主体的特权,揭示了知识合法性与可能性的社会条件。

二、概念框架:资本、习性、场

在布迪厄的反思社会学中,资本(capital)、习性(habitus)与场(field)是三个核心概念。在具体阐释艺术场的生成与结构逻辑之前,我们有必要阐释这三个概念。

马克思主义把"利益"观念严格限定在物质生活方面,布迪厄则把市场交易的逻辑拓展到"所有的商品,物质的与符号的,它们都毫无例外地把自己表征为稀缺的,在一个特定的社会结构中值得追逐的"[2]。人类的行为是利益定向的,遵循趋利避害的原则。在个体的实践中,行动者尝试从占位(situation)中获得利益。当物质与符号的利益作为社会权力关系发挥作用,成为特定场域中竞相追逐的、有价值的稀缺资源时,它就变成了行动者值得积累、投资的资本。资本有四种基本的形态:一是经济资本,以财产权的形式被制度化;二是文化资本,是包括教育文凭、人文素养、文化创意能力在内的一整套可商品化的符号与服务;三是社会资本,是以高贵头衔的形式被制度化的人际关系网;

[1] 布尔迪厄:《艺术的法则——文学场的生成与结构(新修订本)》,刘晖译,中央编译出版社2011年版,第171页。

[2] Pierre Bourdieu, *Outline of a Theory of Practice*, Richard Nice trans., Cambridge: Cambridge University Press, 1977, p.178.

四是符号资本,是以合法化的形式被制度化的信仰体系,如声望、威信、名誉等。在特定的条件下,这些资本可以相互转化。

在艺术场中,布迪厄把文化概念化为一种特殊的积累、交换、使用法则的资本形式。文化资本是某种形式的权力资源,如语词能力、审美趣味、文化意识、教育文凭等。一般而言,它具有三种不同的存在状态:第一,它以一种身体化的状态存在,是一套培育而成的性情(disposition),这种性情被个体内化为欣赏、理解文化艺术的框架;第二,它以文化商品(如书籍、艺术品、图画、科学仪器等)的客观状态存在,而与物质商品不同,个体通过理解符号的意义就能挪用或消费文化商品;第三,它以机构化的制度状态存在,如教育文凭制度。在高度分化的现代社会,文化资本已成为塑造社会分层结构的基础。文化资本的不平等分配是现代社会不平等的根源之一。这个概念激发了布迪厄对教育社会学、文化社会学与分层社会学的出色研究。

习性概念把行动者的行为策略与社会结构结合起来。布迪厄的习性概念是动态的。在早期,他把习性界定为"持续的、可转换的性情系统,它把过去的经验综合起来,每时每刻都作为知觉、欣赏、行为的母体发挥作用"[1];稍后,他更经常地把习性界定为"持续的、可转换的性情系统,倾向于使被建构的结构(structured structures)发挥具有结构性的结构(structuring structures)功能"[2];布迪厄还使用"结构化的实践""文化无意识""习惯化的力量""知觉、欣赏、行为的心理框架"等术语来表述习性概念。不过,其核心内涵是一致的:习性是一套把外在的社会结构内化为主导性情的心理框架。它指向一种实践的而不是话语的行为理论。性情代表行为方式的主导模式,贯穿人类行为的认知、规范与身体,涉及言谈举止、趣味以及价值、知觉、推理模式等方面。在此意义上,习性常常塑造行为的规则,引导个体"不假思索地服从秩序",把"必然性"转化为"德性"意识。[3]它强化了文化中雅与俗、美与丑、贵与贱的二元区分,把经济与社会的不平等再次合法化了。这就把权力与其合法性的问题置于习性的功能与结构的核心。

[1] Pierre Bourdieu, *Outline of a Theory of Practice*, Cambridge: Cambridge University Press, 1977, p.83.

[2] Pierre Bourdieu, *The Logic of Practice*, Stanford: Stanford University Press, 1990, p.53.

[3] 同上书,p.54。

在 1969 年与阿兰·达尔贝（Alain Darbel）合著的《艺术之爱》之中，布迪厄考察了 20 世纪 60 年代法国人参观画廊的模式。布迪厄发现，在调查对象中，越是形式复杂而需要高度技巧、艺术鉴赏力和艺术史知识的艺术，比如抽象表现主义绘画、巴赫的奏鸣曲等等，越是受到高收入阶层成员的痴迷；越是通俗易懂、形式程式化的艺术品，越是受到不太理解艺术的低收入阶层成员的喜欢。这就把教育、教养、文化习性与财富、权力结合起来了。经济资本越少，行动者拥有的文化资本也就越少，在审美与艺术趣味上也就偏爱标准化的文化产品。与之相反，经济资本越多，受到艺术教育与美育的机会越多，文化资本也就越多，在文化习性上就越偏爱纯粹的、无目的的、难以理解的文化艺术。[1]

1984 年的《区分：判断力的社会批判》一书中，布迪厄延续了这样的社会学分析思路。该书通过对 20 世纪六七十年代法国大众音乐趣味的社会调查，探讨了从审美趣味到生活方式上的阶级习性差异。布迪厄探讨了与四种不同的阶级习性联系在一起的趣味与生活方式：知识分子阶层的审美禁欲主义、中产阶级的矫饰作风、上层阶级的浮夸奢靡、工人阶级的朴实纯真。因此，趣味是分等级的，"消费者的社会等级与社会所认可的艺术等级相符，并在每种艺术内部，与社会认可的体裁、流派或时代的等级相符"[2]。不同的阶级习性在审美趣味与文化消费中通过制造区隔（分），再生产了趣味的等级化体制。在此意义上，识别艺术品的美学品质不是一种自然天赋，而是后天习得的一种文化习性。康德的无功利的审美态度依然是社会上那些拥有大量文化资本的阶级的特权。

如果说资本概念为理解特定场域中的竞争关系提供了理论武器，习性概念为研究能动性与结构的关系提供了价值导向，那么，场的概念则为分析更加机构化层面上的文化活动提供了帮助。

场是一种来自物理学的、具有隐喻性的概念。在布迪厄的社会学想象中，场是一种充满各种力量的空间，一种由位置客观关系构成的网络。首先，它是

[1] Pierre Bourdieu and Alain Darbel, *The Love of Art: European Art Museums and Their Public*, C.Beattie and N.Merriman trans., Stanford: Stanford University Press, 1990.

[2] 布尔迪厄：《区分：判断力的社会批判》，刘晖译，商务印书馆 2015 年版，第 2 页。

为了控制有价值的资源而进行斗争的领域。当不同的资源在场中发挥社会权力关系的作用时，资源就变成了一种资本的形式，其在空间的分布中是不均衡的。行动者会根据自己的习性采取策略，积极"占位"，争夺场中最有价值的资源。其次，场是由资源配置和资本的不平等分布构成的结构性空间。在这个结构性的空间中，行动者（个体、群体、组织或机构）的位置是由不平等的资本分配决定的。占据有利地位的行动者与处于被支配地位的行动者之间不可避免地发生结构性冲突。前者倾向采用保守的策略，被视为捍卫正统的守护者；后者倾向采用颠覆或反叛的策略，往往被视为异端的越轨者。再次，场是一个生产与再生产信仰的幻象空间。幻象是行动者共同认可与接受的信念：场的游戏是值得玩下去的，特定的斗争形式是合法的。斗争主要围绕争夺合法性的垄断权而展开。行动者之间的关系不是合作关系，而是竞争关系。最后，场具有相对于外在环境的自主性。这种自主性是通过内在的发展机制逐步生成的，其内在驱动力来自专业化群体的兴起和对专业化利益的追逐。

　　场是建立在竞争与区隔的逻辑之上的。如贝克尔所言，如果说艺术界的分析聚焦于"谁在和谁做什么，而这影响了艺术的最终作品"，那么，艺术场的分析聚焦的基本问题则是"谁主导谁，用什么策略和资源，产生了什么后果？"[1] 对于艺术场来说，布迪厄的研究包含三个必要的步骤：首先，厘清艺术场与更大的权力场之间的关系，布迪厄认为，艺术场位于权力场中，是权力场中的被支配者。然后，勾勒行动者或机构所占据的位置之间的客观关系结构，因为在场中，占据某位置的行动者或机构为了拥有合法性的垄断权，相互竞争；最后，分析行动者的习性和习性生成的社会轨迹，社会轨迹是在这个场中被行动者连续占据的一系列位置。

[1] 霍华德·S.贝克尔：《艺术界》，卢文超译，译林出版社2014年版，第349—350页。

三、自主艺术场的生成：双重决裂

布迪厄在《艺术的法则》中重点分析了19世纪巴黎文学场[1]即艺术场自主性的生成、结构及其演变轨迹。

"自主性"（autonomy，又译作自律、自治等）是相对于"他者的法则"即"他律性"（heteronomy）而言的一个概念，旨在强调艺术自身的合法化。一方面，它肯定了作为价值根源的艺术与审美经验的独特性；另一方面，它强调艺术实践的自在自为性，即艺术只服从于艺术或审美的目的，独立于心理、生物、经济、政治、伦理、宗教与社会的影响之外。我们要追问的是，现代艺术为何能形成相对自主的价值领域？

第一，自主艺术场的生成源于文化现代性不断分化的历史逻辑。现代经济活动中日益细化的劳动分工，自由资本主义文化市场与艺术商品化的进程，个人主义、不断探索的科学精神及其对原创性的崇拜，这一切都对艺术场的形成产生了重大的影响。不过，最根本的动因应该是价值领域的分化。根据韦伯的宗教社会学，宗教形而上学价值观的弱化加剧了宗教救赎与艺术审美之间的紧张关系，"一方面是宗教伦理的升华、对救赎的探寻，另一方面是艺术内在逻辑的演化，二者逐渐形成了一种不断加剧的紧张关系"[2]。伴随现代社会的进一步分化，现代文化的价值领域最终分化为三个各自自主的领域：科学、道德与艺术。[3]这意味着，艺术不再服务于宗教伦理与宫廷生活，不再主张"寓教于乐"的文以载道观，也不再强调认知功能（"多识鸟兽草木之名"）。由此类推，布迪厄在考察法国19世纪的文学与艺术场时指出，文人与艺术家对自主性的追求使文化生产场脱离权力场的束缚，获得了相对自主性。伴随价值领域的进一步分化，有限的艺术生产场与大规模的文化生产场也开始分道扬镳。如其所言，

[1] 在《艺术的法则》中，"文学场"与"艺术场"是两个可以相互替换的概念。布迪厄提醒读者可以用画家、哲学家、科学家等来替换作家，用艺术、哲学、科学等来替换文学，用"文化生产者"替换具有超凡魅力的"创造者"。——布尔迪厄：《艺术的法则——文学场的生成与结构（新修订本）》，刘晖译，中央编译出版社2011年版，第191页。

[2] H. H. Herth & C. W. Mills eds., *From Max Weber: Essays in Sociology*, New York: Oxfoxd University Press, 1946, p.341.

[3] Hal Foster ed., *The Anti-Aesthetic: Essays on Postmodem Culture*, Seattle WA: Bay Press, 1983, p.9.

"由于一种循环的因果性效果，分离和孤立导致了进一步的分离和孤立，文化生产发展出一种动态的自主性。……有限生产场的自主性可以通过限定自己生产和评价产品标准的力量来加以衡量。这就意味着一切外在的决定因素都被转化为符合自己的功能原则"[1]。

第二，自主艺术场的生成源于文人或艺术家群体与资产阶级价值观的决裂。作为权力场中的被统治者，文学与艺术场是在与资产阶级世界的对立中形成的。这种对立，既表现在价值观念上的决裂，也表现在生活方式上的决裂。

在价值观上，文人与艺术家群体拒绝平庸，抵制媚俗的成功。资产阶级为了垄断艺术合法化的权力，试图通过市场化的经济体制、大众传媒的传播体制和自上而下的文化审查体制，推行一种令文人或艺术家丧失尊严、有损风骨的文化生产。这必然激起福楼拜、波德莱尔、左拉、马奈、库尔贝等人的道德愤怒。这种愤怒在文人阶层的反抗中扮演了决定性角色，"反抗导致作家自主意识的逐步确立，道德愤怒反对所有对权力或市场的屈从形式，无论这种屈从表现为驱使某些文人追逐特权和荣誉的急切野心，还是促使专栏作家和滑稽剧作者应报纸和新闻的要求从事无约束无风格文学的卑躬屈膝；可以肯定的是，在争取自主的英雄阶段，伦理决裂总是全部美学决裂的一个基本维度"[2]。这种伦理上的决裂必然使那些致力于成为艺术世界的新成员或支配者的人，对资产阶级文化艺术采取抵制、颠覆、反叛等行动策略。在法国19世纪下半叶的自主艺术场中，行动者只有对学院沙龙展的荣誉采取漠然的态度，刻意与古典主义的价值观拉开距离才能获得艺术界同行的认可、尊敬以及名声的回报。这种体制上的对抗是对权力场和社会空间中基本法则的僭越。这种僭越试图从内部推翻上流社会的清规戒律，让自己加入"受诅咒的艺术家"行列。

自主的艺术场要确立自己的合法性，必然把道德愤怒转化为审美立场的对抗，以此异端策略确立艺术话语的主导权。在审美对抗中，文体、文风与形式的选择是现代艺术家在作品中经常采用的"占位"策略。他们一方面拒绝流行的、通俗的、商业化的"有用艺术"，另一方面拒绝在伦理、政治与美学上正

[1] Pierre Bourdieu, *The Field of Cultural Production*, New York: Columbia University Press, 1992, p.115.
[2] 布尔迪厄：《艺术的法则——文学场的生成与结构（新修订本）》，刘晖译，中央编译出版社2011年版，第17页。

统、保守的资产阶级艺术，转而支持一种"为艺术而艺术"的激进观点。这是一种自我合法化的策略：对政治与道德禁令漠不关心，拒绝艺术规范之外的任何裁判。为了彰显精神与行为的独立性，他们在艺术形式与观念的探索上常常奉行"双重决裂"的立场：非此非彼。换言之，他们既反对古典主义，也反对浪漫主义；既反对现实主义，也反对虚假的理想。

这种双重决裂象征性地体现在"恶之花"这种矛盾修辞法的表达中。这是一种颓废的、转瞬即逝的美，一种令人震惊、恐惧甚至恶心的美学策略。在波德莱尔的诗歌中，"我们茫然地被抛入邪恶、丑陋和堕落。……必须不惜一切代价加以避免的东西是平庸、死亡以及日常丑陋的懒惰时刻"[1]。从纯艺术的观点看，题材没有贵贱之分，风格本身就是一种观看事物的纯粹方式。拒绝风格上的俗套与抛弃它的道德说教是一枚硬币的两面。福楼拜的美学纲领同样浓缩在"好好写平庸"这句话中。他厌恶现实主义笨拙地模仿真实，厌恶资产阶级艺术中虚假的浪漫主义。这使他"既反对戈蒂耶和纯艺术，又反对现实主义来构造自身"[2]。他试图超越象征性的边界，打破诗歌与散文、诗意与乏味、诗情与庸俗、构思与写作、主题与手法的对立等等。在《包法利夫人》和《情感教育》中，他"将诗意与平庸融合在一起"，以低级的现实主义体裁和平庸的写实形式，冷静地"书写最不适合写的真实"。[3] 这种矛盾修辞法同样体现在马奈的绘画《奥林匹亚》（1863）中。马奈将一种有距离的、反讽的，甚至滑稽的模仿形式，引入到一种具有学校教育性质的临摹中。这幅画在构图上挪用了戈雅《穿衣的玛哈》和提香《乌尔比诺的维纳斯》，但取材于现代巴黎的都市生活，技法上也是现代的——没有阴影和深度空间，色调的冷暖与明暗对比鲜明。马奈对名家作品的挪用，既是向大师和经典的致敬，也拉开了批判的距离，表明了一种决裂中的连续性与反思性。决裂本身成为现代艺术演进中一种新的传统，"构成了一个达到自主的场的历史"；艺术革命采用了"回到本原的纯粹性的方式"，

[1] 查尔斯·泰勒：《自我的根源：现代认同的形成（新修订本）》，韩震等译，译林出版社2001年版，第681页。

[2] 布迪厄：《艺术的法则——文学场的生成与结构（新修订本）》，刘晖译，中央编译出版社2011年版，第51页。

[3] 同上书，第55页。

异端者只有"挪用"场的历史成果,才能革新一个场。[1]

福楼拜、波德莱尔、马奈等异端者在艺术形式与观念的革命中,有意识地表达了双重拒绝、双重决裂的立场。这种决裂或拒绝是与放荡不羁的生活风尚同时发生的。它拒绝平庸、刻板和日常丑陋的懒惰时刻,鼓吹一种玩世不恭、与众不同、激进反叛的生活方式。波德莱尔称之为"浪荡作风"(Dandyism),一种颓废的英雄主义,其美的特性在于冷漠、厌倦的神气和挑衅、高傲的宗教态度。[2] 通过与道德伦理的决裂,它创造了一种纯粹的眼光。这种眼光把生活作为艺术来谋划,要求一种无动于衷、冷漠、超脱,甚至厚颜无耻的放肆的姿态。这种姿态经常表现为炫耀自相矛盾的奇特性:其花花公子的派头通过言语、行为和嘲讽的玩笑,炫耀差异,张扬自我,令人震惊,甚至故意让人为难、引起丑闻;它同样是一种伦理或美学的姿态,一种面向自我修养的增强和提升。波德莱尔在《恶之花》诉讼案之后,面对公众的谴责和上流社会沙龙的排斥,他以浪荡子的优雅和激进的先锋立场,穿越文学世界,将自己的整个生活和全部作品置于挑战和决裂之下。虽然贫穷和不幸时刻威胁着他的贵族精神,但他把放荡不羁的生活风尚视为反叛精神的社会源泉。

第三,自主艺术场的生成源于形式化的先锋探索和纯粹美学的创造。双重拒绝的逻辑有助于从形式上打破主题与体裁上的等级制度,最终把创作变成语言加工与形式探索的游戏。文学与艺术体裁的等级制度,以及等级化的艺术风格与艺术家的相对合法性,既是艺术场的文化事实,也是权力斗争的赌注。福楼拜的策略是亦此亦彼。其写作对所有的艺术主题一视同仁,同时描绘最高贵的和最平庸的、放荡不羁的文人和上流社会。他把写作变成一种艰苦的劳作,一种对形式不断推敲、加工的苦力活。如布迪厄所言:"拒绝现行小说风格上的俗套和定式与抛弃它的道德主义和感伤主义是一回事。像咒语一样使现实出现的暗示魔法是通过语言加工实现的,语言加工同时并依此要求反抗、斗争和服从、放弃自我。作家只有被他发现的词语把握的时候,词语才能

[1] 布尔迪厄:《艺术的法则——文学场的生成与结构(新修订本)》,刘晖译,中央编译出版社2011年版,第58页。

[2] 波德莱尔:《1846年的沙龙:波德莱尔美学论文选》,郭宏安译,广西师范大学出版社2002年版,第436—440页。

为他而思考并为他发现真实。"[1] 形式加工为自主艺术场的形成奠定了诗意的基础。

形式的探索与艺术观念的创新相伴。艺术自主性的确立有两个标志性事件，一是法国哲学家巴托为"美的艺术"命名（1746），二是"美学之父"鲍姆嘉通以"Aesthetica"为美学命名（1748）。康德在《判断力批判》（1790）中系统地确立了艺术自主性的立场。他强调美感与快感、善不同，审美的愉悦是唯一无利害关系的、自由的愉悦。这就把艺术审美活动与实用的、功利的人类活动区分开来。

形式加工与美学创造当然离不开伟大的职业艺术家。这些职业艺术家既不是来自权力场中的统治者，也不是被统治者，因为前者捍卫现行的场的规范，后者则屈从于这个规范，都是场中的保守者。伟大的艺术革命是"由折中的和难以归类的人承担的，他们的贵族配置往往与一种享有特权的社会出身和一种强大的象征资本的占有相关（在波德莱尔和福楼拜的状况中，丑闻一下子令他们声名大振），这种配置使其完全'无法忍受'社会的和美学的'局限性'，以及对这个世纪的所有妥协表现出傲慢的不宽容"[2]。其文化习性和象征资本促使他们采取质疑、颠覆、反叛的革命策略。这种策略推动艺术场摆脱权力场的束缚，以艺术的自主性为合法性的依据，建构一种纯粹的审美价值领域。

综上所述，自主的艺术场是历史建构的产物，它植根于现代文化的不断分化及其在道德、审美上对资产阶级价值观的双重拒绝。这种拒绝为形式加工和美学创造提供了特殊的象征资本和反叛的审美距离。这种反叛的独创性是按照文化生产者或艺术家受到的不理解或引起的丑闻来衡量的。这种对艺术合法性的垄断权与话语权的斗争是一场符号革命，它建立在对艺术规范持续不断地破坏之上。在此意义上，艺术场的形成过程就是"失范的制度化（institutionalisation de l'anomie）过程，在这个过程中，任何人都不能以规则、合法观念和区分原则的绝对支配者和把持者自居"[3]。

[1] 布尔迪厄：《艺术的法则——文学场的生成与结构（新修订本）》，刘晖译，中央编译出版社2011年版，第64页。
[2] 同上书，第67页。
[3] 同上书，第98页。

四、自主艺术场的逻辑：双重结构

艺术场的自主性只有参照权力场才能得到有效的解释。权力场是行动者或机构之间的力量关系空间，是权力或资本持有者之间的斗争场所。这些行动者与机构拥有必要的资本（经济资本、社会资本、文化资本和符号资本），使其能够在不同的场（经济场、社会场和文化场）中占据统治位置。下面，我们参照权力场、文化生产场来讨论艺术场的结构特点。

第一，作为结构性空间，艺术场与其他场之间存在结构与功能上的同源性。一方面，正是习性的实践逻辑建立了跨领域的潜在联系；另一面，习性的实践策略又取决于资本在不同空间中的不平等分配。在文化生产场中，艺术家与公众的关系以及其他场域的关系，更多反映的是行动者或机构在社会空间中支配与被支配的位置关系，而不是市场供需关系。在《区分》中，布迪厄在经验调查的基础上指出，经济资本与文化资本在审美趣味的等级化体制中是一种反比关系。

> 从音乐会或先锋派戏剧、传播水平高且旅游吸引力低的博物馆或先锋派展览，到场面恢弘的展览、上流社会的音乐会或"传统"剧院，最后到通俗喜剧剧院和杂耍剧院，按照文化资本递减或经济资本递增的次序分布的不同阶层，即教授、行政管理者、工程师、自由职业者、工商企业主的出现频率倾向于有系统而持续地变化，这样，按照在观众中的比重分布的阶层的等级倾向于颠倒过来。[1]

艺术场中存在两种风格与功能上相互对立的艺术类型：一种是为少数文化精英生产的纯艺术或先锋艺术，它"自产自销"（生产者与消费者属于同一群人），反对通俗、商业化和世俗的成功，在权力场中具有质疑、颠覆、反叛合法化权力的催化剂功能；一种是为满足大众的快感而生产的资产阶级艺术，生产者与消费者是不同类型的人，它走的是一条通俗化、商业化的路线，具有巩固社会秩序的润滑剂功能。资产阶级艺术又可以细分成为上流社会生产的商业艺术（如

[1] 布尔迪厄：《区分：判断力的社会批判》，刘晖译，商务印书馆 2015 年版，第 425 页。

资产阶级戏剧、古典音乐会等）和为中下阶层生产的商业艺术（如通俗戏剧、消遣小说、流行音乐等）。两种艺术类型代表两种不同的艺术风格，强化了艺术场中高雅与通俗、尊贵与卑贱、精英与大众、创新与俗套、隐晦与浅显等基本语义的对立。这种符号的同源性在趣味上强化了不同阶层之间的区隔。这种区隔与文化资本、经济资本在文化生产场中的不同分布有关。在有限的艺术生产场中，占据有利位置的行动者或机构拥有的文化资本越多，经济资本就越少；相反，在大规模的文化生产场中，占据有利位置的行动者或机构拥有的经济资本越多，文化资本就越少。由此推论，等级化的艺术类型、审美趣味体制与社会结构的阶级分层之间具有结构上的同源关系。同理，艺术场中的正统与异端之争，同社会阶级场中维持或颠覆象征秩序的斗争也具有社会同源性。权力场的统治地位者倾向于在文学与艺术场中维护既定的艺术分类系统和美学话语体系，而权力场中的被统治者或处于边缘的行动者或机构倾向于在文学与艺术场中采用颠覆或反叛的策略，以便通过革新艺术分类与话语体系，争夺稀缺的文化资源、符号资本和更有利的位置。

第二，权力场中的艺术场具有相对的自主性。艺术场越是遵从内部的等级化原则，其自主性原则就越强，有限生产场与大规模生产场之间的分离倾向就越明显；艺术场越是依赖外部的等级化原则，其自主化程度越低。当然，场外的权力是以场内的力量关系为中介的，自主性艺术场对场外资源配置具有资本重构或力量折射的作用。在权力场的支配下，艺术实践或艺术作品的创造必然是多元决定的。一方面，文化资本与经济资本相互转换的潜能，促使行动者或机构在否定艺术商业化的同时，暗中通过艺术场的分配者（如商人、文化经理、博物馆与美术馆的馆长等）与艺术市场"调情"，实现经济利益的转化。另一方面，在艺术场的文化生产与再生产中扮演关键角色的文化资本，采用了一种隐蔽的资本再生产机制。它把文化资本"神秘化"为人们信赖的、被普遍合法化的一种性情或信念，并通过世袭的传递影响艺术场中文化资本的分布。它通常不以文化商品的物质形式表现出来，而是转化为长期积累而成的文化素养、知识结构或人文情怀，如知识、趣味、技能、风尚、命名艺术的资格、评估艺术价值的眼光等。这些都会以习性的方式影响文化生产者的竞争策略与艺术创造的方式。

第三,艺术场是一个充满竞争与冲突的场域。竞争主要通过争夺有效的价值资源即符号资源与物质资源来展开。对符号资源的争夺主要是争夺艺术合法性定义的垄断权,确立艺术场的象征边界(symbolic boundary),即以权威的名义命名、识别、阐释何为艺术、何为艺术家。象征边界是一种概念区分,旨在为艺术与非艺术、审美经验与日常经验,以及不同体裁、体裁内部的生产模式划定界线,确立等级。合法界线受到一种明文规定的进入权的保护,比如高等艺术教育的学历、公开的考试或竞赛的成功。在这里,"确定界线、维护界线、控制进入,就是维护场中的法定秩序"[1]。换言之,象征边界涉及艺术场的准入权,具有排他性的区隔功能和"把关人"的作用。艺术场的动荡主要产生于新来者的出现,他们带来产品、技术、观念和评价模式上的革新,从而影响艺术场中既有的资源配置和位置。这就不可避免地带来艺术场中旧人与新人之间的竞争与冲突。这场新旧之人的竞争与冲突主要围绕艺术、艺术场的合法化进行博弈,这将决定艺术行动者们的信念和行动规则。正是行动者对艺术合法性和艺术场游戏规则的信仰生产和再生产了艺术审美的实践,让游戏值得玩下去。

对物质资源的争夺主要是通过经济资本(财富、收入、财产等)和文化资本(文化、知识、教育文凭等)的分配,来生产与再生产等级化的社会分层结构。伴随19世纪艺术场自主性原则的确立,文化生产场分化为有限生产场和大规模生产场两个次级场域。前者遵循"为艺术而艺术"的自主原则,行动者或机构争夺的资源以文化资本为中心;后者遵循为满足大众需求而生产的他律原则,行动者或机构争夺的资源以经济资本为中心。当然,在一定的情境和社会条件下,经济资本与文化资本可以相互转换。

显然,文化生产场是一种充满张力与竞争关系的双重结构。它是"两条等级化原则即他律原则与自主原则之间的斗争场所,他律原则(比如资产阶级艺术)有利于那些在经济与政治方面对场实施统治的人,自主原则(比如为艺术而艺术)驱使它的最激进的捍卫者把暂时的失败变成上帝挑选的一个标志,把成功变成与时代妥协的一个标志"[2]。布迪厄把这种结构视为艺术与金钱之间

[1] 布尔迪厄:《艺术的法则——文学场的生成与结构(新修订本)》,刘晖译,中央编译出版社2011年版,第201页。

[2] 同上书,第193页。

不可调和的双重游戏。从商业的角度来说，艺术场是一个颠倒的经济世界。在这个世界中，商业艺术由于有利可图和大受欢迎而遭到了双重贬值；艺术是无用之用，艺术品是没有商业价值的无价之宝；艺术家只有在经济领域失败，才有可能在象征领域获胜。为了维护艺术的自主性，艺术场的革新者会质疑、反叛既有的艺术体制（如学院与沙龙体制），重新界定艺术的象征边界，确立纯粹美学的价值导向。他们将艺术家所能控制的形式、风格等因素置于首位，而把所涉内容、主题等功能性要素排斥在外。与此同时，场内的竞争与占位也会促使艺术生产者对权力、荣誉采取漠然的态度，以便得到同行的认可与回报。因此，这是一场"输者为赢"的艺术游戏。[1]艺术家对金钱、荣誉和世俗成功之物的抵制，是为了以暂时的失败积累更多的符号资本，赢得未来的声望与不朽。

第四，幻象是自主艺术场的深层结构。艺术场确立了对艺术虚构的重要性或兴趣的信仰。这种对游戏和赌注价值的信仰就是幻象。它既是游戏进行的条件，也是游戏历史化的产物。行动者或机构对游戏规则的认同及其在幻象中的共谋，是游戏值得玩下去的基础。在高度自主性的艺术场内，艺术生产者、分配者与消费者对幻象的集体信仰是某种艺术或艺术门类的合法性基础，它赋予那些被认可的艺术家通过签名的奇迹把日常物品"变容"为艺术品。因此，艺术品价值的生产者不是创作艺术品的艺术家或集体行动者，"而是作为信仰空间的生产场，信仰空间通过生产艺术家创造力的信仰，来生产作为偶像的艺术作品的价值"[2]。

艺术家、艺术场的行动者（出版商、画廊经理、商人、博物馆馆长、赞助人、收藏家、评奖委员会以及艺术评论家们）和机构（画廊、美术馆、博物馆、剧院、音乐厅、沙龙）当然参与了艺术品价值的生产与再生产，具备了客观上要求的资源配置与评价认识的范畴。但是，在艺术合法性的竞争中，不存在单一的创造者。正是自主性艺术场创造了作为偶像的创造者、分配者与艺术品。

要揭示自主性艺术场的深层结构，只有摆脱幻象，中止共谋关系，分析作为偶像的创造者的社会条件，才能确立真正的艺术品科学。首先，它需要与

[1] 布尔迪厄：《艺术的法则——文学场的生成与结构（新修订本）》，刘晖译，中央编译出版社2011年版，第19、40页。

[2] 同上书，第205页。

传统的艺术史和艺术社会史决裂。传统的艺术史屈从于"大师名字的偶像崇拜",使艺术史成为名家名作的历史;艺术社会史局限于对单个艺术家所涉社会生产条件进行分析,依然把艺术家视为艺术品及其价值的绝对生产者。其次,它需要与纯粹美学的本质论分析决裂。纯粹美学以纯粹的目光审视审美现象,把趣味判断的普遍性建立在审美无功利性的基础之上,割裂了形成美感经验的社会历史条件。其代价就是艺术品与艺术评价的非历史化。最后,它需要从反思性原则出发,重构艺术场的游戏,揭露艺术信仰生产与再生产的神秘性及其幻象。

总之,布迪厄在反思社会学的视野中,参照权力场,详细分析了自主艺术场的生成、结构及其演变逻辑。通过对艺术场的反思性批判,他揭示了等级化的艺术体裁、趣味体制与社会阶级分层之间隐蔽的权力结构关系,打破了纯粹美学的艺术幻象。这是一种尖锐而又深刻的启发性观点。不过,他夸大了艺术场中行动者之间的斗争与冲突机制,忽略了游戏中合作与协商的可能性空间。此外,其对艺术场的功能社会学分析是以单个作品审美价值判断的有效性为代价的。由于这个原因,他把社会学与艺术说成是"奇怪的一对"(odd couple)[1]。但是,那些对社会科学表示反对的规范性艺术主张何以能够经受经验性鉴赏的直接考验呢?对此,布迪厄的解释并不具有说服力。

[1] Pierre Bourdieu, *Questions de Sociologie*, Paris:Editions de Minuit, 1980, p.207.

第七章
克兰的报酬体系论与后市场制

戴安娜·克兰是当代美国文化社会学界的领军人物。从20世纪70年代开始，克兰陆续出版了成名作《无形学院》(*Invisible Colleges*，1972)、《前卫艺术的转型，1940—1984年间的纽约艺术世界》(*The Transformation of the Avant-Garde: The New York Art World, 1940-1984*, 1987) 和《文化生产：传媒与都市艺术》(*The Production of Culture: Media and the Urban Arts*, 1992)，其从组织社会学的角度，对战后美国艺术世界的报酬体系和内部变化进行了开拓性研究。戴安娜·克兰侧重在两个层面上研究艺术世界：一是对艺术界的报酬体系的分析，集中在赞助－生产环节和画廊－分配环节两方面；二是报酬体系对艺术界内部元素的规范及其对风格演变和艺术家角色变化的影响。本章将从《无形学院》引入，结合《文化生产》中的文化组织理论模型和《前卫艺术的转型》中的具体实证研究，综合克兰其他主要论文中对赞助、报酬体系的社会学分析，尝试厘清克兰对于艺术世界变革的研究，并将对这一社会学路径提出自己的判断和看法。

一、国家：新赞助者的影响

《牛津英语词典》(缩写为OED) 对"赞助人"(patron) 的定义是，"为个人、组织、某事业提供金钱或其他援助的人"，也可以指商店的主顾。在近代开放的艺术市场形成以前，赞助人的趣味和意志一直对艺术家及其创作有深刻的影响。文艺复兴时期，赞助人主要包括手工业行会、宗教团体、宫廷贵胄等等，它们通过对富丽堂皇的文艺作品的赞助，彰显自己的地位、权力、财富，

或者作为慈善和宣传。[1] 赞助者隶属于庇护体制,雷蒙德·威廉斯在《文化社会学》中指出,在中世纪时期,艺术家完全从属于整体的社会结构之中,比如 10 世纪的威尔士宫廷诗人,其位置低于教士和预言家,有着相对严格的内部规约束缚其身份,他们并没有作为"艺术家"的自觉。[2] 也就是说,这时他们还没有被建构出一种特殊的身份。而庇护体制和委托人的出现,本身就是新的社会关系形成的标志。威廉斯指出,到了文艺复兴前后,艺术家的依附性逐渐变弱了。假如之前艺术家服务于皇室,现在,其活动范围可能变得很游移,开始在许多贵族家庭之间辗转来寻求帮助。[3] 赞助人的定义也就在这种情形下应运而生,出现了赞助和委托的形式,委托艺术家创作,代表着赋予对方一种责任和荣誉。这一类赞助关系渐渐发展成更松散的保护和支持的关系,此时的艺术家更为独立,流动性也更强,较少被直接委托,更多是被雇佣了。总而言之,庇护体制下的赞助关系,是更为亲密,也更有象征性报酬的,赞助者自身集金钱和权力为一身。贝克尔在《艺术界》中也总结道,在一个行之有效的赞助体系之中,"艺术界和赞助人共享惯例和美学,通过这个,他们可以一起合作制作艺术片。赞助人提供资助,发布指令,艺术家则提供创意,付诸实践"[4]。

事实上,市场体制里依然有个人和机构的赞助,各种企业、基金会、私人画廊依旧存在,其区别并没有那么大。在《文化生产》中,克兰注意到,后市场体制里真正不容忽略的一个重要改变,是国家成为新出现的大型赞助者。对于大多数后资本主义社会,文化机构已经成为国家或媒介的部门,生产者则主要是国家和企业的雇员。部分文化机构和其生产者完全从属于总的国家政策,更极端的是他们甚至有垄断所有文化生产媒介的趋势。克兰认为,伴随着教育、新产业、政策改变等因素,传统的精英势力正在消退,而新兴的权力阶层正在完成新的角力。而这一变化的两种影响,则是艺术家阶层的扩大和博物馆的日趋保守。

[1] 张敢:《订制的艺术——文艺复兴时期的艺术家与赞助人》,广东美术馆编《没有神像的万神殿:从贝利尼博物馆藏品展重新解读文艺复兴时期的文化》,岭南美术出版社 2005 年版,第 114—129 页。

[2] Raymond Williams, *The Sociology of Culture*, Chicago: The University of Chicago Press, 1981, p.37.

[3] 同上书,p.39。

[4] 霍华德·S. 贝克尔:《艺术界》,卢文超译,译林出版社 2014 年版,第 95 页。

（一）博物馆的奖励与拒绝

早在《无形学院》中，克兰就对艺术组织的研究状况表示了不满。她指出，保证当代艺术持续发展的组织因素还没有得到充分的研究，尤其是博物馆、专业的艺术学校和画廊，它们的创立都起着重要的作用。[1]在《先锋艺术的转型》里，克兰对博物馆和美术馆作为艺术体制里分配链条的一环这一现象进行了研究，其关注点集中在博物馆与赞助方以及观众之间的角力，以及这种力量的制衡如何影响博物馆的展览策略，并对新一代的艺术风格形成产生怎样的影响。克兰将目光集中在战后美国四十年间，这正是美国博物馆功能变化加剧的年代，其受到大众和精英的双方牵制。有研究指出，19世纪后半叶以来，美国政府开始赞助艺术机构，视之为一种提升全民道德水平的良好方式。在改革派的影响下，艺术公益的观念开始在博物馆体系扎根。而进入20世纪后半叶，博物馆受到大众主义的影响，其功能逐渐偏向了大众一侧。[2]

这里我们将引入克兰的"报酬体系"概念。报酬体系源自科学社会学，科学家共同体对科学创新成果的奖励标准就是共同体内所认同的规范。[3]克兰认为，报酬体系由一定的把关人所掌控。亚历山大在《艺术社会学》中将"把关人"定义为，"在产品（或人）进出体系时进行筛选"的负责人，比如出版业的组稿编辑[4]；而在克兰的定义里，把关人负责对领域内部的成就进行评判，比如评判其是否满足知识上的标准，是否回答了知识领域内新产生的问题。同时，在评判结果的基础上，分发象征意义上和物质上的奖励。象征意义的奖励指获得认可、荣誉等等，物质奖励则是金钱等。[5]克兰虽然没有在这篇早期的论文中举博物馆的例子，但其后期的实证研究显示，博物馆可以被视为艺术世界内报酬体系的一环，比如，克兰发现，得不到纽约美术馆的支持，意味着无法被正统的艺术界所

[1] 戴安娜·克兰：《前卫艺术的转型》，张心龙译，远流出版公司1996年版，第126页。

[2] Paul DiMaggio, *Nonprofit Enterprise in the Arts: Studies in Mission and Constraint*, New York: Oxford University Press, 1986, p.189.

[3] Robert Merton, *The Sociology of Science: Theoretical and Empirical Investigations*, Chicago: The University of Chicago Press, 1973, p.298.

[4] 维多利亚·D.亚历山大：《艺术社会学》，章浩、沈杨译，江苏美术出版社2009年版，第97页。

[5] Diana Crane, "Reward systems in art, science, and religion", *American Behavioral Scientist,* Vol.19, No.6, 1976, pp.719-734.

认可，无法纳入学院派的艺术史叙事，也不会被认为是前卫艺术的中坚力量。而抽象表现主义当年可以成功，甚至被列入"先锋派"的类别，与纽约现代艺术博物馆的绘画和雕塑部主任詹姆斯·斯威尼（James Sweeny）的青眼相加是分不开的，最终罗斯科（Rothko）等人入藏博物馆。[1] 斯威尼本身和格林伯格等人交好，是专业的艺术评论家，他的准许等同于让抽象表现主义者们得到了内行颁发的象征性奖励，并且被承认为美学上的"先锋派"。

一旦博物馆的赞助方出现变化，报酬体系和共同体的标准都受到影响，其变化不容忽视。克兰认为，在国家扩大了的赞助下，博物馆一方面日趋保守、固化，无法引入新的风格，另一方面展览求大、求轰动效应。克兰以现代艺术博物馆、惠特尼美术馆、古根海姆美术馆和犹太美术馆为例，这些美术馆对先锋艺术的欣赏和收藏停留在了抽象表现主义，古根海姆美术馆和犹太美术馆还能包容波普艺术，但极简主义和具象派基本得不到充分关注。惠特尼美术馆虽然每两年举办一次新人展，但是在此之后，很少有艺术家得到举办个人展的二次邀约，也就是说，它对于艺术家的筛选依然是封闭的。

形成这种现象的重要原因之一是美术馆组织的改变，曾经的美术馆，比如惠特尼美术馆，曾经起源于艺术家、收藏家、商人组成的非正式组织，但在几十年后，稳固的大型组织形成后，美术馆与艺术家的直接接触少了许多，也就很难跟上最新的潮流，却花费了更多的时间找企业和政府寻求赞助。美术馆的科层化、官僚化特质逐渐严重，尤其是推广、传播、行政部门的官僚化，代替了专家的决策。美术馆属于克兰文化体系中的都市文化下的非营利性组织类型，但是伴随着全国性的核心文化逐渐支配文化世界，联合大企业的霸权特色逐渐侵入美术馆。在《文化生产》中，克兰进一步继续补充道，在等级制、专门化、职业效率的追求等方面，这已经近似于"韦伯式的科层观念"[2]。文化工业中，艺术决策受到高层管理人员的密切控制，艺术产品也受到同样严格的定位，那么在科层化的美术馆里，类似的组织变化带来类似的艺术决策也就不足为怪了。

原因之二是美术馆角色的改变，而这与其对政府的依赖是分不开的。克兰

[1] 戴安娜·克兰：《前卫艺术的转型》，张心龙译，远流出版公司1996年版，第49页。

[2] 戴安娜·克兰：《文化生产：媒体与都市艺术》，赵国新译，译林出版社2001年版，第135页。

发现，20世纪60年代时美国的艺术机构大多还依赖私人赞助。二十年后，其资金来源呈现多样化趋势，从国家到地方政府，国有机构到地区性企业，吮及慈善机构、个人赞助等。理论上来说，这会让艺术更加百花齐放，创造出多样的、趣味更加丰富的艺术世界。然而事实上，艺术展览却因受到政治压力而趋于同质。而且，在政府的扶持下，二战后美国教育水平大规模提高，无论小学还是中学的教育规模都扩大了，于是艺术欣赏的观众群扩大了。此时观众构成更为多元，美术馆考虑到他们的需求，往往忽略了学术和先锋导向的展览。国家赞助的问题在于总体要符合纳税人的意愿。

克兰的研究也得到了其他一些研究的证实。有学者表明，如果细究国家人文基金会（NEH）的支出，会发现它虽然支持艺术展览、艺术教育，并且鼓励机构间的合作，但他们不太支持先锋艺术，而是倾向于具有人文教育因素的展览，也就是要求展览更具有普及性。人文与艺术联邦委员会（FCAH）主要资助国家间的大交流展，比如给外国借来的艺术品提供保险。[1] 于是，到1986年时，博物馆往往展出了更多的超级大展和社会性的主题展览，以此来讨好政界，同时解决财务危机。超级特展是资金支持最重要手段，不仅可以增加门票和博物馆商店的销售额，还可以带动旅游业发展，实现多方面营销。1996年，费城艺术博物馆举办了塞尚的回顾大展，在短短三个月内吸引了50万观众，推动了酒店、机票、餐厅等一系列旅游配套的发展，旅游管理部门估计，这次展览创造了约8650万美元的经济效益。[2]

克兰得出的结论，与怀特夫妇（Harrison C. White & Cynthia A. White）对19世纪法国学院体系的分析有相通之处。怀特夫妇的研究发现，19世纪的法国，学院体系一度非常繁荣，其沙龙的展览形式吸引了大量艺术家涌入，但最后体制过载，官方沙龙无法纳新，与此同时，替代性的市场相应出现。[3] 克兰对博物馆的

[1] Victoria Alexander and Marilyn Rueschemeyer, *Art and the State: The Visual Arts in Comparative Perspective*, New York: Palgrave Macmillan, 2005, p.37.

[2] 爱德华·P.亚历山大和玛丽·亚历山大著，陈建明主编：《博物馆变迁：博物馆历史与功能读本》，陈双双译，译林出版社2014年版，第53页。

[3] Harrison C. White & Cynthia A. Withe, Canvases and Careers: Institutional Chang in the French Painting World, Chicago and London: Universrty of Chicago Press, 1993.

分析显示，在艺术体制成形期得到艺术赞助和收藏的艺术风格流派，更容易"成为一种象征"，也就是被认定为"艺术"[1]，所以抽象表现主义者和极简主义者得到了更多博物馆的青睐，同时也挤去了三十年后的后来者的机会。于是，到了70年代，随着艺术家数额的显著增加，现在美术馆已经没有充分的资金来支持新人。这样，地方性的州立美术馆和企业界收藏家就提供了替代性和辅助性的作用：收藏和展示了许多不被纽约大美术馆看好的艺术家，还有纽约美术馆裁减经费时无法购入的艺术家作品，比如具象艺术流派，其主要受到了地方美术馆的欢迎。但是，这部分收藏者，作为报酬体系的一部分，只能提供物质性奖励，而无法提供象征性的认同和名誉。

这一现象可以使用克兰的报酬体系理论再次进行解释。克兰认为，在报酬体系的标准范围内，有"一致性"和"多样性"两种尺度来衡量系统内对创新的容纳程度。[2] 前者指系统内标准的延续程度，也就是体系内部是否更愿意维持旧的传统；后者指在标准认可的范围内，系统可以容纳的风格类型，简而言之就是包容度。70年代以后的博物馆显然属于一致性很高，但多样性很低的报酬体系，无法容纳新的风格。克兰继而分析道，如果报酬体系在两种评价标准中有所偏重，创作者就会受到过大的压力，从而会被排挤出系统，并且逐渐形成一种新的系统，也就是现实中的替代性的收藏和展览体系。

（二）国家和艺术家

19世纪后半叶出现了对于艺术家的浪漫想象，在那些艺术神话里，艺术家往往是孤独的反抗者，与整个世界颇为隔绝，[3] 这正是自现代以来常见的艺术家生存境况，其从旧有的艺术赞助体系中脱身，面对自由的市场，一时失去了保障。而在抽象表现主义的形成期，也就是20世纪三四十年代的美国，情况依然如此。克兰以德·库宁为例，德库宁曾经自称为工匠，"我们在世界上毫无地

[1] 戴安娜·克兰：《前卫艺术的转型》，张心龙译，远流出版公司1996年版，第55页。

[2] Diana Crane, "Reward systems in art, science, and religion", *American Behavioral Scientist,* vol.19, no.6, 1976, pp.719-734.

[3] Vera L. Zolberg, *Constructing a Sociology of the Arts*, Cambridge: Cambridge University Press, 1990, p.59.

位"[1]。但在克兰所关注的战后年代，国家对于文化艺术部门政策的干预越来越多，艺术家的社会地位和职业角色都有所变化，这一变化始于20世纪30年代，并在60年代蓬勃发展。国家一方面通过基金会、艺术家就业支持系统来"雇佣"艺术家，一方面广泛开办艺术院校。美国主要借助文化部门分管基金会的形式，间接提供艺术扶助。

在华尔街崩盘后，美国经济陷入持久的低谷。1934年，政府启动了公共艺术计划，招募艺术家来绘制壁画；1935年，美国WPA（Works Progress Administration，公共事业振兴署）开始实施这一计划，项目分为艺术（视觉艺术）、写作、戏剧等。受雇的艺术家每周能得到23美元左右的报酬，勉强可以维持生活。100多所社区艺术中心在全国范围内开放，受雇的艺术家总计6000余人，占当时生活在纽约的全部艺术家的四分之三。联邦政府艺术计划还促成了格林威治村的艺术家形成圈子，成员包括波洛克、威廉·德·库宁等。项目在1943年结束。[2] 进入60年代，肯尼迪把艺术视为重要的象征，制定了建立NEA（国家艺术基金会）和NEH（国家人文基金会）的计划。美国主要借助文化部门分管基金会的形式，间接提供艺术扶助。1965年，美国NEA成立，给非营利的艺术组织提供资金支持。同时有40%的NEA预算直接拨给了州立艺术机构，支持当地的艺术博物馆等。NEH也支持艺术展览，艺术教育和文物修复，并且鼓励机构间的合作。1965年以后，在NEA和NEH的项目中，都可见国家对美术家的支持。比如NEA基金通过各种渠道，把费用拨给各个艺术机构，国家不直接购买，而是负责艺术家委托费用，以及工作坊组织、短期驻地项目、画展、雕塑展和媒介艺术展等花销。克兰的调查显示，提供艺术硕士学位的高校，1950年有525所，1980年有8708所。登记在册的艺术家数目在1970年已经达到60万，1980年则有100万。[3] 高等教育扩大了艺术家的数额，也为艺术家提供了高校内的就业，他们的生计依托是做客座教授、驻校画家、代课老师等，其他的也有在美术相关行业，如编辑，评论，策展或者画商。

[1] 戴安娜·克兰：《前卫艺术的转型》，张心龙译，远流出版公司1996年版，第63页。

[2] 墨瑞丽恩·霍尔姆、圣布里奇克·麦肯齐、蕾切尔·巴尔内斯：《表现主义艺术家与抽象表现主义艺术家》，吴静译，天津教育出版社2008年版，第79页。

[3] 戴安娜·克兰：《前卫艺术的转型》，张心龙译，远流出版公司1996年版，第14页。

关于艺术家究竟是如何产生的，19世纪以来，有一套浪漫主义的天赋论，但现在学界普遍的共识是，艺术体制的改变即使不是决定艺术家成功的根本因素，也是极其重要的助推器。根据克兰对国家赞助和文化政策对艺术家影响的研究，从早期的抽象表现主义者来看，如果没有WPA计划的推进，就没有机会形成最初的艺术家工作网络。20世纪60年代以后，艺术家的社会和职业角色在国家的促成下有了更多改变。[1]艺术因此不再把自己和中产阶级、大众文化隔离，因为艺术创作者成为社会中坚本身。19世纪下半叶以来的艺术家形象——孤高、自律的"多余人"正在瓦解。他们采用先锋派的美学范式，却与先锋派的意旨背道而驰。克兰的研究证明，50年代的抽象表现主义者们，无论是从团结程度来看，还是艺术情感表现方面，都是反文化的。[2]其后的极简主义运动依然接近反文化，但是克兰的调查同样发现，70年代的具象绘画流派，就已经自视为中产阶级知识分子。克兰还论证道，这群艺术家此时已经很少谈到反叛题材的概念。[3]

另一方面，艺术家数额的大幅增长也解释了精英艺术家小圈子的解体。此外，美术馆和许多画廊已经承担不了展示最新艺术的功能，于是只有很少的艺术家获得回报。从组织上来说，更多的艺术家只能靠国家或社会组织提供辅助性的支持；而从地缘而言，艺术家渐渐去中心化，从纽约等大城市离散开来，与地方美术馆合作，呈现出社区性、在地性的趋势。

艺术家的扩大是国家促成的结果，正如克兰在《文化生产》中观察道，国家赞助艺术，本身是人口受教育程度加深的结果。[4]与其同时发生的，自然是精英对文化的掌控失落，艺术家也就渐渐成为普通的工作者。1973年，《就业和培训综合法》（*Comprehensive Employment and Training Act*，缩写为CETA）通过，由劳工部负责管理，起初是为了培训失业者，后来开始创造就业机会。1975年以后，CETA开始直接雇佣艺术家，因为艺术家被视为结构性的失业者，同时

[1] 戴安娜·克兰：《前卫艺术的转型》，张心龙译，远流出版公司1996年版，第41页。

[2] 同上书，第35页。

[3] 同上书，第139页。

[4] 戴安娜·克兰：《文化生产：媒体与都市艺术》，赵国新译，译林出版社2001年版，第153页。

他们也给非营利组织提供资金来雇佣员工，可见二者的地位已几乎等同。[1] 但这与行会时期的工匠艺术家地位有什么不同呢？在后市场时期，艺术家的工作被认为有助于提供文化消费品，促进经济增长和创新，这可能是政治首脑和学院一起促成的话语。[2] 也就是说，美国对艺术的赞助包含国家态度的转变。克兰指认道，一方面美国更看重个人主义，而不是乞食于国家，但更重要的是另一方面，美国社会讲求实际功用，艺术在历史上很难被证明有助于社会的整体利益。[3]

肯尼迪对艺术大为支持，在表彰弗罗斯特的讲话上，他声称"艺术是真理的形式"，同时，为了彰显与铁幕另一侧阵营的区别，他专门与斯大林的著名论调唱反调，强调艺术家不是灵魂的工程师，艺术不是武器，也不是意识形态的领域。的确，相对于苏联统治时期对于社会主义现实主义的严格要求，美国看似更自由，但肯尼迪的后半段是："艺术家对真理的坚持，就是对国家的效忠。艺术的真实坚固了我们国家的纤维。"[4] 所以肯尼迪的真实期待是美国能有更好的未来，能有和军事实力相匹配的道德，和权力相匹敌的文化追求，可见他与艺术家的结盟，推动促成一系列艺术基金，还是觊觎"高等"的文化艺术所能够为美国带来的象征价值。

在这样的整体政策基调下，等到1973年CETA通过后，国家赞助艺术的力度也就越来越大；1979年，CETA成为美国最大的艺术机构，并且对艺术家要求非常严格，比如它们曾经赞助在芝加哥的艺术驻地项目，需要艺术家和赞助者协商内容，否则将不予资助。艺术家也需要在图书馆而非自己的工作室工作，以便监督。[5]

这一观点得到了不少学者的旁证。佐尔伯格（Vera Zolberg）在论述美术馆

[1] V. Alexander and Marilyn Rueschemeyer, *Art and the State: The Visual Arts in Comparative Perspective*, New York: Palgrave Macmillan, 2005, p.34.

[2] Steven C. Dubin, *Bureaucratizing the Muse*, Chicago: The University of Chicago Press, 1987, p.28.

[3] 戴安娜·克兰：《文化生产：媒体与都市艺术》，赵国新译，译林出版社2001年版，第146页。

[4] Robert Torricelli and Andrew Carroll, *In Our Own Words: Extraordinary Speeches of the American Century*, New York: Washington Square, 2000, p.243.

[5] V. Alexander and Marilyn Rueschemeyer, *Art and the State: The Visual Arts in Comparative Perspective*, New York: Palgrave Macmillan, 2005, p.23.

的作用时，就从历史的角度进行了考订，美术馆现在虽然普遍成了非营利性机构，但其原型是教堂和皇室的展览空间，尤其是后者，主要用于储放富豪贵胄的收藏，给其拥有者还有宾客带来愉快，于是艺术本是少数人的事业，与大多数人隔开，[1] 面向大众是非常晚近以来的观念转变。杜宾（Steren C. Dubin）在考察 CETA 的作用时也说，这一项目的子项目 AIR（艺术家驻地项目）负责人一开始就希望，他们的项目扩大后可以让公众和决策者意识到，艺术家是有用的、对社区有贡献的人。[2] 而克兰所指出的这一趋势还在继续。90 年代以后，艺术家的身份更为多重多样，越来越多艺术家介入社会，他们的自我认同还囊括了教育者、社会工作者、政策活动者和健康促进者的角色。艺术家还与 60 年代以后兴起的非营利组织（NGO）潮结合起来，政府花钱购买其服务，艺术家们大量为公益和商业机构工作，他们已经从边缘走入社会之中。[3]

二、画廊：从网络到寡头组织

（一）历史上的画廊

对画廊的实证研究是克兰艺术社会学研究中重要的一部分，克兰主要是追踪了战后四十年间，美国画廊从网络形态向垄断形态的巨变。随着全球当代艺术市场的形成，这一变化其实非常具有典型性。

如果回溯画廊的历史，我们会发现，作为一种中介形式，画廊自诞生到成为艺术世界的重要组成，本身就标志和见证了艺术体制的大转型，而其自身的组织特征也随着艺术体制的演变而有所改变。画廊的出现源自画商的出现，怀特夫妇在其 1965 年的奠基之作《画布与生涯》中论述说，随着艺术市场的扩大，消费群体变得分散，相对于私人赞助或者政府拨款、多种奖励，灵活的画

[1] Paul DiMaggio, *Nonprofit Enterprise in the Arts: Studies in Mission and Constraint,* New York: Oxford University Press, 1986, p.184.

[2] Steven C. Dubin, *Bureaucratizing the Muse*, Chicago: The University of Chicago Press, 1987, p.31.

[3] Elizabeth L. Lingo and Steven J. Tepper, "Looking Back, Looking Forward: Arts-Based Careers and Creative Work", *Work and Occupations,* vol.40, no.4, 2013, pp. 337-363.

商制度更能满足新的需求。[1] 早期的画商并不专门经营绘画，而是同时经营古董、奢侈品，另外还处理贵族的遗产等。17 世纪的荷兰开始出现开放的艺术市场，绘画交易变得自由了许多，阿姆斯特丹作为当时的大港，成为最繁忙的艺术市场。同时新兴的中产阶级更偏向于架上绘画，而不是过大的油画或者老大师的巨作，荷兰画派正好能满足需要。当时，成熟的画家可以售卖自己的作品。进入 18 世纪，开始出现中间商，许多小画家在绘画事业上没有成绩，就转而放弃绘画，从事联络和出售活动。在 19 世纪日益民主化的法国，更为灵活的市场成为时代的需求。[2]

欧洲的另一大艺术之都威尼斯，在 18 世纪后期也有相似的变化。当时的威尼斯政权已经摇摇欲坠，艺术趣味发生了很大变化，老派威尼斯绘画传统——色彩华美但是服务于权威贵胄的"公共"绘画正在断绝，而英国、法国的艺术也倾向于满足中产阶级的"私人图景"的需求。此时，许多威尼斯中介产生，他们服务于倾慕威尼斯老大师（如提香、委罗内塞、丁托列托等）的国外富豪权贵，为他们大量购买过去的绘画。[3] 简而言之，早期中间商的出现与扩大的国内外市场有密切的关系。

艺术体制可以简单分为赞助制和市场制，前者相对更为稳定，后者更为自由。画廊这种中间商类型，看似意味着艺术生产关系已经抛弃了赞助制，其实并没有那么简单，从赞助到市场的距离很漫长也很复杂。引入雷蒙·威廉斯（Raymond Williams）在《文化社会学》里的论述，有助于我们更好地理解早期画廊和战后美国画廊之间的流变关系，并能更准确地定位克兰的阐释对象。就艺术生产者和体制的关系而言，威廉斯把艺术体制分为了四期，分别是工匠期、后工匠期、市场期、后市场期。在行会时期，艺术体制可以被称为工匠期，此时艺术家独立掌握自己的作品，由自己出售给买方。中介出现于后工匠时期，中介分为两种，第一种是"分配型"（distributive），依旧是画家自行提前

[1] Harrison C. White and Cynthia A. White, *Canvases and Careers: Institutional Change in the French Painting World,* Chicago: The University of Chicago Press, 1993, p.95.

[2] 同上书，p.10。

[3] Francis Haskell, *Patrons and Painters: A Study in the Relations Between Italian Art and Society in the Age of the Baroque,* New Haven and London: Yale University Press, 1980, p.374.

创作，中介只是单纯的桥梁的角色，集中把艺术品分到买家手里；第二种是"生产型"（productive），在这里，中间人具有更大的权威了，创作内容开始需要根据市场的要求来协商，艺术家开始听命于人，此时也是市场制的发育时期。进入市场化时期，艺术家沦为了其作品直接市场售卖环节的参与者。[1]比如18世纪末期，威尼斯帝国陷落前最后的画商们，就具有"生产型"中介的特点，当时著名的中介萨索（Sasso），主要从事的生意之一就是帮英国客人们和意大利画家协商，客人会提出要求，比如"不仅要清晰、完整，更要上色准确"，如此艺术家自身的自由更受到市场的限制。[2]怀特夫妇对此也有很深入的探讨，在论及19世纪法国市场的扩张时，他们认为，此时面对形形色色的潜在消费群体，画家需要根据市场来思考，[3]而不再如同赞助时期一般，考虑赞助人的审美惯例和需求。

后工匠时期和市场时期就是19世纪法国画廊的状况，此时的画商制度已经和旧有的赞助体系充分展开了竞争，下文还会详细展开论述。克兰在《前卫艺术的转型》中所论述的，可以被纳入后市场体制，此时出现了现代赞助人、中介和政府制度，而画廊作为分配体系的主要构成环节，组织形态上趋于中心化、寡头化，市场竞争日趋激烈并呈现保守的趋势。

（二）现代组织中的画廊

一直到19世纪后半叶，传统画廊的组织形态基本稳固了下来。一方面，在学院外的艺术世界里，画廊已经成为重要的艺术品分配场所，是艺术世界中主要的组织环节；另一方面，画廊还成为资产阶级的时髦文化消费场所。对于20世纪的艺术世界而言，画廊和美术馆已经被公认为是重要的分配体系和公众接受渠道的首要环节，因此，当社会生产结构发生改变时，它们也面临着极大

[1] Raymond Williams, *The Sociology of Culture*, Chicago: The University of Chicago Press, 1981, p.46.

[2] Francis Haskell, *Patrons and Painters: A Study in the Relations Between Italian Art and Society in the Age of the Baroque,* New Haven and London: Yale University Press, 1980, p.377.

[3] Harrison C. White and Cynthia A. White, *Canvases and Careers: Institutional Change in the French Painting World*, Chicago: The University of Chicago Press, 1993, p.94.

的变化。[1]克兰的关注点之一就是现代组织中的画廊，对其进行分析，有助于理解新的报酬体系如何产生影响，其如何规范和限制艺术家的行为。

1945年前后的美国早期前卫艺术画廊，属于克兰文化世界里的"非正式网络生产结构"。克兰提醒我们，对于都市文化世界的组织分析，应该更注重以生活方式来划分的受众和生产者亚群体，这些群体"对各种媒体组织、政治组织、消费商品和休闲活动有着不同的偏好"[2]，而非根据社会阶级来进行划分。克兰以贝蒂·帕森斯（Betty Parsons）画廊与抽象表现主义者们的关系为例，她在调查后发现，早期的前卫艺术画廊是艺术家们重要的交往空间，艺术家们在那里高效地互相分享讯息和观念。[3]克兰的研究不难得到佐证，事实上，二战期间，众多欧洲艺术家从巴黎流亡去了美国。但是抵达美国后，许多艺术家难以适应纽约的艺术氛围，因为在欧洲的大都市中，咖啡馆是作家、音乐家、艺术家们交流的场所，他们密集地交换着对艺术的看法，可是纽约没有这个传统。这些艺术家的住所分散在城市的各个角落，而交流非常不便利。因此，在这种需求之下，一种小圈子式的社交空间建立了起来。

贝蒂·帕森斯画廊是这一时期的典型代表，对其简单的综述有助于我们理解克兰理论中的"非正式网络"的含义。被称为"抽象表现主义之母"的帕森斯从小就喜欢前卫艺术，在1913年的军械库展览上迷上了马蒂斯、毕加索和杜尚；后来又前往巴黎，和格特鲁德·斯泰因（Gortrude Stein）等人有过交流；之后回到美国在画廊业打拼。她自身就是纽约现代艺术的一分子，既可以理解当时的艺术图景，也掌握着众多艺术家资源。画廊开幕展是巴内特·纽曼（Barnett Newman）和托尼·史密斯（Tony Smith）组织的"西北海岸印第安人绘画"展，二人与帕森斯都是朋友。纽曼还替画廊写了展览目录，强调要理解现代艺术，必须理解富有原创性的原始艺术，从中发掘出大众性中的反叛一面。[4]到了1948年，除了纽曼，还有波洛克、罗斯科（Mark Rothko）、斯蒂尔

[1] 维多利亚·D.亚历山大：《艺术社会学》，章浩、沈杨译，江苏美术出版社2009年版，第24页。
[2] 戴安娜·克兰：《文化生产：媒体与都市艺术》，赵国新译，译林出版社2001年版，第9页。
[3] 戴安娜·克兰：《前卫艺术的转型》，张心龙译，远流出版公司1996年版，第41页。
[4] Marcia Bystryn, "Art Galleries as Gatekeepers: The Case of the Abstract Expressionists", *Social Research* Vol. 45, No. 2, Summer 1978, pp. 390-408.

（Clyfford Still）等活跃在帕森斯的画廊，帕森斯称他们为"四骑士"。那时，画廊每个季节有12场展览，每个展览仅仅持续2-3周，更换速度正是当时纽约飞速变化的艺术图景的反映。波洛克1947年加入帕森斯画廊，当时他的前东家古根海姆刚刚离开美国。帕森斯为画廊主动选择了白墙和亮光，拒绝了矫揉的室内装修，营造出克兰所谓的"高雅剧场"氛围[1]。帕森斯自身也是艺术家，所以和画家们有着非常亲密的关系，并且不会为了经济因素而干涉他们的创作。可以说，美国的前卫艺术运动就始于帕森斯画廊。这一时期产生了大量奠定美国艺术世界地位的画廊，而它们都处于克兰所谓的"非正式交流网络"，一种灵活的互动结构之中，而观众群也窄小，并无大量异质性的观众涌入。按照克兰的报酬体系理论，这属于独立性质的报酬体系，奖励基本来自同行内部，因此也保证了艺术创作的自主和创新特质。[2]

与帕森斯画廊相似的，还有惠特尼美术馆和佩吉·古根海姆创立的"本世纪画廊"。惠特尼美术馆的创始人范德比尔特·惠特尼（Vanderbilt Whitney）夫人，曾经学习雕塑，在格林威治村建立了自己的工作室，和一群先锋艺术家朋友一起切磋创作。1914年，她把自己的工作室变成了一个小展览空间，用于展出那些新兴艺术家的作品，这就是惠特尼美术馆的雏形。而佩吉·古根海姆也是在20世纪20年代在欧洲喜欢上了杜尚、布朗库西（Constantin Bvâncusi）、达利（Salvador Dali）、蒙德里安（Piet Cornelies Mondrian）等人的艺术品，并且开始收藏。40年代初期，她回到了纽约，由于对当时艺术博物馆的展品极为不满，于是建立了自己的画廊，称为"本世纪艺术"画廊，意图极为显著。起初那里展出超现实主义者、达达主义者和立体派的作品。1943年，波洛克在该画廊完成首展，1947年画廊关闭。但短短五年，她的画廊已经为经营实验艺术的营利性画廊和艺术机构提供了另一个模版。[3]

从佩吉·古根海姆和帕森斯的欧洲经历来看，也不难理解为什么美国式画

[1] 戴安娜·克兰：《前卫艺术的转型》，张心龙译，远流出版公司1996年版，第148页。

[2] Diana Crane, "Reward systems in art, science, and religion", *American Behavioral Scientist*, vol.19, No.6, 1976, pp. 719-734.

[3] Marcia Bystryn, "Art Galleries as Gatekeepers: The Case of the Abstract Expressionists", *Social Research* Vol. 45, No. 2, 1978, pp. 390-408.

廊与法国画廊有沿袭关系。19世纪法国最重要的画商杜朗（Paul Durand-Ruel）与印象派艺术家之间的关系，就非常类似于帕森斯与"四骑士"。杜朗会预先付款，类似于稳定的赞助，而且他不只是赞助，还为莫奈等人提供精神支持、认同、奖励。莫奈、毕沙罗（Camille Pissarro）等人给杜朗写信时，语气并不是雇员对雇主讲话，而是带着傲慢、质问和威胁，毕沙罗甚至说"我依旧打算把作品的售卖权完全收回自己手中"。[1] 这也就是介于后工匠和市场期的艺术体制的结构，其组织特点就是"非正式网络生产结构"，主要表现为三五成群的小型互动圈，生产者和消费者不借助中介，直接进行密切的交往。他们对彼此的知识背景都非常熟悉，所以生产者对自己的创造无需解释太多，生产者的自我意识很强。这些圈子同时也非常脆弱，在城市中随着聚居区的移动而流动。[2]

我们可以把这种组织特点，与克兰在《无形学院》里对科学家的社会圈子的分析进行比较。《无形学院》里的范式，本身也是克兰对于画廊进行组织分析的起点。克兰认为，科学家的交流并不一定倚赖有形的科学机构，也不一定要靠地缘上的直接联系。在无形的、边界模糊的学术领域（或称"圈子"）中，通过有关聚会、阅读发表文章等间接互动，科学家们就可以实现最新思想的快速通讯，而未必要直接当面联系。这种圈子被克兰称为"无形学院"[3]。通过社群来进行思想的更新和组织的团结，这一结论当然适用于艺术世界，但不同的是，对于战后四十年内的早期前卫画廊和艺术家来说，正如德·库宁的"我们在世界上毫无地位"[4] 所表明的，他们的生存境况更为严峻，并没有科学领域极为广阔的共同体支持，克兰称他们是处境堪忧的亚文化群体。[5] 关于亚文化的特质，一般学者的共识是，这是一群封闭的、不谋求取代主流文化，但坚持保护自己的文化特质的群体，而他们的艺术，则是克兰再三强调的，边缘人群自身

[1] Harrison C. White Cynthia A. White, *Canvases and Careers: Institutional Change in the French Painting World*, Chicago: The University of Chicago Press, 1993, p.125.

[2] 戴安娜·克兰：《文化生产：媒体与都市艺术》，赵国新译，译林出版社2001年版，第115页。

[3] 黛安娜·克兰：《无形学院——知识在科学共同体的扩散》，刘珺珺、顾昕、王德禄译，华夏出版社1988年版，第13页。

[4] 戴安娜·克兰：《前卫艺术的转型》，张心龙译，远流出版公司1996年版，第63页。

[5] 同上书，第41页。

世界观的一种表达。[1] 所以，1945 年到 60 年代的美国艺术画廊，本身为文化上一度属于从属地位的艺术家人群提供了空间，提供了一定程度的奖励；同时，另一个促进了这一时期画廊发展的因素是，当时艺术市场尚小，此时画廊是小型的事业，相对有革新精神，而且不能做太多商业推广，必须显得让作品可以自证其美（自我销售价值）。这些画廊距离克兰文化世界里的"核心领域"或者"营利性组织"还非常遥远。但是等到了 1965 年后，前卫艺术画廊就出现了迥异的新特征。

从克兰文化世界的模型来看，1965 年以后，画廊逐渐脱离了亚文化展示和交流空间的身份，朝着组织化、市场化两方面运行。从组织模式来看，克兰研究 50 年代初期的纽约艺术世界，发现此时风格内部已经不再绝对平等，而是出现了相对有权力的领导者如德·库宁，以及追随者如第二代抽象表现主义者，他们之间不再是纯粹的、因艺术理想而结合的志同道合者，早期紧密的小型网络也渐趋瓦解。[2]

艺术世界的人员群体日益扩大，于是内部形成阶序区分，开始有正规的会员制度和权威决议，以此来实现他们的一些活动。而随着艺术家群体扩大、60 年代市场竞争加剧以后，许多曾推出新艺术风格的画廊，减慢了革新的步伐以降低风险，同时增加产品曝光率，如与美术馆进行运作，为自己的画家举办回顾展，推往海外市场以提高知名度等。最后，他们往往会借助庞大的收藏数量，或者销售最有名的艺术家的作品，来建立行业领导的角色。

克兰通过对艺术市场内流动更频繁的艺术流派进行调查发现，1970 年以来，一些保守画廊，也就是代理少量固定艺术风格的画廊更容易打通市场，他们代理的类型包括波普艺术、极简主义等等。[3] 这等于是说，曾经活跃的前卫艺术画廊本身也变得封闭了起来，为了市场竞争而不再向更多的风格开放。这事实上与克兰所总结的核心领域文化工业的特点相类似，即寡头垄断了组织创新的可能性。[4] 成熟的组织对内部的文化产品有了严格的把关要求，具体而言，可能的

[1] 戴安娜·克兰：《前卫艺术的转型》，张心龙译，远流出版公司 1996 年版，第 31 页。
[2] 同上书，第 41 页。
[3] 同上书，第 153 页。
[4] 戴安娜·克兰：《文化生产：媒体与都市艺术》，赵国新译，译林出版社 2001 年版，第 50 页。

原因包括"特殊文化形式中的组织规模、组织的制度化程度、高层管理人员的控制力度等等"[1]。另一方面，从奖励模式来看，市场的确促进了曾经作为灵活组织的画廊的解体。市场的扩大是60年代以后不争的事实，根据克兰的报酬体系理论，在市场制的艺术制度下，市场扩大意味着有更为多样的观众涌入，观众取代了曾经专业的帕森斯等人，成为为艺术家提供物质性奖励的人，此时的画廊系统就不再是早期的独立报酬体系，而越来越趋近于异质性的报酬体系，观众消费者的力量越来越大，象征性奖励反而不太重要，这同时也导致了创作者社群形态的样貌改变。

事实上，克兰对艺术界寡头的预感是正确的。今天的艺术界，最流行的是拉里·高古轩（Larry Gagosian）模式。被称为"美国艺术界的星巴克"的高古轩画廊现在于全世界拥有16家分画廊，遍布伦敦、香港、巴黎、日内瓦、纽约、旧金山等大城市，甚至还囊括了罗马、雅典这样曾经被忽略的地点。画廊主拉里·高古轩是1969年毕业于UCLA英文系的艺术界巨鳄，声称自己从未阅读过一本艺术史书籍，迥异于贝蒂·帕森斯时代的艺术家型画廊主。1980年，高古轩在洛杉矶开设了第一家画廊，主要经营现当代艺术，90年代末开始进行扩张。弗朗西斯·培根（Francis Bacon）、利希滕斯坦（Roy Lichtenstein）、德·库宁（Willem de Kooning）、达米恩·赫斯特（Damien Hirst）、杰夫·昆斯（Jeff Koons）等都曾被他收入麾下。高古轩画廊以很少培育新兴艺术家闻名，相反，其擅长把赫赫有名的艺术家直接高价挖来，坐享其成。事实上，这一趋势在50年代后期，"四骑士"和其他抽象表现主义画家的名望大增时就出现了，当时，波洛克等人离开了帕森斯，和开价更高的画商西德尼·贾尼斯（Sidney Janis）签约了。贾尼斯就是后来一手推动波普艺术家走红的商人。高古轩画廊建立起来的是全球化的艺术市场，各地艺术市场的相似性、连接性变强，纽约、伦敦或香港的艺术市场并无太大区别。这正是当前的典型艺术世界图景，最有声望的艺术家、收藏家和商人满世界参加艺术活动。

克兰进行艺术世界研究时是20世纪八九十年代，画廊已经从网络向盈利和

[1] 戴安娜·克兰：《文化生产：媒体与都市艺术》，赵国新译，译林出版社2001年版，第78页。

组织化的双重趋势演变。同时，克兰发现，艺术吸引到大量的中产阶级观众，也带动了周边的商业发展，并实现房地产增值；而网络为导向的创作和消费本身是不具备过高的盈利潜质的，于是它们大部分被取代，曾经精英的先锋艺术最终迎来被资本收入篮中的命运。

三、风格的社会化形成

在克兰的视角里，艺术世界的内部组织是一种报酬体系，而这一系统的奖励标准等同于一种规范，这一规范则影响到艺术世界中的各种因素。因此，在揭示艺术体制内部组织结构的变化之后，克兰继续论证了这一变化如何影响艺术的内部因素，即艺术风格。克兰辨析了艺术体制与"四骑士"战后美国艺术风格的孕育、形成、衰败的关系，并用大量实证研究讨论了体制内部的各种社会群体，如画廊、美术馆、赞助者、批评家、观众等，各自如何对艺术风格施加作用，以及在何种情形和条件下，有的风格被接受和广泛认可，有的则没有，甚至被遗忘。是什么决定了有些风格不会被称为"前卫"，有些风格则为什么更加"成功"，能够进入艺术史的叙事之中？

（一）风格的历史形成

贡布里希指出，关于风格的形成，从词源说，是用来指称某位古罗马作家的写作和演说方式的。一直到18世纪，温克尔曼（J. J. Winckelmann）的《古代艺术史》推动了风格概念进入艺术史研究的术语范畴。在《古代艺术史》里，温克尔曼把希腊艺术的风格分为古风时期、古典时期、晚期古典时期、希腊化和罗马时期，并且初步将四个时期的风格视为各个时期生活和政治的表现。因此，温克尔曼可谓开启了用风格为历史演变来分期的道路。

发展到19世纪，风格开始被视为固定的、某些本质的集合，在黑格尔的历史哲学下，艺术风格彻底被发扬为时代精神的具体显现。贡布里希称其为"整体化的风格形成理论"，是不准确的、先验的讨论，试图"将一种表征的意义扩

大到所有表征之上"。[1] 而 20 世纪的艺术史学家则主要对"时代精神说"及其变体进行了批判，并在此基础上建构了自己关于风格形成、变化的理论。

阿恩海姆（Rudaf Arnheim）引入了心理学中的格式塔理论，用于破解艺术风格的本质论。阿恩海姆认为，过去人们理解风格的基础范式，就是视之为一个人或特定时期的恒定形式、性质和表达，像一种致密、一致的实体，可是其内部并非如此，比如普桑的古典主义事实上是在巴洛克的框架里。[2] 而格式塔不是此类独立要素的排列，而是"场"中相互作用的力的组合。如果运用格式塔来阐释风格，风格就不再是硬贴在各个历史时期的名牌，而是众多趋势、态度相互交错在一起。阿恩海姆认为，这种风格的格式塔理论有助于解决一些难题，比如不再需要强行概念化风格，不再为了满足时代精神的需要，而把一时的风格限定在一个盒子里。同时，那种风格一致化的经典观念往往是决定论的，无论是某种纹样、绘画，还是思想、宗教，都被先验的、"玄学"的、深不可测的某种本质所决定，并用于具体的显现。风格的格式塔理论将消解时代的统一的因果联系和必然性，继而在处理个体风格结构之时更加有力，也更有利于认识历史演变的复杂性。[3]

如果说阿恩海姆对于影响风格的多种作用力的想象还是抽象的，其举例还限于"遗传、环境和其他决定性的因素"[4]，那么，艺术社会史学家豪泽尔则在风格的格式塔理论的基础上，继续进行了批判和理论建构的工作。豪泽尔首先探讨了为何风格概念长期以来在艺术领域极受重视，成为研究关键，一种解释是，只有在艺术中，个人才能把自己的意图尽可能发挥到最大，运用自己的手段来自由地控制效果，因此最能供历史学家去追溯精神活动的"总的发展倾向"[5]。艺术史学者里格尔（Alois Riegl）的"艺术意志"就是这一影响深远的风格理论的变体，而豪泽尔认为，"艺术意志"的问题在于过度的目的论，过分放大了意愿的影响力，把一个时代的风格全都认为是有意造成的，于是又建构

[1] 《艺术与人文科学：贡布里希文选》，范景中编选，浙江摄影出版社 1989 年版，第 95 页。
[2] 鲁·阿恩海姆：《艺术心理学新论》，郭小平、翟灿译，商务印书馆 1994 年版，第 362 页。
[3] 同上书，第 370 页。
[4] 同上书，第 371 页。
[5] 阿诺德·豪塞尔：《艺术史的哲学》，陈超南、刘天华译，中国社会科学出版社 1992 年版，第 201 页。

出了历史的一致性和"精神化、理想化"的历史过程。

豪泽尔指出,实际上任何时期的艺术参与者因为"流派、世代、社会阶级、教育层次以及其他利益"的不同,都会被划分出各种不同的群体,群体之间往往有难以调和的不同。[1] 在这里,豪泽尔就比阿恩海姆的"多种作用力"更细化了一步。贡布里希也提到,15世纪欧洲宫廷可能喜欢华美的绘画,但虔诚的加尔文教父会持截然相反的态度。[2] 对于豪泽尔而言,风格是不同社会阶层之间的趣味竞争,比如上层阶级先主导了新奇的衣着风尚,等到下层阶级开始模仿之时,上层为了维持自己的地位,就开始引领新的趣味,但旧的形式也逐渐稳固下来,拥有了自身的一套语汇,成为一种风格。在艺术风格问题上,豪泽尔批评柏拉图以降的"观念中的理想"。他认为,风格的来源只能是具体的艺术作品,比如文艺复兴的风格就是文艺复兴大师的表现,[3] 而抽象出来的概念永远比风格的普遍的艺术实践要匮乏。所以,以哥特风格为例,不是建筑师从最开始就定下来花窗、尖顶、垂直的法则和理念,而是在建筑过程中,观念与物质手段、个人技艺互相修正的结果。

关于这种被建构的一致的风格概念,贡布里希在另一篇论文《规范与形式》(Norm and Form)中也进行了批判,贡氏的关注点主要是已经概念化并广泛运用的风格术语。他首先肯定风格的分类的确有助于我们把握未经组织的现实,提供对于经验的崭新认识,但是以罗马式、哥特式、巴洛克、洛可可等词为例,它们本身不具有充足的描述性,而是规范性的概念,表达的是这些风格无法满足古典传统的需求,而被从正统中排除出去。等发展到19世纪,这些概念被用来把握某个时代的精神本质,但是这些术语自带的规范性含义无法简单地转化为对形式的描述,而且对不同时期的风格进行归纳,本就容易让人形成对线性历史的粗略把握。上述的古代风格术语,又都包含排除性的规范,容易让人把两种风格,比如巴洛克和文艺复兴对立起来。贡布里希最后指出,形成一种风格的理论非常艰难,但是学者可以做的是系统地列出各种古代艺术时期的内部冲突。总而言之,现代艺术史学者在风格形成问题上的共识

[1] 阿诺德·豪塞尔:《艺术史的哲学》,陈超南、刘天华译,中国社会科学出版社1992年版,第210页。
[2] 《艺术与人文科学:贡布里希文选》,范景中编选,浙江摄影出版社1989年版,第97页。
[3] 阿诺德·豪塞尔:《艺术史的哲学》,陈超南、刘天华译,中国社会科学出版社1992年版,第205页。

是，消解风格的一致化、概念化和目的论，从具体的语境中，分析各种集体之间的、形式内部的复杂张力。

从近代以来，风格的形成中出现了新的动力。雷蒙·威廉斯举出了"运动"的概念，这成为众多新风格的出发点。运动是 19 世纪以来高频发生的艺术活动，往往和"学派""主义"联系在一起。运动之下可能有学派，而学派未必是体制内的、有确切机构的学派，只是有类似老师的人物和学生在一起[1]。更多的则是有统一观念和实践的小群体运动。以 19 世纪法国为例，对于艺术来说，作为官方机构的学院把持着教学和判断的权威，他们对于"古典传统"很执着，结果就是规范越来越强，画家的自由度非常小。在 19 世纪，学院依然保持着垄断形态，依旧给绘画定出明确的等级体系，比如风景画高于花果，活体生物画高于静物画，人物画最高级，因为人是按照神的样子造出来的。所以许多"品级"低下的作品会被拒绝。随着学院的霸权越来越严重，展览渐渐被垄断，官方尤其喜爱具有轰动效应的巨幅历史绘画，许多艺术家就开始追求新的路径来保障自己的职业生涯，他们是一些边缘群体，被排挤出了正统体制之后，开始组织自己的群体展览和公共出版物。

以印象派为例，1863 年塞尚、马奈和毕沙罗等人参与了"落选者沙龙"，渐渐地，这一趋势形成了一类自主的艺术运动。和学院的规范相反，他们有自己内部共同的理念。威廉斯认为，这种群体内部的艺术组织形态，已经预示了 20 世纪前期的艺术形态，其以松散的组织来孵化一种特殊的艺术风格，共享和互相修正彼此的创作理论和实践。[2] 除此以外，超现实主义者、新艺术运动等都有相似的状况。事实上，在分析印象派的风格形成时，怀特夫妇还从艺术生产体系的角度，贡献了另一种原因的解释。19 世纪的法国巴黎成为欧洲的艺术中心，不仅国内的中产阶级消费群体扩大，此时法国海外艺术市场也在扩大，众多画商都专注于国际客户[3]，而这批客户本身都更喜爱小规模的、轻量的画作，如静物画、风景画、风俗画等，用于悬挂在家庭内部，而非公共场所。怀特夫

[1] Raymond Williams, *The Sociology of Culture*, Chicago: The University of Chicago Press, 1981, p.65.

[2] 同上书，p.67。

[3] Harrison C. White and Cynthia A. White, *Canvases and Careers: Institutional Change in the French Painting World*, Chicago: The University of Chicago Press, 1993, p.77.

妇指出，如果没有这些社会经济方面的变化，在学院边缘徘徊的艺术运动可能根本难以维系，因为被学院拒绝有着非常强的负面影响。在这里，怀特夫妇已经涉及了风格的社会化形成，对于怀特所论述的印象派画家们而言，一方面背离现有的、规范性过强的艺术体制，一方面面向潜在的中产阶级市场，二者同等重要。这一理论不仅适合于解释印象派的产生，也有助于认识整个19世纪末20世纪初大量新风格形成的总体趋势。

（二）风格的社会形成

克兰对于战后美国艺术风格变化的分析，在怀特夫妇笔下的印象主义者之案例的基础上又进了一步，一方面和豪泽尔对社会群体的重视遥相呼应；另一方面，克兰在《无形学院》中就强调对社会的看法，不应该再是"利益集团"的集合，而应该重新将其认为是互动的个人组成的复杂网络。[1] 正如怀特对印象派群体的分析一样，克兰也强调了群体对于风格形成的作用，以及群体内部和外部的社会网是如何施加影响的，怀特用来衡量19世纪法国艺术世界的"画商－批评家系统"概念，也被克兰吸收并加以发扬。

克兰认为，在战后美国艺术世界的早期，大部分普通画家都没有风格，而依靠既有的法则作画，这些规则往往非常陈旧。克兰以70年代后期曼哈顿的苏荷区画廊为例，将该地展出的一半以上艺术品称作"朴素的印象主义"，也就是并不具有任何创新特性，但是具有印象派画作愉悦感官的特征。而有能力形成可辨识的风格的艺术家，其艺术风格的形成"代表了群体的努力"[2]。克兰认为，这种努力依托的组织就是非正式交往的网络，是一群"自我意识强烈"[3]的艺术家的密集来往。克兰以抽象表现主义者为例，他们的努力体现在与别的艺术家的互动之中，其通过交流和观察来"巩固自己的观念"[4]，特点是以霍夫曼为首的几名"四骑士"团结在一起。他们的名声本身也是集体研习创作的反映，

[1] 黛安娜·克兰：《无形学院——知识在科学共同体的扩散》，刘珺珺、顾昕、王德禄译，华夏出版社1988年版，第132页。

[2] 戴安娜·克兰：《前卫艺术的转型》，张心龙译，远流出版公司1996年版，第27页。

[3] 戴安娜·克兰：《文化生产：媒体与都市艺术》，赵国新译，译林出版社2001年版，第120页。

[4] 戴安娜·克兰：《前卫艺术的转型》，张心龙译，远流出版公司1996年版，第35页。

彼此的交往里充满了讨论和批评，同时他们不企图成功，只是相互砥砺。克兰发现，抽象表现主义者们把他们共同维护的风格视为一种群体独有的世界观，内里包含的是"古今的艺术成果、适当的主题和不同技巧的使用等"[1]。一方面这衔接着19世纪后半叶以来的现代主义艺术运动，正如威廉斯所论及的，像未来主义、超现实主义之类的艺术群体，通过共同发声来培育和分享群体内部的理论与实践，这也是先锋主义运动的历史形态；另一方面，有学者认为这是社会原子化后，碎片的个体重新组建共同体的方式。[2] 极简主义也同样类似于抽象表现主义者，甚至于更具有反社会价值。[3] 总而言之，在形态上，早期抽象表现主义者都属于边缘群体，他们的风格独立于主流价值观，属于一种亚文化群体的发声，一种表达自己思想的共享符号，是在长期密切合作之后，一种共谋的集体成就。

那么为什么会有风格的变化呢？克兰继续尝试从她所熟悉的科学社会学的模式入手。克兰的理路基于库恩的"范式"，她指出，范式是一种工作的模式，一种对于现有问题的回答，而随着环境的变化和新问题的不断凝聚，过去形成的范式的思想内容会被消耗，以至于无法回答的问题越来越多。克兰认为，通常科学范式会指明所要解决的问题是什么，而相似的是，艺术创新者群体的互动也是在思想的共享之中，互相激励着靠近自身要解决的美学问题。[4] 在《前卫艺术的转型》中，克兰在对抽象表现主义者、极简主义者、具象派画家等等做出调查后得出结论，艺术风格的转变来自自身的危机，也就是现存的形式已经无法再"探寻出有意义的观念"[5]。正如上文所述，这些先锋艺术家们的风格是小范围互动网络的价值的表现，同时是他们对于社会问题的一种具有个性的回应。比如抽象表现主义者，他们以纯形式来表达艺术理想，而克兰认为，到了50年代，他们之所以被新的艺术运动取而代之，是因为他们的理想失去了新

[1] 戴安娜·克兰：《前卫艺术的转型》，张心龙译，远流出版公司1996年版，第30页。
[2] 孟登迎：《"亚文化"概念形成史浅析》，《外国文学》2008年第6期。
[3] 戴安娜·克兰：《前卫艺术的转型》，张心龙译，远流出版公司1996年版，第38页。
[4] 黛安娜·克兰：《无形学院——知识在科学共同体的扩散》，刘珺珺、顾昕、王德禄译，华夏出版社1988年版，第127页。
[5] 戴安娜·克兰：《前卫艺术的转型》，张心龙译，远流出版公司1996年版，第34页。

意和挑战性。[1]之后的极简主义者，自身定位也是"解决问题的人"[2]，甚至有的后期发展为观念艺术家。从中可见克兰把艺术风格的推陈出新与科学的"创新"相提并论，都视之为具有改革性质的成就。克兰认为科学知识能够积累和发展，是因为合适的组织机构的演变，而艺术中也有相似的考察。[3]艺术家的风格成就依赖着艺术家的社交网络形态。以同样的逻辑，克兰之所以对具象派绘画和波普艺术的前卫特质表示怀疑，首先就在于他们的群体形态往往并非非正式网络，具象绘画艺术家"自视为凌乱而腐败的群体"[4]，他们内部并没有充分的理念的交流，关系圈非常松散无序，这证明了其并不追求形成紧密的群体来宣示自身的世界观。与此有些相似的是，波普艺术家的联系也并不是地缘上的团结，而是"使用共同的象征符号"[5]，加之其题材和大众艺术的高度相似，克兰因此怀疑他们已经不再是边缘的亚文化群体。

克兰会关注早期的画廊形态，是因为这同时也是承载着艺术家交往和艺术风格之形成的空间，而越靠近核心的交往圈，越容易掌握风格的全部因素。[6]同时，克兰还发现，画廊与风格之间的关系其实是复杂的、策略化的，伴随着市场的改变，越来越多画廊开业，艺术品需要面对更加严峻的日常竞争。克兰此时做出了非常精辟的观察，她发现，售卖艺术品的前提就是增加商品的独特性，因为在现代艺术消费者的观念中，艺术品越是具有本真性、独特性，越具有自身的风格，也就越能赢得市场。[7]克兰再次以上文提到过的贝蒂·帕森斯为例，这位"抽象表现主义者之母"在抽象表现主义尚未流行之时就专注于展览它们，她很有魄力，不惜为波洛克等年轻人举办个展。1948年1月波洛克在帕森斯画廊展出了近作，而就是这次展览，让格林伯格为《党派评论》写出一系列重要评论，赞美波洛克是"20世纪美国最伟大的画家"，这句话后来发酵成了

[1] 戴安娜·克兰：《前卫艺术的转型》，张心龙译，远流出版公司1996年版，第29页。

[2] 同上书，第75页。

[3] 黛安娜·克兰：《无形学院——知识在科学共同体的扩散》，刘珺珺、顾昕、王德禄译，华夏出版社，1988年版，第127页。

[4] 戴安娜·克兰：《前卫艺术的转型》，张心龙译，远流出版公司1996年版，第39页。

[5] 同上书，第44页。

[6] 同上书，第32页。

[7] 同上书，第150页。

《生活》杂志1949年的标题:"波洛克:是不是在世的最伟大的美国画家?"[1]可以说帕森斯的坚持收获了回报,而这正是当时成功画廊的缩影。克兰对36家主要画廊进行调研后发现,33%的画廊专注于地位很高的成功流派,39%专注于具象绘画,只有8%的画廊关注多种风格的绘画流派。[2]所以,早期画廊有可能会在自然的交际中形成一种艺术风格,但是,后来画廊们热衷推出新的风格,则完全是出于效忠和把持市场的目的。一旦该风格取得成功,他们就捍卫这种固定的"拳头产品"。此时,画廊反而容易进入固化和寡头的状态。

这里涉及克兰对艺术风格"失败"的讨论。这里的"失败",一方面指的是失去运动的活力、逐渐体制化的风格;一方面指的是不被承认、受到低估的风格。对于前者而言,克兰又以抽象表现主义者为例,她提到,50年代时这群艺术家的风格已经没有反文化的特点,也不具有新奇和挑战性,但仍旧有许多人以此风格作画。[3]这意味着这一风格也成为一种"程式"(formula),一种规则。同时,抽象表现主义者们在40年代末期,因为满足了学院派的审美主张,所以有幸得到了现代艺术博物馆等权威机构的赏识和收藏,而50年代的极简主义也有类似的状况。[4]克兰认为,他们得到了由艺术世界的报酬体系所给出的象征性奖励,也就是荣誉和认可,可以被称作"先锋艺术"了。但他们也帮助塑造了体制的标准,在60年代后,艺术家增多,而导致体制超载。最终具象绘画和波普艺术都被替代性的报酬体系所扶持,但同时,他们再也无法得到来自艺术评论者和精英把关人的认可。克兰还发现,具象绘画的风格从美学上来说,很少涉及对于"悲观和反叛"主题的表现,并且"把表现的显示和主题之间的关系模糊化"[5],而其支持体系也是偏保守的地方美术馆和大企业,说明艺术家的风格(或世界观)的表达和报酬体系的需求之间有着力量上的较量。其实关于赞助体制对艺术风格的作用的考察,在艺术史领域已经颇见成效了,比如在哈斯克尔的《赞助者与画家》中,作者指出,在艺术家和赞助体制捆绑非常紧密的

[1] Carolyn Lanchner, "Jackson Pollock", *The Museum of Modern Art*, Vol. 2, 2009, p.26.
[2] 戴安娜·克兰:《前卫艺术的转型》,张心龙译,远流出版公司1996年版,第152页。
[3] 同上书,第33页。
[4] 同上书,第50页。
[5] 同上书,第131页。

国家，一旦政权垮台，艺术也会遭遇灭顶之灾。比如威尼斯共和国倒塌后，辉煌富丽的威尼斯艺术也遭到了打击。[1] 而后现代赞助体系的特点是，市场、国家、私人赞助多种多样，风格本身受到的牵制更大，但获得支持的可能性也更多。

（三）风格社会学

克兰从组织社会学的视角为我们讲述了纽约艺术世界的变化。借助多种理论工具，她试图证明，爵士乐、摇滚乐、美国大片、独立书籍和艺术展览，都可以用组织分析的方法探讨其语境。艺术世界的改变主要体现在市场、赞助、生产秩序的改变，而在确定艺术风格的位置变化之时，经济和组织因素扮演着重要的角色。在克兰的讲述里，当供不应求的寡头经济出现时，市场被很少的生产者把握，也就很少促进创新，这会让产品变得更加庸俗。全国性的文化工业倾向于保守，聚集在城市里的松散团体则倾向创新。

克兰认为，主要是以下几点导致了对艺术创新的腐蚀和最终产品性质的同质化：流行文化工业的体量和复杂程度的增长；文化世界中寡头的出现；异质性观众的增加；文化产品的全球市场的扩大；等等。克兰的分析是文化社会学本身细化发展的表现。早期马克思主义者经常秉持粗糙的意识形态分析，这是一种过于简单的还原论。这种还原论是文化社会学一直需要警惕，也一直困惑极大的问题。文化生产和社会生产秩序之间的关系充满张力，而且极其复杂。

毋庸置疑，克兰在使用社会学方法处理艺术风格问题的时候，不是单纯、粗暴的意识形态分析，而是从组织网络和多层次文化世界的角度，对艺术家进行剖析。克兰从"范式"和"解决问题"的科学社会学角度来认识艺术世界的风格创新和审美问题，并结合报酬体系以及亚文化世界的理论，在艺术社会学领域内有很大的突破。但是，其理论也具有一定的局限性，对概念没有足够的历史化界定。

在定义先锋派时，克兰采取了两条路径，分别从美学内容和社会性内容入

[1] Francis Haskell, *Patrons and Painters: A Study in the Relations Between Italian Art and Society in the Age of the Baroque*, New Haven and London: Yale University Press, 1980, p. 386.

手。她将以下类型界定为先锋派：在美学上，试图重新定义艺术的传统，使用新的艺术技巧，或试图重新定义艺术品的本质；在社会内容上，作品中"表现出与大众文化不同的社会价值或政治思想"，扮演"文化批判"或者"反文化"角色，重新界定高级文化与通俗文化之间的关系，或者对艺术机构采取批评的态度。[1]

 这个定义的区分度是可疑的。前者是普遍意义上的形式主义或现代派定义，而后者近似先锋派。取二者的最小公倍数，或许在讨论生产组织时便于处理艺术对象，可是落到具体的艺术流派时就会出现问题。这一定义也显示出克兰对先锋派的历史位置和功能并没有充分的挖掘。比格尔对先锋派的定义更加广为人知，他认为形式主义是资产阶级自律艺术体制发展到高峰的产物。在资本主义发展过程中，自康德提倡"无功利自由"开始，审美从生活实践中逐渐脱身，渐渐形成一种自治的、无意于介入社会的艺术体制，而艺术作品本身的社会性内容被剔除，形式和手段成为作品本身，"艺术变成了艺术的内容"[2]。但先锋派不同，他们的革新不在于单个作品的内容与形式而更倾向于制造事件，让艺术与生活实践领域合二为一。比格尔把达达主义和超现实主义定义为先锋派，而印象派等只属于唯美主义类型，二者追求的艺术目标不仅不同，而且还有互相排斥的因素。先锋派艺术家对唯美主义和形式主义所扎根的艺术体制无法认同，才在行动上开展破坏和革命。同时，二者在社会结构之内的位置也大相径庭，唯美主义和形式主义或者与社会其他生产部门有距离，或者不被承认，但狭义的先锋派是积极自由的争取者，是主动独立的反叛者。

 虽然克兰在界定时采取了综合的方案，以此取得了最大范围的研究对象，但一种具体的现当代艺术风格必然只占其一。所以，克兰其实没有对先锋派进行充分的概念化就开始进行风格与社会组织的研究，后果就是有抹平审美先锋和政治先锋两种风格之间差异的嫌疑，同时使这一框架有些缺乏说服力。虽然克兰在《前卫艺术的转型》一书的章节安排上，也呈现了她在重新定义审美先锋派和政治先锋派艺术家时的区分，但是在具体讨论和判断时，克兰并没有进

[1] 戴安娜·克兰：《前卫艺术的转型》，张心龙译，远流出版公司1996年版，第18页。
[2] 彼得·比格尔，《先锋派理论》，高建平译，商务印书馆2002年版，第120页。

行足够有力和完善的阐释。

在讨论风格的流变时，克兰进行了大量的数据统计，但距离穷尽艺术或许还要很远。这也是艺术社会学的一个难题：风格特征难以定义和测量，因为定性的分析需要的不只是计数，更要敏锐分析变化中的意义。风格内容里的微妙方面很难归类。[1] 同时，具体到艺术世界中，在探讨1945年到1985年之间的风格变化和组织关联时，克兰批判了具象艺术和极简主义很少得到博物馆、美术馆关注的现象，视之为艺术机构一致性相对变高的表现，"把关人"给予新风格的关注和象征性奖励变少。可是克兰没有申明为何选取这几种流派进行讨论，即为何其可以被视为需要关注的风格？前文里我们论述过，克兰假定道：组织的复杂程度和文化多样性、创新性是负相关的。但创新本身是否可以作为衡量优劣的标尺？创新是否可以和创造性，和先锋艺术等同？先锋是不是一个具有价值判断的概念？标准被默认为中性的事物，一旦过高，就走向负面效果，这正暴露出社会学家处理艺术学问题时的短板：对艺术标准缺乏更为显豁的价值判断。虽然在现代主义艺术运动"求新"的大背景下，"先锋"等同于"创新"，大部分时候是成立的，但具体的涉及主观判断的部分也并不能完全忽略。

举例来说，克兰研究的第一个艺术流派是抽象表现主义。在她对生产组织的类型划分中，抽象表现主义者的集合代表着更自主、有活力、分散、去中心化的社会网络，艺术家之间交往更亲密，观众主要由圈内人构成，赞助和报酬体系更为私人和独立。既然克兰将她对1945年到1985年"先锋艺术"的研究主题定为"转型"，那么作为历时序列里最早出现的风格，抽象表现主义在具体论述里就被默认为"原型"，也就更具有"先锋性"。而这是从格林伯格处继承来的前卫概念。格林伯格宣称，前卫艺术是艰涩的、专业的、精英的，拒绝与政治和市场发生关系，而提升到一种绝对的表达的高度，以维持艺术的高水准。[2]

但对于国家与抽象表现主义者之间到底有怎样的关系，对于国家赞助的分析，克兰似乎局限在了艺术社会学所定义的艺术世界内部，局限在生产—消

[1] Vera L. Zolberg, *Constructing a Sociology of the Arts*, Cambridge: Cambridge University Press, 1990, p.164.

[2] 克莱门特·格林伯格：《艺术与文化》，沈语冰译，广西师范大学出版社2009年版，第6页。

费—分配的链条上。她主要关注的是国家带来了观众和艺术家群体自身的扩大，以及博物馆美术馆功能的固化，研究视角的片面使得克兰讲了一个片面的故事。她虽然注意到抽象表现主义者最初的集合与美国在大萧条时期的WPA组织有关，但忽略了这一时期更广泛的国家层面的影响。可是，事实上，WPA当时赞助艺术（视觉艺术）、写作、戏剧、设计等四个项目后，虽然对艺术家已经进行了一些限制和约束，其中尤以写作项目对艺术家的监管最严，而视觉艺术监管最松，纵然如此，却还是受到了"促进左翼思想传播"的批评，最终项目在1943年终结。[1] 可见，抽象表现主义者作品中疏远政治的特性，纯粹的形式感反而让他们成了逃脱审查的成功者。即使他们此时反感受命于政治，却无形中成了既得利益者。

如果我们只关注克兰的讲述，会误以为早期的抽象表现主义者们是小艺术圈子内部形成的风格，并且在面对小众市场的早期画廊中渐渐闻名。克兰虽然关心跳出了纯粹美学的、形式主义的风格史，关注风格形成与社会结构的关联，可是却忽视了同时期的更大语境——在艺术世界之外的历史变化。

《纽约如何窃取了现代艺术观念》的作者则为我们提供了另一种叙事，该书关心的是美国与国际政治、经济、社会的变迁，正是这些为美国艺术的独树一帜创造了机会。[2] 自从苏联和美国对立以后，美国成为自由世界的头号老大，它不仅需要经济、政治和军事力量，还需要文化力量，需要迥异于流行文化的上层文化，这才与它在自由世界的新统治地位相称。托马斯·克洛（Thomas Crow）则更详尽地把波洛克等人的兴起视为官方意识形态和商业利益对文化界的收买。在《打造纽约画派》一文中，他犀利地指出，1951年波洛克创作的《壁画》只是为了给时尚杂志当作幕布使用，但也被格林伯格等艺术评论家们放在美国民族主义的原始传统之中。[3] 格林伯格对于美国出现了"重要的艺术，足以影响法国人，更不必说影响意大利人、英国人和德国人"，而且"这些美国画家

[1] V. Alexander and Marilyn Rueschemeyer, *Art and the State: The Visual Arts in Comparative Perspective*, London and New York: Palgrave Macmillan, 2005, p. 23.

[2] Serge Guilbaut, *How New York Stole the Idea of Modern Art*, Chicago: The University of Chicago Press, 1985, p. 12.

[3] 托马斯·克洛：《大众文化中的现代艺术》，吴毅强、陶铮译，江苏凤凰美术出版社2016年版。

第一次处于时代的艺术世界中心",无疑感到非常自豪。[1] 在本土保护主义复苏的大潮之下,作为土生土长的美国艺术家,波洛克们被推上了历史的前台,这是美国神话借助文化象征的成功案例。

基于同样的原因,克兰对波普艺术的处理,也显示出其片面之处。在早期的论文中,克兰将报酬体系划分为四类,其中先锋艺术被划分入"半独立报酬体系",其奖励标准和荣誉是同行所颁发的,而物质奖励由消费者、企业家、政府官员等提供。[2] 而全国性的媒介文化生产被划入"异文化报酬体系",观众是各式各样的亚文化群体,由官员或企业制定标准,消费者买账。基于此模型,她隐晦地把先锋艺术视为迎合了更多观众,也取消了现代艺术的审美范型的流行文化。克兰还观察道,波普艺术家对于专业性评论的依托已经很少,他们和观众出现了新联系,因为他们的作品非常容易售卖,而且此时的"把关者"变成了收藏者。画商—投资商—收藏家的模式取得了成功,这一风格迅速确定下来。

因为波普艺术不像抽象表现主义者和极简主义一样获得了艺术评论家与纽约美术馆的支持,他们的"艺术性"始终被认为是存疑的。但是,另一方面,这似乎也可以佐证克兰对于艺术世界正在"寡头化""组织化",并且其影响了创新的判断。在这种固化的艺术体制之下,波普艺术是否反而显示出一些反叛的潜质呢?胡伊森(Andreas Huyssen)为这一问题提供了另一种叙述,作为德国学者,他对先锋派的历史化视角超越克兰,揭示了达达主义和超现实主义在美国的不在场[3]。也就是说,只有对于艺术建制极为稳固的欧陆国家,高雅艺术与通俗之间的区隔才会极大,反叛的产生才能有意义。美国虽然在 20 世纪初已经完成了文学上的现代主义,即自主的最高阶段,出现了艾略特、福克纳、海明威等大师,但是在视觉艺术上,及至波洛克都还在建立一种略有错时的现代主义。格林伯格显然也对这一点深有感触,所以才反复用文学中的艾略特等高

[1] 克莱门特·格林伯格:《艺术与文化》,沈语冰译,广西师范大学出版社 2009 年版,第 261 页。

[2] Diana Crane, "Reward Systems in Art, Science, and Religion", *American Behavioral Scientist*, Vol.19, No.6, 1976, pp.719-734.

[3] 安德烈亚斯·胡伊森:《大分野之后:现代主义、大众文化、后现代主义》,周韵译,南京大学出版社 2010 年版。

峰与波洛克相比对,在他眼中,二者等量齐观地代表了美国文化的尊严。

当然,波普的难题之一是与文化工业越来越同化,其统一生产的规划性,千篇一律的生产套路,的确是先锋派没有完成其历史任务的明证。克兰对先锋派隐晦的不满也主要来自她对文化工业的研究,这一体系看起来天然处于有道德劣势,趋近于市场、大众,倾向于营利。但是,波普艺术具有批判色彩,其批判性指向博物馆—评论者—商人一体的艺术体制,而且60年代后国家对艺术世界高度介入,这一变化也不可忽视。当然,克兰其实注意到了国家赞助的影响,她也留意到了更广阔的观众群对艺术风格的影响,比如具象绘画的"保守"风格与中产阶级观众具有关联性。但是,克兰对于先锋定义中审美内容的隐性偏重,使得她无法明确指出波普艺术的反抗性,以至于最后还是偏向于认为,波普艺术仅仅"处理大众媒体和流行文化所呈现出来的现实,而不是把边缘亚文化所呈现的现实加以转型"[1]。在国家的赞助下,曾经所谓的先锋艺术不仅仅创作群体扩大,更是成为"官方文化"。在此情形下,波普艺术植根市场的活力,愈发显露出更值得商榷的特质,起码是对体制艺术构成了挑战。

在对波普艺术的内容进行分析时,克兰触及了其反文化的价值,但她没能在上述更大的语境之中对这一问题进行辨析。之所以对此缺乏关注,归根结底是克兰对"先锋"的定义理解得不够,对这一概念的欧洲起源未做到充分挖掘。"先锋"是一个不断反抗的、持续发展的范畴,是运动的而不是静止的概念,因此"先锋"在不同的历史时期必然会呈现出不同的样态。如果我们只是在美学的范畴里检索先锋派,在形式的脉络里挖掘其踪迹,或许不难有这样的发现:如今被承认的先锋派已经空洞无聊,"反抗成为程序,批评成为修辞,犯规成为仪式",他们无穷无尽地爆炸出新形式,却只是制造大量的陈词滥调,在美国对国际市场的占领中,满世界的展览上充满类似风格,极简、抽象、喷溅……已经成为来回重复的教条和真正的平庸。[2] 诚然,克兰为我们呈现的40年代后美国的艺术世界图景是可信而翔实的,从生产者、赞助者到中间商、观众群,都发生了巨大的变化。在后市场艺术体制的围困下,无论是艺术本身的革新,还

[1] 戴安娜·克兰:《前卫艺术的转型》,张心龙译,远流出版公司1996年版,第107页。
[2] 让·克莱尔:《论美术的现状——现代性之批判》,河清译,广西师范大学出版社2012年版,第95页。

是对制度提出挑战，都变得愈发艰难。但是否可以说，前卫艺术本身就已经渐渐消亡了呢？先锋艺术刚兴起时，构成"高雅文化"的艺术门类尚少，经过20世纪艺术的飞速发展和扩充，艺术体制本身越发成为庞大的怪兽，纳入文化门类的艺术类型越来越多，反对体制的革新型艺术也在日新月异。比如，兴起于60年代摇滚乐中的前卫摇滚，60年代的新浪潮电影，或多或少也都各自担当起一些政治批判和艺术革命的责任。因而，如果究其根本，先锋艺术并没有，也不会消失。总而言之，如果克兰对"先锋派"概念的历史内涵，对于其背后的精髓有更多挖掘，那么她对艺术世界行为模式的转变会有更多、更深入的阐释。

综上所述，克兰对于艺术世界变化的分析，是从报酬体系（画廊、博物馆等等）和系统规范（美学风格）两方面展开的。一方面，从报酬体系来看，艺术生产进入了后市场体制，赞助人和中介机制都迥异于前现代，同时出现了艺术被全方位地纳入政治政策的趋势。克兰用文化社会学的理路，借助大量实证数据和文献，以及艺术家传记、博物馆目录、其他记录资源等，勾勒出艺术世界几种构成元素（博物馆、美术馆、画廊、策展人、艺术家及其之间星丛般的网络）运作模式的转变。前卫艺术本身代表着创新性和独特性，选取这一研究对象，恰好可以观测出整个艺术体制是如何趋于保守的。克兰指出，画廊作为一种赞助形式以及分配体系的主要构成环节，组织形态上趋于中心化、寡头化，盈利模式更加产业化，在激烈的市场竞争下呈现封闭的趋势。而博物馆和美术馆在国家的赞助下，面临着为更广泛观众服务的压力，会更加偏向展览知名艺术家而非前卫艺术家。

另一方面，从系统规范来看，一种美学风格的萌芽、形成，受到了奖励体系的牵制、约束。这些风格能够获得怎样性质的奖励，又有哪些风格无法跻身艺术世界的权力中心，最后被歪曲、得到负面评价，或者被忽视，这些在克兰看来都与体系规范的开放程度有关，也和社群的组织形态、社群构成人员的性质息息相关。克兰在艺术社会学的风格研究上更是有所推进，把"回答美学问题"的因素考察放入艺术风格转变之中，显现出社会学切入艺术的新尝试。当然，克兰受到学科的限制，对"先锋""创新"等概念的历史意味界定较弱，但是对于更深入、更科学地理解文化事业，克兰无疑做出了很大的贡献。

第三部分

艺术体制的结构转型

第八章
现代艺术观念的生产与消解

自文艺复兴以来,西方艺术中产生了许多被现代人一度普遍接受的信念,如天才、独创性、想象、美、崇高、纯粹、自主性、绝对、韵味、趣味等。经过美学上的论争,这些概念不仅成为艺术界主导性的艺术准则,而且开辟了神圣的文化领域。不过,表面上看起来神圣的艺术世界,其实暗中与权力、金钱等世俗有着千丝万缕的联系。

一、艺术家的传奇:使命体制与天才观念

大师是在艺术史的传奇中被创造出来的。他们不仅有独一无二、卓越不凡的天赋,而且具有宗教般的虔诚和严肃的使命感。正是这些孤傲、倔强的"天才"们,以独特的个性创造了伟大的艺术。对于今天的读者来说,这个神话并不陌生。许多艺术爱好者依然坚信,天才是艺术创造性意义的来源。

(一)天才观的孕育与发展

天才观的孕育与发展取决于两个彼此联系的历史进程:个人主义的兴起与艺术市场的出现。

文艺复兴以前的艺术家仅仅是手工劳动者,生存艰难,地位卑微。为寻求庇护,他们往往寄人篱下,过着食客的生活。这种庇护体制使艺术的劳作不可避免地受到保护人的束缚与影响:

> 在15世纪及其以前的时代里,保护人对艺术家的作品实施着我们今天称之为蛮横的影响,这种影响一直蛮横到指定画家所运用的颜色(特别是金

黄色和藏青色的运用）的程度，而且，它也影响了画家如何在帆布上描绘画像。[1]

保护人往往是教会或政治精英，对教会与政府怀有强烈的忠诚。这种忠诚、非正式的荣誉感与信仰准则，深刻地影响了艺术生产的趣味和标准。文艺复兴时期的意大利依然受到庇护体制的左右。个性的觉醒和人文价值的张扬，不仅使艺术家意识到自己的独特性，而且激发了其相互竞争的热情。他们一方面向古希腊、古罗马雕刻学习塑造真实肉身的方法，一方面在空间结构上不断突破创新。达·芬奇、米开朗琪罗、拉斐尔等人正是在这样的氛围中，争相为教皇或宫廷中的王公贵族服务。他们的成功从整体上提升了艺术家的社会地位。1550年，瓦萨里在《意大利艺苑名人传》中以叙事的形式谱写了意大利艺术家的传奇。以14世纪的画家乔托为先驱，艺术家们将意大利艺术从"黑暗的时代"解救出来，并以古典再生的方式予以复兴。每一代艺术家都以过去的成就为基础，不断完善艺术技巧，至达·芬奇和米开朗琪罗，文艺复兴艺术达到了完美的巅峰。

自18世纪晚期以来，教会、皇室与宫廷贵族的衰落使他们失去了保护人的权威，并日益被一种新的艺术品买卖秩序所取代。这种买卖发生在开放的艺术市场中，没有买主与赞助人的稳固保证。艺术家逐渐获得了创造性的自由，但也因此失去了经济的保障，陷入重重困境之中。一方面，为了生计，他们不得不接受市场供求关系的制约；另一方面，一种内在的使命感又促使他们采取与社会疏离的态度。

19世纪的浪漫主义文艺观强化了这种使命体制。艺术只有对那些丧失了生活机会的人才具有价值和意义。在精神上，它要求艺术家从外在的世界转向内在的心灵；在形式上，它从再现转向表现，鼓励创新和独特。这样，"艺术的创新或天才，就成了竞争经济的一个武器"[2]。公众的注意力开始从艺术作品转向对天才艺术家的崇拜。因为在这个时期，天才观已经"上升为一个无所不包的

[1] 珍妮特·沃尔芙：《艺术的社会生产》，董学文、王葵译，华夏出版社1990年版，第54页。
[2] 阿诺德·豪泽尔：《艺术社会学》，居延安译编，学林出版社1987年版，第54页。

价值概念,而且在与独创性概念的同一中真正地被神化了"。[1]

(二)天才神话的创造者

公众对天才创造能力的信仰,既与"孤独而伟大的天才形象"的塑造有关,也与艺术家声望的建构密不可分。前者隐含在以叙事结构为主的艺术家传记中,后者建立在艺术界的评价体制之上。如前文所述,"艺术界"是美国哲学家丹托于1964年提出,经过迪基的改造,最终在文化社会学家豪泽尔和贝克尔那里发展成熟的一种理论。

为了分析"艺术品与非艺术品之间的差异"问题,丹托提出了"艺术界"的概念:"把某物看作艺术需要某种眼睛无法看到的东西——一种艺术理论的氛围,一种艺术史的知识:这就是艺术界。"[2] 某物是否具有艺术品的资格,不仅取决于艺术品本身的属性,而且取决于观看者的"眼光"。这些观看者由鉴赏家、批评家、艺术史论家、文艺理论家等业内同行组成,他们观看艺术的眼光取决于艺术理论的氛围和艺术史的知识。这种"氛围"和"知识"是筛选、鉴赏、评价艺术价值的尺度,当观看者以这样的"眼光"来审视艺术家和艺术品时,高下之别就产生了。

据此理论,贝克尔推演了天才"声望"在观看者"眼光"中形成的过程:具有独特天赋的人创造了优美无瑕、颇有深度的作品;作品表达了深邃的人类情感,体现出深刻的文化价值;作品独特的品质证明创造者具有非凡的天赋,创造者业已公认的天赋也证明其作品具有独特的品质;既然这些作品正是此人而不是其他人创造的,那么它们理应收入他的文集——这是他声望形成的基础。[3] 这是一个循环论证的过程。一旦这些话语作为经典艺术观念在艺术界传播,变成艺术界共同体约定俗成的惯例,天才观就产生了。

但是,天才观以及与之相伴的一整套约定俗成的表达方式,只有被读者、听众或观众接受为艺术的法则时,公众才会承认天才的威望。于是,"从艺术家

[1] H. G. 伽达默尔:《真理与方法》,王才勇译,辽宁人民出版社1987年版,第84页。

[2] Arthur C. Danto, "The Art World", in *Aesthetics: The Big Questions*, Carolyn Korsmeyer ed., Oxford: Blackwell Publishers Ltd., 1998, p.40.

[3] Howard S. Becker, *Art Worlds*, Berkeley: University of California Press, 1982, p.353.

到公众道路的中介者"出现了。这些中介者不仅包括业内同行,还包括范围广泛的文化媒介人,如画廊、剧院、音乐厅、博物馆、图书馆等的负责人、杂志或出版社的编辑、参与文艺传播的表演者等。如豪泽尔所言,这些中介者赋予作品以意义,澄清疑惑,消除由新奇造成的怪异,在创造者与接受者之间建立了公共的桥梁。[1] 形式上越是新颖,越是出奇,越是具有"陌生化"效果的艺术语言,中介者的作用就越明显。中介者的阐释不仅帮助公众理解了作品的形式与意义,而且传播了天才的观念和价值,为公众缔造了他们精神需要的"偶像"。正是中介者以历史性的叙事结构建立了不同作品之间的延续性。没有这种延续性,艺术将失去存在的历史缘由和再生的能力;没有这种延续性,公众将在碎片化的艺术史和陌生化的形式语言面前不知所措;没有这种延续性,艺术家在历史中的地位与威望也就无法确立。因此,如果说艺术家是艺术作品的创造者,那么中介者则是艺术家声望的创造者。他们在制造偶像的过程中,会根据作者的声望来评价作品。因此,"艺术家创造了作品的形式,中介者创造了关于他们的神话"[2]。

这种体制化的中介功能既架起了作者与接受者之间的桥梁,也造成了精英与大众之间的隔阂。这种隔阂在现代主义艺术的发展中越来越深,给艺术带来了双重的灾难。一方面,现代主义越来越成为小圈子的、象牙塔内的艺术,失去了新鲜的血液和生活的土壤;另一方面,精英与大众之间的鸿沟越来越大,大批的文艺爱好者转向了商业化的大众文化。失去了公众的认可,也就意味着失去了艺术市场中潜在的购买者。更让人忧心的是,天才神话与中介者的功能很快就受到了来自艺术界内部的质疑与挑战。

(三)偶像的黄昏

独一无二的天才艺术家形象是现代个性主义信仰的历史产物,是资本主义意识形态的集中体现。艺术家在传记、批评、访谈和艺术史中占据支配地位,是符合资本主义文化逻辑的。一方面,无论是英国的经验主义、法国的理性主

[1] 阿诺德·豪泽尔:《艺术社会学》,居延安译编,学林出版社1987年版,第153页。
[2] 同上书,第157页。

义,还是基督教改革运动都非常尊重人的个性。从这一点来说,把作品看成天才个性化创造的产物是合乎历史逻辑的。另一方面,根据私有财产神圣不可侵犯的资本主义精神,作品不仅是艺术家生命经验的结晶,更是一种特殊的智力财产。这就使艺术家的威望不仅在法律上,而且在意识形态上获得了合法性。

不过,既然天才艺术家是特定历史语境中的产物,那么它就没有永恒存在的理由。伴随艺术的非神圣化,一种"艺匠"的形象开始形成了。

> 他们封闭在一种传奇性界域内,就像室内的一名工匠似的,他加工、切削、磨光和镶嵌其形式……这种劳动价值多多少少取代了天才价值,他们用一种取悦人的态度说,他们长时间地和大量地在其形式上花费了劳动。[1]

从天才到艺匠,艺术家以自我放逐的形式埋葬了桂冠。视艺术为神圣之物,视艺术家为殉道者的年代已经过去了。罗兰·巴特(Roland Barthes)形象化地称之为"作者之死"。在这里,价值的源泉不是作者,而是写作本身:

> 文本不是一行释放单一的"神学"意义(从作者-上帝那里来的信息)的词,而是一个多维的空间,各种各样的写作(没有一种是起源性的)在其中交织着、冲突着。[2]

这种写作以非个性化为前提,作者的声音在文学空间的表演中渐渐消失,起作用的是各种各样的文学话语。这些话语相互自我指涉,没有来源,甚至没有意义,因为意义在"能指的星河"中不断游荡,居无定所。

米歇尔·福柯(Michel Foucault)在《什么是作者》一文中同样论证了作者地位的无足轻重。在作者之名发挥作用的场合,它仅仅具有分类的功能,是把文本与文本分开、确定文本形式的手段。自文艺复兴时期以来,作者的声音曾作为权威话语来论证作品的真实性。但今天,作者作为真实性标记的功能已经消失。因为在文本书写中,"作者—功能体"会同时产生几个自我,产生任何一

[1] 罗兰·巴尔特:《写作的零度》,李幼蒸译,中国人民大学出版社2008年版,第40页。
[2] 赵毅衡编选:《符号学文学论文集》,百花文艺出版社2004年版,第510页。

种声音都可以占据的叙述视角,而不会简单地指向一个真实存在的现实主体。[1]当然,作者并没有完全消失。我们要重新考虑作者的作用,要抓住其功能以及它在讲述中的干预作用。如布迪厄所言,不是艺术家,而是生产场,通过生产对艺术家创造能力的信仰,再生产了艺术品的艺术价值。[2] 换言之,艺术价值的生产是艺术家和艺术界其他成员集体合作的产物。它并没有通过重建艺术家起作用的社会规定性空间而消灭艺术家的作用,只是从理论上对偶像进行了一次祛魅。

二、形式的救赎:纯粹与绝对

自 19 世纪以降,作为艺术的本体存在方式,形式受到艺术界和美学界前所未有的膜拜。它以纯粹的名义,拒绝一切功利性的政治道德目的,抵制艺术商业化的堕落,批判流行的市侩哲学,试图把现代人从精神分裂的处境中解救出来。

(一)形式的诱惑

当浪漫主义的美好希望在庸俗的布尔乔亚世界破灭时,当艺术的存在权利受到启蒙社会的质疑时,形式的无用性和无目的性反而成为唯美主义思想的源泉,因为"一件东西一旦变得有用,就不再是美的了;一旦进入实际生活,诗歌就变成了散文,自由就变成了奴役"[3]。它拒绝庸俗,坚持艺术价值内在于纯粹的形式之中,因为"一首诗完全是为诗而写的"(爱伦·坡),"艺术除了表现它自身之外,不表现任何东西"(王尔德)。[4]

与唯美主义类似,克莱夫·贝尔以"有意味的形式"总结了塞尚以来的后印象派绘画:"在各个不同的作品中,线条、色彩以某种特殊方式组成某种形式或形式间的关系,激起我们的审美感情。这种线、色的关系和组合,这些审美

[1] 赵毅衡编选:《符号学文学论文集》,百花文艺出版社 2004 年版,第 509 页。
[2] 布迪厄:《艺术的法则:文学场的生成和结构》,刘晖译,中央编译出版社 2001 年版,第 276 页。
[3] 赵澧、徐京安主编:《唯美主义》,中国人民大学出版社 1988 年版,第 16 页。
[4] 同上书,第 64、142 页。

的感人的形式，我称之为有意味的形式。"[1] 这里的形式是艺术品内在各个质素之间构成的一种纯粹关系。这里的意味是一种特殊的、不可名状的审美情感。只有当我们仅仅带着色彩感、线条感和三度空间感的知识来欣赏"纯粹的形式"时，这种吸引我们、打动我们的神圣情感才会出现。换言之，只有当我们把它当作与生活意义无关的、具有极大意味的纯艺术来欣赏时，我们才能达到无限崇高的审美境界。

为了说明形式的纯粹性，贝尔从三个方面做了阐释。首先，它与再现现实的形式无关。以历史画、宗教画和连环画为例，这些叙事性绘画之所以打动我们，并不是因为形式自身的意味，而是因为形式所传达、暗示的历史信息或生活情感。形式的意味会随着过分注意准确地再现现实以及对技巧的炫耀而消失。因此，艺术只有经过简化和构图的过程，才能把意味从无关的主题、题材、信息等标志性符号中提取出来，并组织成有意味的整体。第二，它与人们心目中的"美"不同。形式的意味是超凡脱俗的，理应属于"纯粹美"，而不是"附庸美"。第三，它来源于"终极实在"。所谓"终极实在"就是隐藏在表象世界背后赋予艺术形式以审美意味的东西，它支配了形式的创造与欣赏。

如果说贝尔的审美假说通过赋予形式以本体论的地位，使塞尚以来的绘画传统在历史的连续性中获得合法性的话，那么格林伯格则在目的论的叙事中重构了现代派绘画的形式传统。在这段以叙事结构的历史中，绘画把自身特有的局限性，如平面、形体支撑、颜料性能等，视为公开承认的有利因素。它反对运用透视、明暗对比、色彩的层次感来缔造三维空间的幻觉，因为三维性是雕刻艺术的领地。绘画要保持自己的独一无二性就必须放弃与雕刻、戏剧等其他艺术门类共享的一切。这种纯粹性的冲动源于艺术的自我批评精神：

> 自我批评的任务是在各种艺术的影响中消除借用其他艺术手段（或通过其他艺术媒介产生）的影响。因此，每一种艺术都可变成纯粹的艺术，并在这种"纯粹"中找到艺术质量和独立性的标准。[2]

[1] 克莱夫·贝尔：《艺术》，周金环、马钟元译，中国文联出版公司1984年版，第4页。
[2] 弗兰西斯·弗兰契娜、查尔斯·哈里森编：《现代艺术与现代主义》，张坚、王晓文译，上海人民美术出版社1988年版，第5页。

这是一种反思性的自我确证行为。只有当艺术获得了独立自主性，并遭遇外部的质疑或否定时，这种行为才有存在的理由和价值。

对于格林伯格来说，艺术的自主性和艺术的危机是两个相伴而生的历史产物。前者是在知识领域的分化和艺术门类的自我分化中实现的，后者来源于启蒙运动对艺术使命的质疑和庸俗艺术对高雅艺术的挤压。规范的文化市场、大众读者的出现和闲暇舒适的生活是庸俗艺术兴起的温床。机械重复的形式，廉价轻松的快感，不仅使其在文化市场上大获全胜，赚取了高额的利润，而且迫使先锋艺术走向极端的形式实验，因为"一些雄心勃勃的作家和艺术家即便没有被这一诱惑完全吞噬，却也在庸俗艺术的压力下改变了他们的作品"[1]。这种改变主要表现在两个方面：一方面，先锋派艺术家拒绝庸俗，主动背离资产阶级社会，转向狂放不羁的生活风格；另一方面，为了避免成为大众的消遣，先锋派艺术像逃避瘟疫一样逃避题材和内容，转向纯粹的经验和形式。这种艺术的"纯化"运动不仅让艺术家获得了崇高的孤独感，也让绘画在纯粹的线条、色彩和平面性的延展中有了宗教般的"绝对"感。

（二）绝对的表达

现代艺术的"纯化"运动以自我批判的激情，不断把形式推向极端、自由与无限。它所表达的不是具体可感的形象，而是一种否定的信念与破坏的激情。

罗兰·巴特在《写作的零度》中，以法国文学为例详尽地阐释了这个过程。起初，形式在夏多布里昂（Chateaubriand）那里仅仅是一种语言的自恋现象。它使文学语言脱离了思想翻译或信息表达的工具功能，使写作转向了自身。然后，形式在福楼拜（Gustave Flaubent）那里变成了劳作的对象。它使语言结构变成行为的场所，在不断地推敲修改中，语词成为一种惯例性的孤独。最后，形式在马拉美（Stephane Mallarme）那里成为谋杀的对象。它挣脱了语言符号能指与所指的链条，打碎了一切意义的幻象，使写作变成了一种思考文学存在的方式。

在形式的极端实验中，人并没有存在的位置。马拉美和里尔克（Rainer

[1] 福柯、哈贝马斯、布尔迪厄等：《激进的美学锋芒》，周宪译，中国人民大学出版社2003年版，第196页。

Maria Rilke)诗歌中那些绝望而苍凉的幻象,萨特(Jean-Paul Sartre)和加缪(Albert Camus)戏剧中那些无聊而荒诞的言语,卡夫卡(Franz Kafka)和乔伊斯(James Joyce)小说中那些黑暗而压抑的梦境,无不昭示着一种"末日的审判"。在模仿上帝的"绝对"表达中,文学不仅以无言的形式控诉了这个非人化的世界,而且以纯粹的语言开启了一个虚构的世界。作为一种深刻而神秘的语言乌托邦,它既是威胁也是梦幻,既是分裂也是超越分裂痛苦的努力。

但是,存在于资产阶级内部的"艺匠"式写作,除了表现形式的正义外,并没有改变任何秩序。当这个封闭的语言结构日益同社会相分离,变成一种可以任意玩弄的语言圈套时,形式也就失去了内在的批判价值。因为在艺术性的弥撒曲中,"它变得过于依赖于震惊、刺激、愤慨和决裂因素;然而,一旦这些技巧被模式化,它们也就变成了新的艺术惯例"[1]。在自动化的写作机制中,现代派艺术家越来越远离自己曾经允诺的使命,在形式的花样翻新中沦落为"形式神话的囚徒"。

(三)纯粹性幻象

现代派艺术家唯一值得炫耀的地方,就是在形式的追求与绝对的表达中,实现了艺术的自我救赎。更准确地说,他们和艺术批评家、理论家等业内同行一道,借助已有的美学资源和历史性叙事,实现了现代艺术的自我合法化。作为相对自主的社会体制,它首先意味着从经济、政治或宗教的控制下所获得某种程度的自由。这种自由不仅使艺术家从教会、宫廷和贵族阶级的庇护中解脱出来,而且使艺术家从古典艺术的趣味、观念和技法的束缚中解放出来,获得一种超然的纯粹性。不过,现代艺术对美与形式的膜拜,并没有他们鼓吹的那样纯洁。当我们以审美的眼光审视艺术形式的纯粹与意味时,我们自以为自然的目光并不像我们想象的那样纯粹,因为我们观看艺术品的方式取决于艺术史的知识和艺术理论的氛围。但这种知识和氛围不是凭空产生的,而是艺术界共同体集体协作的产物。艺术界的行动者凭借理论的推理和历史性叙事不仅生产、传播了艺术的自主性观念,而且把这种观念以潜移默化的形式灌输到艺术

[1] 福柯、哈贝马斯、布尔迪厄等:《激进的美学锋芒》,周宪译,中国人民大学出版社2003年版,第7页。

品的接受活动中。因此,"'纯粹的'凝视(pure gaze)是一项历史的发明,它与自主的艺术生产场的出现密切相关。它之所以是自主的,是因为它能够把自身的规范强加于艺术品生产和消费的双方"[1]。

那么,一种封闭的、自我指涉的形式系统能否超越政治经济的社会束缚呢?是否存在纯粹的生产呢?

如上文所言,不仅"美的艺术"的观念是价值领域分化的社会产物,而且各种流派的宣言都带有鲜明的反社会特征。无论是唯美主义、后印象派、表现主义、立体主义等现代派思潮,还是未来主义、达达主义、超现实主义等先锋派宣言,无不以艺术的自主性体制为堡垒,对庸俗、市侩、充满算计的布尔乔亚价值观展开攻击。塞尚和修拉绘画中那直挺、僵硬的结构,梵·高和蒙克绘画中那阴冷、令人眩晕的色彩,布拉克和毕加索绘画中那夸张、变形的造型,无不表达了对资本主义重重危机的失望与绝望。在工具理性的猖獗面前,目的变得晦暗;上帝隐匿之后,意义消失,道德视野褪色;在科层体制的牢笼之中,自由感丧失。这些现代性的隐忧像梦魇一样纠缠着艺术家敏感的心灵。在这样的精神氛围中,如果继续立足于美化、再现自然,那无异于虚伪。在此意义上,与其说现代艺术是美学现象,不如说是社会现象;与其说是纯粹的,不如说是意识形态的。

在生产领域,现代艺术同样无法超越世俗的羁绊。一方面,为了抵制商业文化的侵蚀,它打破了神话、历史和宗教题材的唯我独尊,拒绝了大众对逼真效果的追求,背离了主流的审美趣味和判断标准。另一方面,为了在意识形态与资本市场的夹缝中生存,它又要生产出符合时代趣味和拍卖市场需求的产品。这就不可避免地受到商业文化观念的"污染"。正如格林伯格所言,先锋派"自以为已割断了与这个社会的联系,但它却仍以一条黄金脐带依附于这个社会"[2]。

因此,纯粹与绝对的表达成就了伟大的艺术神话,即使某些风格化的作品在美术馆、博物馆内像神一样熠熠生辉,也会使自己陷入语言形式的牢笼,在日常经验的否定中失去了应有的社会价值。

[1] Pierre Bourdieu, *Distinction: A Social Critique of the Judgement of Taste*, Cambridge, MA: Harvard University Press, 1984, p.3.

[2] 福柯、哈贝马斯、布尔迪厄等:《激进的美学锋芒》,周宪译,中国人民大学出版社2003年版,第193页。

三、趣味的区隔：艺术消费与文化资本

为什么重视形式实验、排斥社会功能的艺术受到艺术界的尊重，而强调与生活之间的连续性和认知功能的艺术却遭到拒绝？为什么上流社会的生活方式与艺术趣味是高雅的，而底层社会的文化生活与艺术趣味就是低俗的呢？这就是我们接下来要重点回答的问题。

（一）绝望的决裂

伴随工业技术革命的胜利，新兴的资产阶级为了实现他们的文化领导权，开始涉足艺术领域。他们一方面通过发行、出版机制和市场竞争体系直接作用于艺术活动，另一方面通过沙龙将部分艺术家与中产阶级的趣味联系起来。[1] 这些手段的运用既促进了报刊连载小说、流行音乐、广告插图等商业化艺术的兴起，也传播了膜拜金钱、精于算计的世界观。除此以外，他们还凭借庞大的审查制度和国家机器镇压一切敢于挑战的先锋派诗人、艺术家等。这种唯利是图的市侩主义哲学和无端迫害的压制行为，不仅让现代艺术家感到愤怒，而且让马修·阿诺德（Matthew Arnold）、约翰·罗斯金（John Ruskin）等文化精英感到不耻。在前者眼中，他们是一群没有文化、趣味低俗的暴发户；在后者眼中，他们是缺乏理智之光、苛刻庸俗的非利士人。于是，西方出现了两种水火不容的社会实体：一方是落魄失意、无法无天、视艺术为生命的波西米亚人；一方是大权在握、苛刻拘谨、手里攥着钱袋子的非利士人。

他们分别代表了两种不同的生活方式和价值观念。非利士人是企业家精神的代表。他们一生只关心两件事：赚钱和拯救灵魂。这种机械狭隘的生活观念和宗教观念是布尔乔亚价值观的典型体现。与之相反，不修边幅、语言机智的波西米亚人是艺术家精神的代表。他们只有一种道德，一条法律，一个信念，那就是艺术。为了守护通往艺术殿堂的通道，他们反抗政治干预，抵制道德教化，鄙视芸芸众生。这里的芸芸众生是相对文化精英而言的一个名词，它由没落的贵族阶级、非利士人和来自劳工阶层的乌合之众组成。现代艺术家之所以

[1] 布迪厄：《艺术的法则：文学场的生成和结构》，刘晖译，中央编译出版社2001年版，第63—64页。

鄙视大众，是因为"在那些日子里，甚至连被遗弃的女人和流浪汉都在鼓吹一种井井有条的生活，谴责自由派，并反对除金钱以外的任何东西"[1]。

这是一种绝望的决裂。这不仅因为艺术家的创作遭到了大众的冷嘲热讽，而且因为他们在文明表象背后看到了幻灭与苦难，一种既无启示也无痛苦的世俗世界。面对日益平庸、从众和机械化的现实生活，艺术就是理想的生存目标。于是，在对门外汉的鄙视中，失意文人培养了一种异常挑剔的审美趣味。这种趣味不是舌头、上颚和喉咙的趣味，不是简单、粗糙、肤浅的快感，而是心灵、大脑和灵魂的趣味，是复杂、精致、深刻的快感。用康德的话说，它不是以感官感觉而是以反思判断为准绳的艺术趣味，是一种美与雅的情操。

（二）审美趣味与时尚生活

雅俗之间具有明确的等级。高雅往往具有"甜美和轻盈"的品质，具有丰富的美感和伟大的智慧[2]；而庸俗则是"程式化和机械的，是虚假的快乐体验和感官愉悦"[3]。但是，从艺术消费的视角来看，这种二元区分只具有逻辑上的有效性。一方面，不带任何功利色彩和社会目的的高雅趣味在日常生活中并不存在；另一方面，"庸俗"艺术在人们的精神生活中所享有的价值并非只有消极的一面。

高雅趣味是有闲阶级时尚生活的特殊产物。最迟到18世纪早期，意大利语"gusto"（趣味）与"virtuoso"（有美德的）已经成为有闲阶级生活方式的稳定象征。有闲阶级在社会行为模式上不仅要温文尔雅、彬彬有礼，而且在品味上要有素养、有眼光。为了同"俗人""乡巴佬"区别开来，他们在市场上有意识地消费那些华而不实的装饰性物品，或选择毫无实际利益的社会活动，以此显示对财产实用性的漠不关心。比如，收集从苏富比、克里斯蒂拍卖行上购得的古玩；参加音乐演奏会、文学沙龙、艺术展览；阅读、讨论新近出版的文艺作品或艺术杂志；进行户外运动与长期旅行等。饶有意味的是，这种休闲的时尚生

[1] 本雅明：《发达资本主义时代的抒情诗人》，张旭东、魏文生译，三联书店1989年版，第168页。
[2] 马修·阿诺德：《文化与无政府状态：政治与社会批评》，韩敏中译，三联书店2002年版，第132页。
[3] 福柯、哈贝马斯、布尔迪厄等：《激进的美学锋芒》，周宪译，中国人民大学出版社2003年版，第194页。

活不仅吸引了新兴权贵们,也同样吸引了像戈蒂耶(Théophile Gautier)、波德莱尔、王尔德、惠斯勒(James Whistler)那样一些失意的艺术家。这两种看似水火不容的社会群体为什么在生活方式上却如此相似呢?凡勃伦(Thorstein Bunde Veblen)认为,时尚生活是博取声望与荣誉的手段。他们在时间、精力与财富上的浪费,在前者眼中是出身名门望族的标志,在后者眼中是趣味高雅的象征。事实证明,昂贵的、独一无二的、非实用性的艺术品是满足有闲阶级消费欲望的最佳典范。由此推论,"通过塑造种种趣味共同体,强化种种群体身份,艺术消费明显服务于社会性的利益与功能"[1]。

与高雅相对,庸俗趣味属于"草根美学"的范畴。它所对应的社会阶层不是文化精英,而是缺乏教养的乌合之众。不过,他们并不是文化产品的被动接受者。一方面,他们有自己的文化立场和创造性。在通俗小说、流行音乐、肥皂剧、好莱坞电影等通俗文化中,在各种各样的万圣节、愚人节等节日庆典中,乌合之众常常以难以置信的激情、幽默反讽的语言、夸张变形的动作来达到颠覆正统秩序、嘲弄神圣权威的目的。另一方面,特定历史语境中的艺术风格和艺术思潮,往往会伴随历史条件的变化而改变自身的文化定位。以爵士乐为例,在 20 世纪初期,它是由穷困潦倒的黑人音乐家创造出的音乐类型;到了 20 世纪中期,伴随"优秀作品"的诞生,爵士乐就被视为那些中产阶级白人狂热爱好者的艺术了。此外,文化研究表明,庸俗文化中那些浪漫的情怀、美妙的故事和充满魔力的世界,有利于人们从惯例化生存的平凡事务中逃离出来,体验一种超越俗世的感觉。

因此,鉴赏趣味与社会经济领域的不平等有关,与休闲生活和文化习性有关。正如英格利斯所言:"一件特定的文化产品能否与你交谈,或者对于你毫无意义可言,甚至令你不快,都在很大程度上取决于你是谁,你出身于何种背景,以及你持有文化资本的多少。"[2]

[1] Austin Harrington, *Art and Social Theory: Sociological Arguments in Aesthetics*, Cambridge: Polity Press Ltd., 2004, p.88.
[2] 戴维·英格利斯:《文化与日常生活》,周书亚译,中央编译出版社 2010 年版,第 130 页。

(三) 文化资本与神圣的边界

艺术场的自我合法化是在与资产阶级的斗争中实现的。斗争的策略主要有两种：一种是在艺术品的生产与消费中坚持颠倒的经济学原则；另一种是在艺术观念的生产与消费中坚持符号区隔的逻辑。

自文艺复兴时期以来，资产阶级世界凭借自己雄厚的象征资本和文化权力，不仅直接控制生产或再生产的物质化工具与机构，如艺术学院、展览馆、博物馆、剧院、音乐厅、赞助与评奖委员会等，而且通过报纸、杂志等大众传媒间接控制了艺术场的游戏规则。任何与既有体制相对抗的艺术家，或与既有观念相背离的艺术品，不仅不会得到承认，而且会遭到种种形式的惩罚，比如禁止展览、不予赞助和评奖、法律审判等。这迫使失意的艺术家以极端的形式反抗权力的压制。他们常以自我炫耀的形式制造混乱、引发丑闻，并以令人不快为乐事。在艺术生产中，这种象征性革命的结果就是市场的消失。因为这些"受诅咒的艺术家"只有在经济上失败，才能在象征地位上获胜。[1] 这种新经济原则所极力避免的就是艺术商业化的成功，因为成功暗示了对权力的屈服。相反，作品的被禁则成了自主场中的荣誉勋章。起初，它出于道德的义愤反对艺术家追逐特权和荣誉的殷勤野心，反对从事无风格创造的卑躬屈膝；继而义愤变成美学上的决裂，它拒绝让艺术形式隶属于社会的功能，拒绝再现和逼真的效果；转而主张艺术的自主与纯粹性，主张形式的新奇和挑战性。

这种决裂的姿态使艺术界日益依赖一种二元对立的区隔逻辑：高雅与庸俗、先锋与保守、精英与大众等。自康德以来，这些二元对立一直是高雅美学形成的基础。它坚持美与趣味统一的原则，即"最'纯粹'的美与最'纯化的'趣味、最'崇高'的美与最'崇高化的'趣味之间的统一，以及最'不纯粹'的美与最'粗鄙的'趣味、最'平凡'的美与最'粗糙'的趣味之间的统一"[2]。整个美学语言既包含了艺术赋予世界的一切意义，也包含了对浅薄、平庸的厌恶。因为浅薄之物在形式上的浅显易懂，在感情上的轻松投入和效果上

[1] 布迪厄：《艺术的法则：文学场的生成和结构》，刘晖译，中央编译出版社 2001 年版，第 175 页。

[2] Pierre Bourdieu, *Distinction: A Social Critique of the Judgement of Taste*, Cambridge, MA: Harvard University Press, 1984, p.485.

的幼稚、粗糙，带有商业文化耻辱的痕迹。避免"污染"，不仅赋予艺术家一种象征的荣耀，而且在艺术与日常生活、艺术与非艺术之间确立了神圣的边界：

> 对低级的、粗鄙的、庸俗的、势利的、卑贱的感官享受的否定，暗含了对某些人的优越性的肯定。他们永远把世俗之物拒之门外，并在崇高的、优美的、无功利的、无偿的、卓越的快感中获得满足，从而建构了神圣的文化领域。这就是文化艺术消费在不经意之间履行使社会差异合法化的社会功能的原因。[1]

边界建构了一整套互动的游戏规则，是培养群体归属感和趣味共同体的有效形式。它预设了接纳与排斥，也同时暗示了灰色地带的存在。它欢迎那些具有类似的情感、观念和行为模式的人们，而排斥那些与之偏离甚至对抗的他者。

但是，当我们按照性别、年龄、族裔、阶级、种族等文化身份来区分文化的差异和趣味的雅俗时，也在不经意间复制了不平等的社会秩序。尽管相对自主的艺术场是知识分子阶层抗拒权力压迫和文化歧视的产物，但二元对立的逻辑依然是建构在趣味的歧视性对比之上的。一旦这些艺术观念获得合法化，并被拥有雄厚资本的有闲阶级接受时，它们就不可避免地变成了权力压迫的工具。因为其参照对象往往是优势者的生活方式和文化习性，是人们在等级化的竞争体系中垄断资源、规避风险、获取权威地位和自身利益合法化的必要媒介。到那时，神圣的边界将在等级化的社会分层中再度发挥区隔的功能。正如亚历山大所言："精英阶层通过文化资本的使用，可以达成两个目的，即保持与底层者之间无形的边界并让文化区隔在后代延续。"[2] 在此意义上，后现代主义"跨越边界、填补鸿沟"的文化行为就不难理解了。

[1] Pierre Bourdieu, *Distinction: A Social Critique of the Judgement of Taste*, Cambridge, MA: Harvard University Press, 1984, p.7.

[2] 维多利亚·D. 亚历山大：《艺术社会学》，章浩、沈杨译，江苏美术出版社 2009 年版，第 285 页。

第九章
自主性艺术体制的历史转型

作为法兰克福学派的第三代成员,彼得·比格尔沿着马克思开辟的批判理论,创造性地融合了意识形态批判、阐释学与功能分析的方法,在现代性的分化逻辑中,辩证批判了资本主义的艺术体制及其历史转型的社会效果。这使它的艺术体制论具有"历史的具体性和理论的精确性"[1]。虽然比格尔宣告了历史先锋派对自主性艺术体制挑战的失败,但艺术材料的自由使用和"艺术介入"的批判观念大获成功,日益支配了今日艺术的社会实践。因此,在问题史的脉络中,辨析比格尔的艺术体制论对于我们理解、把握当代艺术的文化逻辑依然具有重要的学术价值和现实意义。

一、作为方法论的辩证批判

如何在资本主义的历史语境中厘清现代主义、历史先锋派、后现代主义与新先锋派之间矛盾复杂的关系?如何在功能性的体制框架中辨析现代艺术的社会功能及其历史转型?如何在问题史的脉络中反思艺术范畴的历史及其理论框架?在20世纪中后叶,这些是欧美学者迫切需要追问与回答的问题。面对上述问题,比格尔有三种可供选择的方法论:形式主义批评、经验主义社会学与批判理论。

形式主义批评侧重艺术的内部研究和作品的形式分析,旨在通过"文本细读"(close reading)、形式批评和美学阐释把握文学的文学性与艺术的艺术性。

[1] 约亨·舒尔特-扎塞:《现代主义理论还是先锋派理论》(英译本序言),彼得·比格尔:《先锋派理论》,高建平译,商务印书馆2002年版,第5页。

在现代艺术思潮的研究中，美国艺术批评家格林伯格和意大利艺术理论家波焦利（Renato Poggioli）是这种方法论的代表。他们聚焦现代艺术的自主性，侧重强调先锋派与现代主义之间的延续性。格林伯格的《前卫与庸俗》（1939）、《走向更新的拉奥孔》（1940）和《现代主义绘画》（1960）从各门艺术媒介的特殊性与艺术语言实验的视角来理解现代艺术。他把先锋文化视为对陈腐的"亚历山大主义"（Alexandriaism）或学院主义的超越，是资产阶级"社会秩序演替的最后形态"[1]；而把现代主义视为一项不断追求"纯粹性"的"自我批判"的事业，它基于门类艺术的媒介特性，努力"保留自身所具有的特殊效果，完全排除来自或借用任何其他艺术媒介的效果"[2]。波焦利在《先锋派理论》（*Teoria dell'arte d'avanguardia*,1962）中，把资本主义社会对语言的商业化、同质化与先锋派对语言的怀疑主义态度进行了比较。他主张，先锋艺术在语言上"对新异甚至奇特的迷恋"，能"对困扰着普通语言的由于陈腐的习惯而形成的退化起到净化、治疗的作用"。[3] 显然，二者都把先锋派视为拒斥资本主义文化工业化与语言退化的手段，都侧重艺术形式的自我批判潜能。不过，先锋派无疑被泛化了，"成为一个空洞的口号"，无法把"浪漫主义、象征主义、唯美主义、先锋派和后现代主义等区分开来"。[4]

当然，波焦利与格林伯格在方法论上还是有区别的，因为他不仅把先锋派艺术视为形式语言的革新运动，而且把它视为一种社会现象，"作为一种历史概念和思想倾向的核心来探讨"[5]。波焦利试图在复杂的社会语境中，探讨先锋派运动的心理条件与独特的意识形态，凸显了他的历史意识。但是，对比格尔而言，光有历史意识是不够的，还需要把先锋艺术的历史与先锋派范畴结合起

[1] 克莱门特·格林伯格：《艺术与文化》，沈语冰译，广西师范大学出版社2015年版，第4—5页。

[2] 格林伯格：《现代主义绘画》，周宪主编，《艺术理论基本文献·西方当代卷》，生活·读书·新知三联书店2014年版，第93页。

[3] Renato Poggioli, *The Theory of the Avant-Garde*, Gerald Fitzgerald trans., Cambridge, MA.: Harvard University Press, 1968, pp.37, 50.

[4] 约亨·舒尔特-扎塞：《现代主义理论还是先锋派理论》（英译本序言），彼得·比格尔：《先锋派理论》，高建平译，商务印书馆2002年版，第3页。

[5] Renato Poggioli, *The Theory of the Avant-Garde*, Gerald Fitzgerald trans., Cambridge, MA.: Harvard University Press, 1968, pp.3-4.

来，把握先锋派理论的历史性。这种历史性以理论的自我反思为基础，"基于对象展开与范畴形成相联系的事实"[1]。正是在此意义上，比格尔延续了阿多诺对经验主义社会学的批判立场。

经验主义社会学主张以价值中立的立场，把艺术现象作为社会事实进行研究，探讨艺术的社会生产、传播与消费的规律。这方面的代表著作有西尔伯曼的《音乐社会学引论》（1955）、埃斯卡尔皮的《文学社会学》（1958）、贝克尔的《艺术界》（1984）等。阿多诺基于现代艺术的双重性——艺术的自主性与艺术的社会性，聚焦社会在艺术品中的表征方式，反对把艺术社会学局限于艺术接受的效果分析和经验实证的量化研究。他认为，若无视作品的内容与艺术的品质，艺术社会学将不能有效发挥艺术批判的社会功能；理想的艺术社会学应该是作品解读、结构性效应与特殊效应的运作机制分析的有机结合。[2] 显然，注重实证效果的接受研究与倾向价值判断的作品分析被阿多诺有意识地对立起来。前者基于价值中立的描述，把艺术的功能等同于社会服务，使其服务于资产阶级生活的具体目标，并没有摆脱工具理性的束缚；后者基于价值介入的立场，把美学阐释聚焦于单个作品或一组作品中社会内容的解读，认为"它奉献给社会的不是某种直接可以沟通的内容，而是某种非常间接的东西，即抵抗或抵制"[3]。显然，阿多诺之所以放弃艺术的功能分析，主张艺术的无功能性，是因为艺术的自主性隐含了艺术的功能定义：它是一个与工具理性支配的资产阶级日常生活相区别的审美领域。

无功能的功能，这是一种充满悖论的判断。一方面，艺术只有拉开与社会的距离，才能以间接的方式批判社会；另一方面，这种安全的距离又让艺术以不介入社会的方式失去了社会的效用。这种建立在作品解读之上的批判理论，源于马克思的意识形态批判。一方面，马克思把意识形态视为一种"虚假"的集体意识，它把代表统治阶级利益的、特定时期人为建构的特殊观念，伪装成自然而然的、普遍的价值规范；另一方面，马克思又把意识形态理解为社会现

[1] 彼得·比格尔：《先锋派理论》，高建平译，商务印书馆 2002 年版，第 80 页。

[2] Theodor W. Adorno, "Theses on the Sociology of Art", in *Cultural Studies*, B. Trench trans., No.2, 1972, pp.121-128.

[3] 阿多诺：《美学理论》，王柯平译，四川人民出版社 1998 年版，第 387 页。

实的产物，是社会现实不适当的反映。意识形态批判旨在辩证分析意识形态隐含的相互矛盾的意义，以及它与社会现实之间的复杂关系。在《黑格尔法哲学批判》的导言中，马克思一方面把宗教视为幻象，另一方面揭示了宗教的功能：它既是苦难现实的表现，又是对苦难现实的抗议。[1] 阿多诺把马克思的意识形态批判作为一种方法运用于艺术品的整体分析。在他看来，对艺术的意识形态批判就是对社会的间接批判。作为被压抑的社会现实的表征，现代艺术的否定性既是特定意识形态的幻象，也是"表现苦难的语言"[2]。

不过，比格尔认为，阿多诺对单一作品的意识形态分析与马克思对宗教意识形态的批判之间，在方法论上有两点重要的区别：第一，马克思对宗教的批判是以历史的重构为条件的，而阿多诺的美学理论没有把包括先锋派在内的现代艺术历史化；第二，马克思阐明了宗教社会功能的矛盾性，而阿多诺对现代艺术功能缺乏历史性的分析。[3] 在比格尔的视野中，阿多诺坚守艺术与审美的自主性，并从自主性的价值立场为艺术的无功能性辩护，具有一定的合理性。但是，阿多诺把艺术的自主性观念体制化了，没有把自主性体制历史化，没有看到历史先锋派对自主性艺术体制的批判。

那么，能否把阐释学、批判理论与功能分析结合起来呢？比格尔认为，这是走向批判的人文科学的必经之路。他承认受到从黑格尔、马克思、卢卡奇、布洛赫到阿多诺、哈贝马斯等辩证批判的传统影响。作为知识生产的方式，辩证批判"是对话式的，起源是辩证的"，其核心"是对封闭的哲学体系的厌恶，如果以为它是封闭的体系，就会扭曲它本质的开放性、探索性以及未完成性"[4]。作为内在的艺术批评，辩证批判把自身理解为社会实践的一部分，把批判的对象与批判的范畴结合起来考察。它包括两种批判方式，一种是体系内批判，一种是自我批判。体系内批判是特定的艺术体制中以一种艺术观念批判另一种艺术观念，或者以一种艺术风格批判另一种风格，比如浪漫主义对古典主义的批判，后印象派艺术对印象派艺术的批判；自我批判是对艺术体制本身展

[1] 《马克思恩格斯选集第一卷》，人民出版社1972年版，第1—2页。
[2] 阿多诺：《美学理论》，王柯平译，四川人民出版社1998年版，第33—34页。
[3] 彼得·比格尔：《先锋派理论》，高建平译，商务印书馆2002年版，第71—73页。
[4] 马丁·杰伊：《法兰克福学派史》，单世联译，广东人民出版社1996年版，第51页。

开批判，是在历史化的过程中反思某种艺术体制存在的合理性及其限度，比如现代主义对宫廷艺术的批判，历史先锋派对现代主义的批判。对社会的子系统来说，"只有当艺术进入自我批判的阶段，对过去艺术发展时期的'客观理解'才是可能的"[1]。比格尔认为，资产阶级艺术只有发展到了历史先锋派阶段，对现代主义的自我批判才是可能的。这种批判是体制性、功能性、历史性的，是以批判它特有的文化逻辑为条件的。它既是批判的武器，也是武器的批判；既是对批判对象及其发展过程的批判，也是对批判范畴及其历史化的批判。在此意义上，以格林伯格为代表的形式主义批评和以阿多诺为代表的美学理论，依然是基于门类艺术特性的体系内批判。

二、艺术体制的自主化

比格尔是在批判社会学的框架中，从艺术的社会功能及其历史转型的整体性出发，辩证批判艺术体制的。何谓艺术体制？比格尔是如何阐释艺术体制的自主化进程的？这是我们接下来要辨析的两个问题。

艺术体制首先是一种规范性的范畴。作为社会的子系统，它是影响艺术生态及其运作机制的可能性条件。它"既指生产性和分配性的机制，也指流行于一个特定时期、决定着作品接受的关于艺术的思想"[2]。其中，艺术的社会生产与分配机制是决定艺术地位的外部条件。在艺术实践中，它会影响艺术资源的配置以及艺术行动者之间相互竞争与合作的模式。特定社会历史语境中的主导艺术观念是决定艺术生成与接受方式的内部条件。在艺术实践中，它会以惯例的方式潜移默化地引领艺术行动者的创作与接受，影响创作者的意图、接受者的心境与艺术阐释的走向，从而间接影响艺术的社会效果与功能性定位。尤其重要的是，作为价值规范，它服务于特殊的社会目的，往往发展出一整套的审美符码（aesthetic code），宣称一种"无限的有效性"，从而发挥界定艺术与非艺

[1] 彼得·比格尔：《先锋派理论》，高建平译，商务印书馆2002年版，第87页。
[2] 同上书，第88页。

术的边界功能。因此，相比运作机制，"规范的水平（the normative level）是界定体制概念的核心，因为它界定了生产者和接受者的行为模式"[1]。

艺术体制还是一种历史性的范畴。作为一种社会实践，艺术体制范畴不是超历史的产物，而是历史化进程的结果。所谓历史化，既不是把它理解为时代精神的表征，也不是把它理解为历史进步论的目的，而是把它视为历史条件的产物。只有对于这些条件，以及在这些条件之内，艺术体制范畴的抽象规定性才具有充分的适用性。具体而言，艺术体制范畴具有两个重要的特点：第一，这个范畴不是普遍有效的，而是在具体的历史情境中生成的，会伴随社会系统的转型而变化。比如，伴随社会从传统向现代、后现代的转型，艺术赞助体制就发生了从庇护人体制向市场体制、后市场体制的范式转变。[2] 第二，作为艺术的体制与作为体制的艺术，在艺术体制的历史展开中是紧密联系的。密涅瓦的猫头鹰只有在黄昏的时候才会振翅飞翔，只有当艺术发展到"自我批判"的阶段时，对过去的艺术发展及其体制形成的"客观理解"才是可能的。在资本主义艺术史中，历史先锋派运动就是现代艺术发展的自我批判阶段，它为自主性艺术体制的批判提供了历史性条件。因此，重构历史生成的条件是艺术体制批判的基础。比格尔的独创性就在于"对范畴的历史性所作的反思"[3]。

当然，艺术体制属于艺术社会学的研究领域。在艺术社会学的视野中，艺术体制既是批判的对象，也是批判的武器。作为批判的对象，艺术体制不仅指介于作品与受众之间起调节作用的中介机构，如博物馆、画廊、剧院、音乐厅等，而且指"艺术在社会范围内所具有的功能性的时代决定因素"[4]。换言之，我们研究的对象是具体历史情境中的艺术运作机制及其功能性的决定因素。对这些决定因素的认知，需要在艺术体制化的历史进程和整个社会结构的转型中

[1] Peter Bürger, *The Decline of Modernism*, Nicholas Walker trans., Pennsylvania: Pennsylvania State University Press, 1992, p.6.

[2] Raymond Williams, *The Sociology of Culture*, Chicago: The University of Chicago Press, 1981, pp.33-56.

[3] 彼得·比格尔：《先锋派理论》，高建平译，商务印书馆2002年版，第36页。

[4] Peter Bürger, "The Institution of Art as a Category of the Sociology of Literature", in Peter Bürger and Christa Bürger, *The Institutions of Art*, Loren Kruger trans., Lincoin and London: University of Nebraska Press, 1992, pp.4-5.

探讨。作为批判的武器，艺术体制范畴旨在把作品分析与艺术的生产、传播、接受机制及其效果研究结合起来，客观阐明艺术的社会功能及其历史转型，把握艺术与社会之间的辩证关系。在此意义上，艺术体制批判既是对艺术社会功能的客观理解，也是对体制化的艺术进程的社会学阐释。

基于韦伯的合理化（rationalization）理论与哈贝马斯的现代性思想，比格尔重新审视了现代艺术与现代社会合理化进程之间的关系。伴随世界的合理化与宗教－形而上学的价值观的瓦解，文化不断分化为科学、道德、艺术等各自独立的价值领域。一方面，艺术发展的逻辑与现代化的内在逻辑是一致的。艺术的材料与技艺的发展同样经历了合理化的过程，比如哥特式建筑拱门的合理使用，和声中音调系统的组织，绘画中的线条透视，等等。另一方面，作为自主的价值领域，艺术的地位经历了重要的变化。

与理性的宗教伦理对应，艺术被韦伯赋予了"世俗的非理性拯救"（secular irrational salvation）的功能。哈贝马斯也把艺术的自主发展与它在日常社会生活的合理化组织中的潜能统一起来。表面上看，艺术品在材料与技艺上的理性化与艺术在社会功能上的非理性化是自相矛盾的。比格尔认为，这种矛盾实质上是"自主性艺术体制领域与理性的资产阶级社会主导原则之间的矛盾"[1]。哈贝马斯的观点遮蔽了这种矛盾，而韦伯虽然意识到了这种矛盾，但没有把矛盾的过程历史化。事实上，"艺术的自主化不是线性解放的过程，最终消失在与其他价值领域共存的体制化之中，而是高度矛盾的过程"[2]。

为了阐明这种高度矛盾的过程，比格尔分析了艺术在资本主义社会中从他律转向自主性的体制化过程。比格尔采纳了本雅明的艺术史分期，把西方艺术史划分为宗教艺术、宫廷艺术和资产阶级艺术三个时期。宗教艺术在生产与接受方式上完全是集体的行为模式，其仪式化的膜拜价值主要服务于宗教社会的体制，是信仰生活实践的一部分。与之相比，宫廷艺术是宫廷贵族生活的一部分，它的艺术价值是"再现性的，服务于对王室的赞美和宫廷社会的自我

[1] Peter Bürger, *The Decline of Modernism*, Nicholas Walker trans., Pennsylvania: the Pennsylvania State University Press, 1992, p.4.

[2] 同上书，p.6。

描绘"[1]。在艺术生产方式上，它是个体化的，服务于艺术创作活动的独特性意识。不过，在艺术接受方式上，它则是集体化的，具有仪式化的社交性质。相对于宗教艺术、宫廷艺术而言，资产阶级艺术日益被自主性的价值观念所主导，开始从仪式化的膜拜价值转向审美性的展示价值，是资产阶级自我理解的一部分。无论在生产方式还是在接受方式上，它都是个性化的。具体而言，比格尔重点分析了17世纪的古典学说、18世纪的启蒙艺术与天才美学、19世纪的唯美主义三个阶段。

以高乃依的戏剧《熙德》(1636)和莫里哀的《伪君子》(1664)为例，情节、时间和地点的三一律，使17世纪的古典文学在与教会的抗争中服从理性控制的标准。这种标准的设定旨在为君主专制的政治体系提供作为再现手段的高雅文化。这种高雅文化主要体现在宫廷文艺、学院沙龙与仪式化的官方庆典中。它被赋予了两种功能。一是为政治服务，在现代化的理性原则之下，反对资产阶级世俗化的审美趣味，让艺术生产与分配服务于社会的标准化过程；二是为艺术体制的自主性而战，反对宗教世界观的侵蚀，回应教会对戏剧的抨击——在道德观念上违背了神性的秩序，有伤风化。因此，"宗教世界观有效性的丧失，不仅是一个逐渐被侵蚀的过程，而且是各种冲突的结果"[2]。

18世纪产生了两种相反相成的艺术体制，一种是启蒙艺术，一种是天才美学。前者基于理性与人性一致的原则，在现代化过程中占据了主导地位；后者既源于现代化又与现代化的理性原则相对立，把艺术同理性、道德思考分离了。启蒙艺术体制依然处于古典学说的控制之下，不过，二者在价值规范与功能上有明显的区别。17世纪的古典艺术旨在描写理想化的贵族生活，只要求舞台上的人物服从古典贵族的规范。作为宫廷的表征和贵族生活的一部分，艺术"以直接或间接的方式为君主专制的合法性服务"[3]。而启蒙艺术主要满足资

[1] 彼得·比格尔：《先锋派理论》，高建平译，商务印书馆2002年版，第118页。

[2] Peter Bürger, *The Decline of Modernism*, Nicholas Walker trans., Pennsylvania: Pennsylvania State University Press, 1992, p.8.

[3] Peter Bürger, "The Institution of Art as a Category of the Sociology of Literature", in Peter Bürger and Christa Bürger, *The Institutions of Art*, Loren Kruger trans., Lincoln and London: University of Nebraska Press, 1992, p.14.

产阶级公众趣味的需要，主张把艺术的教化意图与理性的批判原则相融合。它要求艺术"不仅要和社会规范保持一致，而且要将规范融入个人的行为模式之中"[1]。这就使艺术的接受方式从集体转向了个人。与此同时，艺术的赞助制度也由庇护人体制转向了市场体制。艺术家摆脱了庇护人在审美趣味上的约束，赢得了个人创作的自由，为之付出的代价是独自面向匿名市场带来的不确定性的焦虑。在此语境下，反抗现代化及其理性主义的浪漫主义思潮促进了天才美学的兴起。一方面，它放弃了启蒙理性的普遍性原则，把对异化的批判与伟大的个体结合起来，冒着与整个社会疏离、对抗的危险，"去获得另一种生活情境，一种可以弥补损失的孤独"[2]；另一方面，它把康德式的天才观与使命体制结合起来，张扬个人的自主性和原创性的天赋，鼓励审美形式上的越轨、反叛与创新，使单个作品具有了反抗社会的政治内容。

19世纪以来的现代主义延续了天才美学的自主化之路。它不仅把理想的审美世界与庸俗的现实生活区分开来，而且把作为生产者的艺术家与布尔乔亚价值观主导的社会尖锐地对立起来。这就产生了单个作品的政治性与自主性艺术体制之间的矛盾。如比格尔所言："艺术在资产阶级社会中，是依赖于体制的框架（将艺术从完成社会功能的要求中解放出来）与单个作品所可能具有的政治内容之间的张力关系而生存的。但是，这种张力并不稳定，而是服从于一种趋向于消亡的历史动力学。"[3] 唯美主义是现代主义思潮的集中表现。它宣称艺术劳作是一个自由的审美空间，艺术品本身就是目的，从而消除了单个作品的政治内容与体制框架之间的张力，加剧了艺术与生活之间的脱钩。无疑，它把康德、席勒以来的艺术自主性观念激进化了。康德的"审美的无利害性""无目的的合目的性"等审美判断和席勒的"审美游戏"说，肯定了艺术与审美经验的独特性，肯定了艺术与审美现象的因果独立性，使艺术与审美日益成为同资产阶级工具理性相区别的价值领域。市场的调控机制，也促使艺术生产实践与艺术接受活动相分离，确保接受者能够在一定距离之外欣赏作品的整体性及其韵

[1] Peter Bürger, *The Decline of Modernism*, Nicholas Walker trans., Pennsylvania: Pennsylvania State University Press, 1992, p.9.

[2] 黑格尔：《美学（第一卷）》，朱光潜译，商务印书馆1979年版，第15页。

[3] 彼得·比格尔：《先锋派理论》，高建平译，商务印书馆2002年版，第91页。

味。在此基础上，唯美主义凸显了自主性美学的三个核心范畴：作为天才的艺术家、作为静观活动的接受、作为有机整体（organic totality）的艺术品。[1] 艺术家的天才独创性、艺术品的有机整体性与艺术接受的静观效果是紧密融合在一起的。

比格尔的分析表明了两点。第一，艺术体制是一个功能性的定义。在宗教艺术体制与宫廷艺术体制中，艺术在功能上是工具化的，即强调艺术为宗教或宫廷服务的教化功能。在资本主义艺术体制中，作为社会的子系统，现代艺术依然依赖于社会整体。不过，美学上的自主性概念被体制化地解释为艺术的自主性。它使艺术免于直接服务于社会的工具性目的，有助于单件作品与社会拉开距离，在内容上发挥政治批判的功能。不过，也正因为艺术被体制化为自主性的象征，守护了人们脱离社会的权利，艺术的社会批判失去了社会效用。这使唯美主义以来的现代艺术有可能成为"肯定文化"：它通过展示更美好的社会秩序图景，使美的形式成了为资本增殖和现实辩护的帮凶。因此，"艺术在把美作为当下的东西展示的时候，实质上平息了反抗的欲望"[2]。第二，艺术体制的自主化是一个动态的、充满张力的过程。作为资产阶级社会中的一种意识形态范畴，艺术从实际生活的语境中脱离是一个由社会决定的历史过程，而不是自然而然、向来如此的艺术本质。换言之，艺术品与资产阶级社会的彻底脱离是一种虚假的幻象。

三、艺术体制的自我批判

经过比格尔的发展，康德、席勒意义上的自主性不再是一种艺术的或审美的观念，而是一种具有价值导向作用的体制。它把艺术实践或审美活动本身视为目的，而把资产阶级艺术的生产与接受限定为个人的行为。与宗教艺术的

[1] Peter Bürger, *The Decline of Modernism*, Nicholas Walker trans., Pennsylvania: Pennsylvania State University Press, 1992, p.16.
[2] 赫伯特·马尔库塞：《审美之维》，李小兵译，广西师范大学出版社2001年版，第31页。

膜拜功能、宫廷艺术的再现功能不同,现代主义艺术是资产阶级自我认识的展现。作为一种独立的价值领域,艺术与生活实践的分离被视为一种资产阶级的意识形态。这种意识形态赋予后印象派以来的现代主义艺术以合法性的幻象。它掩盖了艺术体制从宫廷艺术发展而来的自主化进程,遮蔽了单个艺术品与体制框架之间的张力。这种张力在唯美主义艺术中趋于消失,使自主性体制本身成为艺术的内容。由此推论,唯美主义处于资产阶级艺术发展的自我反思阶段。它以审美的名义掏空了单件作品的现实内容,转而追求艺术形式的纯粹性,如马拉美和瓦莱里(Paul Valéry)的"纯诗"、戈蒂耶的"为艺术而艺术"、王尔德的"生活模仿艺术"等。这种追寻使艺术与社会日益分离,审美变得纯粹,但也导致艺术缺乏社会影响力。与现实相悖成就了艺术的批判功能,但脱离现实也使艺术的社会批判毫无成效。其附带的后果是艺术满足了人们社会补偿心理的需要。在此意义上,作为精神的安慰,"艺术对社会的批判经过工具理性的整合,已被体制化为和谐的假象"[1],即意识形态。

 密涅瓦的猫头鹰只有在黄昏的时候才会振翅飞翔。自主性艺术体制在唯美主义阶段的充分展开,为历史先锋派的自我批判提供了历史性的必要条件。历史先锋派是20世纪初诞生在欧美的一种艺术运动,主要指达达主义、超现实主义、未来主义、表现主义、立体主义和俄国构成主义。作为一种反叛性的否定运动,它反对的不是过去艺术的某种技巧、手法与风格,而是从总体上反对与社会实践相分离的艺术体制,以及自主性在其中起作用的方式。这导致了历史先锋派与现代主义伟大传统的决裂。如杜尚1917年展示的现成品艺术《泉》一样,它抗议的是整个"美的艺术"体制,包括艺术的个性化生产与接受,以及艺术品所依赖的分配体制。在生产方式上,它以现成品的机械复制性或冷漠的无差异性,挑战了手工制品的独一无二和天才艺术家的独创性。在分配方式上,它以玩世不恭的方式拒绝展示价值与交换价值,扰乱了艺术市场的秩序。在接受方式上,它以无关乎美丑的平庸,"把艺术效果简化为震惊效应,否定艺

[1] Peter Bürger, "The Institution of Art as a Category of the Sociology of Literature", in Peter Bürger and Christa Bürger, *The Institutions of Art*, Loren Kruger trans., Lincoln and London: University of Nebraska Press, 1992, p.9.

术受众是一个有能力欣赏并判断艺术品的群体"[1]。

历史先锋派对现代主义的反叛，不仅改变了艺术的生产与接受方式，而且深刻改变了艺术品的生成与存在方式。自波德莱尔与马奈以来的现代主义者，将现时性与"新"（novelty）之概念凝固成不断否定传统、否定自身的反叛冲动。无论是波德莱尔的《恶之花》，还是马奈的《奥林匹亚》《草地上的午餐》，都以大胆的技法、放肆的主题和亵渎性的构图，挑战了文艺复兴以来的审美传统与再现体系，展示了现代主义论战性的艺术风格。因此，现代主义的实质是否定性的，"它否定资产阶级，谴责艺术家在低级趣味主宰下的庸俗且守旧的世界中被异化。为此，要求有一种自主、无用、无偿且论战性的艺术，让资产者为之愕然"[2]。于是，对传统的否定运动成就了否定的传统，使现代主义在不断"纯化"的历史运动中，走向自主性的游戏。历史先锋派也追求"新"，不过，这种"新"在性质上既不是艺术技巧、手法与风格的变化，也不是再现体系的变化，而是尝试把艺术与生活实践结合起来的"新"。换言之，这是一种艺术体制上的创新。它把"技巧和风格的历史连续性"转化为"完全相异的东西的同时性"。[3] 它让艺术品的形式与意义服从偶然的物质性、不确定性与创作的自发性，以此来批判现代主义中残留的理性思维。比如，在塔西主义（Tachismus）、行动绘画和抽象表现主义中广泛采用的色彩滴溅法，就鼓励了这种偶然性。这种偶然性打破了有机艺术品的整体幻象，呈现了一种碎片化的、非有机的作品形态。比格尔借用本雅明的概念，称其为"讽喻"的。讽喻在本质上是忧郁者在现代文明的精神废墟中，从整体语境中剥离出来的碎片。这些来自现实生活中被遗忘的、孤立的碎片，以拼贴、剪辑和蒙太奇的方式，构成了谜一样的"空符号"，一种耗尽了意义的艺术符号。与有机艺术品试图掩盖素材使用的方式与制作过程不同，先锋派艺术以蒙太奇作为构成艺术的原则，宣称自己是"人造物或人工制品"，是"由现实的碎片构成的；它打破了整体性的外观"。[4] 有机艺

[1] Peter Bürger and Christa Bürger, *The Institutions of Art*, Loren Kruger trans., Lincoln and London: University of Nebraska Press, 1992, p.23.

[2] 安托瓦纳·贡巴尼翁：《现代性的五个悖论》，许钧译，商务印书馆2005年版，第19页。

[3] 彼得·比格尔：《先锋派理论》，高建平译，商务印书馆2002年版，第137页。

[4] 同上书，第148页。

术品是按照横组合的句法模式构成的，单个部分与整体构成了一种辩证的统一体，意义的阐释在这种整体中得以确立。与之相反，先锋派艺术把孤立的现实碎片挪用到新的上下文中，使艺术品的部分不再与整体相联系，也不再能够指涉现实，而是以自我指涉的方式创造了一种另类的现实。这种另类现实"不再是单个部分的和谐，而是异质因素间的矛盾关系构成的整体"[1]。它拒绝古典的解读者在部分与整体的和谐中提炼意义，而是诱导讽喻者以批判的阐释学方法凝视精神的碎片，在艺术品不同层次的矛盾中建构意义。

历史先锋派对自主性艺术体制的扬弃是一个充满矛盾的努力过程。我们可以从艺术作品与艺术运作机制两个方面加以阐释。

在艺术作品的存在方式上，历史先锋派颠覆了古典主义与现代主义的有机整体性观念，通过把经验现实中的碎片引入到作品之中，彻底改造了作品的范畴。它以碎片代替整体，打破了艺术与现实和解的幻象，使局部以陌生化的方式具有了更多革命性的潜能。不过，局部不再是艺术整体不可缺少的要素，这也意味着它失去了艺术的必要性。这种表征方式上的非有机性及其对意义阐释的拒绝，被接受者体验为"震惊"。但是，作为一种独特的经验，震惊的效果是短暂的、瞬间的。它不足以打破接受者的审美内在性，进而实现生活实践的变化。相反，先锋派艺术的生产与再生产，使震惊效应在体制化中成为一种可以预期的效果。这里的"体制化"包含两个层面的意思：一方面，它使历史先锋派对作为体制的艺术的抗议本身，成为被艺术体制接纳的艺术生产方式；另一方面，可重复的震惊效应，也容易被文化工业或大众文学廉价地挪用，成为资本市场上的惯例。

在艺术运作机制方面，历史先锋派对其展开了全面的攻击。它不仅攻击个性化的艺术生产与接受方式，而且以"艺术介入"的方式，攻击了艺术在功能上与生活实践的分离原则。所谓艺术介入是指让艺术介入社会与生活实践，通过艺术的革命性潜能批判社会，寻求艺术与生活的连续性，从而"将生活整体革命化"[2]。通过参与式的展演，历史先锋派在社会中制造事件，对资本主

[1] 彼得·比格尔：《先锋派理论》，高建平译，商务印书馆2002年版，第161页。

[2] Peter Bürger, "Avant-Garde and Neo-Avant-Garde: An Attempt to Answer Certain Critics of 'Theory of the Avant-Garde'", in *New Literary History*, Vol.41, No.4, 2010, p.696.

义制度及其自主性美学展开了批判。这种批判充满了悖论：一方面，作为整个社会实践的一部分，艺术要实现对社会的批判，就必须保持与社会现实的批判距离；另一方面，艺术与生活实践重新融合的尝试，消解了这种必要的距离，从而使艺术与生活的概念失去了意义，无法真正实现艺术批判社会的目的。因此，"自相矛盾的是，先锋主义者们的意图是摧毁作为体制的艺术，结果却使自己的作品成了艺术。通过将艺术拉回到实践中而使生活革命化的意图的结果却是艺术的革命化"[1]。

历史先锋派的自我批判是一个注定无法完成的任务。比格尔不无悲叹地说："在资产阶级社会，除了一种虚假的对自主艺术的扬弃以外，这种结合并没有实现，大概也不可能实现。通俗小说与商品美学证明了这种虚假的扬弃的存在。"[2] 以大众艺术市场为基础，通俗艺术与商品美学将艺术审美与日常生活以市场的策略"嫁接"在一起，把一种特殊的消费行为强加给了接受者。它不仅挪用了先锋派艺术的技法、构图与风格，使之成为可以重复使用的俗套，而且挪用了先锋艺术的"新"之威望与震惊策略，使之变成诱惑公众购买产品的营销手段。[3] 在某种意义上，蒙太奇、拼贴、挪用、讽喻等先锋派策略早已飞入寻常百姓家，成为大众文化和流量明星表面标新立异、实则不断重复的噱头。日常生活的审美呈现、雅俗文化分野的消失、各种风格的混杂与戏谑式的符码混合，已成为当代文化的标配。与此同时，艺术世界在资产阶级社会中依然是一个区别于生活实践的王国。即使在当代艺术跨门类、跨媒介的展演中，这种与现实生活相区别的差异性也没有完全消解。在此意义上，"历史先锋派对艺术在资产阶级社会中自主性地位的攻击，袭扰了艺术体制，但并没有摧毁它。这正说明自主性艺术体制具有抵御攻击的力量，不会被其他体制轻易取代"[4]。

[1] 彼得·比格尔：《先锋派理论》，高建平译，商务印书馆 2002 年版，第 148 页。

[2] 同上书，第 126 页。

[3] 周计武：《先锋艺术的"雅努斯面孔"》，《文艺研究》2015 年第 3 期。

[4] Peter Bürger, "The Institution of Art as a Category of the Sociology of Literature", in Peter Bürger and Christa Bürger, *The Institutions of Art*, Loren Kruger trans., Lincoln and London: University of Nebraska Press, 1992, p.6.

历史先锋派的挑战失败了，艺术并没有完全融合到生活实践之中，日常生活也没有实现比格尔所渴望的整体革命。知其不可为而为之，历史先锋派自杀式的冲锋依然具有悲壮的历史意义。第一，它使自主性艺术体制的存在和意义变得显而易见。正是艺术体制决定了先锋派艺术所具有的政治效果能达到什么程度，迫使后来者在艺术实践中对艺术的生产、分配与接受机制保持警醒，并思考"何谓艺术""艺术何为"等基本问题。第二，它揭示了艺术以介入的方式批判资产阶级社会可能面临的悖论式困境。后先锋艺术家将会清醒地认识到艺术体制的性质及其批判的无效性，"它既不能屈从于它的自主地位，也不能'组织事件'去打破这一地位"[1]。第三，它给艺术领域带来了深刻的变化。一方面，它消解了天才的神话、艺术的韵味和作品的有机整体性，代之以集体的竞争与合作、艺术的震惊效应和碎片化的作品范畴；另一方面，"在非有机的作品基础上，一种新形式的介入艺术成为可能"[2]。在当代，艺术的"介入"与"自主性"概念同等重要，极大影响了当代艺术的创作、分配与接受方式。第四，尽管失败了，先锋派艺术依然保留了使生活实践革命化的意图。它使艺术品进入到一种与现实的新型关系中，创造了各种各样的亚文化形态。社会现实和流行文化以多样化的方式渗透到艺术品中，艺术实践也破框而出，走向街头，走向田野，走向公共空间，介入人们的公共生活。

四、先锋派概念的危机与论争

在第二次世界大战后尤其是1968年"五月风暴"以来的社会语境中，比格尔对先锋派的命运略显悲观。这些历史事件不仅宣告了历史先锋派对自主性艺术体制的挑战失败，而且断言了先锋派的历史终结，艺术发展进入了后先锋派的阶段。这个论断不乏共鸣者，比如印第安纳大学比较文学教授卡林内斯库（Matei Calinescu）；但更多的是激进的批评者，比如《十月》学派的核心人物布

[1] 彼得·比格尔：《先锋派理论》，高建平译，商务印书馆2002年版，第129页。
[2] 同上书，第171页。

赫洛（Benjamin Buchloh）、福斯特（Hal Foster）。论争主要聚焦于三个议题：一是历史先锋派与现代主义的关系；二是作为体制的艺术自主性范畴的界定；三是历史先锋派与新先锋派的关系。

先看第一个议题。欧美学术界有三种声音。第一种声音，如阿多诺、格林伯格和哈桑（Ihab Hassan），强调先锋派与现代主义之间的延续性。尤其在英美批评界，先锋派概念被视为现代主义的同义词，既相对于先前的浪漫主义和自然主义运动，也相对于更晚近的后现代主义，实际上包括了西方文化史上从19世纪中叶到20世纪中叶稍具重要性的所有艺术运动。二者都坚持艺术自主性的审美原则，都推崇创新和实验的形式观念，都主张艺术与道德分野的文化伦理。第二种声音，如比格尔，主张先锋派与现代主义之间的断裂性。以唯美主义为代表的现代主义构建了一种自主性的艺术体制，这正是历史先锋派要去质疑、否定与扬弃的。它希望把审美潜能从自主艺术体制的约束中解放出来，重新让艺术与生活融合，实现艺术革命的社会功能。在此意义上，"它与现代主义已经构成了断裂"[1]。第三种声音，以卡林内斯库为代表，倾向把二者理解为"既依赖又排斥"的"现代性的戏仿"（parody of modernity）关系。[2] 二者对过去的拒斥和求新的冲动，内在于破坏性创造的现代性逻辑之中。差异在于，先锋派秉持一种激进的革新逻辑和美学极端主义，拒绝秩序、可理解性和成功，从而走向了"反艺术"的道路。这种不断否定自身的自我批判倾向，使它不仅意识到"社会与体制的约束影响了艺术品的形式与内容，限制了艺术品可能的效果"[3]，而且自觉摒弃"为艺术而艺术"所投射的美丽幻觉与韵味。因此，二者在艺术精神上既是延续的，又是断裂的。三种声音各有千秋，第一种更接近于现代主义趣味，第二种更倾向于先锋派立场，第三种或许是更接近于文化事实的一种审美判断。

再看第二个议题。艺术与审美的自主性是比格尔阐释资产阶级艺术体制与

[1] Peter Bürger, "Avant-Garde and Neo-Avant-Garde: An Attempt to Answer Certain Critics of 'Theory of the Avant-Garde'", *New Literary History*, Vol.41, No.4, 2010, p.696.

[2] 马泰·卡林内斯库：《现代性的五副面孔》，顾爱彬、李瑞华译，商务印书馆2002年版，第152页。

[3] Richard Murphy, *Theorizing the Avant-garde: Modernism, Expressionism, and the Problem of Postmodernity*, Cambridge: Cambridge University Press, 1999, p.32.

历史先锋派运动的核心范畴。他认为，资产阶级艺术体制是建立在审美自主性原则上的，具体体现为艺术品的有机统一性，以及艺术与生活实践的分离；历史先锋派攻击自主性艺术体制，拒绝有机艺术与审美自主性，试图把艺术与生活重新融合起来，因而生产的是非有机的艺术品。英国艺术史家吉尔斯（Steve Giles）对比格尔的先锋派理论进行了釜底抽薪式的批判。第一，比格尔的自主性观念源自康德、席勒的美学理论，把这种自主性的美学原理上升到艺术观念的主导地位，不仅高估了它的价值与影响力，而且也不符合历史事实。因为从18世纪中叶到19世纪晚期的德国，"主导的艺术观念是实用的、启蒙的，是以寓教于乐为基础原则的，而与魏玛时期古典主义相关的自主艺术观念在1870年前后依然处于文化边缘地位"[1]。第二，比格尔对自主性概念的界定不仅是含混的，而且范例的选择也具有高度的选择性。他至少在五个层面上使用了这个术语：非宗教的、中世纪以后的艺术；艺术与生活实践的分离；艺术在资产阶级社会中的功能性定位；艺术家在资本主义社会中的经济地位；自在自为、自给自足、自成一格的艺术品。[2] 换言之，自主性不再仅仅是康德、席勒意义上的美学范畴，而是更改了概念的边界，成为兼有审美性、历史性、社会功能性和体制性的"星丛"概念。就艺术的功能而言，自主性本身是矛盾的。一方面，作为社会的子系统，"艺术独立于社会"有助于产生批判距离；另一方面，它也助长了一种危险的错觉，即艺术既不受社会与历史力量的影响，也不必受到社会责任的影响。尽管比格尔意识到了这种矛盾，但"正是这种含混性破坏了他的中心论点，即，先锋派旨在摧毁艺术自主性的地位，使艺术重新融入生活"[3]。第三，比格尔对理论框架的使用是成问题的。比格尔的艺术体制范畴涉及两个层面：艺术的生产与分配机制，以及特定时期艺术的主导观念。比格尔的先锋派理论侧重阐释了艺术自主性的主导观念，但"对艺术或文化机制没有给予充分的关注，这种机制既与技术因素、社会经济因素有关，也与狭义的体制术语

[1] Steve Giles ed., "Afterword: Avant-Garde, Modernism, Modernity: A Theoretical Overview", in *Theorizing Modernisms: Essays in Critical Theory*, London and New York: Routledge, 1993, p.174.

[2] 同上。

[3] Richard Murphy, *Theorizing the Avant-garde: Modernism, Expressionism, and the Problem of Postmodernity*, Cambridge: Cambridge University Press, 1999, pp.27-28.

（比如，出版社和画廊的作用）有关"[1]。换言之，比格尔对艺术的社会生产、分配与接受机制缺乏经验实证主义的分析，对组织化的艺术公共机构也缺乏必要的关注。这弱化了先锋派理论的说服力。

吉尔斯与墨菲（Richard Murphy）的批评有一定的道理，不仅客观指出了自主性概念的含混性、矛盾性与多层次性，而且指出了辩证批判方法的不足——缺乏经验实证的社会学分析，对具体的运作机制和组织制度关注不够。不过，我们要为比格尔辩护几句。第一，比格尔的艺术自主性范畴虽然源于康德、席勒的古典美学，但超越了古典美学的趣味判断，吸收了韦伯、马克思、卢卡奇、阿多诺等人的社会批判理论。在《先锋派理论》中，艺术自主性既是一个资产阶级的社会范畴，内在于资本主义现代化的逻辑之中；也是一个逐步展开、不断体制化的历史范畴，萌芽于古典主义时期，形成于启蒙主义与浪漫主义时期，成熟于象征主义与唯美主义时期。历史先锋派的攻击揭示了艺术体制在资本主义社会中的自主性及其主导地位。这个"主导"是就艺术在整个资产阶级社会中的功能性作用而言的，而不是指某个历史阶段。第二，对艺术自主性范畴的含混性与矛盾性，比格尔是有清醒意识的。一方面，他深感自主性范畴"深受不精确之害"；另一方面，又认为自主性是一个充满矛盾的意识形态范畴，它"将真理的因素（艺术从生活实践中分离）与非真理的因素（使这一事实实体化，成为艺术'本质'历史发展的结果）结合在一起"。[2] 面对范畴本身的含混性，比格尔从艺术的功能、生产和接受三个分析因素阐释了历史类型学，让研究对象和范畴本身在历史展开中获得具体的明确性。面对范畴的矛盾性，比格尔以辩证批判的方式揭示了自主性艺术体制的双重性。在此意义上，含混与矛盾不是因为比格尔在方法论上存在局限性，而是因为艺术自主性是一个兼有历史性与社会性的意识形态范畴。辩证批判方法揭示了艺术自主性的含混与矛盾，这是它的优点，而不是缺点。批评者们显然把"理论的建构与理论

[1] Steve Giles ed., "Afterword: Avant-Garde, Modernism, Modernity: A Theoretical Overview", in *Theorizing Modernisms: Essays in Critical Theory*, London and New York: Routledge, 1993, p.173.

[2] 彼得·比格尔:《先锋派理论》，高建平译，商务印书馆 2002 年版，第 117 页。

的历史对立起来了"[1]。

最后来看第三个议题。这个议题涉及三个核心问题：历史先锋派的运动失败了吗？在先锋派的历史叙事中，如何理解历史先锋派、后现代主义与新先锋派之间的关系？历史先锋派与新先锋派之间的关系，是本源与重复的关系，还是创伤与回归的关系？

比格尔不无悲怆但明确地承认历史先锋派运动失败了。在艺术领域中，它不仅没有撼动自主性艺术体制在资产阶级社会的主导地位，而且被成功地收编了。在生活实践上，日常生活的审美化和文化工业实现了对自主性艺术体制的"虚假扬弃"，历史先锋派的挑战者所渴望的生活革命被证明仅仅是一个理想的乌托邦。无独有偶，卡林内斯库也认为，"先锋派发现自己在一种出乎意外的巨大成功中走向失败"[2]。在大众传媒的帮助下，先锋派从令人震惊的反时尚或震惊美学，转变成为大众文化或文化工业中流行的时尚。"无论是破坏的修辞还是新颖的修辞都已彻底失去了英雄式魅力。"[3] 对于消费者来说，它与文化超市中比邻而居的媚俗艺术品一样，都是有待挑选的商品。

这种彻底的失败宣告了后先锋派艺术阶段的到来。所谓"后先锋派"，是指历史先锋派终结之后的艺术。它涉及两个与历史先锋派在逻辑上紧密相连的概念：后现代主义与新先锋派。如何理解三者之间的关系？一种观点认为，如弗雷德里克·詹姆逊（Fredric Jameson）和伊哈布·哈桑（Ihab Hassan），后现代主义是20世纪60年代开始的一场反叛盛期现代主义的艺术运动。它延续了先锋派断裂与否定的逻辑，是对现代主义乌托邦僵化模式的回应。他们所确定的许多后现代主义特征，如反精英主义、反权威主义、无偿性、无政府主义、虚无主义等，可以轻易追溯到达达主义、超现实主义。在此意义上，后现代主义是先锋派的当代形式，比格尔称其为"后现代先锋派"。其处境是由两个命题限定的："体制对攻击的抵制，以及艺术材料与生产程序的自由安

[1] Peter Bürger, "Avant-Garde and Neo-Avant-Garde: An Attempt to Answer Certain Critics of 'Theory of the Avant-Garde'", *New Literary History*, Vol.41, No.4, 2010, p.697.

[2] 马泰·卡林内斯库：《现代性的五副面孔》，顾爱彬、李瑞华译，商务印书馆2002年版，第130页。

[3] 同上书，第158页。

排。"[1]艺术体制通过拥护这些艺术家与作品，赋予其在艺术圣殿中伟大艺术家的位置，把艺术品的表现形式博物馆化，促使其在市场大获成功，从而完成了体制上的收编。另一种观点认为，后现代主义是一种新先锋派。斯科特·拉什（Scott Lash）认为，先锋派激进地攻击自主性、韵味和美等方面基本上是后现代的，它之所以失败是因为缺乏所需要的社会条件。[2]这种用法虽然揭示了历史先锋派、后现代主义与新先锋派之间内在规范上的延续性，但遮蔽了三者之间的差异。

在比格尔的历史叙事中，新先锋派运动属于历史先锋派终结之后的后现代艺术，它延续了历史先锋派否定与决裂的传统。不过，作为"第二次先锋主义式"的决裂，其"避免意义且允许任何意义的表现形式"，在重复先锋派的技巧与风格的策略中，成功使"作为艺术的先锋派体制化了，否定了真正的先锋主义的意图"。[3]"第二次"、"真正的"（geuinely）等词语在不经意间暗示了比格尔的价值判断：历史先锋派对自主艺术体制的挑战是"第一次""原创""本源性"（originality）的英雄创举，而新先锋派是"第二次""重复""非本真的"的仿造行为。简言之，前者是本源的先锋派（the original avant-garde），后者则是范式重复（paradigm repetition），复制且歪曲了本源的断裂时刻。比格尔的论断遭到了布赫洛、福斯特和克劳斯（Rosalind Krauss）等美国艺术批评家的质疑与批评。

批评集中在三点。第一，比格尔没有超越二元对立的逻辑，且把本源的时刻神化了。比格尔"把'真正的'原创与'虚假的'复制相对，依然是一种源于原作韵味崇拜的二元对立观"[4]。为了构建历史叙事的支点，比格尔把"本源"虚构为一个"丰富且真实"的时刻，而把"当下"贬低为"空洞的、无意义的、缺乏原创性的"时刻，从而使新先锋派运动失去了历史的合法性。这无疑把历

[1] Peter Bürger, "Avant-Garde and Neo-Avant-Garde: An Attempt to Answer Certain Critics of 'Theory of the Avant-Garde'", *New Literary History*, Vol.41, No.4, 2010, p.704.

[2] Scott Lash, *Sociology of Postmodernism*, London and New York: Routledge, 1990, p.158.

[3] 彼得·比格尔：《先锋派理论》，高建平译，商务印书馆2002年版，第135、131页。

[4] Benjamin H. D. Buchloh, "The Primary Colors for the Second Time: A Paradigm Repetition of the Neo-Avant-Garde", *October*, Vol.37, 1986, p.42.

史先锋派与新先锋派的关系简单化了。第二，比格尔将先锋派艺术历史化，却没有将先锋派概念历史化。尽管他沿用了本雅明的历史分期理论，描述了艺术自主观念及其体制化从宗教艺术、宫廷艺术到资产阶级艺术的历史转型，却赋予了先锋派概念以超历史的有效性。其先锋派的历史终结观，忽视了新先锋派艺术产生的历史语境及其存在意义，忽视了两个不同时期的先锋派之间在技巧与风格上异质的同时性，忽视了战后观众面对先锋派艺术时接受或拒绝的特殊动力学机制。换言之，比格尔的"重复"模式并不能充分理解两者关系的复杂性，他对新先锋派的接受与转化的实际情况缺乏实证的社会学分析。第三，比格尔对本源与重复、原创与仿制之间的关系缺乏辩证分析，没有把辩证批判的方法贯彻到底。由于痴迷于本源的神话或"本源的天真"[1]，比格尔对新先锋派在技巧上的"重复"，如拼贴（collage）、组合（assemblage）、现成品、格子（grid）、单色画和构成雕塑（constructed sculpture），缺乏充分的理解与把握。福斯特认为，由于"断裂论的先锋派修辞"和"残留的进化论"，比格尔常把历史先锋派视为"纯粹的本源"，而把新先锋派视为"可恶的重复"，一种使越轨体制化的重复。[2] 这使比格尔的艺术体制批判充满了各种理论的盲点与误区，不能以动态的眼光辨析新先锋派的意义。

如何修正呢？修正方案其实已经隐含在尖锐的艺术批评之中。一是彻底执行辩证批判的方法，把先锋派概念历史化，解构本源与独创性的神话。克劳斯以"格子"为例，布赫洛以单色画为例，在历时性的比较中，论证了本源"是一种建构的假设"、独创性"以重复和重现为基础"[3]。二是重构比格尔的"重复"模型，把新先锋派艺术语境化，在具体的情境中辨析新先锋派的历史性及其存在意义。布赫洛与福斯特都援引了弗洛伊德的精神分析理论来改造比格尔的"重复"模式。布赫洛建议，"一个好的重复模型是源于弗洛伊德的压抑与否认（repression and disavowal）的重复概念"，或许，"正是这种重复的过程，构

[1] 罗莎琳·克劳斯：《先锋派的独创性》，《先锋派理论读本》，周韵主编，南京大学出版社2014年版，第313页。

[2] Hal Foster, "What's Neo about the Neo-Avant-Garde?", *October*, Vol.70, 1994, p.13.

[3] 罗莎琳·克劳斯：《先锋派的独创性》，《先锋派理论读本》，周韵主编，南京大学出版社2014年版，第314页。

成了新先锋派艺术生产的特定历史'意义'和'本真性'"。[1] 言下之意，这不是一种简单的重复，而是在技巧与风格上，通过"挪用"与"蒙太奇"的修辞策略，把遭受"压抑与否认"的过去及其审美经验再次召唤回来，并赋予其新的意义。因此，面对艺术的"重复"，布赫洛倡导一种语境化的解读。与之类似，福斯特同样把历史先锋派的攻击视为"语境化与表演性的"（contextual and performative），并在此意义上把其视为一次"创伤"，而把新先锋派视为一种"回归"，一种延迟行动。他认为，从历史性的眼光看，新先锋派艺术不仅第一次理解了历史先锋派的规划，把握并探讨了艺术体制，而且设法拓展了对战前艺术体制的批判，产生了"新的审美体验、认知联系和政治介入"，以及不同的"进步"标准。[2]

 三位学者的批评与修正，有助于补充、深化比格尔的艺术体制论。在历史的漫长时段中，他们不仅赋予了先锋派概念与新先锋派艺术以历史性，而且在晚期资本主义的文化逻辑中阐释了新先锋派艺术的形式策略与社会意义。不过，他们的修正方案有矫枉过正之嫌，过高评估了新先锋派对体制批判的意义。先锋派对自主艺术体制的扬弃及其内在审美的成功是一枚硬币的两面。新先锋派对艺术材料的自由使用及其对艺术体制的理解与把握，并没有改变自主艺术体制依然存在的事实。事实上，战后艺术体制正在发生从市场制向后市场制的转型，艺术的体制批判及其介入功能有必要在后现代转向的社会变迁中重新探讨。在晚期资本主义的文化逻辑中，新先锋派和当代艺术能否摆脱被体制收编和资本侵蚀的命运，而再一次发挥体制批判的社会作用，依然是值得进一步探讨的前沿问题。

[1] Benjamin H. D. Buchloh, "The Primary Colors for the Second Time: A Paradigm Repetition of the Neo-Avant-Garde", *October*, Vol.37, 1986, p.43.

[2] Hal Foster, "What's Neo about the Neo-Avant-Garde?", *October*, Vol.70, 1994, pp.15-16, 20.

第十章
范式转型与后现代艺术体制

现代主义与后现代主义是两种不同的艺术观念与话语体系。斯科特·拉什认为，如果说现代主义艺术实践是不同要素之间逐渐"分化"的过程，那么后现代主义则目睹了它们之间的"去分化"。首先，审美的、理论的和伦理的三个文化领域失去了自己的自律性，如前者对后两者的"殖民化"；其次，文化与社会、雅文化与俗文化边界的断裂；再次，文化经济，即文化的生产、流通与消费逐渐变得"去分化"了，尤其是文化体制与商业体制界限的消解；最后，在话语表达模式上，后现代主义打破了能指与所指、表征与现实之间的确定性，使现实本身成为问题。[1] 事实上，这种去"分化"的过程也就是文化要素之间"距离的消失"或"内爆"的过程。对艺术而言，就是艺术与非艺术、艺术与商品、高雅艺术与媚俗艺术，以及艺术内部界限的消解过程。

在此意义上，如果说现代主义建立在艺术自主性和审美等级序列之上，那么后现代主义则是建立在自主性艺术体制的扬弃和审美等级序列的消解之上的。在艺术体制和话语范式的转型中，我们不仅见证了一种新的风格、理论和实践，而且目睹了一种艺术精神的失落。我们曾经在过去的某个时期，把这种艺术精神命名为"先锋"，认为它象征了一种精神，一种气质，一种批判性的否定力量。显然，先锋精神不同于 20 世纪初诞生的历史先锋派，尽管在对现代主义的批判上，历史先锋派在观念上曾经发挥了革命性的作用，并启发了后现代主义。换言之，历史先锋派是特定历史时期下的一种艺术流派或艺术运动，而先锋精神更突出精神内涵和批判力量。理解这一点，有助于我们更好地理解后现代艺术重心的转移及其特征。

[1] Scott Lash, *Sociology of Postmodernism*, London and New York: Routledge, 1990, pp.11-12.

一、历史先锋派、后现代主义与先锋精神

一般来说,人们对"先锋派"的理解可以分为三种:第一种把先锋派放在"现代主义"的标签之下,把它的艺术策略"归结于纯粹语言学的否定性策略"(波焦利),这在英美传统中得到了典型的体现。[1] 第二种把先锋派理解为对现代主义自主性艺术体制的反动,这就是比格尔意义上的"先锋派"。这种"历史上的先锋派是20世纪艺术史上的第一个反对'艺术'体制以及自律性在其中起作用方式的运动"[2]。第三种把先锋派理解为一种精神、气质或态度,我们把它命名为"先锋精神"。有美国学者认为,"先锋"是19世纪70年代一个新的文化用语,"它与现代派的关系总是给后者染上政治色彩,其内涵是叛逆"[3]。作为一种叛逆精神,先锋总是处在变化、运动的未完成状态。在这一点上,先锋是与现代主义相对的艺术范畴:"先锋指向未来,一旦被现在所融会,它就失去了自身的价值,成为现代主义的组成部分。实际上,先锋总是处于危险的境地,威胁着自身的安全。"[4] 在此意义上,先锋被视为一种"同类相残的生存形式",是以"反"为特征的。[5] 卡林内斯库也认为:"在美学上,先锋态度意味着最直接地拒绝秩序、可理解性甚至成功(阿尔托的'不要杰作'可推而广之)这类传统观念,艺术被认为是一种失败和危机的经验,这种经验是有意识地践履的。"[6]

至此,我们可以把"先锋"理解为一种叛逆精神,一种前卫姿态,一种失败或危机的经验,一种指向未来的未完成状态。因此,"我们可以说,文化史上的任何时期都有先锋存在,它总是在那个特定历史时期中,站在人们认为是现

[1] 约亨·舒尔特-扎塞:《现代主义理论还是先锋派理论》(英译本序言),彼得·比格尔著:《先锋派理论》,高建平译,商务印书馆2002年版,第11页。

[2] 同上书,第10页。

[3] 弗雷德里克·R.卡尔:《现代与现代主义:艺术家的主权1885—1925》,陈永国、傅景川译,中国人民大学出版社2004年版,第8页。

[4] 同上书,第14页。

[5] 同上书,第16页。

[6] 卡林内斯库:《现代性的五副面孔》,顾爱彬、李瑞华译,商务印书馆2002年版,第134页。

代的任何事物的前沿"[1]。

对先锋派这三种不同的理解，各自具有自己的特征和用法。作为一种历史分期概念，前两种牵涉对现代主义和先锋派的不同看法；而作为一种逻辑概念，第三种理解往往能够突出艺术变化的精神内涵。因此，先锋派既是一个历史的概念，也是一个逻辑的概念。理解这一点有助于我们澄清历史先锋派与后现代主义之间的关系。

一般认为，后现代主义建立在与现代主义论争的基础之上。这里的后现代主义具有歧义性。一种观点认为，它是不同于现代主义和历史先锋派的一种艺术概念。无论是伊哈布·哈桑，还是詹姆逊，都把后现代主义描述为20世纪60年代开始的一场艺术运动。显然，历史先锋派是被排除在外的。因为这种历史分期概念很难把后现代主义的特征与历史先锋派区分开来，所以受到挑战：

> 哈桑所说的后现代主义很大程度上是二战后的先锋派的延伸和多样化。历史地讲，哈桑所确定的许多后现代主义基本特征可以很容易地追溯到达达派，而且往往可以追溯到超现实主义。因此，反精英主义，反权威主义，无偿性，无政府，最后还有虚无主义，显然都包含在达达派"为反艺术而反艺术"（特里斯坦·查拉的表述）的信条中。[2]

另一种观点认为，后现代主义是一种新先锋派，或者说历史先锋派是后现代主义的一次预演。斯科特·拉什认为，历史先锋派，尤其是达达主义、超现实主义，在激进地攻击自主性、韵味和美等方面，基本上是后现代的。[3] 不过，在历史先锋派的作用上，他反对彼得·比格尔的观点：先锋派之所以失败，是因为在资产阶级社会中攻击艺术体制是不可能的。他认为，20世纪20年代的后现代先锋派之所以没有发挥很大的社会效果，是因为文化与社会之间的断裂或不一致性；同时，对于后现代文化来说，意识形态与经济状况也不利于产生规模庞大的

[1] 弗雷德里克·R.卡尔：《现代与现代主义：艺术家的主权1885—1925》，陈永国、傅景川译，中国人民大学出版社2004年版，第9页。

[2] 卡林内斯库：《现代性的五副面孔》，顾爱彬、李瑞华译，商务印书馆2002年版，第154页。

[3] Scott Lash, *Sociology of Postmodernism*, London and New York: Routledge, 1990, p.158.

受众。[1] 言下之意，斯科特·拉什意义上的后现代先锋派在艺术策略上与后现代主义是一致的，都是对"高级现代主义"（詹姆逊）的反动，它之所以失败是因为缺少所需的社会条件。这种观点尽管使后现代主义的用法具有前后一致性，但却遮蔽了后现代主义与历史先锋派的差异。笔者认为，二者至少具有以下两点差异：第一，历史先锋派具有强烈的政治色彩和乌托邦精神，而后现代主义恰恰放弃了这种政治上的先锋姿态。德贝尔杰克认为：

> 理解历史先锋派如何把现代主义批判的否定性潜能推向极端，并就这一事实来颠覆它，是十分重要的。它成功地把乌托邦的审美理想（美、自由、自我实现）从继承下来的现代艺术范畴的传统中解脱出来，以便充分地转化到社会实践的层面。换言之，通过激进的审美革新来实现极端的社会革命被认为是可能的。[2]

这样一种乌托邦的革命激情，在晚期资本主义社会的艺术实践中已经被有意识地抛弃了。后现代主义艺术家对中产阶级的生活状态，对商业化的消费活动以及平庸的大众，看起来并没有那么极端。第二，从艺术体制的角度来说，历史先锋派基本上是一种"小圈子"的艺术运动，而后现代主义在很大程度上是为庞大的新兴中产阶级制作的。戴安娜·克兰在探讨当代纽约艺术世界时指出：在60年代，伴随政府和企业基金的大量投入，艺术中介机构和艺术市场得到了空前的发展，艺术和艺术家的地位也随之获得了提升。其最大的结果就是："艺术的角色不再强调与大众文化和中产阶级的隔绝"[3]。可见，"后现代先锋派"的说法也是有问题的。

不过，后现代主义与历史先锋派之间确实存在某种程度上的家族相似性，我们该如何看待这个事实呢？笔者倾向认同这样一种观点：后现代主义依然保留了一种形式上的"先锋派"特征，但它的内容或多或少受到政府和财团组织的操纵，因此，先锋精神渐渐地削弱了。

[1] Scott Lash, *Sociology of Postmodernism*, London and New York: Routledge, 1990, p.158.

[2] Aleš Debeljak, *Reluctant Modernity: The Institution of Art and Its Historical Forms*, Lanham: Rowman & Littlefield, 1998, p.131.

[3] 戴安娜·克兰：《前卫艺术的转型》，张心龙译，远流出版公司1996年版，第14页。

一般认为，20世纪60年代的各种艺术创新活动依然具有一种活跃的先锋精神和政治色彩。詹姆逊指出，60年代的实验戏剧是"作为美学抗议的象征姿态，作为被理解为诸如社会和政治的抗议的一种形式上的创新出现的，从而超越了具体的美学和戏剧概念所暗含的创新"[1]。显然，卡尔也赞同类似的观点："20世纪60年代的波普艺术看似还原的和微屑的艺术，实则是一种形式的先锋。诚然它本身并不具有多少审美价值，但却表明了对现代艺术的一种反动，迫使我们在感觉到现代艺术已衰落之时去重新思考它。"[2] 同时，从后现代主义理论倡导者的视角来看，我们也能感觉到那种强烈的挑战色彩和对现代主义艺术抱负的嘲弄。无论是莱斯利·费德勒（Leslie Fiedler），还是苏珊·桑塔格（Susan Sontag），都对雅、俗艺术的分裂和现代主义艺术的精英倾向进行了批判和嘲弄。前者主张"跨越边界，填补鸿沟"，主张艺术的创作向通俗艺术倾斜：

> 在费德勒（显然同情自己的后现代主义）看来，这种新感觉尤其嘲弄了现代主义艺术的抱负，后现代小说将从西部小说、科幻小说、色情文学以及其他一切被认为是亚文学的体裁中汲取养分，它将填平精英文化和大众文化之间的鸿沟。它基本是以通俗小说为主，是"反艺术"和"反严肃"的。[3]

后者认为，"文学－艺术文化"与科学文化之间的冲突，以及独一无二的艺术品和批量复制的艺术品间的差异，"其实是一个幻觉，是发生深刻的、令人困惑的历史变化的时代产生的一个暂时现象"[4]。同时，它反对过分强调内容的单一阐释，主张一种多元的新感性。换言之，艺术的角色不是某些思想或道德情感的传达，而是更新我们意识和感受力的一种"物品"。她希望通过一种新感性的塑造，来治疗工业革命以来西方人所患上的"一种群体的感觉麻痹症"。为了达到这个目的，艺术家不得不抛弃过去艺术的特征，质疑自己使用的材料、手段

[1] 詹姆逊：《文化转向：后现代论文选》，胡亚敏等译，中国社会科学出版社2000年版，第74页。

[2] 弗雷德里克·R.卡尔：《现代与现代主义：艺术家的主权1885—1925》，陈永国、傅景川译，中国人民大学出版社2004年版，第16页。

[3] 汉斯·伯顿斯：《后现代世界观及其与现代主义的关系》，佛克马·伯顿斯编：《走向后现代主义》，王宁、顾栋华等译，北京大学出版社1991年版，第18页。

[4] 桑塔格：《反对阐释》，程巍译，上海译文出版社2003年版，第343页。

和方法，并把它扩展到科学、工业技术和通俗文化的领域。在这种情况下，"对取自非艺术领域——例如从工业技术，从商业的运作程序和意象，从纯粹私人的、主观的幻想和梦——的新材料和新方法的占用和利用，似乎经常成了众多艺术家的首要的工作"[1]。

这也部分解释了波普艺术、照相写实主义、新表现主义等后现代艺术对大众媒介和通俗文化中的图像元素进行拼贴和挪用的原因。同时，这种对折中、融合和拼贴的强调，似乎也部分地折射出后现代世界观的"不确定性"和"内在性"（伊哈布·哈桑）。在某种意义上，如我们上文所分析的那样，这可能是形而上学本体论的消失或人本主义中心观消失的结果。当然，这与整个60年代的意识形态背景是密切相关的，如美苏两大阵营的"冷战"局面，席卷西方的"反文化"运动，以及美国人民矛盾的反战心态等。因此，如果说达达主义、超现实主义等历史先锋派运动为后现代主义艺术实践提供了艺术策略和概念性基础的话，那么60年代的意识形态背景则赋予了后现代主义某种程度上的政治化色彩。从这个角度来说，当左翼人士宣布现代主义艺术运动的衰落或终结时，他们意在声明先锋精神的失落或尚未出现，并以此方式来表达对社会的抗议。

一般来说，到了20世纪70—80年代，伴随消费社会的来临，先锋精神基本上已经让位于文化的放纵和消费主义的享乐了。这与整个艺术体制的后现代转型有关。德贝尔杰克解释道：

> 当然，所谓的后现代艺术（70年代，尤其是80年代）依然以表面上形式的自律为特征。在某种程度上，博物馆、画廊和其他艺术论坛继续被认为是独立的社会空间。然而，它的内容或多或少地依赖于间接财团的剥削和各种各样复杂的微观政治的操纵。这种操纵主要以复杂的把关系统（gate-keeping system）——公司和政府的捐赠、授权、会员资格及当代中介机制日益依赖的其他赞助形式来进行。结果，社会现实的公共意识持续地削弱了。[2]

中介机构对艺术内容的这种操纵，意味着艺术活动已经让位于工业化的管理，

[1] 桑塔格：《反对阐释》，程巍译，上海译文出版社2003年版，第343页。

[2] Aleš Debeljak, *Reluctant Modernity: The Institution of Art and Its Historical Forms*, Lanham: Rowman & Littlefield,1998,pp.128-129.

意味着另类声音的消失和批判性公共领域的瓦解。同时，这也说明个性化的艺术生产、接受和分配体制，已经转向体制化的集体游戏了。后现代主义的教条是"Anything Goes！"从艺术体制的视角来说，我们有理由这样来理解，即，一切都是可以的，只要你拥有经费、象征资本和权力！

二、艺术体制的后现代转型

我们使用的艺术体制概念主要由两个部分组成，即艺术范式和社会机制。前者主要指艺术界共同体所接受的价值观念、创作方法和艺术批评思想，后者指艺术的生产、接受机制以及一整套的程序化因素。在由现代自主性体制向后现代体制的转向中，无论是文艺界共同体的角色、中介机构的公共职能，还是社会资助制度以及艺术的风格、批评观念，都发生了巨大的变化。

第一，文艺界共同体角色的转移。

在19世纪中期，文艺界共同体主要由批判的公众和个性化的艺术家组成，他们共同建构了批判性的文艺公共领域。文艺公共领域的这种自主性和批判性，发挥了同国家权力机构相抗衡的政治功能。也就是在这个意义上，哈贝马斯把文艺公共领域看作政治公共领域的前身。但是，在消费社会中，这种对艺术传统、社会和中产阶级生活价值观念的批判意识，日益让位于宽容或认同中产阶级价值观的游戏意识。这与二战后的文艺界共同体主要来自中产阶级和学院派阵营有关，也与商业化的资本逻辑逐渐渗透到作为公众的私人领域有关。

以美国纽约艺术界为例，从20世纪60年代中期开始，许多艺术家和艺术评论家都具有硕士学位或是某大学的兼职教师。同时，艺术家的人数也在不断地增加，70年代纽约艺术家已有60万人左右，到了80年代甚至达到100多万人。[1] 这一方面标志着艺术和艺术家社会地位的提升，另一方面也标志着政府和财团对文艺界的渗透和操纵。其最大的后果就是艺术功能的转换和艺术家社会

[1] 戴安娜·克兰：《前卫艺术的转型》，张心龙译，远流出版公司1996年版，第14页。

角色的转移。就功能而言,"艺术被错误地选择为财团公共关系的恰当媒介,即它有助于和中产阶级的交流,而传统上把艺术品作为'普遍人性的揭示'"。[1] 而艺术家的社会角色则由"批判"转向"认同"。这是戴安娜·克兰在对当代纽约艺术界进行调查报告的研究结论。他认为:

> 很多艺术家在创作目标与生活形态上都与中产阶级有所认同。艺术改革者继续探讨视觉观念的问题,但却使用个人性的象征来呈现,这种个人性的象征反映出被动而抽象的态度,失去了以往的反叛或疏离的精神。
>
> 攻击主流社会和政治机构的社会反叛者已被民主化的艺术家取代,他们自困于工人阶级的社区中,努力创造壁画,完全与艺术界失去联系,其目标不在改变社会,而是与当地群众交换社会与艺术的观念。
>
> 二十世纪初期的破坏传统者企图消除艺术品和其他物品之间的界限,他们的第一个对手是波普艺术家,其艺术活动是企图把艺术传统与商业艺术和流行文化的视觉图像融合一体。随着新表现主义画家的出现,消灭了一般画家自视为比其他阶层的创造形象者优越之感。这些艺术家自视为娱乐界分子,使用视觉图像来娱乐群众,而不是艺术改革者,也不是攻击政治领袖的社会叛徒。[2]

艺术家从"艺术改革者"向"平庸看管者"、从"破坏传统者"向"休闲专家"、从"社会反叛者"向"民主艺术家"的转移[3],虽然不能"标志卑俗的存在战胜了敢于抗命的意识的慧眼",或者说,"时代流行的霓虹灯风格"战胜了隐晦的先锋派风格[4]。但是,它的确暗示了一种重要现象的发生,即,另类的、批判声音的消失。

事实上,当专家共同体代替批判性的公众,成为企业或政府机构的代理人时,这便意味着私人对公共交流手段的挪用。这种挪用削弱了公众对公共领域的自由与平等的参与,并使另类声音的表达实际上变得不可能。在某种意

[1] Aleš Debeljak, *Reluctant Modernity: The Institution of Art and Its Historical Forms*, Lanham: Rowman & Littlefield,1998,p.157.

[2] 戴安娜·克兰:《前卫艺术的转型》,张心龙译,远流出版公司1996年版,第186—187页。

[3] 同上书,第186页。

[4] 李钧编:《20世纪西方美学经典文本·第3卷,结构与解放》,复旦大学出版社2001年版,第119页。

上，政府与企业对信息与交流工具的操纵，也是以削弱自由形成的公共领域为代价的。其象征性标志就是：我们对艺术的收藏、购买与接受，不再根据自己的艺术鉴赏力进行理性的鉴定，而是根据专家的意见和作品的经济价值来判断。对于一般的大众来说，艺术品的价格、艺术家或艺术评论家的权威似乎就是判断艺术品好坏的标准。这似乎证明了阿多诺的一个论断："消费性商品的标准是决定艺术作品生存权利的依据；这一标准被视作社会真理的绝对准绳。"[1] 从这个角度来说，哈贝马斯所倡导的主体间交往对话的商谈格局已经瓦解或尚未形成。

第二，中介机构公共功能的转换。

以博物馆为例，在二战之前，博物馆一般被认为是艺术革新的最高把关者，致力于艺术作品的保存或评估艺术品在历史上的价值，并且只对少数特殊的公众开放，如收藏家、赞助人、批评家、学者等。由于受到中间商和评论员机制的约束，博物馆对新艺术的态度相对来说比较苛刻，也很少向一般的公众开放。但在晚期资本主义社会和侵蚀性市场力量的状况下，博物馆开始改变它们的社会功能和服务的特征。它们不仅保存艺术品，而且负责展览、收购或销售艺术品的事务。同时，"它们日益倾向于服务更广大的一般公众，延长参观时间，并扩张展览艺术品的范围。亲近艺术的这种民主化本身是积极的过程，却加倍了艺术科层化的建构，这是人们很少愿意看到的"[2]。

对博物馆机构的"科层化"现象，戴安娜·克兰也做了详细的描述。他指出，对艺术日益感兴趣的规模庞大的中产阶级的兴起，员工的问题，加上未受重视的艺术团体的抗议，加速了美术博物馆的转变：

> 在70年代(它)所偏重的对象从收藏家、艺评家、学者、艺术家和画商的非正式结构组织，改变为内组织的结构，主要牵涉政府机关和企业界，而活动也偏重于找经费、筹办展览等行政之需，另一方面则要吸引广大群众的注目。

[1] 李钧编：《二十世纪西方美学经典文本·第3卷，结构与解放》，复旦大学出版社2001年版，第126页。

[2] Aleš Debeljak, *Reluctant Modernity: The Institution of Art and Its Historical Forms*, Lanham: Rowman & Littlefield, 1998, p.157.

结果这个系统越来越复杂，它一方面包括艺术家、艺评家和画商的非正式组织，另一方面又牵涉正式的机构组织。这些机构的员工通过中介画商与艺术家发生接触，这种关系就很像大众文化工业（如流行音乐界）与艺术家之间的关系，艺术家表演和创作这些工业界销售的东西。[1]

这种转变是艺术博物馆从"仪式"到"剧场"、从"非组织化"到"科层化"的过程。因为艺术博物馆的最初功能仅仅是为了保存那些珍贵的、经典的艺术品，并仅仅对少数专业人士开放，这使它看起来更像神秘的仪式场所。这种"仪式性"使参展的艺术品周围形成一种"韵味"，从而增加了艺术品的"膜拜价值"（本雅明）。但今天艺术作为公众展览"这一现象遂令艺术画廊带来另一个任务，它不再像一家商店，而更接近于一个剧场。作品吸引观众的能力就成为其价值的衡量标准，就像观众的反应是一出戏的衡量标准一般"[2]。换言之，博物馆的剧场功能使艺术品仅仅具有一种"展览价值"。这种向一般公众开放的转变，必然引起艺术博物馆管理策略上的转变。现在，它的管理机构主要包括两个部分：一种是选择并组织艺术品展览的部门，二是掌握经费运作的商业行政部门。这种机构组织的转变是为了适应艺术市场的需要："大多数艺术博物馆按照商业标准和管理策略来运行，其基本的目标就是利润的最大化。"[3]

这种公司化的管理牵涉两个基本的社会层面：一是艺术品的评估与展览日益服从市场标准和商业用途；一是工业化的非艺术品依赖整个体制化的作用，通过对艺术品或大众媒介图像的多重复制，往往能够获得很好的利润。这表明现代文化已经被高度产业化了。在这种文化工业的运作机制下，真正的先锋派艺术不可避免地陷入孤立的境地，因为不仅艺术的形式，而且其价值也日益依赖于受政府和企业界操纵的艺术界体制。在这种情境下，如果我们缺乏艺术史的知识和艺术理论的氛围，就很难把艺术品与非艺术品区分开来，正像我们很难把艺术家与娱乐界的明星区分开来一样，因为当代许多艺术走向了娱乐表演

[1] 戴安娜·克兰：《前卫艺术的转型》，张心龙译，远流出版公司1996年版，第170—171页。

[2] 同上书，第149页。

[3] Aleš Debeljak, *Reluctant Modernity: The Institution of Art and Its Historical Forms*, Lanham: Rowman & Littlefield,1998, p.160.

的路线。

第三，艺术资助制度从"市场制"向"后市场制"的转变。

在市场制阶段，艺术家主要通过中间人来与市场发生关系，其作品通常被一小群具有专业知识的仰慕者所收购。如前文所述，在后市场制阶段，艺术活动的资金则主要来源于政府和企业财团的赞助。除此以外，还有现代赞助和中介机制两种赞助形式："现代赞助大都是通过一些机构(如基金会、捐赠组织或私人赞助者等)来资助那些非营利性的艺术。而介于现代赞助机构和政府体制之间的中介机制主要是通过公共收入来资助某些艺术。"[1] 这种以政府和企业基金为主导形式的艺术赞助制度，不仅改变了艺术的地位和功能，而且改变了艺术体制的作用。现在，对于政府和企业界人士而言，艺术不是中产阶级价值观的对立面，而是与中产阶级交流的媒介。同时，在整个文化的"去分化"过程中，艺术体制已经成为整个社会和经济体制的有机组成部分，而不再是边缘性的了。当艺术作品的生产、接受和意义模式完全与晚期资本主义社会相认同时，这意味着什么呢？这不仅意味着艺术与社会、艺术与中产阶级价值观之间"距离的消失"，意味着自主性艺术体制的瓦解，而且意味着批判的否定性力量失去了它的主导性作用。这种"否定－批判潜能耗尽的理由主要在于，公司与政府把形式美的符号整合到市场、销售和广告的商业化机制之中了。"[2]

这使艺术与生活世界的关系产生了两种主要的变化：第一，市场、广告、大众媒介等形象化的空间生产扩展了审美符号的边界；第二，艺术从通俗文化那里挪用种种图像元素，从而有意识地消解了艺术与日常生活之间的距离。这两种变化表明："审美之维"对生活世界的总体性支配是可能的。但是，这种日常生活的审美化并没有实现历史先锋派所要达到的政治目的。如德贝尔杰克所言："通过文化工业的商品化生产，生活世界的审美化的确发生了，然而并未伴随相应的非异化生存的社会变迁。商品化生活世界的结果是，被转化的文化

[1] 周宪：《艺术世界的文化社会学分析》，《社会学研究》2003年第4期。

[2] Aleš Debeljak, *Reluctant Modernity: The Institution of Art and Its Historical Forms*, Lanham: Rowman & Littlefield, 1998, p.158.

工业结构本身。"[1]这种文化工业结构通过把大众变成日常生活一切领域的消费者，成功地阻碍了个性化的反抗。体现在艺术领域，就是"美的回归"，它取代了原来"崇高"的位置。以波谱艺术为例，其艺术活动的目的就是消除现代主义的精英倾向，把高雅艺术的传统与商业艺术和流行文化结合起来。同时，为了达到迎合大众的目的，艺术家往往挪用或拼贴大众所熟悉的日常生活中的形象或物品，创造"美"的表象。不过，这种"美"完全与古典式的美不同。后者是个性化、独一无二性的艺术创造，而前者则是工业化、公式化的技术制作。

这种公式化的特征可以在安迪·沃霍尔的艺术制作中找到证明。无论是玛丽莲·梦露的明星照，还是金宝汤罐头，都被通过复制和拼贴简化为公式化的图像形式，并以充满魅力的面貌出现。因为他创作图像是以通俗文化中的美为标准的。如戴安娜·克兰所言：

> 通俗文化往往是由一群人合作制成的，或由一个人和几个助手所共同完成。从这一点来看，沃霍尔的艺术制作风格又与通俗文化互相唱和。从六十年代早期开始，他把他的艺术事业称作工厂，常常雇佣助手，并被同僚所围绕。在六十年代的时候，他的随从包括了一个摇滚乐队和一个电影工作队。在七十年代时，这个工厂除了出版书籍外，还出版了一本月刊和制作一个电视节目。[2]

这种产业化的艺术制作路线和对通俗文化有意识的迎合，尽管在对现代主义艺术体制的反动上显现出某种先锋的形式，但它无疑深深地打上了政府和企业界对文化产业操纵的痕迹。对于体制内的艺术家来说，这种操纵是不可避免的。这正是杜尚所讽刺的、沃霍尔所揭露的，又被后来的新表现主义者所追求的商业化体制。

针对艺术体制的上述转型，德贝尔杰克的结论略显悲观：

[1] Aleš Debeljak, *Reluctant Modernity: The Institution of Art and Its Historical Forms*, Lanham: Rowman & Littlefield, 1998, p.164.

[2] 戴安娜·克兰：《前卫艺术的转型》，张心龙译，远流出版公司1996年版，第94—95页。

上文对波谱艺术的描写和相应的艺术科层化的机制,让我因此得出三个令人忧郁的后现代艺术体制的特征:作品主观性与个性的放弃(无止境的艺术品复制);对商品拜物教的接受(完全融合到商品的循环中);以及政治上的放弃(艺术不再呈现另类的现实)。[1]

显然,这种令人忧郁的特征是以现代主义立场为前提的。在艺术体制的后现代转型中,现代主义视野中的那种个性化的艺术创造、对商品化的拒绝,以及政治上的抗议已经烟消云散了。

三、表意实践模式的转变

后现代艺术体制揭示了这样一点:它不仅抛弃了现代主义的自主性体制,而且已经卷入整个社会的政治、经济体制的循环之中了。换言之,艺术体制与整个社会的文化、政治、经济体制具有一种制度性的共生关系,这与战后西方国家和财团组织积极介入文化领域,通过多种赞助形式,实施一定程度上的科层化管理有关。不过,与整个自由主义的国家政治体制的基本特性相一致,这种文化艺术体制又具有多元、分散的特征。这就形成了一种以政治、经济模式为主导的、异质整合的社会体制。显然,作为其中的一个有机组成部分,文化艺术已经失去了那种分离、对抗的异质性。斯科特·拉什把这种从"分离"走向"融合"的过程命名为文化的"去分化",旨在指出文化与社会、文化与经济,以及文化内部不同领域之间的差异或距离的消失。这种消失的一个象征性标志就是"日常生活的审美化"。尽管"日常生活的审美化"没有从根本上改变我们所生活的社会的性质,但它无疑改变了整个社会的面貌,改变了我们生活的方式和观念,从而改变了我们的表意实践模式。在某种程度上,我们的表意实践模式已经给予了"形象"优越于"语言"的权力。换言之,后现代主义的表意实践是以形象为中心,而不是以语言为中心的。这种以形象为中心的表意

[1] Aleš Debeljak, *Reluctant Modernity: The Institution of Art and Its Historical Forms*, Lanham: Rowman & Littlefield, 1998, p.173.

策略，既是对传统表达模式的解构，也是对"景观社会"的某种折射。它暗示了某种表面世界的变化。针对这种变化，我们无法知道是世界改变了我们，还是我们改变了世界。换言之，在一个"仿像"（Simulacrum）世界（波德里亚）中，我们建构了现实，现实也建构了我们。符号与世界、能指与所指的差异消失了。伴随这种差异的消失，那种以语言为中心的深度表达模式——无论是主体情感的深度、文本的深度、历史的深度，还是阐释的深度，已经被平面化的能指叙事取代了。这种能指叙事是以"蒙太奇""拼贴"等表现方式为叙事策略的。

在符号语言学中，一种表意符号通常由三个部分组成：能指 (signifier)、所指 (signified)、指涉物 (referent)。能指代表一种语音或形象的形式特征，所指代表一种符号的语义特征，指涉物则代表能指与所指同真实世界相联系的那个客体。在现代主义和后现代主义艺术的不同表意策略中，这三者之间的关系是非常不一样的。斯科特·拉什认为：

> 在符号语言学中，高级现代主义是以能指与现实的极端分裂，以及表意材料的形式主义为特征的。在后现代主义与超现实主义中，正是指涉物、现实本身成为能指。[1]

换言之，现代主义是以能指与所指、符号与现实之间的辩证张力为特征的，而后现代主义则是以能指、所指、指涉物三者之间差异的消失为特征的。前者质疑现实主义的种种表征是有问题的。根据现实主义的理想类型，艺术的形式无疑是能指，而每一个能指都与确定的所指相对应，并毫无争议地再现了现实本身。这种能指与所指、符号与现实之间的同一性受到了现代主义者的挑战和质疑。他们认为，这是一种虚假的同一性，因为它篡改或遮蔽了某种基本的真实——一种异化的生存境遇；或者说，它以一种虚假的和谐，掩盖了现实的冲突和矛盾。我们知道，在阿多诺那里，这不仅是一个美学的问题，而且是一个意识形态的问题，它暗示了"绝对同一性"的理念，正是这种理念带来了野蛮的战争和杀戮。因此，他们主张"把实在变形，打碎人的形态，使之非人

[1] Scott Lash, *Sociology of Postmodernism*, London and New York: Routledge, 1990, p.158.

化"(奥尔特加[José Ortega y Gasset])。

这种"非人化"的形式打碎了那种虚假的同一性,使能指与所指、符号与现实产生极大的游离,甚至对立。以毕加索《亚威农少女》为例,在这幅画里,能指与所指、形式与内容产生了扩张的对立和不协调。我们不仅看不到那种优美的线条、和谐的比例,而且也很难把少女的形象与画中的形象联系起来,更不用提生动的形式或"蒙娜·丽莎的微笑了"。按照格林伯格的观点,这种内容与形式之间的张力,是为了把观众的注意力吸引到"画面"即"表征"本身上来,吸引到表意材料的处理或表意实践上来。换言之,它强调的是符号的自我指涉性,是形象/能指本身,或表征的自我合法化。但这种对如利奥塔(Jean-Francois Lyotard)所说"表征不可表征之物"的追求,使其不可避免地产生"表征的危机"和"意义的危机"。也就是在这个意义上,阿多诺把现代主义艺术看成一种"反艺术"。有趣的是,这种"断裂"在黑格尔那里恰恰意味着"艺术的解体"。他认为,这种转变的实质在于独立自在的精神与外在事物之间的分裂,它使有限的主体性与客体性陷入冲突和矛盾之中。"因此浪漫型艺术就到了它的发展的终点,外在方面和内在方面一般都变成偶然的,而这两方面又是彼此割裂的。由于这种情况,艺术就否定了自己,就显示出意识有必要找出比艺术更高的形式去掌握真实。"[1] 显然,针对能指与现实的极端分裂,黑格尔与阿多诺的态度是完全不同的。

不过,在后现代主义者看来,这种两种态度都是不合时宜的,因为他们所要质疑的是"现实"本身,而不是"表征"或"画面"的问题。[2] 波德里亚认为:"今天,整个系统在不确定性中摇摆,所有现实都被吸收到编码与模拟的超现实之中了。现在调控社会的不是现实原则,而是模拟原则。终极物已经消失,我们现在由模型生成。不再有意识形态之类的东西,只有仿像。"[3] 因为模拟原则只进行符号内部的交换,与任何现实没有任何关系,所以后现代的表意

[1] 黑格尔:《美学(第二卷)》,朱光潜译,商务印书馆1979年版,第288页。

[2] "现代主义认为种种表征是有问题的,而后现代主义则认为现实是有问题的。"——Scott Lash, *Sociology of Postmodernism*, London and New York: Routledge, 1990, p.13.

[3] Mark Poster ed., *Jean Baudrillard: Selected Writings*, California: Stanford University Press, 1988, p.120.

实践只遵循符号自身的逻辑。这种符号的逻辑按照"模型在先"的原则，通过对现实的编码和无穷的复制，把不同的能指/形象并置起来，相互指涉，形成了没有本原的"超现实"的"仿像"世界。在某种意义上，如果说现实主义以"相似律"——能指与所指、符号与现实的相似性为原则，现代主义以"自主性"——符号的自我指涉性或表征的自我合法化为原则，那么后现代主义的表意实践则以"价值交换律"——所有符号的价值都是中性的、无差异的为原则。一切的价值观都在这种形象与符号的系统中消失了，"这是编码主宰一切的典型结果，它所有的一切都建立在中性化与无差别的基础之上。"[1] 这意味着能指与所指、符号与真实之间的辩证关系终结了：

> 它们的辩证关系早已解体，在这种怪异的价值的自律化中，现实死亡了。确定性死了，不确定论主宰一切。我们已经见证了生产真实性的终结（extermination）（在这个词的解放意义上），符号的真实（指涉）的终结。[2]

当然，伴随这种辩证张力的消解，现代主义符号的韵味、表意本身的韵味，以及一切确定性也就终结了。

这种种终结意味着什么呢？在不确定的世界中，后现代主义的表意实践是危机中的转折，还是危机的深化？站在现代主义的立场上，这无疑是一场不断加深的危机。现在，我们所面临的挑战，不是艺术的表征问题，而是现实本身的问题。在"仿像"世界中，现代主义试图克服的异化现实似乎消失了。而没有这个社会的对立面，现代主义的合法性基础就必然受到质疑。事实上，后现代主义艺术实践恰恰是对这种乌托邦抱负的反动或抛弃。在这个意义上，后现代主义被看成一次新的尝试，一种新的选择。他们反对那种拒绝大众、拒绝通俗、拒绝社会的分离主义倾向，转而选择了"折中"与"融合"。一切高雅和通俗的文化形式，都被无差别地"挪用"为艺术表意实践的材料和手段。其中，最重要的变化就是表征模式本身：

[1] Mark Poster ed., *Jean Baudrillard: Selected Writings*, California: Stanford University Press, 1988, p.128.
[2] 同上书，p.126。

如上所示，现代主义明显地把能指、所指与指涉物的角色分化与自律化了。相反，后现代主义质疑这些差异，尤其是能指与指涉物，或换个说法，表征与现实之间的关系与地位。在这方面，大量的意义首先是通过种种形象，而不是种种话语产生的。在很大程度上，这种去分化是由于形象比话语更类似于指涉物。事实上，大量的指涉物本身就是能指，即我们的日常生活日益被影像的事实所浸透……。[1]

这里指出了两种密切相关的重要变化：第一，从现代主义"分化"的表意模式转向后现代主义"去分化"的表意模式；第二，从以"话语"为中心的表意模式转向以"形象"为中心的表意模式。我们已经分析了第一个变化，现在转向第二个。

给予形象优越于话语的权力是后现代转向的一个重要特征。用弗雷德里克·詹姆逊的话说就是："现实转化为影像，时间断裂为一系列永恒的现在。"[2] 换言之，在其表意实践中，影像已经代替了现实，成为艺术的能指。正是在这个意义上，苏珊·桑塔格认为，新感受力的首要特征，是其典范之作不是文学作品，尤其不是小说，而是一种新的非文学的文化。[3]

对这个断言，我们再详细地解释一下。从米歇尔·福柯的观点来看，现代文学的产生与古典话语模式的解体有关。在古典表意模式中，语言主要起到"表象"功能。"作表象而言的语言——作命名、勾勒、组合、联结和分离物之作用的语言，当语言在词的明晰性使物被人所见时就是如此。"[4] 在19世纪开端，伴随文学的出现，语言脱离了表象，语言存在本身似乎崩溃了。因为"一切在物（诚如被表象的）与词（具有其表象价值）之间的关系维度中起作用的东西，已被置于语言内并负责确保语言的内在合法性"[5]。现代文学的语言已经脱离了具体的内容、意义、思想或现实的物体，变成彻底"自我指涉性的语

[1] Scott Lash, *Sociology of Postmodernism*, London and New York: Routledge, 1990, p.12.
[2] 詹姆逊：《文化转向：后现代论文选》，胡亚敏等译，中国社会科学出版社2000年版，第20页。
[3] 桑塔格：《反对阐释》，程巍译，上海译文出版社2003年版，第345页。
[4] 福柯：《词与物：人文科学考古学》，莫伟民译，上海三联书店2001年版，第405页。
[5] 同上书，第440页。

言"(self-referential language),即"一种谈论自身的语言"。[1] 这种语言并不指向外在的世界或人类的情感,而是指向"语言的感性形式,即声音指向声音,造型指向造型,结构指向结构"[2]。这意味着描述性指涉的中断,"词既不能拥有声音,也不能具有对话者,在那里,词所要讲述的只是自身,词所要做的只是在自己的存在中闪烁"[3]。俄国形式主义者认为,这种自指性语言是文学语言区别于非文学语言的核心特征,旨在建立一个有内部理据、虚构性的话语世界。

后现代主义的表意实践模式承传了现代主义艺术语言的自指性特征,但它的能指不是"词的神秘而不确定的存在"[4],而是形象。这种以形象为中心的表意模式,主要存在于影视艺术等大众视觉文化中。它不再呈现或再现艺术家及影视从业人员所看见、听见或感受到、体验到的世界,而是打碎艺术语言与现实生活的桥梁,中断语言的现实指涉性,越来越多地从已经存在的影像资源中挪用、拼贴,建构一个自我生产与再生产的幻象世界。

本雅明最先以电影为范例,分析了这种表征模式。不过,他的观点很大程度上又受到超现实主义者的启发。他指出:

> 只有当某个人的清醒与睡梦之间的界线已经磨灭之时,生活才最有意义;其时大量的形象纷至沓来,语言也成其为语言,声音与语言精确而巧妙地相互自动渗透,根本找不到需要填充所谓意义的裂缝。形象和语言领先。[5]

超现实主义者布勒东也持有类似的主张:

> 我认为,不能说"思想抓住了"两种存在着的现实之"关系"。在起初,它没有自觉地抓住任何东西。两个名词在某种程度上是偶然地相互接近了,

[1] 特雷·伊格尔顿:《二十世纪西方文学理论》,伍晓明译,陕西师范大学出版社1987年版。
[2] 余虹:《西方现代诗学的语言学转向》,《文艺理论研究》1995年第2期。
[3] 福柯:《词与物:人文科学考古学》,莫伟民译,上海三联书店2001年版,第393页。
[4] 同上书,第398页。
[5] 本雅明:《本雅明文选》,陈永国、马海良编,中国社会科学出版社1999年版,第190页。

于是从中迸发出一种奇特的光芒,即形象的光芒。[1]

显然,他们都强调作为"形象"的语言对意义或思想的优先性;强调种种形象或能指之间结合的偶然性、自发性和渗透性。这在电影艺术中尤其明显。电影中虽然也有对话,但形象在叙事中占据绝对的主导地位,其叙事是通过蒙太奇来完成的。作为电影的基本技术手法,蒙太奇通过对摄影图像的剪辑,把脱离了具体语境的图像碎片结合起来。这种结合具有技术的痕迹,也具有很大程度上的偶然性。同时,我们很难分清能指与所指、形象与现实的差异。单一的图像元素,既是现实的能指,也是能指的现实,它本身并没有多少意义。意义主要来自图像元素间的关系,来自图像叙事本身。不过,这并不意味着叙事内容对图像元素的支配,而仅仅说明电影叙事的技术操作性。实际上,在当今主流的商业化电影中,叙事内容已经失去了它的中心性,并让位于一种以形象为中心的"景观"电影。这种景观电影是建立在快乐原则基础上的一种表意模式,它把感性的欲望和视觉的冲击效果作为叙事的主要目标。

显然,这是一种不同于文学的感性体验。文学是以"距离"为基础的、个性化的生产/接受美学。这种距离和个性使文学具有一种"韵味",一种独特的深刻性,让人深思,给人启迪。而后现代的景观电影则是以"距离的消失"为基础的、集体性的生产/接受美学。第一,观赏电影的体验——相继的形象感、惊奇、震惊、感知的回忆、愿望的满足等,与人的梦境和无意识的体验是类似的。它是一种"精神涣散"的感知体验(本雅明)。因此它很容易吸引我们的眼球、刺激我们的欲望。在这种意义上,它是一种以图像展示来诱惑观众的欲望美学。第二,这种以形象为中心的表意模式,是以能指与所指之间的"去分化"为基础的。换言之,所指开始萎缩,作为形象的能指开始发挥指涉的功能,现实本身成为问题。现在,意义产生于从能指到能指间的滑动。不过,这种失去了所指的意义,仅仅是一种瞬间的能指体验。那种能指与所指间的符号张力消失了。第三,这种表意模式是拒绝深度、拒绝阐释的,它所强调的仅仅是当下的体验。在作为形象的能指背后,并没有什么深刻的意义。因为作为能指的形象已经脱离了日常生活的语境,并与其他的能指

[1] 张秉真、黄晋凯主编:《未来主义·超现实主义》,中国人民大学出版社1994年版,第273页。

并列起来。面对能指的碎片,我们根本无法完成语境的还原,更不要说"深度的阐释"了。因此,在艺术实践中"出现了一种新的直接性或浅显性,一种在最刻板意义上的新的表面性,这或许是一切后现代主义的最重要的形式特征"[1]。

伴随能指与所指间符号张力的消解,消失的不仅是阐释的深度、文本意义的深度,而且主体情感的深度、历史的深度,遥远的时间和空间的距离感,也一同消失了。在肤浅的表面性中,艺术所表达的是一种冷漠和眩惑。人们只要把安迪·沃霍尔的《钻石粉鞋》和梵·高的《农鞋》比较一下,就能体会到这一点。艺术家所表现的主题缺乏人性情感的因素,这似乎与先锋派的"非人化"形式具有相似的地方。不过,二者具有本质的差异:后者扭曲现实的形式是为了唤起异化的回忆,并尝试克服它;而前者围绕着商品化运转,仅仅把形象的碎片进行机械地拼贴而已。

很多后现代艺术家喜欢循环使用通俗文化、广告、漫画、大众媒介,以及过时的服装、商标中的图像,并把不同的能指符号——文字的、图像的、现实的东西——结合在一个非有机的艺术品中。这种对通俗文化和过时形象的机械复制,在后现代艺术初期的确具有某种先锋的反抗性质。第一,对现代主义艺术传统的抗议。这种抗议的重点是"以讽刺和戏谑的方式直指艺术传统,而不是针对广大群众的文化传统。波普艺术家也通过改进主题和技巧的传统来重新界定高级文化和通俗文化之间的关系"[2]。第二,有意识地激起大众的"震惊"。这些艺术家常常与他所表现的主题保持一种疏离、冷漠的态度,以激发大众对主题,尤其是商业化主题的反思。不过,这种震惊的效果是短暂的、一次性的,因为人们很难对他们所熟悉的或能够包容的东西感到震惊。这也就是后现代艺术往往以科学的精神探索表现手段、方法、技巧和材料的原因。第三,以商业化、机械化、技术化的姿态来挑战消费社会的文化逻辑。在这一点上,沃霍尔无疑继承了以马塞尔·杜尚为代表的达达主义的生活风格。他们公开表示自己对名誉、金钱和商业化艺术品的追求,并以现代化技术进行机械地制作,

[1] 詹姆逊:《后现代主义,或后期资本主义的文化逻辑》,包亚明:《20世纪西方美学经典文本·第4卷,后现代景观》,复旦大学出版社2001年版,第149页。

[2] 戴安娜·克兰:《前卫艺术的转型》,张心龙译,远流出版公司1996年版,第98页。

而非"创造"他们的艺术品。这种无个性的艺术制作，包含一种象征性的抗议姿态。

但是，当这些象征性的挑战形式被接受为"艺术的常规"并被大众所熟悉、接纳时，这种先锋精神很快便被卷入了消费社会的商业循环之中。在这种情境下，我们会感到双重的失落：不仅现代主义那种个性化的独一无二性、文本的有机整体性和话语表达的深度性消失了，而且那种挑战传统、权威和社会的抗议性姿态也一同消失了。

第四部分

中国当代先锋艺术体制

第十一章
当代先锋艺术体制的社会转型

作为视觉文化中最具挑战性和创新活力的一部分，当代先锋艺术是中国改革开放以来最有先锋性的一种当代艺术形态。其"先锋性"源于艺术家思想观念上的大解放，即"文化心灵与艺术精神的大解放，并以此为驱动而冲破习见的艺术规范创造出与众不同的作品。它本身具有挑战性、试验性"[1]。首先，在风格与观念上，它偏离了与社会"不即不离"的美学信念和"以境界为上"的雅趣传统，转而以强烈的介入性卷入当代社会现实。一方面，它反映了当代中国社会文化变迁对视觉经验、视觉表征和视觉性的深刻影响；另一方面，它体现了先锋艺术家在观看方式上对社会变迁的积极回应与建构。其次，它试图建构一种相对自主的文化领域。与政府主导的主旋律艺术和市场主导的商业艺术不同，它往往以"颠倒的经济逻辑"进行艺术的生产、传播与消费。再次，它强调原创。在艺术媒介、形式、题材与观念上，当代先锋艺术不断回到中西方经典艺术的起源寻找灵感，在借用、改造的基础上进行视觉形象与表征模式的重构，以此传达激进的批判立场。

当代先锋艺术体制的转型，既内在于当代中国社会文化秩序的巨大变迁，也受到全球文化语境和当代先锋艺术国际格局的深刻影响。作为一种相对自主的艺术制度，它有一种自我反省的特质，不断引领艺术体制的变革、艺术社区的演变、形象类型和表征模式的转型。

[1] 王蒙、潘凯雄：《先锋考——作为一种文化精神的先锋》，《今日先锋》，生活·读书·新知三联书店1994年版，第3—4页。

一、当代文化生产场中的艺术场

改革开放四十余年，中国经历了一场迅疾而深刻的社会变迁，逐步从高度整合的一元社会转向了不断分化的多元社会。我们知道，系统是由各种相互联系的许多要素结合而成的一个复杂的整体。社会作为一个总系统，是由各种不同的亚系统构成的。社会要有序运作，各个亚系统必须发挥自己的功能并彼此互动。

改革开放前，政治、经济和文化具有高度的整合性，视觉资源的生产与分配一定程度上从属于社会的政治性。各种亚系统的自主性尚未形成，所有的价值和活动都高度依附于政治系统。换言之，政治系统并不具有亚系统的功能，它以总系统的功能来运作，并影响经济系统和文化系统。文化和经济是政治的延伸。无论是婚丧嫁娶、衣食住行，还是自然科学、社会人文都受到意识形态的影响。各个亚系统，尤其是文化艺术系统失去了部分自我调节的机制，社会变迁以个体行动者为中介。但在高度整合的社会系统中，不可避免地会出现艺术视觉表征的单一和同质化。

改革开放后，伴随经济体制和文化体制的改革，经济与文化日益从社会的宏观层面分化出来，成为自主性的亚系统。一方面它使自己有别于政治，确立了不同于工具主义的审美新范式；另一方面又通过种种中介环节对政治系统产生了重要的影响。但是，文化的自主性是相对而言的，它既受到政治观念的影响，也受到经济压力的左右。这就使文化与政治、经济之间，形成了既相对独立，又彼此影响的格局。同时，伴随社会的进一步分化，文化自身也逐步出现了分化。文化的分化包含两个方面，一是水平的分化，如历史、法律、道德、科学、审美领域的相对独立；二是垂直的分化，即文化内部领域不断分化出不同的文化形态，形成了主流文化、精英文化和大众文化三足鼎立的局面。显然，这种分化是多元文化存在的必要条件。

当代先锋艺术是在文化不断分化的过程中形成的相对独立的审美场，属于精英文化的范畴。从当代艺术的生态格局来看，改革开放以来的艺术形态大致可以分为三种，即主流艺术、大众艺术与先锋艺术。主流艺术是一种主要在主流文化体制内生存，以正统的表征方式，建构主流文化价值观的艺术。我们的主流艺

术主要包括由现行体制主导的主旋律艺术和由学院体制主导的学院派艺术两种艺术形态。在社会功能上，它以建设社会主义核心价值体系为根本任务。大众艺术是一种主要在商业体制内运作，以通俗的表征方式，为大众生产和消费的娱乐艺术。在社会功能上，它以追求利润、娱乐大众为目的。先锋艺术是一种摇摆于各种体制之间，以另类的表征方式，进行形式实验和审美创造的艺术。在社会功能上，它是为理想的接受者生产的、以社会批判和审美解放为目的的艺术。所谓"理想的接受者"，是指假设能完全理解当代先锋艺术的表达方式、视觉图式及其隐含的视觉意图、意义和意味的观看者。如果说主流艺术侧重于政治性的社会价值，大众艺术侧重于商业性的娱乐价值，那么先锋艺术则侧重于艺术性的审美价值。不过，在社会转型期的语境中，三种艺术形态在相当程度和范围内是相互交融、混杂并存的。当代先锋艺术的生存境遇会受到主流艺术的影响，也会受到大众艺术的挤压，继而生成自己特有的视觉表征策略。

作为文化场中的艺术场，当代先锋艺术受到"宏观、中观与微观"[1]三个不同社会层面的塑造，或主动或被动地改变自己的视觉表征方式，以适应文化心理与视觉经验的变化。

第一，全球化和本土化的双向进程，从宏观层面深刻影响了当代先锋艺术的视觉形象及其表征模式。全球化和本土化的进程展示了相互联系的两种情境。它们既迥然有异，又相互补充，以结构性的张力与冲突，共同建构了当代先锋艺术的视觉性。

第一种情境是西方当代艺术伴随信息、资本、文化的输出，跨越边界，影响全球艺术。在文化艺术的全球扩张中，西方当代艺术观念与视觉图式得益于国际艺术市场和国际艺术机构的支持，如国际性的艺术展览、艺术拍卖与收藏体制，在当代艺术国际中占据了主导性的核心位置。当代中国先锋艺术参与国际艺术竞争的经验与能力不足，一开始只能居于国际艺术场的边缘。同时，由于受到主流艺术与大众艺术的排挤，当代先锋艺术在上世纪80—90年代也同样处于国内艺术

[1] 社会学家普遍认为，全球化的国际组织、整体社会为宏观层面，社会群体、制度和机构为中观层面，社会行为划归微观层面。分别参见沃尔夫冈·查普夫：《现代化与社会转型（第二版）》，陈黎、陆宏成译，社会科学文献出版社2000年版，第5页；彼得·什托姆普卡：《社会变迁的社会学》，林聚任等译，北京大学出版社2011年版，第4页。

场的边缘。这种尴尬的生存境遇迫使当代先锋艺术家积极向西方学习，努力参与国际性艺术展览，挪用西方艺术的视觉资源，模仿它们的表征方式，甚至主动迎合西方的他者想象，从而面临失去文化之"根"的危险。不仅如此，西方经纪人和收藏体系还成功地将自己的藏品转化为收益巨大的生意，在政治－市场互动的逻辑中不断制造出天价市场的神话。

第二种情境是以前相互分离的中西文化艺术开始彼此沟通、相互学习，加强了不同文化艺术之间的交流与融合。全球化带来了全新的素材、形式与语言，也带来了新的挑战。面对挑战，中国不应否定自身的文化特质，而应保持文化定力与文化自觉，充分调动种种文化想象力，大胆地借鉴各种视觉资源与视觉范式为己所用。尽管在具体策略上，中国当代先锋艺术借鉴了国际当代艺术的视觉资源、观念与形式，但这种挪用是发生在当代中国社会的文化语境中的，是为了表达本土的视觉经验与视觉主题。它往往既质疑也补充了本土的视觉经验与表征模式。可以说，全球化改变了当代先锋艺术，使其在当代艺术国际中不仅获得了应有的关注与认可，而且获得了更多的精神自由与个性化的创作空间。在对艺术媒介、主题、语言与观念的探索中，当代先锋艺术正以全新的视觉表征方式重构本土文化的视觉性，比如，"强调创新精神，关怀现实和民生，尊重历史与传统，高扬人性价值及个性，以多元化的艺术方式追寻东方所独有的价值观，探索与西方和而不同的本土现代性"[1]。

第二，从中观层面来看，政治、经济与文化各系统会通过各自的视觉体制、视觉机构，把各自场域内的价值观念渗透到艺术场中，从而影响了先锋艺术的视觉表征及其视觉建构。其中，政府主导的文化体制与市场主导的现代商业批评体制对先锋艺术影响最大。在20世纪八九十年代，主流文化体制如国家美术馆、博物馆等主流文化机构支持的依然是学院派的写实主义，先锋艺术的展览与传播只能以"半地下"的状态，在私人小圈子内流行，但受到了如尤伦斯夫妇这样的国际买家的关注。事实上，由于得不到现行体制的资助，加上本土艺术市场的不成熟，大部分先锋艺术家的生活是不宽裕的。在这种生存境

[1] 张晓凌主编：《消费主义时代中国社会的文化寓言：中国当代艺术考察报告》，吉林美术出版社2010年版，第11—12页。

遇中，部分艺术家选择有意地在作品中创造有中国特色的视觉形象来迎合西方策展人、收藏家的趣味，也便可以理解了。从20世纪90年代中期开始，伴随文化市场体制的逐步完善，政府也开始举办各种类型的艺术博览会、国际双年展等艺术展览活动，创建北京798等文化创意产业区。从2005年开始，过去曾经被认为是国际当代艺术重要策源地之一的威尼斯艺术双年展正式设立了被中国政府认可的中国国家馆。先锋艺术迎来了春天，逐步从艺术场的边缘走向中心。

第三，从微观层面来看，以个人行动者为中介的社会合作行为，以特定活动空间为中心，在私人化的小圈子内进行艺术观念的切磋与视觉语言的实验，不仅有助于缓解艺术创新与生存压力带来的焦虑，保证可见性视觉资源在有限的艺术圈子中流通与分配，而且有助于各种艺术团体、艺术流派和自主性艺术场的培育。这种相互合作的行为网络形成了一个个先锋艺术群落。自20世纪80年代末以来，从圆明园画家村的自发形成到宋庄艺术区、北京798艺术区、上海莫干山路、四川蓝顶艺术中心等艺术群落的成功运作，中国现代艺术市场体制逐步完善。在这种体制中，艺术制作与艺术收藏、艺术接受之间，存在着由画廊、批评家、传媒和艺术刊物等组成的庞大艺术场的体制性中介，它使艺术家获得了相对独立自由的创作空间。

正是社会宏观、中观与微观层面各个要素之间的相互协调、彼此互动，形成了当代先锋艺术领域相对自主的艺术场。艺术场是艺术家、批评家、策展人、经纪人、画商、收藏家等艺术活动者相互交往的场域。在被西方主导的国际艺术界和国内主流艺术、大众艺术多重挤压的生存困境下，中国当代先锋艺术常常会以激进的视觉性张扬它的反叛精神。它在经济上拒绝商业化的成功，遵循"败者胜"的逻辑；在政治上主动疏离社会，质疑主流意识形态；在艺术生产上主要"通过生产对艺术家创造能力的信仰，来生产作为偶像的艺术品的价值"[1]。

先锋艺术家是艺术场中最具有探索精神的行动者。在全球化与改革开放的双重历史语境中，先锋艺术家一直扮演着思想解放的创新者和引领者的角色。如奈斯比特夫妇所言："邓小平的高瞻远瞩激发了中国经济领域的转变，而中国

[1] 布迪厄：《艺术的法则：文学场的生成和结构》，刘晖译，中央编译出版社2001年版，第276页。

艺术家们的想象力与创造性则为其他领域的创新打下了基础。毕竟，艺术反映社会，彰显国家的个性。"[1] 自 20 世纪 80 年代以来，它不断吸收新的艺术观念，打破既定的语言模式与表征策略，以激进的姿态重构革命现实主义观念，创造了另类的视觉体验和观察社会的不同视角，从而重塑了人们的视觉性，积极意义不可小觑。

二、当代先锋艺术的体制转型

以经济体制改革为中心的社会变迁打破了社会系统的整一性，使整个社会不断分化为政治、经济和文化等各自独立的领域。当代先锋艺术体制的转型内在于文化亚系统再分化的过程之中。这里所言的体制主要指艺术的生产和分配机制。

第一个历史阶段从 1978 年开始到 20 世纪 80 年代末，属于中国当代先锋艺术体制的沉寂期。这是国内文化知识界以极大的热情和理想主义精神，建构激进的视觉性，积极介入社会变革的时期。当代艺术运动浸染了强烈的终极关怀意识和形而上的崇高精神。朦胧诗歌、摇滚音乐、新潮美术、先锋小说、地下电影和实验戏剧刷新了这个时代的文化景观。但是，艺术在体制上的转型落后于整个时代的变革。在艺术生产上，它延续了新中国成立以来的体制惯性。从中央到地方，艺术的展览与评审都由美协、国画院和相关政府文化机构组织承办，这些机构掌握着展览审查和发表艺术批评文章的权利。在艺术销售上，传统画店式的销售方式得到了有效恢复，针对民众的艺术品消费的画廊数量也有了明显的增加。不过，这依然是一种与政治体制相适应的艺术体制，价值取向单一，缺乏艺术价值导向的意义。新的艺术观念与旧的艺术体制之间的冲突在所难免，比如发表了连环画《枫》的那期《连环画报》的被查封，首都机场壁画的裸体风波，"星星画展"的关闭与抗议游行，"中国现代艺术大展"因肖鲁

[1] 约翰·奈斯比特、多丽丝·奈斯比特：《中国大趋势：新社会的八大支柱》，魏平译，中华工商联合出版社 2009 年版，第 111 页。

的枪击事件停展等，都是因为观念的冲突而酿成视觉性的社会事件，形成了中国先锋艺术发展的特殊景观。当代艺术运动也因此被赋予了突破现行文化体制的政治意义。

第二个历史阶段贯穿20世纪90年代，是当代先锋艺术体制的突破期。邓小平同志的南方谈话精神，进一步推动了中国的改革开放，加速了城市化和市场化的进程，逐步形成了政府主导与市场竞争的二元文化体制。一方面，部分先锋艺术家开始走出国门，按照国际艺术体制进行艺术媒介、形式与观念的革新，积极介入全球性的艺术活动，实现了艺术形象表征模式的国际化；另一方面，以画廊、美术馆为中心的现代艺术市场体制开始影响艺术的生产、展示、收藏与接受，不仅西方主导的国际艺术机构与收藏体系介入进来，而且政府主导下的本土艺术市场逐步发育、成长，以政府资助、税收补贴和艺术基金的方式施加影响。

艺术市场的出现改变了国家支持的一体化格局。艺术家可以通过画廊、私人或公共收藏，来获取生存和再创作的报酬，从而在艺术上选择自己的创造方式。在此条件下，许多艺术家开始脱离国家的组织体制，成为以卖艺为生的职业艺术家。但是，国家对视觉资源的宏观调控依然是有力的艺术生产手段。国家控制下的美术馆、博物馆、艺术学院、画廊等中介机构依然是展示、收藏、研究艺术的权威空间。

市场的力量是多元的。首先是中国港台画廊和基金会的介入。1993年，由栗宪庭策划、香港"汉雅轩"画廊举办的"后89中国新艺术展"，是港台画廊和基金会代理先锋艺术家的开始。这是第一个非官方的现代艺术展，集中展现了新生代的"玩世现实主义"风格。在某种意义上，正是港台艺术机构与市场力量的介入，使得部分先锋艺术家走向了国际化的轨道。

其次是欧美艺术市场和收藏机制的跟进与运作。部分先锋艺术家参加了第45届国际威尼斯双年展。这一事件足以说明，当代艺术逐步实现了从本土化实践向国际化运作的转型。正如前文分析过的这不仅得益于后冷战时期的意识形态背景，也得益于无形的国际艺术市场和国际艺术机构的支持，如国际艺术双年展、艺术杂志的评论、博物馆的收藏与拍卖、画廊的销售等。

最后是本土艺术市场的孕育。1991年1月湖南美术出版社出版的《艺术·市

场》创刊，艺术界关于艺术市场的讨论全面展开。1992年10月20日"广州·首届90年代艺术双年展"在广州中央大酒店展览中心开幕，展览作品近四百件，获奖作品奖金达45万元。这是中国企业自发融资，由批评家、策展人按照市场规范和商业要求操办的第一个双年展。这标志着面向市场的艺术展览机制诞生了。在艺术销售上，一些画廊也开始摆脱传统的"画店"模式，引入签约艺术家的国际经营制度。这种制度的引入，极大改变了过去完全依赖于艺术家已有的声望而进行的销售，推动了立足于对艺术家未来价值判断而采取的经济决策。

不过，由于商业链条多环节的缺失，艺术策展制的不成熟，以及私人收藏家、公共收藏机构的匮乏，这个时期的艺术市场尚未真正成熟，甚至有人认为，它是"畸形的"，一个受外商控制的以"行画"为主的买方市场。[1] 所谓"行画"，是指在审美趣味上以熟练的学院技巧和写实风格为主的绘画。这与真正的前卫精神——追求自我价值的实现和文化批判精神，是完全不同的。对于当代艺术家来说，这是一种两难境遇。一方面，艺术家只有在获得市场认可的情况下，才能维持自己的创作活动和艺术的再生产；另一方面，他又必须捍卫自己的艺术理想和先锋精神，让自己时刻处于与市场体系相对立的紧张状态。这种张力状态同样体现在当代艺术的形象表征模式中，既坚持一种激进的艺术观念，又不断挪用各种熟悉的视觉资源，来建构一种混杂的视觉性。

21世纪以来属于第三个历史阶段，这是当代先锋艺术体制的成熟期。国外成熟的展览、收藏与拍卖制度被自觉地借鉴过来，逐步在北京、上海、广州等一线城市和南京、杭州、成都等二线城市，形成了以原创为特色的艺术家工作室集群，以美术馆为中心的公共服务体系，以艺术博览会、双年展为主体的艺术展示体系，以及以专业画廊、艺术拍卖行为主导的艺术流通与销售体系。这得益于当代先锋艺术在体制上的合法化。一方面，它得到了政府的支持和赞

[1] 易英：《从英雄颂歌到平凡世界：中国现代美术思潮》，中国人民大学出版社2004年版，第176页。

助；[1]另一方面，龙美术馆、今日美术馆、民生美术馆、尤伦斯当代艺术中心、蜂巢当代艺术中心等民营美术馆和大型艺术中心的介入，与公立艺术机构相得益彰，完善了艺术市场化的链条。

当然，现代艺术市场是一把双刃剑。一方面，在国外艺术基金和国内游资的推动下，当代先锋艺术家摆脱了生存焦虑，获得了更多的创作自由和创新活力，艺术品价格与艺术市场拍卖额持续飙升，天价市场频现，使中国艺术品市场交易额自2010年以来持续成为全球最大的艺术品拍卖市场[2]；另一方面，金钱的诱惑日益侵蚀着艺术品的审美价值和美学的独立性，当代先锋艺术家队伍的贫富分化不断加剧，自主的艺术场有堕落成为名利场的危险。不仅如此，部分艺术家在天价艺术的蛊惑下，刻意选择暴力、血腥和色情等主题，追求一种极尽夸张的形式，但对生活世界的批判缺乏必要的真诚，前卫精神弱化甚至趋于消失。

令我们感到庆幸的是，伴随市场体制的逐步完善，人们对当代艺术的态度日趋理性。在2008年金融危机之前，当代先锋艺术无论在国际市场还是在国内市场都非常活跃，天价作品与艺术明星频出。你方唱罢我登场，甚是热闹。但金融危机之后，当代艺术市场板块极度萎缩，所占艺术市场份额从2007—2008年的27.57%、22.06%一路下滑到2011年的8.05%（见表1）。买家谨慎观望。这并不代表当代艺术的溃败，也不代表公众降低了对当代艺术的期待视野。恰恰相反，这表明当代艺术市场开始进入深度的理性调整期，是泡沫减退、炒家退场后的新常态；也表明公众对当代艺术的文化认知与市场定位更加明确、理性、沉稳，不再盲目追捧艺术市场与大众传媒的炒作。

[1] 2000年，在第三届上海双年展上，装置、录像等当代先锋艺术占了展品一半；2003年，中国正式受邀以国家馆的名义参加威尼斯双年展，展示中国当代先锋艺术；2008年，文化部成立了当代艺术展览奖励基金；2009年，中国艺术研究院成立"中国当代艺术院"。这些事件标志当代先锋艺术在体制内的合法化。

[2] 张晓明、王家新、章建刚主编，《中国文化产业发展报告·2012~2013》，社会科学文献出版社2013年版，第206页。

表1　先锋艺术拍卖额及其所占比率　　　　　　　（单位：万元）[1]

单位与年份	2007	2008	2009	2010	2011	2012
先锋艺术拍卖额	638744	444436	249924	525500	779200	470913
艺术市场总拍卖额	2317134	2014713	2253108	5735200	9684600	5339113
先锋艺术拍卖额所占比率	27.57%	22.06%	11.09%	9.16%	8.05%	8.82%

当然，当代先锋艺术的成功，不能完全用公众的评价和艺术市场上的成交额来衡量。从当代先锋艺术的本源来讲，它恰恰是一种不在乎、不需要观众掌声的艺术，艺术家的目的是给人震撼，令人在不适中思考。事实上，有意识地疏离大众、率性而为，与当代先锋艺术家拒绝媚俗、保持个性独立的激进思想是吻合的。这种"输者为赢"的艺术策略和艺术家放荡不羁的生活方式，增加了当代先锋艺术家们的传奇色彩。在大众传媒与艺术市场的炒作中，艺术家们的先锋姿态有意或无意地部分抬高了他们的身价与地位，成为投机客热衷追捧的对象。艺术、金钱和时尚的鸿沟在艺术界暧昧的态度中被悄悄地抹平了。

先锋与媚俗之间仅有一步之遥。媚俗文化对当代艺术先锋性的技法、策略、展览体制的模仿，具有"美学广告"的作用，是其大获成功的因素之一。反之，媚俗文化巨大利润的诱惑，也或多或少地改变了当代先锋艺术家的表征策略。雅俗文化之间的界限日趋模糊。这迫使当代先锋艺术家在世俗的荣耀与天才的追求之间做出抉择。一些艺术家依然在倔强地坚守审美批判的价值立场，敢于直面喧嚣的人生与名利的诱惑。更多的艺术家选择了妥协，一是与主流意识形态的妥协，二是与政治经济体制的妥协。体制的认可不仅有利于艺术家获得更多的艺术资源，更好的艺术展示平台和更高的社会地位，而且有利于当代先锋艺术获得审美话语与艺术价值的合法化地位。但是，当代先锋艺术也不可避免地会受到政府管理机制与现代市场体制的双重约束，继而影响到艺术家独立的创作理念与审美理想。与之呼应，当代先锋艺术在形象表征模式上日益平和、理性，张扬工匠精神，而弱化了反叛精神。

[1]　本表是根据雅昌艺术市场监测中心（AMMA）连续六年的统计数据制作的。

总之，当代先锋艺术体制的转型既是从地下到地上、从边缘到中心的空间位移，也是造型语言和表征模式从激进的视觉性向温和的视觉性的历时演变。

三、当代先锋艺术社区的历史演变

伴随当代先锋艺术的体制转型，一种主要建立在业缘关系之上的当代先锋艺术社区（community）[1]形成了。对艺术理想的追求和类似的生存境遇使人们相互认可，形成了一种社会心理上的命运共同体。它源于在流动的现代性中寻找确定性的努力，是人们"热切希望栖息、希望重新拥有的世界"[2]，包含了对共享文化的承诺和亲密关系的期待[3]。因此，它是一种"想象的共同体"，一种理想层面的艺术社区。与之相对，现实层面的艺术社区是一种基于共同的意识和利益而建立起来的社会生活共同体，是艰难谈判、相互妥协的社会产物。或者，我们用第二代芝加哥学派的代表人物贝克尔的话说，它一种在参与者之间建立起来的、相对松散的集体合作网络。[4]作为相互依存的空间，艺术社区的活动依赖于社区成员之间一系列程序化的协商与惯例化的理解。这些协商机制与合作惯例使个性化、差异化的艺术行为与艺术事件，呈现为某种具有结构性、规范性的集体行为。

自20世纪90年代以来，伴随改革开放而形成的艺术家社区和画廊集聚区达到数百个之多。较有影响的先锋艺术社区有：北京圆明园画家村（1990—

[1] "社区"一词源于拉丁语，德国社会学家滕尼斯（Ferdinand Tönnies，1855—1936）在1887年出版的《社区与社会》（*Community and Society*）一书中最先把"社区"应用到社会学研究中。在社会学领域，社区一般指在同一地理区域内，具有共同的意识和利益的社会生活共同体。共享的情感纽带和亲密交往的社会关系，是社区赖以形成的社会基础。西方艺术社区萌芽于20世纪70年代的艺术家介入社区（Artist-in-Residence）运动，广泛兴起于20世纪90年代，如1992年成立的美国艺术家社区联盟（Alliance of Artists Communities），1993年成立的法国世界艺术社区组织（worldwide Network of Artist Residence）等。

[2] 齐格蒙特·鲍曼：《共同体》，欧阳景根译，江苏人民出版社2003年版，第4页。

[3] Amitai Etzioni, "The Responsive Community: A Communitarian Perspective", *American Sociological Review*, Vol.61, No.1, p.5.

[4] Howard S. Becker, *Art Worlds*, California: University of California Press, 1982.

1995）、云南昆明的"创库"（1991— ）、北京东村（1992—2004）、北京宋庄艺术区（1995— ）、香港"牛棚艺术区"（1997— ）、上海苏州河（1998— ）、北京大山子798艺术区（2002— ）、上海莫干山艺术区（2002— ）、青岛"达尼画家村"（2003— ）、重庆"坦克库·当代艺术中心"（2007— ）、西安纺织城艺术区（2007— ）、威海"画家村"（2008— ）等。对于创作艺术品的核心人员和辅助人员来说，他们的合作活动和行为模式依赖特定的惯例。惯例是艺术社区成员经谈判而形成的共识，是协调、规范整个合作机制的结构性要素。按照行动者的行为模式，圆明园、宋庄和798艺术区分别代表了当代先锋艺术社区的三个不同阶段。

圆明园画家村是中国当代先锋艺术社区的萌芽期。20世纪80年代中期，许多不愿到体制单位工作的艺术院系师生和来自全国各地的画家、诗人、作家、摇滚乐手、流浪歌手、青年导演等，自发聚集到圆明园一带从事艺术活动，成为有名的"北漂一族"，代表艺术家有岳敏君、杨少斌、方力钧、丁方、杨卫等。杨卫的艳俗艺术，方力钧、岳敏君的玩世现实主义基本上代表了艺术社区的创作水平。作为自发形成的艺术社区，圆明园画家村从最初的十几人到1992年5月底的42人，再到1995年10月被遣散前的二三百人，它成为没有明确艺术导向的当代先锋艺术社区。之所以说没有明确的艺术导向，是因为它没有纲领性的艺术宣言或主导性的艺术观念。社区成员是一群自愿逃离体制内单位文化，而选择边缘化、差异化生存的"越轨者"。"越轨"是相对于正常的社会行为规范而言的，特指一种背离社会规范的行为。贝克尔认为，"社会群体通过制定规范使那些不符合此规范的行为成为'越轨'"，而"越轨者是被他人成功贴上越轨标签的人"。[1]

某种行为是否越轨，不仅取决于行为的性质，而且取决于他人如何看它，取决于他人的反应与态度。社区成员之所以被贴上"越轨"标签，是因为他们的视觉表达策略、放荡不羁的生活作风与周围的环境格格不入。由于后冷战时期的意识形态因素，这种格格不入感受到了国内外传媒放大镜般的关注，甚至

[1] 霍华德·S.贝克尔：《局外人：越轨的社会学研究》，张默雪译，南京大学出版社2011年版，第8页。

被境外势力赋予了体制内反叛的政治意义。无疑，这给当时的刚性社会带来了一定的冲击和紧张。在百姓眼中，他们是披着长发、又唱又跳的"疯子"；在管理者眼中，他们是不守规矩、扰乱社会治安的不安定分子；在同行眼中，他们是敢于反叛主流文化体制、打破学院派传统、追求艺术自由的流浪艺人；在西方人眼中，他们是反抗主流体制的斗士，受现行体制排挤压抑的"地下"艺术家。因此，重要的不是艺术，而是生活方式的选择及其背后的政治意味——当代先锋艺术社区成为自由和反叛的精神象征。不同视角之间的错位决定了当代先锋艺术家们的生存策略。由于主流艺术机构的不满和普通百姓的不理解，圆明园艺术家们的作品很少有人问津。社会的冷落使他们的艺术化生存十分严峻，只能在私下以低廉的价格卖给海外艺术商、收藏家或驻中国外交官，从而他们进入国际艺术市场的交易。这无形中强化了部分艺术家对西方的依附过程，使部分艺术品出现了简单模仿西方，迎合他者想象的趋势。

宋庄艺术区是中国当代先锋艺术社区的发展期。与圆明园一样，它是自发形成的。不过，宋庄更多地得到了政策的支持与政府的引导。最初，便宜的房租、舒适的自然环境、距北京市中心不到50千米的距离，是吸引艺术家们"扎堆"的主要原因。第一批入驻的有艺术批评家栗宪庭，艺术家张惠平、方力钧、岳敏君、刘炜和杨少斌6人。他们的影响力和号召力带动了大批艺术家入驻，使宋庄一跃成为中国最大的原创艺术家聚居区，鼎盛时期艺术家有四千人之多。社区中除了搞油画创作的，还有观念艺术家、新媒体艺术家、雕塑家、摄影家、独立制片人、音乐人、自由作家等。与圆明园艺术家激情的理想主义情怀不同，宋庄艺术家是失落的、投机的、泼皮的、迷惘的一群人。玩世现实主义、政治波普和艳俗艺术一度是其创作的主流。庞大的艺术社区吸引了国内外传媒的争相报道、国外画廊和博物馆的进驻，促进了宋庄艺术区的经济发展。艺术产业链带来的经济效益，引发了政府的关注和扶持。2005年宋庄成立了艺术促进委员会，举办了首届艺术节；2006年又创建了占地5000平方米的宋庄美术馆。与圆明园画家村相比，宋庄艺术区的市场化意识更加明确。

一般而言，如果说艺术家的声望和地位取决于艺术价值，艺术价值取决于艺术品的审美品质和市场价格，那么艺术价值的评价则取决于艺术界中的行动

者：一是同行，同行的评价是艺术价值的根本保证；二是策展人和批评家，他们的欣赏趣味、艺术观念和判断标准决定了艺术价值的基本走向；三是画商和赞助者，他们同画廊老板、经纪人、收藏家关系密切，他们的投资决定了艺术品的市场价格；四是文化媒介人和一般公众，他们是艺术事件、艺术舆论的传播者与接受者，会在特定时期影响艺术品的声望与市场价格。正是这些行动者之间的相互分工与合作，共同打造了艺术品的价格与艺术社区的声望。在宋庄艺术区，相对于画商、文化媒介人与公众来说，栗宪庭等少数策展人和方力钧等少数具有国际声望的艺术家具有更大的影响力。这是使命体制和职业体制双重作用的结果。从使命体制来说，他们张扬标新立异的个性和自由批判的精神；从职业体制来说，他们积极介入当代艺术国际的体制化运作，利用政策、资本、人脉等各种社会资源，以团体的形象进行市场包装和艺术宣传，不断制造艺术事件和震惊效应来吸引人们的眼球。商业化的逻辑不断渗透到艺术创作、展示、批评、收藏的各个环节。这种趋势暗合了政府打造文化品牌，推动文化创意产业发展的战略方针。这种文化搭台、经济唱戏的做法活跃了宋庄的艺术市场，不仅为艺术家、批评家、策展人创造了相对宽松的环境和大显身手的舞台，而且为各种造型语言、艺术观念的融会贯通打造了畅通的交流渠道。正是多元的市场格局给他们提供了展示艺术实验、表征内在精神的舞台。但是，它也带来了一些意想不到的问题，比如房租的不断上涨，迫使部分艺术家迁移到其他地方。更深层的问题是，金钱的诱惑和名利场的逻辑破坏了艺术创作的美学独立性，侵蚀了先锋艺术的批判立场，加剧了艺术家队伍贫富分化的趋势。

798艺术区是先锋艺术社区的转型期的产物。广义上的798艺术社区以798为中心，周边包括酒厂国际艺术园区、一号地艺术园区、草厂地艺术区、环铁国际艺术区、索家村和费家村等十余个文化艺术集聚园区。它原来是大山子区718、798、706、707和797厂等大型军工企业所在地，园区建筑由东德专家协助设计，残留了大量战前的包豪斯风格，混杂着当时流行的苏联大建筑风格，一般都高阔大气、线条利落、采光明亮，在简约的外表内往往蕴含了多变的内部结构。作为1951年由周恩来总理亲自批准筹建的军工厂，这里保留了大量工业化和改革开放以来等不同历史时期的文化痕迹，使它"一方面成为历史的见

证者，另一方面又成为北京市文化产业的先行者"[1]。与宋庄艺术区类似，它是艺术家自发聚集之后，由政府支持、市场推动的文化创意产业区。[2] 不过，在区域功能上，如果说宋庄是艺术生产、制作的创意中心，那么798艺术区则是艺术展示、流通的零售中心。在生态结构上，如果说围绕在栗宪庭周围的艺术家、批评家构成了宋庄艺术区象征性的精神中心，那么798艺术区则是一种去中心化的、多元互动的集体合作网络。与宋庄庞大的艺术家队伍相比，798艺术区的艺术家规模较小，一般只有几十人。他们与画廊老板、店铺经营者、艺术区管理者之间构成了一种松散的合作关系，交流很少。不过，这里的市场要素更为集中，商业化气氛更为浓厚，不同力量之间的博弈是通过市场行为完成的。在初期，艺术家是艺术区中最重要的结构性力量。大量的艺术家工作室为废弃的社区注入了活力，使798成为当代艺术家的聚居区之一。自2006以后，伴随比利时尤伦斯当代艺术中心、西班牙伊比利亚当代艺术中心、美国佩斯画廊、林冠画廊等国际艺术机构的入驻，798艺术区逐渐成为以画廊为主，以当代艺术展示和销售为一体的当代艺术集散地。加上暴涨的房租迫使艺术家撤离，画廊开始成为艺术区新的核心力量。如今，798艺术区是以画廊为中心，兼具时尚高档区、旅游区和公共艺术教育功能的多业态混合的文化区域。

在798艺术区，先锋艺术已经成为主流，从"地下"状态走进大众的日常生活。面向公众开放的工作室、画廊与流动的公共空间，充分发挥了798艺术区的公共艺术教育功能，提升了公民的艺术素养和视觉包容力。当代艺术与艺术化的生活方式进入了公众视野，公众不再缺席先锋艺术的视觉实践。公众作为艺术社区的参与者之一，也不再是可有可无的因素，而是艺术趣味的鉴赏者与批判者，艺术商品的潜在购买者与消费者。公众的介入部分改变了艺术社区的性质，使其从另类、边缘、反叛的先锋艺术实验区，转变成为富有个性、创

[1] 刘明亮：《北京798艺术区：市场化语境下的田野考察与追踪》，中国文联出版社2015年版，第3页。
[2] 2000年，雕塑家隋建国、音乐人刘索拉、媒体人洪晃、设计师林青先后入驻；2002年美国人罗伯特的艺术书店、黄锐的个人工作室、日本的"东京艺术工程"画廊陆续开张，艺术家肖鲁、唐宋、李松松、陈文波、白宜洛、彭雨、孙园等先锋艺术家加入；2003年黄锐、徐勇发起了"再造798"活动；2004年举办了首届北京大山子艺术节；2006年北京市和朝阳区政府授牌为首批文化创意文化产业集聚区。

意和公共品质的艺术化生活示范区。对于放荡不羁的艺术家、作家、音乐人和社会激进分子而言，798艺术区别具一格，既有历史的记忆也有创新的活力，代表了一种创新的态度和自由的心境。与圆明园和宋庄相比，798艺术区无疑更产业化、大众化了，无论是艺术家的行为模式，还是艺术品的形象表征，都不再呈现激进的视觉性，而是"先锋意识与传统情调并存，实验色彩与社会责任并重，精神追求与经济筹划双赢，精英与通俗的互动"[1]。

一般而言，艺术社区的生态取决于三种结构性的力量，即艺术、市场与政府。它们分别对应三种类型的行动者：一是从事艺术生产的艺术家及其辅助人员；二是从事艺术流通的画廊与拍卖行老板，或画商，经纪人，收藏家等；三是从事艺术管理的相关文化艺术机构的管理人员。

在艺术社区的萌芽期，如圆明园画家村和宋庄早期，由于艺术市场尚未孕育，官方体制掌握着视觉资源的生产、流通与分配。面对单位文化及其管理体制的束缚，艺术家自愿选择职业化的聚居生活，来从事另类的先锋艺术创作，这本身是一种了不起的文化现象。它意味着艺术家决定走一种自由、独立的创作道路，一种游离于主流文化体制之外的生活方式。尽管这并不能保证艺术品格的独立与自由，但这种另类、前卫的姿态具有批判主流文化的意义。

在艺术社区的发展期，艺术市场开始孕育，政治立场开始松动，公众对先锋艺术的视觉性也日益包容。各种力量之间获得了一种结构性的平衡，艺术家能够以理性的对话精神介入公共空间，走向当代艺术的国际市场。但日益增强的市场化力量开始侵蚀艺术群落的机体，艺术家的贫富分化加剧。

在艺术社区的转型期，政府以更为包容的姿态和国际化的眼光退居幕后，市场在视觉资源的配置中日益发挥决定性作用。在这个阶段，时代的激变使先锋艺术逐渐融入主流文化之中，同历史和现实建立了有机的对话关系；艺术家的生活方式与创意行为也开始向公众开放，使艺术社区具备了艺术展示、流通与教育的社会功能。

总之，先锋艺术社区是社会转型期的一种特殊文化现象。艺术、市场与

[1] 邱志杰：《798的回音》，收入李九菊、黄文亚编著：《现场：798艺术区实录》，文化艺术出版社2005年版，第4页。

政府是先锋艺术社区中三种结构性力量。三种力量之间的博弈决定了先锋艺术社区演变的趋势，即从边缘到主流，从冲突到融合，从政治化到市场化。与此相应，先锋艺术社区也从艺术家聚居区变成了艺术聚集区，所具有的视觉性从激进变成了温和。当然，由于一、二级艺术市场的无序竞争，市场规范与文化治理的不健全，艺术社区中的投机主义、消费主义正在侵蚀先锋艺术的批判立场。在先锋艺术的招牌下，形式的变革与观念的冒险有沦落为商业把戏的危险。这一点需要我们警惕。

四、当代先锋艺术真实的重构

艺术真实是一种符号化的真实。它与艺术形象的表征紧密相关，因为艺术是否真实不仅取决于视觉感知的选择，而且取决于形象表征的方式。

革命时期的艺术以革命现实主义模式为主导。在视觉题材上，它往往选择宏伟的革命画面、艰苦的阶级斗争、工农阶层的忆苦思甜活动等作为表征对象；在视觉形式上，它强调文学性构思、戏剧化构图和夸张的造型；在视觉效果上，它倾向运用戏剧性风格和激情的理想主义色彩，如古元的《减租会》（1943）、王式廓的《血衣》（1959）、詹天俊的《狼牙山五壮士》（1959）、刘春华的《毛主席去安源》（1967）等。在文学性的要求下，这些艺术品抓住典型环境中的戏剧性瞬间来呈现，不仅构图与造型戏剧化了，而且现实本身被戏剧化了。

在《血衣》（图1）中，多层次的三角形构图，以高高扬起的血衣为视觉中心，层层渲染了对迫害的控诉和对地主的审判。这是一种经典的再现模式——对场景的勾勒、对细节的刻画、对景深的运用和象征性的构图，逼真地再现了阶级批斗的场景。整个场景就像一场戏剧表演，夸张的人物造型，构图上的紧张对立，渲染了革命理想主义的氛围。换言之，它以逼真的写实技法、戏剧性构图，人为缔造了一个视觉现实空间，一个以阶级斗争为核心的神圣空间。

图 1　王式廓，《血衣》(1959)，素描（192cm×345cm），中国国家博物馆藏

当代先锋艺术的使命之一是走出"神圣"，用多元的视觉表征策略来呈现真实的社会形象，尤其是来自底层的劳工与农民形象。

第一个历史阶段旨在消解单一的革命现实主义模式，直面冷峻的社会真实及其对民族心灵的冲击。这个阶段先后经历了两种表征方式，即写实主义和理性的抽象主义。前者强调以冷静的笔触如其所见地再现自然光线下的世界；后者主张以不动感情的方式把世界用几何形式抽象出来，表达一种冷静、肃穆的哲思。

直面真实是20世纪80年代初"伤痕美术""乡土现实主义"和"生活流"的主导倾向。它倡导如其所见地的表征方式，即从特定的视角观看世界，并以艺术的方式把眼中所见的世界呈现出来。这种表征方式通过历史真实与生活真实的描写，有助于突破"高大全""红光亮"模式，消解艺术的政治性、文学性和夸张风格。在形象表征模式上，它学习以米勒、库尔贝为代表的欧洲现实主义传统。浓郁明亮的色彩、粗犷有力的笔触，人性化的观察视角和毫不掩饰的真实呈现，揭开了重构视觉真实的序幕。

罗中立的《父亲》(图2)是这个时期的典型画作。画面以写实主义手法和超大的尺寸，细腻地刻画了一个干瘦、黝黑、满脸皱纹、眼窝深陷、双手皲裂的老农形象。这是一个创举，因为布满整个画面的父亲，不再是神坛上的圣

像，而是平凡的个体。它摆脱了英雄主义叙事的政治编码，以刻满岁月伤痕的劳动者形象，揭示了生存的艰难和沧桑，以文化记忆的形式表现了文化精神的创伤。人们在肖像中看到的是一个复杂而沉默的内在世界，"内在性被引入肖像中，人摒弃了其表层符号神话而获得了深度。细腻的人性活动，取代了教条般的类型划分"[1]。当然，耳朵上的圆珠笔，暴露了意识形态的痕迹；艺术技法也没有从实质上改变写实主义主导的格局。不过，它依然具有思想解放的意义。如批评家栗宪庭所言："艺术复苏并非艺术自身即语言范式的革命，

图2　罗中立，《父亲》（1980），布面油画（216×152cm），中国美术馆藏

而是一场思想解放运动。对'红光亮'的突破，则是以四川为代表的'伤痕美术'的骤起；对'假大空'的突破，则是以陈丹青为代表的'生活流'的风行；对艺术从属政治，内容至上的批判，则是以北京机场壁画为代表的'装饰风'的滥觞。这都是在一种逆反心理的驱使下产生的，变革的核心是社会意识的、政治的。"[2]

更为激进的前卫性批判源于"'85新潮美术"。它往往以群体和运动的游击战形式，通过自发的艺术展览、激进的视觉形式和令人震惊的美学效果，冲击主流意识形态。它大胆借鉴西方野兽派、象征主义、表现主义、超现实主义等先锋艺术的语言范式，用"黑白灰"取代"红光亮"，用理性的抽象主义取代写实主义模式，来表达形而上的存在之思。以王广义、舒群、任戬为代表

[1]　汪民安：《什么是当代》，新星出版社2014年版，第212页。
[2]　栗宪庭：《重要的不是艺术》，江苏美术出版社2000年版，第111页。

的"北方艺术群体"和以张培力、耿建翌为代表的浙江"85新空间",努力以抽象的视觉形式,"清理人文热情"(王广义语)、抑制表现,追求冷峻、肃穆的视觉效果;以毛旭辉、张晓刚为代表的新具象派,受西方表现主义和超现实主义思潮的启发,希望通过形体的变形、扭曲与夸张,达到震撼灵魂的目的;黄永砯的"厦门达达"、徐冰和谷文达的装置艺术,则以仪式化的视觉语言,张扬了达达主义式的反叛精神。这种种形式上的实验和观念上的冒险,虽有追新逐奇、简单模仿西方现代艺术形式的局限性,但批判的锋芒和思想的锐气可嘉。

第二个历史阶段倾向于直面现代人的生存境遇,如其所感地表达个体在社会急剧变迁中的心态变化及其所思所想。所谓"如其所感地表达",是指遵从艺术家内心的感受,把视觉经验与情感体验真诚地呈现出来。这个阶段的表征方式有两个特点,一是回归日常生活的情绪体验,将画面引向人的深度,人的内在性;二是转向身体,以身体为表征的媒介和对象。

回归日常生活与世俗的体验是先锋艺术家普遍选择的策略。面对商业化大潮和理想主义的失落,艺术家们重返画室,表现出一种玩世、厌世的情绪。他们既不相信主流价值体系,也不相信理想化的乌托邦话语。他们甘愿放弃思想文化启蒙者的角色,转而以平视的视角审视平庸、卑微的世俗人生,玩味琐碎、无聊的日常生活。无聊感既是他们最真实的生存感受,也是他们用来消解意义枷锁的艺术武器,因为对日常性的关注暗含了对理想与信仰的嘲讽。其代表性文艺思潮是玩世现实主义、政治波普、艳俗艺术和新生代写实主义,它们受惠于西方的超现实主义、波普艺术、照相写实主义等表现手法,以新颖的造型语言展示了世俗人生的空虚与无聊,嘲弄了人文价值的虚无,改变了靳尚谊、王沂东、杨飞云等为代表的新古典主义写实油画过于沉溺"技法之美"的画风。在方力钧的哈欠、岳敏君的傻乐、张晓刚的呆滞中,在刘小东的无聊、喻红的欲望、刘炜的肉搏中,我们直观了一种碎片化的、拼凑的真实,一种被掏空了意义的真实。以刘小东的新写实主义作品《违章》(1996,图3)、《白胖子》(1997)、《烧耗子》(1998)等油画为例分析,这些画风平淡无奇,构图与色彩非常单纯,没有诗意的表达,没有戏剧性情节,也没有抒情性氛围,只有对世俗生活的冷静再现和对小人物命运的日常展示。这些小人物目光懒散,

图3　刘小东，《违章》（1996），布面油画（180cm×230cm）

表情倦怠，沉浸在琐碎的庸碌、世俗的苦乐和自我的内在性中。他们来源于现实，却没有被赋予任何具体的现实意义。这种对世俗视觉经验的冷静展示，宣告了理想的失落和对平庸生活的认可，敏感地预示了视觉性建构从诗意化向散文化的社会转型。[1]

转向身体，以身体为表征的媒介和对象，借此来表达对人生和社会的思考，是先锋艺术家们惯用的表征方式。具体言之，这种表征方式又可以细分为四种。第一种，纯粹以身体为媒介，把身体作为艺术构思的物质材料。身体可以是艺术表达的媒介，比如黄岩在《中国人体、山水、纹身》（1994—1999）中，把传统山水画大面积地勾勒于人体的上半身、手臂、手指上。他先以白色打底，然后将程式化的山石、溪瀑、疏林、屋宇等符号，用传统的笔法、皴点绘制出来。身体也可以是人与自然交流的媒介或沟通者，比如，东村艺术家的集体行为艺术《为无名山增高一米》（1995）、余极的《对水弹琴》（1997）、何云昌的《与水对话》（1999）等，都以身体作为视觉体验和情感表达的媒介，

[1] 周宪认为，告别诗意的审美态度转向散文的功利主义是当代中国审美文化变迁的重要特征之一。周宪：《文化表征与文化研究（修订本）》，上海人民出版社2015年版，第313—316页。

表达人与自然互为主体、天人合一的境界。第二种，纯粹以身体为表征对象，用艺术化的造型呈现身体形象。比如曾梵志的"面具系列"（1994—2004），以写实的造型，富有隐喻和象征色彩的表现主义手法，呈现了一个个戴着白色面具的身体形象——空洞无神的眼睛、呆板乏味的面孔、大而痉挛的双手。在澄明而平静的背景衬托下，这些身体形象以卡通色彩和夸张造型，表达了一种孤独、紧张、抑郁的精神状态。第三种，身体兼有表征媒介和表征对象的双重功能。比如石冲的《欣慰中的年轻人》（图4），以真实的肉身为媒介，把行为艺术的元素融入油画创作之中。画面中的年轻人形象，皮肤苍白，手中拿着血淋淋的鸟类躯体，既羸弱又残暴，暗示了人与物、人与人之间弱肉强食的精神征候。当然，伴随行为艺术的兴起，更多的艺术家选择以身体的裸露或暴力为主题，通过身体表演与视觉仪式来表达身体的极端体验及其对视觉秩序的象征性反抗，如马六明的《芬·马六明系列》（1994），张洹的《12平方米》《65公斤》（1994）。第四种，身体不仅是表征的媒介、对象，而且是社会化体验与思考的主体。在这类艺术品中，身体主要被赋予了三种功能：一是身体的资本化功能，比如朱发东的行为艺术品《此人出售 价格面议》（1994），以荒诞的行为表达了对身体成为资本的焦虑。二是身体的感性体验功能，比如苍鑫1996年开始的《舌头的体验》和戴光郁的《冥想》（1998）都试图在都市化的喧嚣中，借助身体的冥想与感知，重返仪式化的神圣体验。三是身体作为社会身份的建构功能，比如罗子丹的"白领系列"直面社会成员的角色转变与置换问题，它通过服饰与行为的反差、纪念性与世俗性的混合、异质同体身份的对比等方式，表达了公民身份

图4 石冲，《欣慰中的年轻人》（1995），布面油画（152cm×74cm）

在社会急剧转型中的不确定性、可变性与混杂性。在《一半白领，一半农民》中，艺术家把自身装束分成了两半：一半是高级白领服饰，一半是粗旧的补丁衣服和漏出脚趾、黏着泥巴的鞋子；一只手拿着平整的百元大钞，另一只手里握着揉皱了的散碎零钱。他就这样走进繁华的成都春熙路，一边去选购金银首饰、名牌手表，享受五星级饭店里的咖啡；一边在装修豪华的商业大厦门前，用手翻弄路边的垃圾，拿出皱巴巴的零钱，买小摊上的廉价零食。这种充满悖论的

图 5　罗子丹，《一半白领，一半农民》（1996），行为表演，成都

装扮、行为不仅暗示了身份所触及的人欲与物恋，而且象征性地表达了身体资本、生活习性与社会身份之间内在的文化逻辑。

第三个历史阶段延续了 20 世纪 90 年代中期以来的趋势——介入并反思社会变迁中种种深层次的现实与民生问题，如城市拆迁、生态污染、底层人文、身份建构等。不过，与第二个历史阶段相比，新世纪的先锋艺术更强调造型语言的多元化与混杂化，即综合运用行为、装置、表演、影像、综合材料、新媒体等造型语言来表征这些主题。

以城市拆迁的表征为例，艺术家在过去习惯于用摄影、油画、行为等单一的造型语言来呈现，而新世纪以来，先锋艺术家在表征方式与造型语言上进行了大胆的探索。张大力是以《对话》（图 6）较早介入城市拆迁的先锋艺术家。在北京胡同的废墟墙体或拆迁现场的断壁颓垣上，他以自己的头像轮廓为原型，喷绘了许多符号化的人头像，线条率性、随意、质朴。它与残存在墙体上的种种社会化的胡言乱语，如标语口号、商家标记、广告招贴、儿童涂鸦等，以杂糅的方式形成了一种蒙太奇式的欲望奇观，生动地记录了当代城市的表情与呓语。

综上所述，当代中国的社会变迁深刻地影响了先锋艺术的生态，改变了先

图6　张大力,《对话》(1995—2008),街头涂鸦

锋艺术的视觉体制、行为模式和表征策略;反之,先锋艺术也通过造型语言的革新,敏感地表征并建构了社会与历史的真实。可以说,在精英化与新启蒙时期,先锋艺术建构了一种充满文化记忆的"严肃的真实";在全球化与商业化时期,先锋艺术建构了一种直面个体生存境遇的"心灵的真实";在创意化与产业化时期,先锋艺术建构了一种充满反思性的"荒诞的超真实"。

第十二章
艺术社区的名利场逻辑

当代先锋艺术社区处境尴尬。一方面,在政府的支持下,宋庄艺术区、798艺术区、上海莫干山路、四川蓝顶艺术中心等艺术群落,纷纷从自发的艺术家聚居区变成了体制化的文化创意产业区,吸引了大批国外画廊和艺术投资机构,集酒吧、咖啡馆、工作室、画廊甚至时装、时尚饰品店、杂志社和广告公司于一身,成为都市白领和国外游客时尚的消费空间;另一方面,这些艺术社区喧嚣的商业氛围和金钱至上的商业法则日益侵蚀着艺术家的创造力,破坏了艺术家的精神空间,迫使部分艺术家选择了逃离。与此类似的现象同样出现在国际艺术场和艺术拍卖会上:一方面是少数几个艺术家的一路走红和作品价格的持续飙升,另一方面是无创意作品的大量重复和艺术体制的脆弱不堪。因此,如何在全球化的本土视野下,审视中国当代先锋艺术的生态空间和存在方式,是一个迫切的现实问题。

一、宋庄艺术社区的定位

自20世纪90年代以来,中国先锋艺术在全球化语境中逐步实现了从官方庇护制度向现代市场体制的转型。这不仅得益于后冷战时期的意识形态背景,也得益于无形的国际艺术市场和国际艺术机构的支持,比如,画廊的销售、博物馆的收藏、新闻界的报道、艺术杂志的评论和国际性的艺术展览等。在中国当代艺术史上,这种艺术体制的转型是一个巨大的历史转折点。它不仅标志着全国美展制度中的政治宣传色彩的弱化,而且意味着现代艺术日益卷入以市场为中心的各种力量的博弈中。圆明园画家村、宋庄艺术区和798艺术区分别代表中国当代先锋艺术社区三个不同的历史阶段。

与798、上海莫干山路等新兴艺术社区不同，宋庄是自发形成的艺术社区。由于入住的大部分艺术家从圆明园搬来，如栗宪庭、方力钧、鹿林、杨卫等，因此宋庄拥有自己的文化记忆和历史追溯感。从1993年算起，它已经有了30多年的历史。与过去那个寂静的小村庄相比，今日宋庄上空飘扬着"文化产业"大旗，商业化已经渗透每个角落。上千名艺术家从四面八方来到这里，希望在这个点石成金的地方迅速获得成功。在这种特定的艺术生态环境中，学术界该如何评价并定位宋庄艺术社区呢？概括来说，共有四种声音。

第一种声音认为，它是对主流文化体制的突围。在许多艺术家和批评家看来，入住宋庄源于共同的艺术志向和对艺术家身份的认同。1992年邓小平同志的南方谈话进一步推动了中国的改革开放，加速了城市化和工业化的进程，促使中国社会从以政治为中心的革命时代转向以经济为中心的市场时代。一定程度上，流行的大众文化和都市文化既充满了金钱和权力的诱惑，也带来了价值观的断裂和危机。许多艺术家感到自己在生活和感情上很失败，很迷惘。这种价值观的暧昧促使他们寻找一种生活方式，以便把内在的不安、迷惘和破碎感表达出来。因此，共同的艺术追求和类似的生活经历促使他们入住宋庄。相对于主流、正统的文化艺术而言，它是边缘的、另类的。宋庄艺术家的光头形象、古怪的着装以及他们离经叛道的生活方式，加强了这种感觉。在这种意义上，"选择宋庄这样一个地方居住，就意味着选择一种特定的生活方式，选择一种闲暇、慵懒、清淡和酒精的生活方式，选择一种平静而又危险的生活方式，一种远离权力但又无法摆脱权力逻辑的生活方式"[1]。

不过，在批评家栗宪庭的眼中，重要的不是艺术，而是艺术家自由独立的生活方式及其背后承载的社会文化意义。他在评价圆明园和宋庄时指出："艺术家把职业化的生活方式作为聚集目的，这本身就是一种了不起的文化现象，它意味着作为一个艺术家决定走自由和独立的生活道路，尽管这种独立和自由不能保证其艺术品格的自由和独立，但生存方式会给艺术创造带来影响，而且整体地看，艺术家的职业化趋势，必将对中国的文化管理体制起到不可估量的

[1] 汪民安：《宋庄艺术家的存在方式》，《读书》2001年第12期。

影响。从这种意义上看,圆明园是宣言,宋庄是实验。"[1]

第二种声音认为,它是一种新殖民文化景观。在"'85 新潮美术"中,现代主义艺术的实验主体都是知青一代,具有很高的历史责任感和使命感。但是,在宋庄艺术社区中,艺术家群体是以自我价值为中心的"新生代"。熟练的学院派技巧和温和的文化态度,使他们告别了理想主义的激情和英雄主义的冒险,转向温和的文化对抗和以个人经验为基础的世俗主义。他们徘徊在自主的先锋艺术场和市场化的大规模文化生产场之间,表面上坚守文化批判精神,拒绝金钱的诱惑,却又悄悄地与国际市场暗中调情,并在无形中迎合了西方文化的价值观和艺术选择标准。

在学者易英的眼中,"政治波普的词意已经发生了转换,它不再意味着一种艺术的题材和样式,而是指依照西方的人权与政治观点为中国的艺术现实所指定的一个标准,而在国内也确实有人趋附于这个标准,因此形成了一种独特的新殖民文化景观"[2]。换言之,以"泼皮现实主义"和"波普画风"为主导的宋庄先锋艺术暗中迎合了西方的中国想象。在艺术家个人看来,选择什么样的题材和形式或许只是个人精神生活的表征,但在西方批评家、策展人和收藏家的眼中,却具有政治的象征。

第三种声音认为,它是一种消极的文化撤退。如果说圆明园画家村是一种积极地向时代中心的靠拢,那么宋庄艺术社区就是一种较为消极的文化撤退。[3]前者延续了 20 世纪 80 年代文化启蒙的理想主义和文化批判的崇高精神,后者则陷入了文化幻灭和价值破碎的无奈之中。这种无奈感构成了宋庄艺术社区中艺术生产者的表达困境:一方面,时代的激变使他们难以真正与历史、现实建立有机的血缘联系,从而失去了深刻的艺术土壤与想象基础;另一方面,社会转型带来的价值失落感,又使他们失去了过去的崇高视野和直面现实的勇气。在这种心态下,"下放乡村"便成为一种不自觉的选择。

"只是想住农家小院"的栗宪庭直言不讳地表达了自己的感受:文人避世和散淡的情怀,像晚期癌症一样在他的身体中扩散。与圆明园相比,宋庄艺术社

[1] 栗宪庭:《只是想住农家小院》,《读书》2001 年第 12 期。
[2] 易英:《从英雄颂歌到平凡世界:中国现代美术思潮》,中国人民大学出版社 2004 年版,第 187 页。
[3] 杨卫:《乡村的失落:析北京的宋庄艺术家群落现象》,《艺术评论》2004 年第 1 期。

区的创作空间有了很大的改变。艺术家们的画室分散在村庄的各个角落，安静宽敞，既闲适和自由，又能享受农家小院的风光。这种生活使他们的画面日益平静，波澜不惊，闪现在过去绘画中的激情、孤独与愤世嫉俗的反叛色彩消失了。

第四种声音认为，它就是一种名利场。伴随改革开放的深入，先锋艺术社区的生态空间发生了巨大的变化：一方面，艺术生产方式日益商业化和市场化；另一方面，艺术表达风格日益凡俗化和主流化。在经济上，二者的合流创造了一种新兴的朝阳产业——文化创意产业。大规模的艺术生产、分配和消费取代了独一无二的艺术家创造、欣赏和接受。在文化上，艺术的审美价值和商业价值相互促进，带来了艺术市场的繁荣。但是，艺术与商品、审美与生活的边界消失了。"艺术被等同于金钱、荣耀和地位，享乐主义战胜了理想主义和批判现实主义的品格。"[1]

这加剧了宋庄艺术社区外在的贫富分化和内在的精神分裂。一方面，这些离经叛道者具有高傲和狂妄的品性，并以艺术行为进行发泄或抗争。他们拒绝了城市的喧嚣和平庸，选择了乡村的宁静与安逸。另一方面，残酷的商业法则又迫使他们学会商谈、算计、展示和推销。如汪民安所言："这里无法摆脱商业的逻辑，商业机制主宰这一切，这不是粗暴、唐突的主宰，这是一种悄悄但又不无蛮横的主宰，它埋藏在宋庄的角角落落，它不太愿意公开地献身，但它却顽固地无时不在。"[2]效益原则正在一点点地蚕食艺术家内在的先锋信念，名利的诱惑使他们难以自拔。艺术家从"先锋"转向了"后卫"，重新回到了那种"有钱捧钱场，没钱捧人场"的名利场。因此，他们只能寄存在理想和信念、名利和诱惑编织的网状世界中，以波希米亚的精神气质过着布尔乔亚式的物质生活。

上述四种声音涉及三个非常基本的问题。首先，宋庄艺术社区围绕艺术合法性的竞争，是否延续了以反叛为基础的先锋艺术信念？是否承传了反思历史、批判社会的文化批判精神？以栗宪庭为代表的一些批评家认为，宋庄艺术社区延续了圆明园画家村的批判理念，承传了"'85新潮美术"的现代

[1] 黄笃：《艺术空间的裂变》，《读书》2001年第12期。

[2] 汪民安：《宋庄艺术家的存在方式》，《读书》2001年第12期。

主义批判精神，是一种体制内的文化突围。以易英、杨卫为代表的一些批评家、史论家则认为，宋庄中艺术生产者的成功是以理想主义的泯灭和英雄主义的消解为代价的。这些艺术形式中显示出来的"泼皮""无聊""苦闷"和"无意义"，不仅是个人精神的象征，而且是文化世俗化、日常化的象征。因此，与其说它是一种文化批判，不如说是一种温和对抗，甚至是消极的文化撤退。

其次，宋庄艺术社区是对学院派美术体制的反抗，还是对西方主导的新殖民文化意识形态的暗中迎合？以栗宪庭为代表的批评家们认为，在社会转型期的特定语境下，艺术家逃离官方体制下的"单位"（学院、美术馆、博物馆等艺术机构）文化，选择以画画为职业的集体性行为，的确冲击了当时的文化管理观念和社会性的约束机制。但是，以易英为代表的批评家们认为，这种象征性意义不应该被无限夸大。在改革开放的意识形态背景下，它和当时的"下海"一样；在反叛以往主流意识形态束缚的同时，也暗中响应了"思想解放"的新时期启蒙思想和西方对中国政治的文化想象。正是在此意义上，易英认为栗宪庭的批评指向建立在以反叛为基础的中国先锋艺术观念上，带有浓厚的"85情结"，忽视了复杂而生动的中国当代文化的规定。[1]

再次，宋庄艺术社区是自由、独立的文化精神空间，还是金钱、权力逻辑操纵下的名利场？在栗宪庭眼中，从学院、单位文化转向民间、群落文化，从喧闹的现代大都市转向安静闲适的偏僻乡村，宋庄艺术社区具有某种文化象征意义，承载了艺术家自由、独立的憧憬和想象。与这种浪漫主义的设想不同，以汪民安、黄笃为代表的一些批评家从市场体制的转型视角切入问题，剖析了宋庄艺术家的生活方式和复杂的心理机制，指出了宋庄艺术社区复杂的名利场逻辑和贫富分化现象。

要有效地回应上面三个问题，我们有必要在全球本土化的社会语境中，厘清中国先锋艺术社区的历史脉络和文化逻辑。

[1] 易英：《从英雄颂歌到平凡世界：中国现代美术思潮》，中国人民大学出版社2004年版，第162页。

二、先锋想象与空间表演

中国先锋艺术一开始就徘徊在传统与现代、官方与民间、西方与中国等文化规范与文化意义的争夺之中。以1992年为界,中国先锋艺术的空间表演可以分为三个阶段。

第一个阶段可以概括为走上街头,自20世纪30年代到1992年。与西方先锋派艺术拒绝大众、抵制庸俗的精英姿态不同,中国先锋艺术是在社会革命和艺术革命的双重氛围中出现和发展的。先锋艺术家们一开始就具有强烈的文化使命感和社会责任感。

早在20世纪30年代,左翼文学界就开始用"先锋"表达激进的"造反"精神。西方先锋派所具有的美学独立性和拒绝大众的精英姿态并没有在中国上演。相反,作为中国"无产阶级先锋队",艺术家们试图在"大众化"和"化大众"的双重作用下达到解放社会的目的。这种积极介入社会和大众空间的精神,同样出现在20世纪80年代的文化启蒙和现代主义艺术运动中。从"星星画会"在中国美术馆东门外的街头公园向市民展览开始,到中国美术馆举办的"中国现代艺术大展"因肖鲁、唐宋的枪击事件停展为止,各种形式的艺术群体和先锋运动无不是面对学生和公众来宣传先锋艺术理念的。因此,整个80年代的先锋艺术运动都浸染了强烈的终极关怀意识和形而上的崇高精神。

第二个阶段是1992年以来的整个90年代,这一时期可以概括为"重返画室"。文化理想主义的破灭已经让先锋艺术家们失去了呐喊的激情,而陷入精神破碎和迷惘的状态。他们感到郁闷和无所适从。其中一部分人到了海外,如高名潞、徐冰、蔡国强、陈丹青等;一部分人流浪北京,扎堆艺术村。虽然改革开放为先锋艺术打开了一个可能的异质空间,但官方的美术馆、展览馆等艺术空间并没有完全向先锋艺术家开放。在这个特定的艺术环境下,重返画室、扎堆艺术村成为一个选择。

宋庄艺术社区就是在这样特定的社会背景下自发形成的。作为先锋艺术社区,它既是边缘的、非体制化的,也是批判的、自由的。在这个特定的艺术空间中,艺术家们不用按照某种规范和意识形态去创作,不用考虑太多社会文化责任,艺术家可以自由自在地创作。虽然这里的艺术家大多具有学院派的背

景,但他们并没有延续这个传统。相反,他们以游戏调侃的方式消解了学院派的创作观念,并以此享誉海外。

与20世纪80年代艺术家激情的理想主义和崇高的救世情怀相比,他们是失落的、无聊的、投机的、泼皮的、迷茫的。最能体现这种嘲弄、无所谓心态的莫过于"玩世现实主义"和"政治波普"了。前者抛却了社会参与意识,以一种失落的旁观者的心态关注自身和周围一切荒诞无聊的事情,后者在对西方商业符号与社会主义政治形象的即时消费中,呈现出某种幽默与荒诞的意味。

第三个阶段是新世纪以来的当代先锋艺术。这是一个让艺术再次融入日常生活的过程。伴随新媒体技术的发展、消费社会的到来和大众文化的兴起,敏感的艺术家意识到继续站在政治和意识形态的对立面不仅是无效的,而且是不合时宜的。由于艺术市场观念的深入人心,金钱日益成为衡量艺术价值的一个有效元素。种种事实表明,意识形态的沉重痕迹已让位于市场化的商业游戏了。

在这种语境中,宋庄艺术社区中艺术生产者的贫富分化加剧。艺术家杨卫坦率地说:"宋庄的生活是令人感到压抑而窒息的。几个大腕们在那里扬名立万,余下的全是金字塔底下的沙堆。有人喝了酒就撒酒疯、哭闹,寻死觅活要上吊,灰暗透了。"[1] 在商业法则的压力下,艺术家们迫使自己走出画室,学会经营人脉,学会展览、推销和拍卖。商业社会的消费符号让他们感到眩晕、庸俗,而又无可奈何。

很快,艺术、金钱和时尚的鸿沟在艺术家暧昧的态度中被抹平了。以杨卫、徐一晖、王庆松、胡向东等为代表的艺术家推出了"艳俗"艺术。它用大众喜闻乐见的形式(宣传画、民间艺术、广告设计、新年画、陶瓷、漆画等),"夸张地呈现"[2] 种种艳丽、平庸的视觉形象,试图以此消解当代消费文化。与"玩世现实主义"和"政治波普"不同,其以嬉戏的姿态,直截了当地拼凑各种视觉资源,以嘲弄、反讽一切精英的立场和理想主义的激情。在这里,政治意

[1] 杨卫:《乡村的失落:析北京的宋庄艺术家群落现象》,《艺术评论》2004年第1期。
[2] 吕澎:《中国当代艺术史(1990—1999)》,湖南美术出版社2000年版,第208页。

识形态问题已彻底地平庸化了。没有场外的批判，也没有场内的对抗，仅仅是冷漠地呈现。

在中国，"先锋"或"前卫"不仅是艺术形式的革新和艺术观念的推进，更是一种文化想象和价值观念。通过文化想象，它们不仅变成了独立、自由的象征，而且被赋予了过多的文化意义和政治内涵。

在改革开放以前，"先锋"首先是革命的旗帜，然后才是艺术的观念。写实的形象、舞台般的造型、红光亮的色彩和戏剧性的情节，是为了更有效地宣传党的政策，更好地为工农兵服务。为了方便群众的接受和理解，它在艺术形式上必然是形象生动、通俗易懂的。因此，在红色经典作品中，处于主导地位的不是师法自然的写意和抽象，如吴昌硕、齐白石、黄宾虹等，而是现实主义和革命浪漫主义。

在社会转型期，自吴冠中1979年5月呼吁艺术语言的纯化、倡导艺术形式美和抽象美开始，"先锋"不仅代表了一种激进的艺术观念，而且代表了一种文化理想。作为一种激进的艺术观念，它坚持艺术的自主性和纯粹性，拒绝一切束缚。作为一种文化理想，它坚持独立的自由，颠覆文化的陈规和各种制度。因此，如易英所言，先锋"在这儿有特定的含义，它与社会的主流文化相对抗，总是以边缘的、反叛的形态表现出来，并且自觉不自觉地以西方现代主义艺术的形式和价值观为背景"[1]。

20世纪90年代的先锋艺术场是自主性原则和他律性原则构成的一种双重结构。就他律性原则而言，一方面过去的文化意识形态依然发挥作用，另一方面新兴的市场经济体制开始影响艺术场内的文化资本分配和艺术家的"占位"。就自主性原则而言，艺术家的先锋信念是与商业化逻辑相对抗的。此时的"先锋"，在场内意味着用艺术形式、观念上的纯粹性（纯文学、纯艺术）和人文精神，对抗单一的技法与观念；在场外意味着用孤独和流浪的生活方式，对抗平庸的凡俗生活。因此，坚守自主性原则既是孤立无援的象征，也是文化抗议的姿态。

新世纪以来，来自商业和消费的世界充满了平庸的诱惑力，金钱趣味和商

[1] 易英：《从英雄颂歌到平凡世界：中国现代美术思潮》，中国人民大学出版社2004年版，第99页。

业法则日益消解了政治意识形态的沉重痕迹。自我放逐的勇气和反叛的激情消失了。现在，人们更热衷表现当下的日常生活，表现自己在消费社会中的迷惘和失落，或表征全媒体时代技术文化的虚拟性与浸入感。在这种语境中，先锋艺术渐渐失去了形式实验和文化抗争的意义；艺术场的自主性原则也渐渐弱化。

三、国际拼盘中的春卷

先锋艺术和先锋艺术社区并不是一个彻底自主的、无功利的场域。相反，场外的力量一直对它施加强大的影响。先锋艺术表达和信仰的东西一直具有很强的意识形态性，与社会政治结构之间存在着隐蔽的张力关系。所谓意识形态是指"我们所说和所信仰的东西与我们居于其中的社会权力结构和权力关系相联系的种种方式"[1]。在先锋艺术社区的历史演变中，无论是主导意识形态、审美意识形态，还是西方的"东方主义"[2]都扮演了十分重要的角色。

1992年邓小平南方谈话使社会主义市场经济体制改革成为中国最大的政治。这是一个决定性转折点。艺术的政治化日益让位于艺术的市场化。正是在这种特殊的语境下，宋庄镇政府才会打出"文化造镇"的旗号，公开支持入住这里的艺术家，使宋庄艺术社区的运作逻辑转向商业化、市场化。

当然，从过去不被体制认可到被体制接纳是一个历史的过程。在宋庄艺术社区形成的早期，主导意识形态延续了过去的惯性，对先锋艺术采取了不信任的态度。国家美术馆等官方机构支持的依然是学院派的写实主义。大部分先锋艺术家的生活是艰难的。不过，伴随市场经济的发展，政府开始大力提倡文化创意产业。从1996年开始，上海开始以政府的名义主办当代艺术大展"上海双

[1] Terry Eagleton, *Literary Theory: An Introduction*, Oxford: Basil Blackwell, 1983, p.14.

[2] 东方主义是一整套各种力量所构想的表述体系，这些力量将东方带入西方学术、西方意识以及后来的西方帝国之中。东方仅仅是西方为了自身行动中的现实效用以及西方思想的进步而做的一种建构。作为一个明确的对象的东方根本从未存在过；东方仅仅是一本模式化了的书，西方人可以从中挑选各种各样的情节，将之塑造成适合于西方时代的趋向。——齐亚乌丁·萨达尔：《东方主义》，马雪峰、苏敏译，吉林人民出版社2005年版，第86页；爱德华·萨义德：《东方学》，王宇根译，生活·读书·新知三联书店1999年版，第1—2页。

年展";从 2005 年开始,威尼斯双年展正式设立了受到中国政府认可的"中国国家馆"。这一系列事实说明先锋艺术和先锋艺术家已被视为国家文化的脸面之一,先锋艺术场也已从社会场的边缘走向舞台的中心。

当代先锋艺术社区是一个充满竞争与对立的力量场。其对体制束缚的反叛及其对独立自由的追求,常常是场内竞争的有效赌注。对 20 世纪 80 年代的现代艺术新潮,栗宪庭认为,"艺术复苏并非艺术自身即语言范式的革命,而是一场思想解放运动"[1]。他在四川"伤痕美术"中看到的是对"红光亮"的反动;在陈丹青《西藏组画》中看到的是对"假大空"的叛逆;在丁方绘画中看到的是"大灵魂"冲破社会压抑的躁动;在评价圆明园画家村这一艺术社区时,他看重的是艺术家的流浪生活。同样,在"泼皮现实主义""政治波普"和"艳俗艺术"中,他读到的是对社会的怀疑和对意义的消解。因此,栗宪庭的艺术观念具有审美意识形态性。当主导意识形态对先锋艺术构成一种体制性的压抑时,它就会以激进的姿态获得先锋的价值。但当主导意识形态开始支持先锋艺术时,它就失去了批判的靶子,从而失去了过去的光环。换言之,当宋庄艺术社区成为政府支持的文化创意产业区和文化的脸面时,以反叛为基础的先锋观念便逐步失去了存在的意义和土壤。在场内,行动者关注的不再是艺术的审美价值,而是艺术的商品价值。

自 20 世纪 90 年代以来,先锋艺术家开始选择具有中国特色的文化符号来表达自己内心的真实感受。对于个人而言,光头、傻笑、肉搏等,不过是表达个人精神处境的媒介和手段。不过,这些文化符号承载了历史的记忆,具有沉重的意识形态痕迹。当这些符号脱离了革命话语的语境,进入市场化的消费社会,并与消费文化中流行的可口可乐、麦当劳、WTO 等符号拼贴在一起时,多少有点戏谑、反讽的味道。

在后冷战时期,西方人是以"东方主义"的目光打量这些特殊文化符号的。他们需要具有异国情调的中国货,来表达自己的好奇和优越感,来验证西方对中国的文化想象和政治欲望。他们在西方文明的建构中,不断地运用已有的词汇、意象和正统信念来报道、书写、讲授一个虚构的中国,以此作为"重

[1] 栗宪庭:《重要的不是艺术》,江苏美术出版社 2000 年版,第 111 页。

建""君临""统治"中国的方式。更为致命的是,他们会通过自己控制的基金会、艺术机构和国际艺术展来诱导第三世界的艺术走向,在国际艺术系统中获得支配性的话语权。如栗宪庭所言:"游戏规则就是国际政治格局中的西方策展人的观念,这些西方策展人往往凭个人的感觉来选择中国或者其他非西方国家的作品,而且这种个人感觉又往往与彼时的国际政治格局有千丝万缕的联系。"[1] 于是,在全球化的国际艺术格局中,有特色的中国符号和普遍有效的西方眼光相遇了。在看与被看的权力关系中,中国艺术变成了国际拼盘中的"春卷"。

在全球化语境中审视中国当代先锋艺术中的艺术符号与中国面孔,很容易滑向两个极端。一种观点认为,这些符号不仅是艺术家精神迷惘、无聊、苦闷的象征,而且是一种拒绝遗忘的文化记忆,一种带有戏谑、反讽色彩的文化批判。另一种观点认为,这些西方凝视下的中国面孔和中国特色符号,有意无意地迎合了西方对中国的想象和对中国先锋艺术的选择和判断,是按照西方人的口味来书写、呈现、报道中国的。因此,这是一种文化上的"新殖民"(易英、王南溟等),甚至是"当代国际艺术的阴谋"(黄河清)[2]。

第一种观点不仅合理地解释了这些符号出现的历史背景和积极意义,而且敏锐地发现了它们所具有的艺术价值和文化意义。显然,无论在艺术语言、美学形式,还是在价值观念上,这些艺术品都具有不可否认的先锋性和体制内的反叛性。但是,过分地强调这些作品的先锋性和意识形态层面的反叛性,会给人造成一种假象,仿佛这些作品依然闪烁着革新艺术形式、反叛体制束缚的理想主义激情。事实证明,这些符号不过是体现了个人无聊到极端时的一种精神困惑,一种徘徊在革命话语和消费话语之间的迷惘状态。更为致命的是,这种观点弱化了这些作品出现的国际背景,这正是它遭受指责的主要原因。当

[1] 栗宪庭:《重要的不是艺术》,江苏美术出版社 2000 年版,第 162 页。
[2] 黄河清认为,这是一场艺术的阴谋,目的是让美国艺术称霸世界。这场艺术的阴谋从具体战术上讲,一是以反艺术的名义颠覆欧洲古典传统艺术,将"美国艺术""美国式艺术"确立为艺术。"反"掉了别人的艺术,把自己的一套宣称为"艺术"。二是以实物、装置、行为、概念取代绘画和雕塑,最终消解"美的艺术"。三是以生活取代艺术,将"日常""平庸"甚至"低俗"的生活命名为"艺术"。——河清:《艺术的阴谋》,广西师范大学出版社 2005 年版,第 279—280 页。

那些经过西方筛选的艺术作品在国际艺术市场上一路走红，艺术家获得耀眼的光环、名利双收之后，所谓的具有中国特色的符号迅速在艺术界流行并非偶然的现象。因为大家都敏锐地嗅到了西方策展人、批评家和收藏家的口味，正是他们决定了当时国际艺术市场的走向。

相比而言，第二种观点更关注中国当代先锋艺术社区的全球化语境。首先，西方文化艺术中的"先锋"观念是中国先锋艺术家颠覆传统、进行对抗和消解的有力武器，带有强烈的文化想象性和意识形态性。在革命时期，它是革命话语中的关键词之一，具有政治上的批判意义。在改革开放的社会转型期，它是纯化艺术语言、强调美学独立性、反抗艺术体制和学院派传统的内在动力。自20世纪90年代以来，它是革新艺术形式、塑造个性化的语言风格、走向国际化艺术市场的敲门砖。其次，那些少数走红的当代先锋艺术家与艺术品是在当时西方主导的国际艺术展览、收藏、拍卖体制中，被筛选、评价、报道，继而被西方体制接纳、捧红的。在西方的凝视下，那些承载中国文化记忆，具有中国特色的"符号"，是进入西方艺术场的通行证。王南溟把它称为中国的"文化脸"：

> 凡是中国画家一画哈欠、傻笑的"中国脸"及"大头小妖怪"，就会被西方人带去展览和收藏。这种中国艺术家画的"中国脸"，如今被西方人称为中国的当代艺术，又从西方红回到了中国，"中国脸"成了中国当代艺术的一个重头戏，艺术家在这个走向西方的过程中知道只有把中国人画成这样才能进入展览和市场。[1]

最后，西方的东方主义者有意无意地夸大了中国当代先锋艺术在政治上的象征性和反叛性。易英和王南溟等批评家都引证过安德鲁·所罗门（Andrew Solomon）于1993年11月19日发表在纽约《时代》杂志的《不只是一个呵欠，而是解救中国的吼叫》一文来论证这个观点。易英强调："人与社会的一般对立被所罗门冷战化地解释为人与政治制度的对立，但是不排除这批艺术家在创作

[1] 王南溟：《"政治波普"与"泼皮主义"：是荣誉还是问题》，http://www.baozang.com/zt/danianhua/3.html，2024.07。

上的真诚。"[1]

不过,根据上述三个理由就判断"泼皮现实主义""政治波普""艳俗艺术"等先锋艺术思潮是一种"新殖民"景观,有点过于简单了。一方面,它忽略了当代中国先锋艺术复杂的历史语境和体制因素。相对于"'85新潮美术"和圆明园时期的先锋艺术场而言,宋庄艺术社区既有明显的历史延续性,也有很强的时代感。在艺术语言的表达上,宋庄当代先锋艺术既借鉴了西方的现代艺术观念,也吸收了以具象为基础的写实技法;在艺术体制的建构上,宋庄艺术社区既推动了以画廊、美术馆为中心的现代艺术市场体制的转型,也响应了中国政府打造创意产业区的号召。因此,以宋庄艺术社区为代表的中国当代先锋艺术社区是一个混杂的文化场域。无论是西方主导的国际艺术市场体制,还是官方主导的全国美展、收藏体制,都是决定宋庄先锋艺术成败的关键因素。

另一方面,在各种意识形态力量的相互博弈中,东方主义未必就是左右当代中国先锋艺术场的主导力量。不可否认,从20世纪90年代初期至今,能否被西方策展人选中并参加国际性的艺术展览,是决定艺术品能否在国际艺术市场上拍卖高价或被大收藏家收藏的重要因素。但是,我们没有理由由此推断,西方策展人、画廊老板、收藏家和各种艺术代理商一定是以东方主义的意识形态和眼光来挑选艺术品的,也没有充分的理由判断中国当代先锋艺术家一定是为了满足西方人的口味才创造那些特殊文化符号的。不要忘了,艺术化的生活方式和个性化的艺术风格依然是当代先锋艺术家从事艺术创作的内在动力之一;也不要忘了,传统的、民间的艺术语言依然是当代先锋艺术从事形式实验的重要资源;更不要忘了,宋庄和798艺术区一样,都是中国打造文化品牌的重要艺术场域。因此,我们倾向认为,当代先锋艺术社区是各种意识形态力量相互作用的复杂场域。

[1] 易英:《从英雄颂歌到平凡世界:中国现代美术思潮》,中国人民大学出版社2004年版,第191页。

四、权力场中的名利场

先锋艺术场是一种建立在竞争与区分基础上的艺术体制。在这个场域中,艺术体制会制约艺术场中的行动者;反之,行动者也会挑战或巩固现有的艺术体制。当然,艺术场并不是完全自主性的场域。它既同场内艺术活动经验、艺术价值的判断和艺术合法性的信念息息相通,也同特定的社会语境、意识形态、社会机制和文化背景紧密相连。

首先,作为一个有限的艺术生产场,宋庄是在中国艺术从传统赞助体制向现代市场体制转型的基础上发生的。改革开放以后,艺术市场的出现改变了艺术系统格局。艺术家可以通过画廊、私人或公共收藏,来获取生存和再创作的报酬,从而相对自由选择自己的艺术创造方式。国家对艺术资源的宏观调控依然是有力的艺术生产手段。官方背景下的美术馆、博物馆、剧院、音乐厅等公共空间依然是展示、表演、研究艺术的权威空间。

其次,从艺术生态上来看,官方艺术、学院艺术和先锋艺术的生存策略完全不同。官方艺术作为主旋律,在艺术观念和资源配置上一直得到政府相关文化机构(如作协、美协、文联等)和文化政策(如补贴、税收、奖金等)的支持。在市场运作方面,它很少进入画廊经营者的视野,只有少量艺术品能经过画廊、美术馆流向艺术市场,被有兴趣的拍卖行或收藏家收购。学院派艺术具有启蒙大众、推广艺术的教育功能,倾向于写实主义传统,受到政府和文化政策的支持。不过,自上世纪80年代以来,由于激进的前卫姿态和保守的现实主义传统受到人们的质疑,学院派的中立态度受到市场的关注。启动这个市场的主要力量来自东南亚和中国港台的画廊、收藏家。与官方艺术和学院派艺术不同,由于得不到官方赞助机构的支持,先锋艺术不得不依赖市场化运作。因此,对于宋庄艺术社区来说,经济资本与文化资本都至关重要。

对宋庄来说,艺术市场的力量是多元的。首先是中国港台画廊和基金会的介入,如香港汉雅轩画廊、台湾随缘艺术基金会等;其次是欧美艺术市场和收藏机制的跟进和运作,间接抬升了部分艺术家与艺术品的声望,如方力钧、岳敏君、杨少斌、刘炜、王音等,他们的成功又进一步促进了宋庄艺术场的建构;再次是本土艺术市场的孕育、发展和成熟,新世纪以来,宋庄不仅有了自

己的画廊、美术馆、艺术节，而且国外成熟的展览、收藏和拍卖制度被有意识地吸引进来；此外，来自政府的赞助体制也促进了宋庄艺术场的良性发展。不过，这种文化搭台、经济唱戏的做法虽然活跃了宋庄的艺术市场，但也侵蚀了艺术场内的艺术自主性原则。市场的诱惑让一些艺术家失去了独立自主的精神信念，开始盲目地跟风、模仿，以满足画廊经理或艺术策展人的需要。

由于文化资本在场内的不平衡分布，艺术场的位置关系必然是等级化的。按照声望和地位来分，宋庄艺术家基本上可以分为三种类型：一是名扬海内外，经常参加国际性画展，作品也常以很高的价位被国际艺术机构和收藏家购买，如方力钧、岳敏君、刘炜、杨少斌等；二是在国内艺术圈享有一定的声誉，偶尔也能卖出一些作品，如鹿林、杨卫等；三是沉默的大多数，没有名气，作品无人问津，过着穷困潦倒的生活。

在一个由信念和幻象建构起来的艺术场中，一个人积累的文化符号资本与其社会地位及其在圈子内的权威是成正比的。以方力钧为例，与同行相比，他在职业画家生涯中具有相对的优势。在文化资本上，他拥有中央美院版画专业的学士文凭，版画、油画方面的创作经验，圆明园画家村（被中外传媒符号化、浪漫化的场所）的生活经历和职业艺术家的身份。在社会资本上，他与当代艺术批评家、策展人栗宪庭交往深厚，有情趣相投、艺术观念类似的一帮画家兄弟，甚至和场外先锋艺术家也关系甚密。在经济资本上，他在北漂一族中属于中等层次。可以说，这些潜在的资本优势是方力钧在艺术界争夺符号资本时所凭借的资源配置。

吸引我们的问题是，这些潜在的资本是如何转化成他的声望和地位的？概言之，其符号资本的积累主要来源于三个方面。一是标新立异的创作个性。颠覆陈规、大胆革新既是先锋艺术的创作理念，也是吸引公众眼球的卖点。在后冷战时期特定的意识形态氛围中，方力钧夸张的写实技法、反讽调侃的笔触、漫画般的光头形象、百无聊赖的哈欠和迷惘暧昧的表情，以鲜明的中国特色和先锋姿态吸引着西方人的目光。而西方人的关注又会被国内传媒争相报道，提高了方力钧的知名度。二是批评家、策展人栗宪庭的隆重推介和频繁地参与国际性展览，这是提升方力钧公众影响力的主要因素。在日益国际化的艺术系统中，得到评论家和策展人的赏识，是迈进国际艺术场的关键一步。参加威尼斯

双年展、圣保罗双年展、卡塞尔文献展等国际艺术展览，本身就是一种荣誉和地位的象征。三是大众传媒的报道是方力钧"明星化"的重要原因。大众传媒的报道使方力钧的潜在资本变成"传奇经历"而被推向同行和公众。在每一个人都梦想成功的消费社会，其含"金"量很高的艺术品、布尔乔亚式的生活和大量的财富，都会转化成大众心中的"明星梦"。正是以上三点使方力钧积累了雄厚的符号资本，从艺术界的边缘（盲流艺术家）上升到学院派的中心（四川美院客座教授）。

方力钧的传奇经历从侧面证明了，在一个由艺术家、批评家、画商、经纪人、策展人和传媒工作者组成的艺术世界中，艺术家所扮演的角色不再是艺术品的创造者，而仅仅是艺术的生产者。促使他们制作艺术品的原因，与其说是忧国忧民的情怀和艺术家的使命感，不如说是自我表达的需要和艺术家的职业意识。在市场经济体制下，他们同样要为销售而生产，以满足自己艺术生存的需要。

接下来，我们考察的对象是各种策展人和批评家，他们是艺术场中不可或缺的角色。如果艺术家的声望和地位对艺术价值如此重要，那么艺术价值取决于艺术品内在的艺术性，还是艺术品市场上的价格？在艺术市场上，如何客观地衡量艺术品的美学价值，以此引导收藏家的选择和投资呢？这就牵涉艺术价值的评价机制问题。一般而言，艺术价值的评价取决于四个群体的微观互动：同行，对艺术家来说，来自同行的评价是体现艺术价值的根本保证；策展人与批评家，他们以策划展览和艺术批评为业，就像运动场上的裁判，他们的欣赏趣味、艺术观念和判断标准，决定着艺术品的价值走向；画商和赞助者，他们与画廊、美术馆、博物馆、拍卖行等机构关系密切，其投资决定着艺术品的市场价格；文化传媒人与公众，他们偶尔会收买一些艺术品，或对艺术进行点评。作为业余人士，他们决定不了艺术品的价格，但他们的"捧场"与"责骂"会影响相关评价。

在某种意义上，如果没有批评家群体（如高名潞、栗宪庭、易英、黄专、吕澎、王南溟、殷双喜、杨卫等）建构的艺术理论氛围和艺术史的知识，当代先锋艺术就无法获得合法化，更无法进入艺术史的视野之中；如果没有策展人群体（如高名潞、栗宪庭、张颂仁、巫鸿、侯瀚如、范迪安等）对各种资源的

有效整合，先锋艺术与国际市场的接轨就无法实现，更谈不上艺术的推陈出新。栗宪庭身兼多职，当仁不让地扮演着宋庄艺术社区辩护人与捍卫者的角色。

栗宪庭的符号资本积累源于他特殊的多重身份。一是曾担任过《美术》《中国美术报》的编辑。在中国特有的评价体制下，核心期刊不仅是艺术批评的阵地，也是文化的象征资本。编辑身份使他在艺术生产者中享有一定程度的话语权，这是他推介艺术家和艺术流派的基本保证。二是自由批评家。长期以来，他站在学院派和官方艺术体制的对立面，自觉扮演着反叛的角色。这是艺术批评家的使命体制和职业体制双重作用的结果。同时，他对艺流派和艺术现象的命名。三是独立策展人。他之所以能成功推出多名当代先锋艺术家，是因为他借助国际策展人的合法权利，选择并推出了他们。众所周知，正是1993年的几个国际性展览，使方力钧等人功成名就。

最后，我们来分析艺术场的名利场逻辑。对于艺术场中的行动者来说，现代艺术市场体制是一把双刃剑，它既带来了开放的自由，也产生了无尽的诱惑。不可否认，相对于改革开放初期畸形的艺术市场而言，20世纪90年代以来的多元市场格局，不仅为艺术家、批评家和策展人创造了相对宽松的环境和大显身手的舞台，而且为各种艺术语言和艺术观念的融会贯通缔造了通畅的交流渠道。但是，商业化逻辑也给当代先锋艺术带来了前所未有的挑战。

其一，金钱的诱惑日益侵蚀着艺术品的审美价值。众所周知，当代艺术品具有两种价值，一是艺术品本身的审美价值，二是市场投资的商品价值。审美价值取决于艺术语言的创新性和艺术观念的独立性；商品价值的高低取决于艺术市场上供求之间的平衡关系和艺术品价格的波动。在泥沙俱下的市场大潮中，审美价值越高，越能经过历史的考验，成为艺术史中的经典。与之相比，商品价值高，艺术品的价格和艺术家的名望短时期内会升高，但是，在大浪淘沙中，大部分值钱的艺术品都会如过眼烟云，销声匿迹，被遗忘在历史的角落。因此，艺术品的审美价值和商品价值是不成正比例关系的。正因如此，艺术价格作为市场投资和投机的价值指标才会像股票一样大起大落，随时面临崩盘的危险。

其二，全球化的商业体制正在使当代先锋艺术失去美学的独立性。为了在艺术场中获得更加有利的位置，也为了在短时间内名利双收，国际艺术场追捧

什么，一些艺术家们往往就会生产什么。当西方策展人、画商、大收藏家热衷以具象为基础的"泼皮现实主义"和"政治波普"时，在中国艺术界出现了大量拼凑中国政治符号和视觉资源的作品。在以经济为中心的社会语境中，艺术品在市场上的走红被等同于艺术品在艺术上的成功。这种错位的理念不仅使先锋艺术品变得平庸和世俗，而且在同市场的暗中调情中失去了独立的批判精神。

综上所述，宋庄艺术社区是社会转型期的一种特殊文化生产场。作为信仰空间的生产场，它主要通过生产对艺术家创造力的信仰，来生产作为偶像的艺术作品的价值[1]，这在前文其他地方也做过论述。后冷战时期的意识形态、全球化冲击下的中国市场经济体制改革和中国先锋艺术的历史惯性，是影响艺术场内在逻辑的三种主要因素。对宋庄艺术社区而言，意识形态、商业逻辑和艺术体制的演变之间具有错综复杂的关系。艺术的产业化促进了艺术的市场化，有助于完善以画廊为中心的现代艺术体制。但是，由于本土艺术市场体制的不健全，艺术场中的投机主义、消费主义正在侵蚀先锋艺术的批判性立场。

[1] 布尔迪厄：《艺术的法则——文学场的生成与结构（新修订本）》，刘晖译，中央编译出版社2011年版，第205页。

第十三章
当代先锋艺术的形象生产

艺术具有不可捉摸的、变化形象的魔力。在当代先锋艺术中，视觉形象不仅是艺术表征的对象，也是艺术表征的载体。无论是图像学研究，还是视觉性批判，都离不开形象问题的分析。这不仅因为形象的生产、传播与消费活动是重要的政治、经济与文化活动，而且因为审美形象日益成为审美经验与意义建构的重要领域。形象是由各种符号组合而成的视觉化表意形态，既包括静止的二维平面中的图像，也包括动态的视听化的影像和三维空间中的景象或景观。[1] 接下来，我们将通过形象类型学（Typology of Images）的分析，探索类型化的艺术形象及其演变之中所隐含的深层次文化逻辑。

一、形象的还俗

形象具有非凡的魔力，因为它可以借助形状、线条、光影、色彩等手段让我们信以为真；也能凭借不可接近的神圣性、此时此地的本真性和凝神静观的视觉性，帮助我们从非意愿记忆中打捞经验的碎片，把经验以意象的方式还给我们。[2] 但是，形象的魔力在先锋艺术中消散了，我们不再对形象的神圣幻影顶礼膜拜。我们把这种现象称为"形象的还俗"，旨在强调令人膜拜的"圣像"（icon）向世俗化形象演变的过程。它至少具有三个层面的内涵：一是形象的去神圣化，即打碎笼罩在形象周围的神圣光环，使其人性化、世俗化；二是形象的去审美化，即打破传统审美形式的理想规范，使形象变形、扭曲、夸张，以碎片化的形式呈现

[1] 周宪：《从形象看视觉文化》，《江海学刊》2014年第4期。
[2] 这里借鉴了本雅明对视觉形象的思考尤其是艺术"韵味"的洞见，参见周计武：《形象的祛魅——论本雅明的视觉思想》，《上海大学学报（社会科学版）》2016年第4期。

片段的、谜一样的视觉形象；三是形象的去政治化，即打碎这些符号所承载的视觉政治功能，使其在新的文化语境中获得新的文化意义。

改革开放以来，随着社会的开放与文化的发展，社会转型期的人们建构了多样的视觉形象系统，各种经典的时代形象成为不断编码的文化与政治符号，普遍经历了消解与重构过程。

二、新世相的裸呈

伴随各种经典神圣图像的"还俗"，一种新的形象类型自20世纪90年代以来频繁出现在当代先锋艺术中。它既不是神圣的、高尚的，也不是低贱的、卑微的，而是一种在社会剧变中涌现的世相。它千姿百态，却面目模糊；包罗万象，却有一致的精神谱系。如同生活的切片，它卸去了历史的负担，木偶般地悬置在虚空的世界中。这是一种失重的形象，它把各种语言、各种形象拉到同一条水平线上，不表现"任何有意义的历史角色"，"不歌颂真善美也不鞭挞假恶丑"，不准备也不许诺献给欣赏者高尚之物，"不'进步'也不'反动'，不高尚也不躲避下流，不红不白不黑不黄也不算多么灰"。[1] 我们把这种类型化的形象称为"新世相"，一种相对于过去而言的、全新的群像。在美学风格上，它是对理想主义和悲剧英雄主义的反动。在表征策略上，它受惠于存在主义、超现实主义等思潮对人生荒诞感的体验，对现实陌生化的处理。它不是如其所见，而是如其所感地表征内心深处隐秘的真实体验。

新世相首先表征为形象的碎片化。生活在现代意味着生活在永恒的过渡、短暂与偶然之中，生活在现实生活的偶然性碎片、孤独与焦虑之中。[2] 张晓刚的《黑色三部曲：惊恐、沉思、忧郁》（图7）以视觉隐喻的方式表征了文化精英形象的碎片化。消瘦、憔悴的面孔，忧郁或低垂紧闭的双眸，躺在书本

[1] 王蒙：《躲避崇高》，《读书》1993年第1期。
[2] 分别参见戴维·弗里斯比：《现代性的碎片：齐美尔、克拉考尔和本雅明作品中的现代性理论》，卢晖临、周怡等译，商务印书馆2003年；齐格蒙·鲍曼：《生活在碎片之中——论后现代的道德》，郁建兴等译，学林出版社2002年版。

图7　张晓刚,《黑色三部曲：惊恐、沉思、忧郁》(1990),布面油画(180cm×450cm),香港汉雅轩藏

上的小孩头颅、断臂、匕首、展开的书与信封、带皱褶的窗帘和血红的丝带,在黑白灰与红色的鲜明对比中,以表现主义和超现实主义相结合的方式,为我们塑造了陷入创伤与冥思之中的人物形象。展开的书本与空白的信笺是无力苍白的隐喻。在三联画的视觉形式中,各种物体的并置又构成了图像叙事的转喻。诸多当代艺术作品中内心幻象以视觉隐喻的方式获得了表征——碎片化的躯体、偶然的生活片段,虚拟场景中恐惧、忧郁的表情,下意识的动作与感伤的氛围,共同构成时代生活的一个切片。

形象的脸谱化是新世相的另一种表征。脸谱是传统戏曲人物造型的一种重要手段,是用各种色彩在演员面部勾画纹样图案的脸部化妆术,旨在让老百姓直观了解人物性格,区分忠奸善恶,如白色代表奸雄、红色代表忠勇、黄色代表暴戾等。脸谱化是指人物形象在容貌、表情、仪态、风度与身体形态刻画方面,以及在色彩与构图类型上程式化、简单化的造型行为。先锋艺术,尤其是"玩世现实主义"与"政治波普",倾向反复运用某种脸谱化的形象来表征内心的困惑、迷茫、不安与焦虑,如曾梵志的面具、张晓刚的血缘家庭照、方力钧的光头(图8)、岳敏君的傻乐、杨少斌的肉搏、毛旭辉的意淫、毛焰的痛楚等等。这些视觉形象在视觉语言上具有风格主义与学院派的倾向,表征了具有时代意义的集体心理记忆和异化的人格心理,是一种社会心理征候。

图8　方力钧，《打呵欠的人》(1992)，布面油画（200cm×200cm）

但是，这种形象的脸谱化与西方后现代主义艺术如波普艺术中的脸谱化不同，它的目的并不是语言上的革新，也不具有社会批判的意义。以方力钧作品中反复出现的光头形象为例，它往往在蓝天、白云、大海等诗意风景的衬托下，成为画面压倒性的重心——具有泼皮感的光头，张大、变形甚至扭曲的嘴巴，细长的、眯成缝的双眼，无意义的表情。这个形象比较暧昧。然而，画面剔除了任何历史的甚至人性的痕迹。纯净、鲜亮的色彩、非表现性的笔触，强化了画面的平静和冷漠。这里的光头仅仅是无阴影的透明，没有任何叛逆的暗示；眼睛有目无光，视若无睹，失去了欲望与好奇；嘴巴与其说是吼叫，不如说是无聊的哈欠。显然，这是一个脸谱化的"空心人"，一个没有内心世界与精神体验的脸谱符号。它并不隐含什么意义，也不暗示什么意味，仅仅是一种空洞的符号，没有深度，没有激情，也没有欲望。张晓刚"血缘——大家庭"系列（1994—2005）中的人物形象具有相同的特点：人物的目光看似在凝视实则空洞无物，面部的表情看似丰富实则千篇一律——细长的眉毛、直挺的鼻梁、平直的嘴唇和文弱清秀的鹅蛋脸。这种"空心人"有着一致的精神谱系，但没有确定的文化身份，因为"他既不是英雄式的主人，也不是一个卑微的奴隶；既不是一个未来主义者，也不是一个犬儒主义者；既不是一个现实主义者，也不是一个浪漫主义者"。[1]

如果说形象的碎片化源于整一性的丧失，形象的脸谱化源于内在性的丧失，那么形象的平庸化则源于思想性的丧失。平庸意味着无所事事，碌碌无为，随波逐流。平庸之人整日沉迷于闲言碎语、猎奇窥视之中，既没有独特的

[1]　汪民安：《形象工厂：如何去看一幅画》，南京大学出版社2009年版，第21—22页。

个性与判断力，也缺乏勇于担当的责任与勇气。先锋艺术家主要选择两种视角来表达平庸，"一种是直接选择'荒唐的''无意义的''平庸的'生活片段；另一种是把本来'严肃的''有意义的'事物滑稽化"[1]。我们把前一种称为无聊，后一种称为傻乐，这是形象平庸化的两种重要表征。

无聊是价值缺失、意义失落所引发的一种厌倦、颓废的心理体验，无聊之人往往是文化上的虚无主义者。他们不再相信建构新的价值体系以拯救社会或文化的虚幻努力，也自愿抛弃了艺术中的理想主义和英雄色彩，转而以平视的视角凝视周围庸俗的现实，以玩世不恭的态度来消解意义枷锁。他们作品中的人物总是处在瞬间的、怡然自乐的非历史状态，一种既没有激情也不颓废，既没有被荣耀眷顾也没有被耻辱铭刻的状态。在情欲的投射下，偶然的现实碎片瞬间被力比多点燃，照亮了无意义的生活画面。这种对平庸生活方式的表现，及其对空虚、无聊和情欲的冷静展示，主要表现在刘小东、喻红、宋永红等新生代艺术家身上。

刘小东擅长挖掘庸俗生活碎片中焦灼的无聊感，来表达艺术家内心深处的困惑、怀疑与反思。以油画《烧耗子》（图9）为例，画面的远景是延伸向远方的小河，小河的两岸绿树成荫，与远处的小桥、小桥上的电线杆和中景中的楼房、路上偶遇的行人构成了一幅平静的风景画。画面的焦点是两个西装革履、留着中分头、无所事事的年轻人：左边年轻人身材略瘦，左手插在裤兜里，右手拿着底端还在燃烧的木棍，眼睛斜视前方，嘴角带着

图9　刘小东，《烧耗子》（1998），布面油画（152cm×137cm）

[1]　栗宪庭：《重要的不是艺术》，江苏美术出版社2000年版，第295—296页。

笑意；右边年轻人身材略胖，双手悠闲地插在裤兜里，低着头看着地下。在两人扬扬得意的目光交汇处，一只烧着的耗子正在向画面的右下角逃跑，它的尾巴与后半身一直在燃烧，燃烧的表皮甚至发着光，似乎发出吱吱燃烧的声音和毛发烤焦的味道。这显然是两个年轻人的得意之作，他们挡住了耗子逃向河里的去路，让耗子在无处可逃的煎熬与惶恐中挣扎。画中的年轻人正在凝视这个杰作，不仅凝视耗子的惊恐、挣扎与奔逃，而且凝视即将燃烧的画面，因为耗子的前方就是画家的签名和绘画日期。体验小小暴力带来的生命乐趣和日常的残酷戏剧，似乎成为年轻人烧耗子的全部意义。这是一种平庸的恶，一种在无思想、无判断的碌碌无为和不可救药的迷茫中犯下的恶。"它没有深度，也不是什么着魔。它会把整个世界夷为荒漠，之所以会这样，恰恰在于它的蔓延方式如同在肤浅的表面疯长的蘑菇一样。"[1]

傻乐形象最早出现在耿建翌的油画《第二状态》（1987）中。画面用黑白灰的冷色调刻画了一个极端狂笑之人。没有具体场景的暗示，没有任何历史信息的痕迹，紧闭的双眸也没有表现任何内心的心理活动。不过，因狂笑而痉挛的面孔在冰冷的画面中依然让欣赏者感到战栗。如果说笑脸在20世纪80年代仅仅是偶然的个案，那么笑脸在之后方力钧、杨少斌、岳敏君等"玩世现实主义"者的作品中则成为一种司空见惯的视觉形象。这是艺术家为自己作品量身打造的新偶像，但这是一个没有韵味和本真性的偶像，因为它仅仅是一个不断自我循环的模拟形象，一种没有本原的梦中幻象。这是一种自恋自嘲式的笑，对一切都视若无睹；这是一种不合时宜的笑，因为它出现在庄严、神圣的场合；这是一种怀疑颠覆式的笑，因为所有的社会现实都在笑声中显得荒唐、不真实。

形象的碎片化、脸谱化与平庸化是为了扭曲现实，淡化写实，抑制情感，剥离艺术中人性化的因素。从某种程度来说，再现真实生活，表现人性，为它上彩、抛光，塑造美的形象一直是传统艺术和现实主义艺术的核心特征。为了反叛传统，革新形象表征的模式，祛除形象的神圣性魅惑，一些当代艺术选择反其道而行之，打碎艺术与生活的桥梁，避免表现有生命的形态，将正常的形

[1] 安东尼娅·格鲁嫩贝格：《阿伦特与海德格尔：爱和思的故事》，陈春文译，商务印书馆2010年版，第405页。

象扭曲、变形,转而塑造不美或丑的形象。西班牙美学家奥尔特加把这种倾向称之为"艺术的去人性化"[1]。在此意义上,艺术形象从美转向丑不过是艺术去人性化的自然产物。没有理想化的矫饰,没有戏剧性的紧张,也没有结构性的冲突,一切新世相都在平淡无奇中裸呈。它内在于社会文化变迁的逻辑之中,在审美批判和社会批判中具有一定意义。

不过,崇高的退场、英雄的消解与艺术形象的非人化,也带来了意想不到的消极后果——视觉形象的空洞化与意义的贬值。所谓"形象的空洞化"是指视觉形象在世俗化的过程中失去了对抗日常生活意识形态的批判价值,成为司空见惯的、空洞的能指,从而失去了震撼人心的力量,其隐含的审美意义也日趋贬值。

意义之所以贬值,首要原因是艺术家职业的神圣感让位于冷眼的旁观和玩世的心态。艺术家的创作从天才的使命感转向职业化的创造是社会转型的必然,一定程度上有利于艺术家共同体的形成和市场化的自由合作。不过,艺术家"玩世不恭"的文化心态,由于缺乏视觉伦理的约束,容易受到名利的诱惑,形成文化投机的心理。比如,部分先锋艺术家反复在自己的作品中频繁使用某种视觉形象或文化符号,以强化艺术品的"个性"来遮蔽其贫乏与单调,实质上是一种"伪个性化"的艺术生产。再比如,为了增强画面的视觉吸引力,强化视觉语言的强度和视觉形式上的冲击力,部分先锋艺术家有意识地降低艺术制作的难度,吸收流行艺术与大众文化的视觉符号,以似曾相识的熟悉感来迎合观众的期待视野。

其次,意义的贬值源于对视觉形象无差异的利用。一切视觉形象,过去的与现在的、高雅的与通俗的、精英的与大众的、优美的与丑陋的,都被有选择地重构,被展示、编排为先锋艺术的能指。这种无差异的符号组合原则,通过对各种视觉符号的挪用、组合与拼贴,消解了经典与神圣形象的意义深度,夷平了雅俗文化的鸿沟,以不无亵渎的形式完成了对神圣和禁忌的最后消解。这是理想主义信念坍塌后文化破碎与价值虚无感的表现,也是艺术风格上的前卫策略与消费主义合谋的产物。自20世纪90年代中期以来,先锋艺术不再躲

[1] 奥尔特加·伊·加塞特:《艺术的去人性化》,莫娅妮译,译林出版社2010年版。

避崇高，因为崇高不过是可供选择的多元风格中的一种。同时，先锋艺术在大规模生产的文化场中不再处于"地下""边缘"的位置，相反，政府文化机构对先锋艺术的资助与文化市场对当代艺术的追捧，已经掏空了先锋精神的内核。高名潞认为，正是艺术的批量化生产导致了先锋艺术形象的空洞、矫饰和媚俗。光头、龇牙咧嘴的大脸、粉红翠绿的性感颜色、艳丽的花朵，与媚俗的文化时尚没有什么两样。在此意义上，先锋艺术因为它的胜利而走向了"终结"，其反叛精神已经成为"流氓文化游走江湖赚取利益的借口，而不是个人尊严和人性价值的标准"[1]。

综上所述，先锋艺术的形象演变是一种不断祛魅的视觉仪式。它旨在通过去神圣化、去内涵的视觉表意实践，改变过于严肃、保守的视觉秩序，消解刻板印象，重构日常生活中平凡而诗意的审美之维。这是视觉性的一次全面、深入、整体的转型：首先是"看什么"的转型，即从崇高的理想转向世俗的人生，从崇高的英雄形象转向生活化的普通人物，从类型化的典型转向孤独的个体。其次是"如何看"的转型，即从大叙事转向小叙事，从宏观转向微观，从激进转向平和。视觉表征策略的转型与娱乐化、个性化的社会心态相呼应，表达了一种怀疑主义精神，有助于引领视觉民主化的进程。

人们依然会敬佩英雄的伟岸与崇高。不过，人们更欣赏不断突破自我局限的独立个人，希望能分享他们作为人的情感、习惯、日常行为和喜怒哀乐的情绪，渴望从他们身上发现人性的闪光点和超越自我的勇气。当然，过犹不及。当批判、怀疑走向玩世不恭，对一切都显示无所谓的价值立场时，也就滑向了文化犬儒主义，使艺术形象变得无聊、琐碎，失去了精神升华的审美维度和批判社会的价值立场。

[1] 高名潞：《中国当代艺术现状》，《艺术生活》2011年第2期。

第十四章
当代先锋艺术的表征策略

对各种视觉符号[1]的挪用是当代先锋艺术普遍采用的表征策略。表征是赋予感知以意义的符号化过程,[2]旨在把我们感知的世界再一次呈现在眼前。符号化是人类实现视觉表征、探索存在意义的路径之一。在人化的世界,任何事物或事件经过人为的文化建构,都能转换成携带意义的感知符号。符号是能指(声音－形象)和所指(概念)的联结体。能指与所指的结合方式,不是先天存在、自然而然形成的,而是约定俗成、人为建构的社会化产物。这就是索绪尔所谓的"任意性"原则,它支配着所有符号系统的建构。按照这个原则,符号的编码与解码会受到两种力量的影响。一是符号系统历时变化与共享惯例的压力,"整个社会都不能改变符号,因为演化的现象强制它继承过去"[3];二是社会文化的规约,因为意义只有在具体的语境中才能得到解释者的理解确认。

当代先锋艺术同样受到这两种力量的左右。一方面,在历史传承与共享惯例的压力下,先锋艺术家会自觉或不自觉地借用各种历史符号,使符号变成可传承的、携带历史记忆的符号。另一方面,符号的编码与解码潜在地受到当下社会文化语境的改写。在语境的压力下,先锋艺术家要么顺势而为,主动认可主导性的符码;要么逆势而起,对抗性地建构另类话语或反话语;要么佯装认可,暗中偷袭,解构符码的规则。根据我们的考察,当代先锋艺术主要采用了第三种方式,即"表里不一"、适度歪曲的解构策略。解构的目的是让各种符号在错位的并置、转换、扭曲和变形中,获得新的形式与意义。当代先锋艺术

[1] 这里采用古德曼的广义符号观,"它包括字母、语词、文本、图片、图表、地图、模型等,但不带有任何曲折或神秘的含义。最平实的肖像和最平淡的篇章同最富幻想和比喻色彩的东西一样都是符号,而且是'高度符号化的'"。纳尔逊·古德曼:《艺术的语言——通往符号理论的道路》,彭锋译,北京大学出版社2013年版,第2页。

[2] 赵毅衡:《符号学》,南京大学出版社2012年版,第36页。

[3] 索绪尔:《索绪尔第三次普通语言学教程》,屠友祥译,上海人民出版社2007年版,第87页。

对各种文化符号的挪用，既包括历史上各种经典的、主流的文化符号，也包括当代各种流行的、公共的文化符号。其实质是借用不同语境中的视觉符号——图像、图式、文本或现成品，通过视觉形式上的并置、交错、嵌入、拼贴等方式，实现意义的转换。旨趣在于通过意义的转换来实现不同文本深层次的对话关系，从而形成无限衍义的不确定性，在陌生化的效果中达到对符码规则重构的目的。

对于文化符号的挪用现象，艺术批评界要么倾向于道德－审美上的价值判断，要么倾向于从后殖民理论出发进行意识形态批评。[1] 人们关注的焦点既不是具体的文本创作和修辞策略，也不是艺术的形式与意义问题。这些声音有意或无意地忽略了先锋艺术编码与解码的复杂性，遮蔽了先锋艺术修辞策略中隐含的批判性价值。本章旨在通过具体个案，分析当代先锋艺术表征的三种符号化策略——重构、反讽与模拟，深描视觉表征隐含的文化意义。我们关注的核心问题是：先锋艺术挪用了什么？是如何挪用的？为什么要挪用？

一、传统符号的挪用：重构

对传统的创造性解构是先锋艺术的一个重要特征。解构是为了更有效地创造。因为只有不断地质疑、否定，批判过时的艺术技巧、形式、观念和体制，才能实现艺术结构的革命化。我们把这种在建构中解构、在解构中建构的否定辩证法称之为"重构"。

从挪用的对象来说，一切影响着我们思维与生活的文化经典与传统，都可能成为先锋艺术反思与重构的对象。首先是对文字、书法、水墨画、文人画、年画、建筑构件、剪纸艺术、园林艺术等视觉语言的挪用，比如徐冰的《天书》（文字）、谷文达的《静·则·生·灵》（书法）、邱志杰的《重复书写一千遍〈兰亭集序〉》（书法）、黄岩的《肉体山水》（水墨画）、杨卫的《中国人民银行》（年画）、付中望的《榫卯结构》（建筑）等；其次是对陶器、瓷器、漆

[1] 周计武：《什么是我们的当代艺术》，《文艺研究》2013年第3期。

器、刺绣、面人、剪纸、假山石、古典家具、火药、中药等视觉材料的挪用，比如刘建华的《彩塑系列·嬉戏》（陶器）、李晓峰的《旗袍》（瓷器）、罗氏兄弟的《欢迎世界名牌》（漆器）、展望的《假山石系列》等；再次是对成语、寓言故事、民间典故、经典绘画作品等视觉文本的挪用，比如蔡国强的《愚公移山》和《草船借箭》、刘铮的《三打白骨精》、王庆松的《老栗夜宴图》、张卫的《新步辇图》等；除了以上这些，还有对禅宗、道家精神、民间招魂术、风水术等文化元素的挪用，比如黄永砯的"达达"、徐冰的《尘埃》、吕胜中的《小红人》等。

需要强调的是，无论是视觉语言（文字与图像）、视觉材料、视觉文本，还是视觉观念与视觉仪式，一旦被先锋艺术挪用，它就变成了具有意指作用的符号。这些符号一旦脱离初生语言系统进入罗兰·巴特所言的神话层面，它的意义（所指）就变成了形式，变成了空洞的能指。当然，形式并没有消除意义，"只是使意义空洞化了，只是远离了意义，它使之处在可掌控、可安排的境地"[1]。这是一个绝妙的悖论：意义是隐匿的、不在场的，它只是用来呈现形式（能指）；形式是可见的、在场的，它只是用来疏离意义。如果把初生语言系统中的所指称为意义，把次级语言系统（即神话）中的能指称为形式、所指称为概念，那么概念则是对意义的扭曲或间离。因为在符号的无限衍义中，概念对意义的接受是片面化的，意义的"记忆被切除了，丧失了，但保留了它们的生命"[2]。这种符号化的运作方式使意义与形式交替出现，意义在符号的自我指涉中不断疏离、变异、延宕。这是一种开放性的结构，没有起点，也没有终点，有的只是无调性的辩证想象。

为了更好地理解挪用的逻辑，我们不妨以徐冰的艺术品为个案进行符号学分析。之所以选择徐冰，是基于以下三点理由。第一，作为具有国际影响力的先锋艺术家，徐冰始终活跃在中西方两种文化的中间地带，试图在符号的并置与错位中反思文化的交流、碰撞与误读问题，如《文化动物》《新英文书法》等。他并不在乎自己的作品具有强烈的"中国符号"，因为他想"用自己特

[1] 罗兰·巴特：《神话修辞术：批评与真实》，屠友祥、温晋仪译，上海人民出版社2009年版，第179页。
[2] 同上书，第183页。

殊的文化背景为营养和武器来参与西方的文化讨论"。[1]第二,从"'85新潮美术"时期的《五个复数系列》《天书》开始,到20世纪90年代的《鬼打墙》《地书》,再到新世纪以来的《鸟飞了》《读风景·袁江画派之后》《何处惹尘埃》《凤凰》,他的艺术创造始终以传统文化的符号挪用作为重要的表征策略。[2]传统文化经过革命的洗礼之后,成为他可资利用的视觉资源,也是他创造性重构的逻辑起点。第三,他具有清醒的问题意识和方法论上的在地感,特别强调艺术的生活化与在地化。如其所言,"在哪儿生活肯定要面对哪儿的问题,有问题就有艺术,就有个人方式。……有意思的东西是中国当下现实决定的"[3]。问题源于语境的敏感性,有什么样的新问题,就会产生什么样的新风格、新艺术。正是这种敏锐的问题意识和文化自觉,促使先锋艺术家选择了挪用策略,一种在建构中解构,在解构中建构的符号修辞术。

根据符号与对象的关系,徐冰挪用的符号类型既有理据性的像似符号与指示符号,也有非理据性的规约符号如《凤凰》,但基本上是以人造汉字和书法为核心。汉字音、形、意兼备,是在象形的基础上发展起来的书写符号。若把皮尔斯(C. S. Peirce)的符号三分法与"六书"比较,我们有理由认为,象形字"画成其物",属于像似符号;指事字"视而可识,察而可见",属于意指状况的指示符号;转注(相互定义)与假借(音同或音近借用),因为借来的象形字与它所要指涉的对象之间不存在任何相似之处,属于约定俗成的规约符号;那么由简单的表意符号组合而成的会意字和声形合成的形声字属于什么符号呢?顾明栋认为,它兼有视觉与听觉、表意与表音的双重性,属于"并置符号"。与表音符号有意弱化视觉品质不同,中国的书写符号在历史演变中"成功抵制了字母化企图并保留了图画的基本特征,即视觉品质"[4]。

徐冰在艺术创造中把这种并置上升到艺术构图的高度,强化了书写符号

[1] 徐冰:《文化传统和当代方式——对徐冰的一次访谈》,《雕塑》2000年第1期。
[2] 冯博一在《徐冰文字的延续与延伸》(《美术观察》2002年第1期)一文中说道,徐冰的创作总是"以不同的媒介、材料和方式,解构历史文化积淀在人的意识中的行为准则和憧憬,挑战人们惯常的认知系统和思维模式,挪揄文字文化的神秘、尴尬和荒诞"。
[3] 徐冰:《文化传统和当代方式——对徐冰的一次访谈》,《雕塑》2000年第1期。
[4] 顾明栋:《原创的焦虑:语言、文学、文化研究的多元途径》,南京大学出版社2009年版,第57、60—61页。

图10　徐冰,《天书》(1988),装置(110cm×1200cm)

的视觉性。在《天书》(原名为《析世鉴——世纪末卷》,图10)中,通过打破汉字规约性的构字法,他用汉字的基本笔画和偏旁部首重组了4000多个伪汉字,并用活字印刷术把这些伪汉字排列组合成恢宏的长卷与线装书,视觉效果令人震撼。观者之所以感到震撼,不仅因为这些长卷和线装书在空间中的展示方式撼人心魄,而且因为这些伪汉字"表里不一"、看"熟"似"生"、只能"观"不能"读",打破了接受者惯例性的解码原则。从表面上看来,这些字形体方正、排列整齐,宛若书法,又具有书的形式、装帧和设计,引人入胜;但这些文字被掏空了语音与语义,"徒有虚名",只留下了纯粹的点线结构和字形的美术规范,排除了从字义上识别、语义上解读的可能性,从而使文字变成了纯粹视觉性的欣赏符号。符号变成了空洞的能指,能指既自我呈现又相互指涉,把观看者的目光引向了纯粹的形式。正是形式的纯粹性与视觉性,打破了观看者解读意义的迷梦,唤醒了书画一体的记忆,才使这些符号的能指在空间的并置与延展中,产生了新的文化意义。如贾方舟认为,

从"书"的角度看,它既具有传统线装书典雅的美,又具有方块字结构的美;从"画"的角度看,它既具有纯视觉的点线组合的抽象美,又见出一个版画家刻刀和拓印的功力。因此,同出于一源的书、画,在这里表现出"同归"的迹象。这部多卷本线装书在刻版、印刷、装帧与展示上的技艺越精湛,艺术家手工作坊式的劳作越辛苦,观看者无法释读的困惑就会越强烈,它所产生的间离效果也就越荒诞。因为在不断重复的视觉符号中,它既揭示也消解了艺术的独创性与神秘性。反之,这种存在的荒诞感越强烈,艺术在纯形式上的视觉庄严感也就越令人震撼,建立在文字符号系统之上的表意秩序也就愈加可疑。

这种文字上的表里不一、书画同体的创作观念,以及无法释读的荒诞感,在徐冰的艺术文本中是一以贯之的表征策略。这种策略并不是为了与传统决裂或彻底地颠覆传统,而是为了打破文字文化的固有逻辑,激活、质询、发明新的文字系统,从文化符号内部实现视觉语言的重构。在《鸟飞了》(2001)中,430个用简化字、楷书、隶书、篆书、象形文字和英语书法撰写的"鸟"字,从展厅的地面向天井楼梯的空间一路变形、演化、上升,最后羽化成向天窗飞去的"鸟"的形象。这种从抽象到具象,从艺术空间向非艺术空间的演化过程,是一个不断剥离符号的意义、转换成符号能指的过程。从接受效果上来看,令人震撼的视觉展示打破了汉字书写的表意系统,以疏密有致、富有节奏的图形唤醒了人们沉睡已久的视觉想象力。文字不再是语言表意的工具,而是不同文化间能够借助"直观"相互理解的艺术符号。它打破了文字的表意传统,但挽救了文字的视觉传统,使其具有了跨文化交流的艺术意义。

显然,意义在语境转换中的改变甚至抽离,并没有完全消除意义,它随时等待被概念唤醒,嵌入新的文化意义与政治意义。《艺术为人民服务》(2004)在形式上是中国传统书法立轴,用"新英文"书法撰写的四个方块字从上至下由英文"Art For The People"构成,画卷右侧的款识同样是由英文构成的方块字"Chairman Mao Said, Calligraphy By Xubin"。无论是只懂中文的读者,还是只懂英文的读者,初看标语都会有熟悉的陌生感。只有知晓中英文双语的读者,才能穿透符号的能指,解读英语书法所包含的所指。"艺术为人民服务"是大众熟悉的政治宣传话语,伴随语境与艺术形式的变化,它讽刺了全球化视域中,

当代艺术对资本的讨好。

晚近的《凤凰》（2010）延续了早期《鬼打墙》（1990）的表意策略，一是同样使用了象征性很强的中国符号——凤凰；二是通过人为的制作、复制或拼贴，生产了看似"毫无新意"的作品；三是突出了展示场所对作品意义解读的重要性，强化作品在空间上的巨大、威猛，以此让观者在接受效果上感到视觉的震撼。差异在于，《鬼打墙》更强调古典的再造，《凤凰》更偏向现实的深描。两只吊在空中的凤鸟全部由建筑垃圾拼贴而成，安全帽缀成凤冠，灭火器排成下颚，挖土机臂和绑有许多五金工具的玻璃舱组成脖子，涡旋状的铁片堆成蓬松的羽毛，层叠的铁锹排布成鳞片，大翻斗扬起凤爪，翘着的尾巴是成三角形排列的钢条，工地护栏布料做成了飘带，轮胎、轮毂、风扇与LED灯嵌入身体的各个部分。两只拼凑起来的凤鸟在硕大的空间中显得凶猛、怪异，在物的符号化与符号的视觉化过程中，彻底剥离了"凤鸟"作为符号的吉祥寓意。其视觉形式上的冰冷、怪诞与文化记忆的残余形象宛若视觉现代性的寓言，造成了令人震撼的间离效果。它唤醒了建筑废墟、工人劳作与资本支配的记忆，暗示了艺术与资本之间紧张的共谋关系，但也在建筑废墟的符号化过程中表达了"凤凰涅槃"的再生愿景。

综上可见，徐冰通过视觉结构上的相似性和文化语境的改变，来重组符号、创造意义。他对传统符号的意义重构至少包含三个必要的环节：拆解、嫁接与合成。拆解是一种有意识地打破视觉符号的内部结构，使其形神分离，继而解构符号意义的行为。嫁接是一种把不同语境中的视觉元素聚合、并置、拼贴在一起的行为。合成是一种通过符号的转化再造，生成文本，创造新的语义的过程。以《新英文书法》系列为例，徐冰首先解构了汉字固有的笔画结构和英文单词的线性书写方式，然后把英文字母与汉字造型结构嫁接起来，最后用汉字的造型规范把英文单词组合成新的伪汉字，使其既具有汉字书法的美感，又具有可以辨识的英文语义。

与徐冰的《新英文书法》类似，谷文达用正字和反字、对字和错字、拆字和拼字、伪篆和真篆、手写体和印刷体等等古怪的书写方式，生造了许多错别字。当这些伪汉字、错别字，结合其他视觉材料，以书法、水墨画、印章、诗文、装置艺术、行为艺术等方式展出时，其象征性的造型就获得了视觉交流的意

义。首先，它通过拆解文字造型结构，质疑并重构了文字的造型规范、形音义的组合原则和文化本体的存在方式；其次，它通过移花接木、拼贴组合的方式，运用并激活了传统符号的造型形式，使其"似熟实生"；最后，在新的视觉文本中，传统文化符号与其他视觉符号在跨语境的并置与拼贴中，通过能指的相互指涉，在接受者期待视野的满足与受挫中获得了新的意义。

先锋艺术家们之所以挪用传统文化符号，是为了在新的文本中质疑、激活并运用这些符号创造出新的意义。这些新的意义是什么呢？艺术家为什么会痴迷于传统视觉符号的挪用？要回答这些问题，我们首先需要回过头来审视，艺术家真正挪用的对象是什么。

从文字的处理方式上看，徐冰、谷文达等艺术家挪用的对象不是一般的汉字造型，而是书法化的、可展示的文字，具有很强的视觉感染力。同时，这些伪汉字、错别字和话语，同传统书画中正规的表意文字不同，很难以古典的眼光"望文生义"，反复品味，怡然自乐。

书法是一种以文字为媒介的线条艺术。长期以来，以文字为基础的书法艺术在语言系统中建构了一种象征符号体系，它是"精英文化的权力隐喻"[1]。在古代，它与诗歌、绘画一样，是士大夫阶层趣味的审美体现；在新民主主义革命时期，书法变成了一种面向工农兵等平民阶层进行政治宣传的手段。为了增加文字的视觉吸引力，清晰地传达政治信息的内容，大众宣传特别重视文字的简洁、大方、规范、易于阅读等美学特征；为了加强宣传表意的功能，宣传海报中经常会使用鲜明的图案符号、冷暖色调的对比、字体大小的配置和不合规范的标点等表征策略；为了表明某种态度或价值导向，海报中的文字经常会被圈起来，被打上"×"或涂抹特殊的颜色。因此，作为意识形态具体化的手段，文字造型具有特殊的政治意义。自改革开放以来，"书法和具象艺术丧失了之前他们所拥有的地位，宣传海报中的那些绘画形象也不再是一种政治象征符号，丧失了其所具有的社会威信"[2]。在这种语境下，先锋艺术家对宣传海报汉字造

[1] Richard Curt Kraus, *Brushes with Power: Modern Politics and the Chinese Art of Calligraphy*, Berkeley: University of California Press, 1991, p.x.

[2] 柯蒂斯·卡特：《视觉文化与符号力量——中国当代艺术与政治的关系》，杨一博译，《西南民族大学学报（人文社会科学版）》2016年第1期。

型的挪用与戏仿，就具有了特殊的意味。

第一，先锋艺术家对文字造型及其展示方式的挪用，是一种象征性解构与批判。文字符号的挪用与拆解，正好表明了艺术家们对于文化作为一种意义系统的怀疑。一旦这些视觉符号从象征系统中剥离出来，他们便能够移花接木，赋予它们新的意义和解读。徐冰的造字是对汉字最激进的解构方式。它剥离了文字造型的象征意义，使文字形式获得了彻底的自主性，从而解构了"文以载道"的表意功能。

第二，先锋艺术家对文字符号的转化再造，源于跨语境的符号交流或意义交换的需要。跨语境交流是一个非常迫切的现代性问题。在时空组织方式上，现代性卷入的变革比过去任何时代的社会变迁都更加激进、彻底、意义深远。自清末民初以来，建立在华夏文化中心论基础上的循环史观与天下观渐渐让位于进化论与世界观。进化论使传统向现代的社会转型成为不断消解传统、废除过去、颠覆陈规的发展过程。如鲍曼（Zygmunt Bauman）所言，成为现代的，就是要否认并废除"留存在现在中的过去的积淀和残余"，"粉碎那些起保护作用的信仰与忠诚——它们使传统抵制'液化的过程/流动的现代性'"。[1] 这种创造性的破坏过程在过去与现在之间缔造了历史的鸿沟，加剧了社会的流动性与断裂感。各国共存的世界观迫使国人不得不承认西方这个强大的他者，并在他者的凝视下体验文化身份的危机与压迫感。正是这种历史的断裂感与文化身份的危机感促使先锋艺术家不断地重构传统、跨越鸿沟，探索文化交流的渠道。

跨语境交流的方式主要有两种。一是在时间上跨越古今，让过去的文化符号与现在的文化符号在跨语境的并置中相互指涉。以吴山专的《今天下午停水》（图11）系列为例，它在形式上借助色彩、印刷体和大字报式的构图，把政治标语成功地转化为改革开放初期的流行话语"今天下午停水""爱国卫生运动"等等。这些日常生活中的通知、留言条、宣传标语、广告、戏谑语，与革命时期宣传海报中的政治标语杂乱地拥挤在一起，毫无秩序与章法。两个时代的话语在混杂的视觉空间中以碎片化的方式既彼此否定，又相互指涉，产生了一种不

[1] Zygmunt Bauman, *Liquid Modernity*, Cambridge: Polity Press, 2000, p.3.

图11 吴山专,《今天下午停水》(1986),装置(350cm×400cm×600cm)

合时宜的错位感。所谓"不合时宜"是指这些符号脱离了原有的语境之后,在新的语境中显得格格不入。因此,这种符号的挪用不是为了缝合历史意义的裂隙,而是为了暴露时代征候,夸大存在的荒谬性。

二是在空间上跨越中西,让两种不同的文明或思想在符号的表意实践中实现真正意义上的对话、碰撞与交流。在徐冰的《新英文书法》中,造型化的英文字母变成了汉字的偏旁部首,通过重组构造了新的文字。英文字母、单词和语句依然具有表意的作用,但它不再以线性书写的方式来呈现,而是在符号的重新组合中,以中文书法的形式在空间中展开;汉字在字形与结构上依然保留了能指的形式与构图上的美观,但失去了表意的作用。因此,这些符号既不是英语,也不是中文,而是书法化的英语,英语化的中文。当来自不同国家的临帖者在不断地"研读摹写"中,既理解英文的意义又欣赏了中文化的书法后,形象化的思维就浸淫在英文书法的符号中了,跨文化交流与对话的目的也就实现了。或许,这是一种过于理想化的文化交流实践。在全球化语境中,中英文两种语言、两种文化由于空间位置、文化资本与地缘政治的差异,在跨文化的交际中往往是强势话语对弱势话语的宰制与剥夺,从而不可避免地带来文明间的冲突。

第三，传统符号的创造性挪用，在潜移默化中改变了传统的视觉模式。

首先，它改变了视觉艺术的生产方式。中国传统文人在精神取向上崇尚雅趣，"专贵士气"，"简率荒略，以气韵自矜"[1]；在艺术技法上，以"妙"为上，以"肖"为下，一味守旧，不够"尽术尽艺"。先锋艺术重新审视了中国重道轻器的艺术传统，用西方的视觉语言系统改造我们的笔墨语言系统，使之在审美趣味与视觉观念上发生了重大变化。徐冰在制作《天书》时，经年累月、严肃而虔诚地雕刻自己发明的4000个伪汉字，每个细节、每道工序都精准、严格、一丝不苟，假戏真做到了不可思议的地步。[2] 这种执着专注、追求极致的工匠精神打破了实用艺术与美术、艺术设计与工艺制作的界限，改变了我们对艺术创作的思考方式。它重视技艺的传承，苦练技艺是为了收集改装可利用的技术来创造解决问题的方法；它重视无用的劳作，不为名利，精益求精，在探索中寻找灵感，使劳作成为修炼匠心、追求极致的信仰。总之，在视觉创意上，它心手合一，融意匠与制作为一体，"尽术"也"尽艺"。工匠的制作活动成为沟通技术与艺术、实用与审美的媒介。它挽救了传统手工艺，也为探索机器时代的艺术设计提供了思路。

其次，它改变了视觉艺术的展示方式。中国书画向来重视作品的视觉展示。一方面，在书画创作时，身心合一，最大限度地保持笔法笔触的完整性与可见性，使作品随笔触所至自然展现，诺曼·布列逊（Norman Bryson）称之为"展演性"（performative）[3]，即作品通过线条的勾勒、色彩的布局，有意识地留存了创作活动的痕迹；另一方面，由于书画多用丝绢或宣纸制作，其质地柔软，历时较久，易于破碎，故作品常会用麻纸布帛等材料在书画背面裱褙数层，四边镶薄型的绫、绢等丝织品为装饰，装裱完成后置放于居室书斋、水阁回廊，与建筑物的空间相映成趣。先锋艺术更加突出了艺术品的视觉化。不管是架上绘画、雕塑作品，还是装置、行为、表演作品，更不要说以声音、气

[1] 康有为：《万木草堂所藏中国画目》，姜义华、张荣华编校收入《康有为全集（第十集）》，中国人民大学出版社2007年版，第441页。

[2] 徐冰：《我的真文字》，中信出版社2015年版，第127页。

[3] Norman Bryson, *Vision and Painting: The Logic of the Gaze*, New Haven: Yale University Press, 1983, pp. 89-92.

味、温度等为媒介的作品，都需要合适的展示空间来加强它的视觉冲击力与感染力。可以说，展示空间已经成为艺术品密不可分的一部分。徐冰的作品从早期的《鬼打墙》到之后的《凤凰》，无不以宏大的造型吸引眼球，渲染气氛。

最后，它改变了视觉艺术的观看模式。在艺术与观者的关系上，古典艺术提倡观者站在一定距离之外静观艺术品。静观是一种驻足凝视，一种从特定视角持久地观看行为。观者站在一个不变动的优势地位和一个公开表露的永恒时刻来注视视觉领域，品味艺术品的独一无二性或境界之妙。先锋艺术在视觉媒介、视觉题材、视觉表征方式及其展示策略上的变化，如装置艺术、多媒体艺术、行为艺术、观念艺术等所采用的前卫策略，促使观者参与、卷入或沉浸到艺术品的交互体验之中。距离消失了，观者以精神涣散的目光打量艺术品，左顾右盼，只为了体验预料之中的新奇与震惊。

综上所述，当代先锋艺术对传统视觉符号的挪用，具有视觉批判、视觉交流与视觉再造的三重意义，彻底重构了人们的视觉经验与观看模式。视觉性传统并没有消失，而是以新的形式在艺术文本中获得了新生。它为人们重新认知、体验、观看世界与自身而开启了一种新的可能性。

二、政治符号的挪用：反讽

当代先锋艺术家对各种政治文化符号的挪用，是为了以新的方式来言说现实和记忆。其挪用符号的方式主要有两种：一种是反讽（irony）式的，侧重于视觉语言[1]和视觉形象的挪用；一种是戏仿（parody）式的，侧重于对艺术品风格或图式的整体挪用。我们认为，二者在修辞效果上是一样的，同属于广义上的反讽。换言之，戏仿是一种特殊的反讽，即通过戏谑性的模仿来达到反讽的艺术效果。

[1] 视觉语言是视觉基本元素和构图原则构成的一整套传达意义的符号系统。基本元素包括色彩、线条、明暗、形状、质感、空间等。构图是艺术家组织和调配这些元素的方法，包括布局、对比、节奏、视点等。

何谓反讽？反讽在西方思想史中主要有三个层面的意思：言语反讽，它是一种表里不一的修辞技巧，往往"言在此而意在彼"；结构反讽，它是一种文本结构的原则，旨在调和文本中各种不协调的因素或结构性冲突；哲学反讽，它是一种批判性的怀疑立场，旨在从哲学上强调语言、存在与社会的历史偶然性。[1] 这三种内涵在先锋艺术的反讽式挪用中都有所表现，不过后者更强调反讽的批判性。反讽是一种话语实践，它包含了批判的锋芒和相反相成的体验冲动，旨在通过延宕和差异来创造新的意义。[2] 一方面，它不断地"将某种新符码（新定型）添加到它想祛除的符码、定型上去"[3]，在"能指的星河"中打碎僵化的表意链条；另一方面它往往让同一个能指呈现出种种相反相成的意义。这些意义之间并不是简单对立的关系，而是语义上相互转换、相互生成的关系。正是这种文本的开放性与意义的多重性，赋予反讽的空间以批判性。[4]

反讽之所以成为当代先锋艺术广泛采纳的一种视觉风格，主要有两种原

[1] 作为一种修辞技巧，言语反讽在西方具有悠久的文化传统，源于"苏格拉底式的反语法"，旨在"使用讥讽或其他藏拙的办法，回避正面回答人家的问题"。（柏拉图：《理想国》，郭斌和、张竹明译，商务印书馆 2009 年版，第 16—17 页）在新批评理论中，反讽从语义上的修辞技巧上升为诗歌结构的整体原则，它造成了诗歌表层意义与深层意义、表层叙述与深层叙述的不协调与意义落差，从而在接受者中产生了双重释义的反讽效果。如布鲁克斯所言："诗歌中的反讽除了矛盾与调节之外，别无他物。……作为整体，诗歌中的反讽是一种混合了遗憾与嘲笑的丰富性与含混性。"（Cleanth Brooks, *Modern Poetry and the Tradition*, New York: Oxford University Press, 1965, pp. 35-36.）作为一种整体性的存在立场，反讽首先使用在浪漫主义批评，然后在新批评理论和实用主义哲学中上升到哲学的高度。施勒格尔兄弟认为，作为"断片式的创造天赋"，"哲学是反讽真正的故乡"。（施勒格尔：《浪漫派风格：施勒格尔批评文集》，李伯杰译，华夏出版社 2005 年版，第 49 页）克尔凯郭尔认为，"反讽是无限绝对的否定性"，一种"神圣的疯狂"。对反讽者来说，一方面，整个既存现实对他失去了有效性，使他成为文化上"无根"的异乡者或陌生人；另一方面，它"凭借总体直观来摧毁局部现实"，让世界自行从"内部解体"。（克尔凯郭尔：《论反讽概念》，汤晨溪译，中国社会科学出版社 2005 年版，第 208、210、211、204 页）实用主义哲学家理查德·罗蒂（Richard Rorty）以反讽的哲学立场深化了这些观念。他把语言、自我和社会重新描述为历史偶然性的产物，以此强调人生的无根性、真理的建构性和文化的修辞性或诗性。（罗蒂：《偶然、反讽与团结》，徐文瑞译，商务印书馆 2003 年）

[2] 琳达·哈琴：《反讽之锋芒：反讽的理论与政见》，徐晓雯译，河南大学出版社 2010 年版，第 2—3、64—65 页。

[3] 罗兰·巴特：《S/Z》，屠友祥译，上海人民出版社 2000 年版，第 187 页。

[4] 琳达·哈琴认为："反讽存在于差异之中，反讽也造就了差异。它的用武之地就在意义之间，那个空间总是感情丰沛，而且总是具有批判的锋芒。"琳达·哈琴：《反讽之锋芒：反讽的理论与政见》，徐晓雯译，河南大学出版社 2010 年版，第 132 页。

因。一是与后现代主义艺术在国内的流行、借鉴与吸收有关。自1985年劳申伯格的全球巡回展以"美国现代破烂集锦"挂满中国美术馆三间大厅，对中国艺术界产生强烈冲击，并引发"'85新潮美术"以来，当代中国先锋艺术就一直受到波普艺术、观念艺术、新表现主义、超级写实主义、激浪派、大地艺术等西方后现代主义艺术的影响，而反讽是后现代主义艺术的一种典型风格。二是与改革开放以来的整体文化氛围有关。改革开放是文化不断祛魅的过程，一个不断去神圣化、去政治化、去精英化的过程。激进的怀疑主义精神，消解了文化的雅与俗、精英与大众的界限，更热衷于从建构论的立场拥抱文化的多样性与新奇性。其典型的文化风格是"游戏的，自我戏仿的，混合的，兼收并蓄的和反讽的"[1]。在此意义上，当代先锋艺术对革命文化符号的反讽式挪用顺应了整个时代的文化潮流。

这种风格化的反讽效果是如何在挪用中形成的呢？

先看视觉语言的挪用，它包括正向挪用与逆向挪用两种情况。正向挪用是指表面上伪装按照原文本中常见的色彩、色调、光线、笔触与肌理来构图，但暗中偷换其中的视觉元素，实现跨语境的意义转换。逆向挪用是一种反其道而行之的造型过程。它往往刻意弱化外光效果，偏好平涂的手法和古典式的冷色调。这些艺术品有意识地淡化笔触和外光效果，降低色彩的冷暖关系和对比度，使时间在画面中凝固，使空间在构图中被挤压，形成了一种似是而非、难以言表的隔膜感。以张晓刚的"血缘——大家庭"系列（图12）为例，它有意识地挪用全家福式的留影方式和民国初年的炭精肖像技法，创造性地把个性化的私密体验与公共图式隐含的集体经验缝合起来。画面人物千篇一律的服装，正襟危坐的姿势，呆板、凝滞的表情，灵魂出窍的眼神，全家福式的影像布局，模式化的修饰感，同整个画面中不留笔触的平滑感、无对比的冷色调、几近平涂的造型相契合，形成了一种冷漠的疏离感。一方面，它唤醒了人们的时代生活记忆和建立在血缘关系基础上的家庭记忆，揭示了这些符号隐含的意识形态性；另一方面，具有超现实主义色彩的、梦境般的语言方式，暗中弱化了这种意识形态性，使符号成为一种独立自主的视觉语言。如高岭所言，这些单

[1] 特里·伊格尔顿：《后现代主义的幻象》，华明译，商务印书馆2000年版，第1页。

图12　张晓刚，《血缘——大家庭2号》(2006)，布面油画 (900cm×675cm)

色的"黑、白、灰"艺术，是为了清除附加在绘画语言上的政治意识形态和个人情绪的无病呻吟，恢复绘画语言自身的独立性。[1]

再看视觉形象的挪用。有着高度象征性的视觉形象所携带的意义是固定的。如何才能打破能指与所指的规约性，使符号与符号的意义不协调，从而达到反讽的效果呢？一般而言，反讽的生成至少需要三个因素：反讽对象、反讽者与接受者。首先是去语境化，反讽对象在脱离具体语境之后，变成了孤零零的碎片。这些碎片化的形象不再是整体中的一个必然要素，而是偶然遗落在文本中的空洞符号。它负载的意义是不确定的、模棱两可的。然后是新意义的嵌入，反讽者加入到孤立的碎片之中，通过形象的"置换变形"，嵌入新的意义。最后是接受者的阐释，面对历史的遗忘与记忆，反讽对象在接受者的注视下变成反讽的了——视觉形象成为耗尽了意义的符号。这种没有意义的意义或意义的隐匿正是反讽的妙趣所在。

问题的关键是：视觉形象如何被"置换变形"呢？概言之，策略有三种，即加减法、大小法与并置法。

所谓"加减法"是指通过增添或删减形象构成要素的方法来改变形象和形

[1]　高岭：《黑白灰——中国当代艺术的一种视觉美学特征》，《天津美术学院学报》2007年第3期。

象的意义。在曾梵志"面具系列"作品中，平涂的背景、奇怪的光斑和富有表现力的线条，让重复出现的人物形象显得滑稽而荒诞。他们不再呈现为生命力充沛、情绪饱满的少年形象，而是戴上相同的大眼睛面具、双手粗大而痉挛的青年形象。为什么要给人物形象添加面具？作为一种特殊的造型，面具一直是各种仪式表演中的重要道具。其最重要的功能就是以程式化的造型来起到伪装内心情绪波动的功能。由凝滞的眼神、平滑的脸面与夸张的傻笑构成的面具，以卡通化的造型改变了人物形象本身具有的严肃意义，在幽默调侃之中隐含了莫名的压抑与焦虑。类似的手法同样出现在张晓刚的"血缘——大家庭"系列中，画面由平涂的单色背景和脸谱化的黑白肖像构成。

所谓"大小法"是指在空间布局中通过放大或缩小形状的方法来改变形象和形象的意义。大小作为表达元素，其效果是伴随符号功能和语境的变化而变化的。在一些等级化的象征符号体系中，视觉形象在画面中的位置（中心／边缘）、比例（大／小）与色调（暖／冷）与符号对象在现实社会中的权力大小成正比关系。先锋艺术从内部消解了这种等级化的符号体系。以雕塑为例，姜杰的《在》（图13）与陈文令的许多作品，都有意识地拉大、拉长了人物形象的比例。前者以空洞的眼神、硕大的头颅和巨大的躯体制造了强烈的视觉冲击力，暗示了时代变革中一些孩子可能会有的惶惑与忧郁；后者塑造了一个个身形纤弱、笑脸相迎的儿童形象，既以红色象征了集体性的革命记忆，也以夸张的神态讽刺了当下一些"红色记忆"让位于"红色消费"的主题现象。在消费文化的语境中，被有意识放大的形象失去了它曾经拥有的文化或政治意义，沦落为纯粹的象征符号。

所谓"并置法"，是指在画面构图中通过视觉元素的跨语境并置来改变形象和形象的意义。以王广义20世纪90年代初的"大批判"（图14）为例，他把群众"大批判"的美术报头和宣传画，同人们熟悉的万宝路、可口可乐、麦当劳等西方商业社会中的流行品牌标志并置起来，为观众提供了符合消费文化潮流的视觉形象。两种不同的形象暗示了两种相互纠结的视觉意识形态：政治与消费主义。不过，两种形象的跨语境并置，又在相互指涉中扭曲了固有的语义特征。此画的红色工农兵形象和宣传画风格在流行的消费奇观中，降格为商品化的消费符号。游戏化的通俗处理使得作品的严肃批判被贬低到了最低程度，而无形地放大了调侃效果。

图13 姜杰,《在》(2002),雕塑(200cm×160cm×140cm)

最后看对艺术品的整体挪用。其挪用的对象是那些在技法、图式与风格上具有独特性或时代特色的文本。在此意义上,戏仿式挪用与反讽类似。二者都拒绝等级化的艺术原则,也都想"利用这些风格

图14 王广义,《大批判——万宝路》(1992),布面油画(175cm×175cm)

的独特性,占用它们的独特和怪异之处"[1],并以此来挑战伟大的现代主义艺术观念——艺术的独一无二性。如琳达·哈琴所言:"戏仿式借用或盗用确实挑战

[1] 詹姆逊:《文化转向:后现代论文选》,胡亚敏等译,中国社会科学出版社2000年版,第4页。

了资本主义的艺术观念——把艺术作为个性的表征因而是私人的所有物。"[1]

戏仿的原文本主要有两种。第一种是西方文艺复兴时期以来的现代艺术经典。中国当代先锋艺术在早期深受西方现代艺术观念与图式的深刻影响，经历了从模仿西方艺术的造型语言、修正西方艺术的结构图式到戏仿西方艺术的整个文本三个阶段。戏仿保留了模仿并修正西方艺术图式的结构性特征，并在图式的修正中鲜明地表达了游戏化的解构立场。例如曾梵志的《最后的晚餐》，它挪用了达·芬奇《最后的晚餐》的完整图式，整幅画暗指中国转型期与西方消费文化的视觉寓言。中国化的各种元素如墙壁上的书法等，也消解了原作的宗教意义。

第二种是中国的古典艺术作品，尤其是传统的文人画。比如，王庆松的《老栗夜宴图》对顾闳中的《韩熙载夜宴图》的戏仿，邱志杰的《重复书写一千遍〈兰亭集序〉》对王羲之《兰亭序》的戏仿，等等。这些作品对古典艺术图式的挪用，旨在借古讽今，批判当代社会生活或传达当代艺术观念，以此重塑人们对古典的认知和集体记忆。

以王庆松的观念摄影《老栗夜宴图》为例，它延续了王庆松的一贯做法：借用经典艺术品的构图来设置场景，选择当代模特来摆拍，然后通过后期剪辑或电脑合成来制作图像，以此表达对现实生活的批判。《老栗夜宴图》挪用了五代时期人物画《韩熙载夜宴图》的情节模式，设置了五个场景，分别是听乐、观舞、休憩、清吹、宴归。其人物形象由当代艺术家和女性模特来扮演，栗宪庭扮演韩熙载，王庆松扮演顾闳中，女模特扮演仕女，其他几位艺术家扮演家宴的宾客。作品中还大量运用了可口可乐、洋酒等消费品做道具，用迪斯科、流行歌曲和洗脚、按摩等生活行为，来展示主人公身处庸俗的消费文化。这些视觉资源在作品中的杂糅，改变了摄影忠实记录生活的观念，以戏谑、艳俗的方式表征了浮华、喧嚣的世俗生活及其对艺术家的诱惑与冲击。在此意义上，戏仿是一种观念和态度，一种介入生活、审视视觉经验的新视角。

[1] Linda Hutcheon, *A Theory of Parody: The Teachings of Twentieth-Century Art Forms*, New York: Methuen, 1985, p.107.

从反讽的视觉效果来说，这两者对原文本能指符号与视觉构图的挪用、曲解与置换，旨在消解原作的独一无二性与艺术形式的意味，美学意义大于政治意义。除此之外，若对原文本的挪用旨在剥离象征性的能指符号与所指之间的语义关系，在跨语境的文本对话中嵌入新的意义，质疑、挑战、重构主流意识形态，则文化批判意义大于美学意义。

不过，并不是所有符号的挪用都是反讽式的。判断反讽至少有三个标准：语义的复调性、语境的共享性与效果的间离性。语义的复调性是指先锋艺术文本同时拥有两种或两种以上的意义，每种意义都拥有独立的声音、个性与立场。意义与意义之间往往相反相成，相互转换。语境的共享性是指参与艺术活动的人享有共同的话语规范与历史记忆，这是反讽意义得以生成的前提。我们有理由认为，没有对先锋艺术范式的认知，没有共享的文化记忆，反讽便无从谈起。因为在符号的挪用中，语境的压力能够改变符号的所指，使符号所携带的意义在延宕与差异中发生变化。正是在此意义上，布鲁克斯才把反讽定义为"语境对于一个陈述语的明显扭曲"[1]。效果的间离性是指反讽在视觉上产生的"熟悉的陌生感"与疏离感。熟悉是因为它所挪用的视觉符号是人们共享的历史记忆；陌生是因为符号的置换变形不仅改变了视觉形式，而且扭曲了形式的意义；疏离是因为这些符号已经耗尽了它的意义，渐渐远离了人们的视线。这种间离效果通过对各种视觉资源的杂糅和并置，重塑了人们的视觉经验与观看模式，使视觉形象日趋多元化、复杂化，含混、悖论与歧义代替了清晰、连贯、单一的语义特征。

如今，反讽的视觉修辞与挪用策略已经从文学艺术扩散到整个文化表征的领域，深刻地影响并改变了人们观看、认知世界的眼光。这是一种反讽的视觉性，它紧紧地凝视这个世界，仅仅为了与这个世界拉开距离、回过头来批判并重构视觉现代性。

[1] 克利安思·布鲁克斯：《反讽——一种结构原则》，收入赵毅衡选编：《"新批评"文集》，卞之琳等译，百花文艺出版社 2001 年版，第 379 页。

三、消费符号的挪用：模拟

1992年邓小平南方谈话促使市场经济体制改革成为中国最重大的历史事件之一。这是一个决定性的转折点，文化经济的重心开始从生产领域转向消费领域，艺术也日益走向市场化。一方面，商品的批量生产以消费、闲暇和服务为导向；另一方面，符号、影像与信息等符号商品在大众媒介的作用下迅速流行。我们把这种以符号商品的大规模消费为导向的文化称为消费文化。

在商品化逻辑的支配下，消费文化具有三个核心特征：第一是消费的视觉化。形象就是商品，只有在形式上吸引人们的注意力，才能激发人们消费的欲望。第二是消费的符号化。消费文化的逻辑就是生产和驾驭社会符号的逻辑。人们之所以购买商品，不是为了商品的使用价值，而是为了商品的符号价值。商品的符号价值包含了两个层面，商品在设计、包装、出售与服务方式上展现的审美价值，如独具一格的艺术设计、赏心悦目的华丽外表、别出心裁的特色服务等；商品以广告、媒介宣传、商品营销等方式强加于符号的象征意义，如时尚、品位、格调、新潮等。在此种意义上，商品的消费不是为了满足生存的需求，而是为了满足梦想、欲望与快感。第三是消费的差异化。差异化的消费行为与不同社会阶层之间的文化习性、生活品位具有内在的逻辑关系。通过解读人们的文化消费行为，我们就能够辨析他们的财富、身份与地位。

这些特征必然会产生相应的后果，如影像的流行、符号的泛滥与符号系统的等级化。影像对日常生活、社会心理乃至无意识领域的广泛渗透，符号的饱和、过剩及其对现实生活的遮蔽，以及符号的社会区隔功能，这一切都导致了无所不在的"符号焦虑"。符号焦虑的本质是现代人对符号意义的无限欲望与欲望无法真正满足之间的矛盾。这是一种本体性的存在焦虑，一种意义的虚无和无言表达的焦虑。

破解消费文化的迷梦是当代先锋艺术必须要直面的时代难题。在强大的资本力量面前，要么投降，接受"招安"、整编；要么反抗，但反抗似乎是徒劳的，因为"文化工业别有用心地自上而下地整合它的消费者。它把分隔了数千年的高雅艺术与低俗艺术的领域强行聚合在一起，结果使双方都深受

其害"[1]。先锋艺术同样面临被整合的危机，剩下的道路似乎只有沉默。沉默并不意味着在公共的舞台上无言、无声、无语，而是佯装接受消费文化的模拟策略，通过消费符号的挪用，在"模拟的模拟"中实现自己的目的。这是一种不见硝烟的"木马计"。

顾名思义，消费符号就是消费文化中流行的种种符号。商业化的海报、卡通漫画、商标、作品摹本、老照片、家居用品、小摆设、工业材料等，都是先锋艺术喜欢挪用的视觉对象。符号挪用的行为本质上是一种模拟，一种没有原本的窃用与模仿。

"模拟"（Simulation）是消费文化中广泛采用的一种表意方式。它通过符号之间的象征性交换和自恋式地编码来运作，具有结构上的自主性和"模型在先"的特点。换言之，它不是对现实事物的模仿，而是对人工化的非真实模型的模仿；它不是用符号来指涉我们感知的现实世界，而是用符号指涉表象的结构，即另一种符号。因此，在模拟中，"符号只进行内部交换，不会与现实相互作用"[2]。按照波德里亚的观点，模拟从前现代的"仿造"到现代的"生产"，再到后现代的"仿像"（Simulacrum），是一个逐步偏离现实并最终消除现实的虚拟化过程。真实消失了，因为它在符号的自我循环中被吸收到超现实的"仿像"世界了。仿像是通过模拟而产生的影像或符号。它宛若机器，把一切吸收到"冷漠／无差异"的符号循环中来。

如果说消费文化是对表象世界的模拟，那么当代先锋艺术则是对模拟的模拟，即对仿像的模拟。如果说消费文化中的仿像以形象的自我衍生、自我繁殖来遮蔽符号产生的社会根源，抹掉形象生成的痕迹，那么当代先锋艺术则有意让形象的符号化或模拟清晰可见——从线条、颜色到笔触、图式，一切都故意留下了人工化的痕迹。它有意把各种流行的影像与符号拼凑在一起，通过异质元素的视觉重组来创造新的视觉形象与画面。这种不带情感的模拟就是"拼贴"。拼贴以话语规范的失序和现实生活的碎片化为前提，因为在符号的无差异循环中，文本之外一无所有。与戏仿一样，拼贴是对一种独特风格的模仿，但

[1] Theodor W. Adorno, *The Culture Industry: Selected Essays on Mass Culture*, J.M. Bernstein ed., London & New York: Routledge, 1991, pp. 98-99.

[2] Mark Poster ed., *Jean Baudrillard: Selected Writings*, California: Stanford University Press, 1988, p.125.

它是空洞的、失去幽默感的戏仿,"没有戏仿的隐秘动机,没有讽刺的冲动,没有笑声,甚至没有那种潜在的能够与滑稽的模仿对象相对照的某些'标准'东西存在的感觉"[1]。

当然,这是一种充满矛盾的努力。它表面上承认商业化逻辑对艺术的胜利,承认艺术在消费社会扮演的双重角色(商品和艺术),并以模拟的方式进行研究。如果说消费文化是一种机械的、不断复制的符号神话,那么它就以批量复制的方式进行符号的模拟,以揭示符号泛滥后的冷漠与麻木。如果日常生活充满了数码化的视觉符号和不断流动的影像,那么它就以这种数码化的符号与影像来展示自己的虚拟与空幻。如果一切的空间形式和视觉形式都是美丽而浮华、好看而平庸、失真而乏味的,那么它就以华丽、庸俗的表象来展示自己的空洞。如果大众肯定这个世界,并歇斯底里地追求一切可见的视觉形式来满足自己虚假的渴望与欲望的幻象,那么它就以毫不批判的、中性化的模式来机械地制作自己的艺术形式,让艺术在无意义的表征中凸显人生的虚无与荒诞。因此,先锋艺术是"第一个对自己'署了名的'和'消费的'物品之艺术地位进行研究"[2]。它把模拟的逻辑推向极限、极端,试图在符号的不断增殖和雅俗界限的消解中实现意义的反转,揭露过度饱和的符号中意义的匮乏与精神的贫瘠。

先锋艺术的模拟至少具有四个特点。

一是视觉建构的虚拟化。虚拟化是指视觉构图在虚构的基础上而不是真实的基础上制作。一方面,这是由模拟的本质决定的,因为它不再直接模仿现实世界,而是模仿没有原本的各种虚拟影像;另一方面,虚拟现实(VR)技术和增强现实(AR)技术的广泛使用,模糊了虚拟现实与真实世界的边界,在丰富人们感知方式的同时,以全身心的浸入、交互和构想体验[3],深刻影响了视觉经验和艺术创造的基本方式。以录像艺术闻名于先锋艺术界的张培力,21世纪以来开始在作品中挪用影像资料现成品,探讨影像记忆与当下影像实践之间的关系。他以20世纪五六十年代的革命题材影片,如《霓虹灯下的哨兵》《甲午风云》《打击侵略者》《上甘岭》《党的女儿》《红孩子》中的片段作为视觉修正

[1] 詹姆逊:《文化转向:后现代论文选》,胡亚敏等译,中国社会科学出版社2000年版,第5页。
[2] 波德里亚:《消费社会》,刘成富、全志钢译,南京大学出版社2000年版,第123页。
[3] 张菁、张天驰、陈怀友:《虚拟现实技术及应用》,清华大学出版社2011年版,第3页。

的影像底版或记忆余像，制作了《台词》(2002)、《遗言》(2003)、《短语》《向前，向前》《喜悦》(2006)等影像作品。这些作品通过不同画面的并置组合或连续重复的镜头叙述，打断了影像叙事的线性逻辑，改变了影像记忆的真实品质，营造了一种敏感而有喜剧性的视觉氛围，模糊了历史、记忆与幻觉之间的界限。有的作品为了突出影像的观念性，会模拟人造的戏剧化场景。比如，他在录像装置《阵风》(图15)中，先搭出了专业的内景，又把它摧毁，人为摧毁的过程用5台摄像机从不同角度同步拍摄，最后通过后期剪辑实现诗意化的多镜头叙事效果。在这个作品中，影像所表征的场景是虚拟的，但影像体验所造成的视觉效果又是真实的。有的作品会先拍摄真实的影像，然后通过电脑合成技术的后期处理，来制造超现实的幻象。例如，缪小春的《庆》(2002)拍摄了一处房地产落成仪式，然后通过数码技术加以处理。处理之后，画面中的虚拟场景叠加在真实的场景之上，扩大了空间的纵深感和人在空间中的密度，使整个场景显得非常逼真、透明。真实的影像被影像的建构所取代，影像的视觉优先性让位于全方位、多视角的感知。

图15 张培力，《阵风》(2008)，录像装置

二是视觉形象的物化。如果说"'85新潮美术"时期强调人在机械化工业环境中的异化，如宋陵的《人·管道》和《白色管道》系列（1985）；那么自20世纪90年代尤其是21世纪以来，我们则见证了画面中人的物化。物化是指视觉形象中"人的隐匿"，即故意在画面处理中淡化、弱化人性化要素，而突出、强化物象的视觉效果。以尹齐的绘画为例，他所有的作品都抹掉了人的形象与人的烙印。呈现在画面空间中的是"非人化"的自然或物化的景观：黏稠的海水、仿真的狗、透明的玉兰花、梦幻般的树景，以及室内空间中过于纯化的沙发、浴缸与卫生纸。它击垮了艺术与生活之间的桥梁，把观看者的视线引向了画面本身。这是一个由颜色、线条、肌理、纹路与笔触构成的物质世界，一个没有被人性浸染的视觉世界。这些物并不是为人而存在的，因为所有的物都一尘不染，被淘空了存在的意义、功能与价值，没有尘世的喧嚣，也没有激进的政治。在形象的措置与变形中，物看起来不再真实，但它比真实还真实，因为它是纯粹的符号或仿像，可视、可触、可感，有色彩、有形状、有凹凸、有皱褶、有纹理。

以展望2002年开始在各地巡展的《都市山水——新北京》（图16）为例，这是一个由成千上万的不锈钢餐具现成品和不锈钢山石构成的现代雕塑。不锈钢质地坚硬，表面平滑、光亮，是现代工业化工业不可或缺的材料。用不锈钢模拟山石、钢筋混凝土等材料，用不锈钢餐具模拟现代化的建筑、工厂、汽车等城市设施，具有双重的视觉意义。一方面，它使不锈钢和不锈钢餐具在模拟中失去了在机器化时代应有的使用价值和功能性意义，成为纯粹的能指。作为能指，它在雕塑的视觉隐喻中又被赋予了象征性意义——既是科技与文明的象征，也是工业化与城市化的象征。另一方面，这些现成品又在差异性的重复和符号的自我循环之中构成了一种视觉奇观。它既是一种技术奇观，也是一种物化景观。人与人之间温情脉脉的社会关系在城市机器中被置换成了冷冰冰的物与物之间的交换关系。这座由不锈钢机器构成的现代都市既是我们的，也不是我们的。它是我们的因为金属机器就是我们的视觉自然，我们的都市山水；它不是我们的，因为它是一个独立自足的、纯粹物化的世界。这是一种双重的反讽。

三是视觉表意的表层化。表层化是指先锋艺术不再追求意义的深度，转而

图 16　展望，《都市山水——新北京》(2008)，装置(不锈钢餐具、不锈钢底板、木制看台)

强调艺术的平面性和形象对意义的优先性。如弗雷德里克·詹姆逊所言，"一种崭新的平面而无深度的感觉"，正是波普艺术以来艺术形式最基本的特征。[1] 它质疑能指与所指、符号与现实之间的辩证关系，因为"正是指涉物、现实本身成为能指"[2]。这意味着现实本身成为问题。能指与所指、符号与现实之间的张力消失了。现在，意义产生于从能指到能指间的滑动。在能指符号的模拟中，各种形象之间失去了有机联系，散落为碎片。在视觉形象的波普化、艳俗化、卡通化、漫画化等当代艺术思潮中，我们能够直观地感受到这种特点。它拒绝深度，拒绝阐释，一切都停留在表层的视觉直观中。以"'85 新潮美术""池社"成员创作的系列作品为例，在宋陵的《无意义的选择》(1986)、耿建翌的《第二状态》和张培力的《x？》(1986—1987)中，羊、马等动物形象，傻笑的光头人物形象和冷冰冰的橡胶手套，特意用黑、白、灰等冷色调和刻板重复的波普化手法，来突出存在的无意义感。在他们集体创作的《作品 1 号——杨氏太极系列》和《作品 2 号——绿色空间中的行者》(1986)中，12 个 3 米高的太极图形和 9 个 3 米高的人形是用废旧的报纸或硬纸板剪贴拼接而成的，要

[1] 詹明信：《晚期资本主义的文化逻辑：詹明信批评理论文选》，张旭东编，陈清侨等译，生活·读书·新知三联书店 1997 年版，第 440 页。

[2] Scott Lash, *Sociology of Postmodernism*, London & New York: Routledge, 1990, p. 167.

想在这种行为或装置中寻找意义是徒劳的。在艳俗艺术中，只有媚、艳、俗、丽。以俸正杰的《中国肖像》(2006—2007)为例，画面中的时尚女郎个个浓妆艳抹，以艳俗的形式把观看者的视线引向视觉主体。但这些面孔如此的平滑、苍白，矫饰而毫无生命力可言。没有表情，没有个性，没有生气，一切都停留在表面。被化学物质涂抹的面孔和高度装饰性的脸面，强化了人造脸的粉饰性。面孔的每一个细节都留下了技术驯化的痕迹：化学颜料装扮的头发、被有意修剪的细而长的眉毛、比例失调的眼珠与眼睛、空洞无物的白眼珠、鲜红的嘴唇。这一切都把观者的注意力引向了视觉形象的表层。表层是身体内在性的矫饰、掩饰与遮蔽，它的意义就在于符号的无意义。

四是视觉风格的混杂化。摇摆于自我与他者、传统与现代、精英与大众、正统与边缘、启蒙与颓废、革新与守成、严肃与娱乐等辩证的张力之间，先锋艺术呈现出一种多音复义、众声喧哗的局面。这是一种告别崇高，不再沉重的艺术。它把古今中外、不同门类、风格迥异的各种表意元素，以平等的方式并置到一个画面中来，中洋夹杂，古今混融，雅俗不分。它既不崇高，也不庸俗；既不进步，也不反动；既不高尚，也不卑鄙。我们把这种视觉语言与图式的杂糅现象称为视觉风格的混杂化。各种熟悉的视觉符号戴着已死亡的文体面具，以不怀好意的重复，仿佛在一夜之间复活了。与其说这是艺术家有意为之的一种"陌生化"，不如说它是一种"烂熟化"。[1]它不仅表现为对古代经典和革命艺术的戏拟、对西方现代艺术似是而非的改写，而且表现为对各种视觉符号"无厘头"式的重复、置换与搅拌。黄永砯的《〈中国绘画史〉和〈现代绘画简史〉在洗衣机里搅拌了两分钟》(1987)以达达主义的机智表达了这个特点。它不是非此即彼，而是亦此亦彼的视觉思维。它以双重的视角同时呈现了两种视觉语言。因为无论是国画，还是油画，都不能很好地表达社会转型期的困惑与焦虑。两者的"搅拌"以视觉的方式既呈现也模拟了视觉语言的碎片化。碎片化的实质是一种话语规范或视觉范式的危机。它一方面源于艺术界对过去视觉模式的质疑和解构；一方面源于消费社会中视觉主体与视觉经验的碎片化。

[1] 这是王德威在论述晚清小说时创造的一个术语。王德威：《被压抑的现代性——晚清小说新论》，宋伟杰译，北京大学出版社2005年版，第51页。

综上所述，一方面，先锋艺术对消费符号的模拟，打破了真实的影像与影像的真实的界限，使影像的视觉优先性让位于全方位、多视角的感知，建构了一种新的视觉性体验；另一方面，消费符号的刻板陈规被推向极端的情境，暴露了其贫乏与空洞，恢复了视觉语言内在的生命力。不过，在一个审美过剩和符号泛滥的时代，当代先锋艺术能否通过"模拟的模拟"释放审美批判的社会潜能，突破文化场中复杂的名利逻辑，依然要打上一个大大的问号。

结　论
艺术体制的结构转型及其当代意义

艺术体制论是在跨学科视野中产生，并在中外艺术理论与美学界产生广泛影响的一个前沿话题。它既是对现代艺术危机的理论回应，也是对现代艺术理论和美学范式的反思与修正。此书旨在结合艺术史论、美学和文化社会学的研究成果，在现代性语境中，把艺术作为相对独立的社会领域，研究艺术作品和艺术观念的社会生产、传播和消费机制。作为一种跨学科的研究方法，艺术体制论以自我反思的立场重新审视现代艺术的审美规范和生成机制，涉及"何谓艺术""艺术何为""艺术如何"等根本性问题，有助于更好地把艺术的内部研究和外部研究方法整合起来，借鉴分析哲学、艺术社会学和文化研究等学术领域的研究成果，阐释艺术性与社会性之间的辩证关系，加深对艺术存在的形式、意义、功能、运作机制等本质规律的理解。

此书核心任务是以问题为导向，逐步厘清艺术体制论的现代性文化逻辑。一方面，在现代性历史语境中，阐释来自不同学科领域中的艺术体制论观念；另一方面，按照理想类型的研究范式，通过典型的个案分析，来阐释艺术体制在不同历史时期的艺术形态运作机制。具体而言，除了导论与结论，此书中共用四个部分具体分析了艺术体制和艺术体制论的文化逻辑。

导论部分，以艺术体制、艺术体制论、现代性三个关键词为核心，重点梳理了艺术体制的概念、艺术体制的结构转型和艺术体制论的现代性文化逻辑。

第一部分，分析美学中的艺术体制论。在后分析美学的视野中，本部分运用分析美学的方法，结合阿瑟·C.丹托的艺术界理论、乔治·迪基的艺术体制论和诺埃尔·卡罗尔的历史叙事论，细致考察了艺术体制在艺术识别活动中是如何赋予一件艺术品以合法性资格的。这三种理论突破了以艺术品为中心的现代美学研究路径，把目光转向艺术实践和艺术的社会性，重点探讨了艺术的命名、识别、阐释以及艺术品的资格授予问题，推动了艺术研究从哲学分析向社

会学研究的转向。

第二部分，艺术社会学中的艺术体制论。这部分旨在从社会系统的动态关系网络出发，结合豪泽尔的中介体制论、贝克尔的艺术界理论、布迪厄的艺术场理论和克兰的后市场体制论，来考察艺术生产、分配与消费的运作机制。社会学的研究视角改变了本质论分析的思路，研究从个体转向集体和组织，从艺术品分析转向艺术界、艺术场的结构功能分析，从艺术形式与意义的探讨转向艺术生产与分配机制的辨析，提出了许多富有启发性的观点。

第三部分，艺术体制的结构转型。本部分重点分析了艺术观念和艺术体制从前现代、现代向后现代转型的历史演变轨迹。伴随艺术体制从前现代的庇护体制到现代的商业－批评体制，再到后现代的后市场体制的结构转型，艺术的形式、观念、表意实践模式和艺术存在的生态都发生了根本性变化。这些变化植根于从"分化"到"去分化"的现代性文化逻辑之中。

第四部分，中国当代先锋艺术体制。本部分运用艺术体制论，在宏观把握中国当代艺术体制现代转型的基础上，微观分析了当代先锋艺术的运作机制、形象类型与表征策略。如果说西方现代艺术场服从一种"颠倒"的经济逻辑，艺术行动者或机构主动抵制商业化逻辑和世俗的成功，采用"以输为赢"的策略，争夺场中的有利位置和文化资本的话，那么，中国当代先锋艺术场则更多遵循了艺术场与经济场、政治场、社会场之间的结构同源性原则。其场内竞争者既通过对主流文化体制的质疑与批判积累了文化资本，也借助场外尤其是艺术市场中的经济资本，来争夺场内有利的空间位置。

通过以上研究，我们在系统梳理西方艺术体制论的基础上，主要提出了以下创新性的论点。

第一，艺术体制是一种历史性的社会建构。它既是现代艺术实践的产物，也是现代艺术实践的条件。作为艺术实践的一种体制性框架，它既是公共运营的文化机构、职业化的组织，也是机构得以组织化运行的机制、惯例。

第二，艺术体制是一个现代性问题。西方自文艺复兴时期以来，产生了许多被艺术界普遍接受的艺术信念，如天才、独创性、想象、美、崇高、纯粹、自主性、为艺术而艺术、韵味、趣味等。这些观念是艺术界共同体在现代性语境中集体协作的产物。

第三，现代艺术从现代到后现代的范式转换，不仅意味着思想观念和表现方式的转向，而且意味着艺术资助、生产、流通和接受体制的结构转型。伴随艺术体制从庇护－资助体制、商业－批评体制向后市场体制的结构转型，无论是艺术界共同体的角色、中介机构的公共职能，还是社会资助制度以及艺术的批评观念，都发生了巨大的变化。

第四，艺术体制论是建立在艺术体制批判之上的一种理论话语与方法。艺术体制是一个家族相似性的"星丛"概念。对艺术体制的批判，至少包含了三种研究路径：形而上的分析，如韦茨的开放概念论、丹托的艺术界理论、迪基的艺术体制论等；结构功能性分析，如豪泽尔的中介体制论、贝克尔的艺术界理论、克兰的报酬体系与后市场制阐释等；历史性分析，如卡罗尔的历史叙事论、比格尔的艺术体制论、布迪厄的艺术场生成论等。

第五，中国当代先锋艺术内生于社会心理结构的现代变迁之中，具有勇往直前的先锋性和交错共时的当代性：一方面，它以超前的视觉敏感性和激进的视觉表征策略，冲击、拆解、置换了传统的视觉范式；另一方面，它又以现代的眼光转化、重构传统视觉资源，实现了古今视觉语言的融合与创新。从主流与边缘的关系来看，当代先锋艺术在全球艺术场中长期处于空间与心理上的边缘位置，摇摆在各种文化体制与意识形态的夹缝之中：一方面，它积极地以另类准则冲击现行文化体制，拒绝秩序、可理解性与成功；另一方面，它又在艺术的世俗化和产业化过程中，不断自我重复既有的视觉风格，暗中迎合主流的艺术批评、展览与收藏体制。

西方的艺术体制论研究深刻地改变了传统美学研究的范式，对我们今日艺术理论的重构具有重要的启发意义和学理价值。其分析不是以具体的艺术品及其审美价值为中心，而是把艺术实践置于特定的历史文化语境中加以考察；其关注的焦点不是艺术生产的创造者，而是创造"作为偶像的创造者"的艺术界、艺术场。它告诉我们，对艺术的命名、识别与阐释，事关艺术合法性定义的话语权，是生产与再生产艺术集体信仰的赌注。不是艺术家创造了艺术品，而是艺术界或艺术场的集体行动者与机构创造了艺术品和艺术品的价值。当然，西方的艺术体制论在质疑、批判现代美学话语体系的过程中，也存在一些理论的盲点或误区。比如，它过于强调艺术体制在艺术合法性定义中的角色或作用，

忽视了单个作品的形式与审美价值，过于匆忙地把现代艺术、审美趣味的分类体系与等级化的社会阶级分层相对应，等等。当这些理论被挪用来分析我们的艺术界或艺术场时，我们不仅要对这些理论的盲点保持警惕，也要以批判的眼光，在翔实的史料分析的基础上，厘清中国艺术从传统、现代向当代结构转型的历史与文化逻辑。

在中国式现代化的社会发展中，艺术体制的现代结构转型依然是一项尚未完成的规划。因为自主性的艺术观念及其相关制度在我们的文化实践中曾未占据主导性的社会地位。主旋律艺术、精英艺术与大众艺术三足鼎立的格局仍然在支配着我们的艺术活动与审美实践。这造就了我们的当代艺术，使其在艺术观念、实践与制度上具有不同于西方现当代艺术的复杂性。不过，艺术体制的当代转型以或隐或显的方式发生着，推动了当代艺术界的观念转型与制度变革。这是一场由数字技术驱动的范式革命，是一种跨媒介、跨艺术、跨文化的艺术运动。它不是以一种艺术观念取代另一种艺术观念，也不是以一种艺术风格取代另一种艺术风格，而是"一系列观念、实践和制度的完整系统取代了另一种系统"。[1] 这次艺术系统的转型是全领域、全方位、全媒体的结构变革，必将对我们的艺术生态产生深远的影响。

[1] 拉里·夏因尔:《艺术的发明》，强东红译，北京出版社2024年版，第5—6页。

参考文献
REFERENCE

阿尔珀斯：《伦勃朗的企业：工作室与艺术市场》，冯白帆译，江苏凤凰美术出版社，2014。

——：《制造鲁本斯》，龚之允译，商务印书馆，2019。

——：《描绘的艺术：17世纪的荷兰艺术》，王晓丹译，商务印书馆，2021。

阿尔珀斯、迈克尔·巴克森德尔：《蒂耶波洛的图画智力》，王玉冬译，江苏美术出版社，2014。

阿姆斯特朗：《现代主义：一部文化史》，孙生茂译，南京大学出版社，2014。

阿苏利：《审美资本主义：品味的工业化》，黄琰译，华东师范大学出版社，2013。

埃德蒙森：《文学对抗哲学》，王柏华、马晓冬译，中央编译出版社，2000。

埃斯卡尔皮：《文学社会学》，符锦勇译，上海译文出版社，1988。

埃尼施：《作为艺术家》，吴启雯、李晓畅译，文化艺术出版社，2005。

巴特：《作者之死》，《符号学文学论文集》，赵毅衡编，百花文艺出版社，2004。

鲍曼：《立法者与阐释者：论现代性、后现代性与知识分子》，洪涛译，上海人民出版社，2000。

——：《现代性与矛盾性》，邵迎生译，商务印书馆，2003。

丹尼尔·贝尔：《资本主义文化矛盾》，赵一凡、薄隆、任晓晋译，三联书店，1989。

克莱夫·贝尔：《艺术》，周金环、马钟元译，中国文联出版社，1984。

贝尔廷等：《艺术史的终结？——当代西方艺术史哲学文选》，常宁生编译，中国人民大学出版社，2004。

贝克尔：《局外人：越轨的社会学研究》，张默雪译，南京大学出版社，2011。

——：《艺术界》，卢文超译，译林出版社，2014。

本雅明：《发达资本主义时代的抒情诗人》，张旭东、魏文生译，生活·读书·新知三联书店，1989。

——：《本雅明文选》，陈永国、马海良编，中国社会科学出版社，1999。

——：《经验与贫乏》，王炳钧、杨劲译，百花文艺出版社，1999。

——：《德国悲剧的起源》，陈永国译，文化艺术出版社，2001。

——:《摄影小史·机械复制时代的艺术作品》，王才勇译，江苏人民出版社，2006。

阿伦特编:《启迪：本雅明文选》，张旭东、王斑译，生活·读书·新知三联书店，2008。

比格尔:《先锋派理论》，高建平译，商务印书馆，2002。

——:《文学体制与现代化》，周宪译，《国外社会科学》1998年第4期。

别尔嘉耶夫:《历史的意义》，张雅平译，学林出版社，2002。

波德莱尔:《波德莱尔美学论文选》，郭宏安译，人民文学出版社，1987。

伯曼:《一切坚固的东西都烟消云散了——现代性体验》，徐大健、张辑译，商务印书馆，2003。

波德里亚:《艺术的共谋》，张新木、杨全强、戴阿宝译，南京大学出版社，2015。

——:《消费社会》，刘成富、全志钢译，南京大学出版社，2000。

尚·布希亚:《拟仿物与拟像》，洪凌译，台湾时报文化出版公司，1998。

约翰·伯格:《观看之道》，戴行钺译，广西师范大学出版社，2005。

马·布雷德伯里，詹·麦克法兰编:《现代主义》，胡家峦、高逾等译，上海外语教育出版社，1992。

布尔迪厄:《艺术的法则——文学场的生成与结构（新修订本）》，刘晖译，中央编译出版社，2011。

——:《文化资本与社会炼金术——布尔迪厄访谈录》，包亚明译，上海人民出版社，1997。

——:《区分：判断力的社会批判》，刘晖译，商务印书馆，2015。

陈永国主编:《视觉文化研究读本》，北京大学出版社，2009。

丹托:《艺术的终结》，欧阳英译，江苏人民出版社，2001。

——:《艺术的终结之后》，王春辰译，江苏人民出版社，2007。

——:《美的滥用：美学与艺术的概念》，王春辰译，江苏人民出版社，2007。

戴维斯:《艺术诸定义》，韩振华、赵娟译，2014。

德里达:《文学行动》，赵兴国等译，中国社会科学出版社，1998。

德里克:《后革命时代的中国》，李冠南、董一格译，上海人民出版社，2015。

迪基:《何为艺术》，李普曼编:《当代美学》，邓鹏译，光明日报出版社，1986。

——:《艺术界》，李钧编:《20世纪西方美学经典文本·第3卷，结构与解放》，复旦大学出版社，2001。

杜夫海纳:《美学与哲学》，孙非译，中国社会科学出版社，1985。

杜威:《艺术即经验》，高建平译，商务印书馆，2005。

多德:《社会理论与现代性》，陶传进译，社会科学文献出版社，2002。

菲茨杰阿拉德:《制造现代主义：毕加索与二十世纪艺术市场的创建》，冉凡译，王建民校，广西师范大学出版社，2010。

费瑟斯通:《消费文化与后现代主义》,刘精明译,译林出版社,2000。

弗莱:《弗莱艺术批评文选》,沈语冰译,江苏美术出版社,2013。

弗雷德:《专注性与剧场性:狄德罗时代的绘画与观众》,张晓剑译,江苏凤凰美术出版社,2019。

——:《艺术与物性:论文与评论集》,张晓剑、沈语冰译,江苏凤凰美术出版社,2013。

福柯:《权力的眼睛——福柯访谈录》,严锋译,上海人民出版社,1997。

——:《什么是作者?》,王岳川、尚水编:《后现代主义文化与美学》,北京大学出版社,1992。

福斯特:《实在的回归:世纪末的前卫艺术》,杨娟娟译,江苏凤凰美术出版社,2015。

盖伊:《现代主义:从波德莱尔到贝克特之后》,骆守怡、杜冬译,译林出版社,2017。

戈德曼:《文学社会学方法论》,段毅、牛宏宝译,工人出版社,1989。

格林伯格:《艺术与文化》,沈语冰译,广西师范大学出版社,2015。

高名潞:《西方艺术史观念:再现与艺术史转向》,北京大学出版社,2016。

贡布里希:《艺术与错觉——图画再现的心理学研究》,杨成凯、季本正、范景中译,广西美术出版社,2012。

——:《木马沉思录》,曾四凯、徐一维等译,广西美术出版社,2014。

——:《艺术的故事》,范景中译,广西美术出版社,2018。

贡巴尼翁:《现代性的五个悖论》,许钧译,商务印书馆,2005。

郭军、曹雷雨编:《论瓦尔特·本雅明:现代性、寓言和语言的种子》,吉林人民出版社,2003。

哈贝马斯:《公共领域的结构转型》,曹卫东、王晓珏等译,学林出版社,1999。

哈灵顿:《艺术与社会理论——美学中的社会学论争》,周计武、周雪娉译,南京大学出版社,2010。

哈琴:《反讽之锋芒:反讽的理论与政见》,徐晓雯译,河南大学出版社,2010。

海因里希:《艺术为社会学带来什么》,何蒨译,华东师范大学出版社,2016。

豪泽尔:《艺术社会学》,居延安译编,学林出版社,1987。

——:《艺术史的哲学》,陈超南、刘天华译,中国社会科学出版社,1992。

——:《艺术社会史》,黄燎宇译,商务印书馆,2015。

河清:《艺术的阴谋:透视一种"当代艺术国际"》,广西师范大学出版社,2005。

黑格尔:《美学》,朱光潜译,商务印书馆,1979。

——:《精神现象学》,贺麟、王玖兴译,商务印书馆,1979。

霍夫曼:《现代艺术的激变》,薛华译,广西师范大学出版社,2002。

胡伊森编：《大分野之后：现代主义、大众文化、后现代主义》，周韵译，南京大学出版社，2010。

吉登斯：《社会的构成：结构化理论大纲》，李康、李猛译，生活·读书·新知三联书店，1998。

——：《现代性与自我认同：现代晚期的自我与社会》，赵旭东、方文译，三联书店，1998。

——：《现代性的后果》，田禾译，译林出版社，2000。

吉梅内斯：《当代艺术之争》，王名南译，北京大学出版社，2015。

卡罗尔：《超越美学》，李媛媛译，商务印书馆，2006。

——：《艺术哲学：当代分析美学导论》，王祖哲、曲陆石译，南京大学出版社，2015。

卡尔：《现代与现代主义：艺术家的主权1885—1925》，陈永国、傅景川译，中国人民大学出版社，2004。

卡林内斯库：《现代性的五副面孔》，顾爱彬、李瑞华译，商务印书馆，2002。

克莱尔：《论美术的现状——现代性之批判》，河清译，广西师范大学出版社，2012。

——：《艺术家的责任：恐怖与理性之间的先锋派》，赵苓岑、曹丹红译，华东师范大学出版社，2015。

克拉克：《现代生活的画像：马奈及其追随者艺术中的巴黎》，沈语冰、诸葛沂译，江苏美术出版社，2013。

克拉里：《观察者的技术：论十九世纪的视觉与现代性》，蔡佩君译，华东师范大学出版社，2017。

克里普克：《命名与必然性》，梅文译，上海译文出版社，1988。

克罗塞：《批判美学与后现代主义》，钟国仕、莫其逊等译，广西师范大学出版社，2005。

Diana Crane：《前卫艺术的转型》，张心龙译，台湾远流出版公司，1996。

库恩：《科学革命的结构》，金吾伦、胡新和译，北京大学出版社，2003。

凯泽尔：《美人和野兽——文学艺术中的怪诞》，曾忠禄、钟翔荔译，华岳文艺出版社，1987。

莱文森编：《现代主义》，田智译，辽宁教育出版社，2002。

利奥塔尔：《后现代状态：关于知识的报告》，车槿山译，生活·读书·新知三联书店，1997。

——：《非人：时间漫谈》，罗国祥译，商务印书馆，2000。

李军：《可视的艺术史：从教堂到博物馆》，北京大学出版社，2016。

栗宪庭：《重要的不是艺术》，江苏美术出版社，2000。

刘悦笛：《艺术终结之后——艺术绵延的美学之思》，南京出版社，2006。

吕澎：《20世纪中国艺术史》，北京大学出版社，2006。

罗蒂：《偶然、反讽与团结》，徐文瑞译，商务印书馆，2003。

马尔库塞：《审美之维》，李小兵译，广西师大出版社，2001。

曼海姆：《意识形态与乌托邦》，艾彦译，华夏出版社，2001。

——：《文化社会学论要》，刘继同、左芙蓉译，中国城市出版社，2001。

Pam Meecham and Julie Sheldon：《最新现代艺术批判》，王秀满译，韦伯文化国际出版社有限公司，2006。

米尔佐夫：《视觉文化导论》，倪伟译，江苏人民出版社，2006。

米肖：《当代艺术的危机：乌托邦的终结》，王名南译，北京大学出版社，2013。

米歇尔：《图像理论》，陈永国、胡文征译，北京大学出版社，2006。

尼采：《偶像的黄昏》，周国平译，光明日报出版社，2001。

——：《悲剧的诞生》，熊希伟译，华龄出版社，1996。

诺克林：《女性，艺术与权力》，游惠贞译，广西师范大学出版社，2005。

——：《现代生活的英雄主义：论现实主义》，刁筱华译，广西师范大学出版社，2005。

赖因、科特勒、斯托勒：《诱人的名声——关于名声的学问》，黄晓新、李为、刘桢等译，海洋出版社，1991。

塞德曼：《后现代转向》，吴世雄、陈维振等译，辽宁教育出版社，2001。

桑塔格：《反对阐释》，程巍译，上海译文出版社，2003。

舒斯特曼：《实用主义美学：生活之美，艺术之思》，彭锋译，商务印书馆，2002。

——：《生活即审美：审美经验和生活艺术》，彭锋等译，北京大学出版社，2007。

斯沃茨：《文化与权力：布尔迪厄的社会学》，陶东风译，上海译文出版社，2006。

泰勒：《黑格尔》，张国清、朱进东译，译林出版社，2002。

——：《自我的根源：现代认同的形成》，译林出版社，2001。

——：《现代性之隐忧》，程炼译，中央编译出版社，2001。

托多罗夫：《日常生活颂歌：论十七世纪荷兰绘画》，曹丹红译，华东师范大学出版社，2012。

瓦岱：《文学与现代性》，田庆生译，北京大学出版社，2001。

韦伯：《新教伦理与资本主义精神》，于晓、陈维纲等译，生活·读书·新知三联书店，1987。

——：《经济与社会》，林荣远译，商务印书馆，1997。

——：《学术与政治》，冯克利译，生活·读书·新知三联书店，1992。

维尔默：《论现代与后现代的辩证法：遵循阿多诺的理性批判》，钦文译，商务印书馆，

2003。

韦尔施:《重构美学》,陆扬、张岩冰译,上海译文出版社,2002。

威廉斯:《文化与社会》,吴松江、张文定译,北京大学出版社,1991。

——:《关键词:文化与社会的词汇》,刘建基译,生活·读书·新知三联书店,2005。

威廉斯:《文学制度》,李佳畅、穆雷译,南京大学出版社,2014。

沃尔芙:《艺术的社会生产》,董学文、王葵译,华夏出版社,1990。

——:《文化研究与文化社会学》,陶东风、金元浦、高丙中主编:《文化研究·第4辑》,中央编译出版社,2003。

沃林:《文化批评的观念》,张国清译,商务印书馆,2000。

——:《瓦尔特·本雅明:救赎美学》,吴勇立、张亮译,江苏人民出版社,2008。

詹姆逊:《文化转向:后现代论文选》,胡亚敏等译,中国社会科学出版社,2000。

——:《后现代主义与文化理论——弗·詹姆逊教授讲演录》,唐小兵译,陕西师范大学出版社,1987。

——、张旭东主编:《晚期资本主义的文化逻辑:詹明信批评理论文选》,陈清侨等译,生活·读书·新知三联书店,1997。

邵燕君:《倾斜的文学场——当代文学生产机制的市场化转型》,江苏人民出版社,2003年。

瓦蒂莫:《现代性的终结》,杨恒达译,河南大学出版社,2015。

王本朝:《中国现代文学制度研究》,西南师范大学出版社,2002。

王端廷:《从现代到后现代:西方艺术论说》,中国人民大学出版社,2005。

汪民安:《什么是当代》,新星出版社,2014。

席勒:《秀美与尊严——席勒艺术和美学文集》,张玉能译,北京文化艺术出版社,1996。

——:《审美教育书简》,冯至、范大灿译,上海人民出版社,2003。

西美尔:《桥与门——齐美尔随笔集》,涯鸿、宇声等译,三联书店上海分店,1991。

——:《货币哲学》,陈戎女、耿开君、文聘元译,华夏出版社,2002。

——:《时尚的哲学》,费勇、吴蓉译,文化艺术出版社,2001。

夏因尔:《艺术的发明》,强东红译,北京出版社,2024。

夏皮罗:《现代艺术:19与20世纪》,沈语冰、何海译,江苏凤凰美术出版社,2015。

——:《艺术的理论与哲学:风格、艺术家和社会》,沈语冰、王玉冬译,江苏凤凰美术出版社,2016。

薛华:《黑格尔与艺术难题——一段问题史》,中国社会科学出版社,1986。

亚历山大:《艺术社会学》,章浩、沈杨译,江苏美术出版社,2013。

伊格尔顿:《后现代主义的幻象》,华明译,商务印书馆,2000。

——:《审美意识形态》,王杰译,广西师范大学出版社,2001。

易英:《从英雄颂歌到平凡世界:中国现代美术思潮》,中国人民大学出版社,2004。

殷曼婷:《"艺术界"理论建构及其现代意义》,社会科学文献出版社,2009。

邹跃进:《他者的眼光:当代艺术中的西方主义》,作家出版社,1996。

福柯、哈贝马斯、布尔迪厄等:《激进的美学锋芒》,周宪译,中国人民大学出版社,2003。

——:《艺术世界的文化社会学分析》,《社会学研究》2003年第4期。

——:《审美现代性批判》,商务印书馆,2005。

——:《现代性的张力》,首都师范大学出版社,2001。

周计武主编:《20世纪西方艺术社会学精粹》,中国社会科学出版社,2022。

周宪主编:《视觉文化读本》,南京大学出版社,2013。

——:《艺术理论基本文献·西方当代卷》,生活·读书·新知三联书店,2014。

周韵主编:《先锋派理论读本》,南京大学出版社,2014。

Adorno, Theodor W., *Prims*, London: Neville Spearman, 1967.

——, *The Culture Industry: Selected Essays on Mass Culture*, J. M. Bernstein ed., London and New York: Routledge, 1991.

Agamben, Giorgio, *What is an Apparatus? and Other Essays*, David Kishik and Stefan Pedatella trans., Stanford: Stanford University Press, 2009.

Alexander, Victoria D., *Sociology of the Arts: Exploring Fine and Popular Forms*, Oxford: Blackwell, 2003.

Alpers, Svetlana, "Describe or Narrate? A problem in Realistic Representation", *New Literary History*, Vol.8, 1976.

——, *The Art of Describing: Dutch Art in the Seventeenth Century*, Chicago: The University of Chicago Press, 1984.

——, *Rembrandt's Enterprise: The Studio and the Market*, Chicago: The University of Chicago Press, 1988.

——, "The Museum as a Way of Seeing", Ivan Karp and Steven D. Lavine eds., *Exhibiting Cultures: the Poetics and Politics of Museum Display*, Washington and London: Smithsonian Institution Press, 1991.

——, *The Making of Rubens*, New Haven and London: Yale University Press, 1995.

——, "The Making of History of Art", *Art Journal*, Vol.54, 1995.

——, "Visual Culture Questionnaire", *October*, Vol.77, 1996.

——, "Art History and Its Exclusions: The Example of Dutch Art", *Feminism and Art History*, Norma Broude and Mary D. Garrard eds., London & New York: Routledge, 2018.

Baudrillard, Jean, *Simulacra and Simulations*, New York: Semiotext, 1994.

——, *Jean Baudrillard : Selected Writings*, Mark Poster ed., Stanford: Stanford University Press, 1988.

——, *The Conspiracy of Art: manifestors, interviews, essays*, Sylvère Lotvinger ed., Ames Hodges trans, New York: Semiotext (e), 2005.

Bauman, Zygmunt, *Liquid Modernity*, Cambridge: Polity Press, 2000.

Baxandall, Michael, *Painting and Experience in Fifteenth Century Italy: A Primer in the Social History of Pictorial Style*, Oxford & New York: Oxford University Press, 1972.

Becker, Howard S., *Art Worlds*, California: University of California Press, 1982.

——, and McCall, Michal M., eds., *Symbolic Interaction and Cultural Studies*, Chicago: The University of Chicago Press, 1990.

Benjamin, Walter, *Illuminations*, Hannah Arendt ed., Harry Zohn trans., London: Fontana Press, 1992.

——, *One-Way Street and Other Writings*, Edmund Jephcott and Kingsley Shorter trans., London: Verso, 1992.

Bourdieu, Pierre, *Distinction: A Social Critique of the Judgment of Taste*, Cambridge, MA: Harvard University Press, 1984.

——, *The Field of Cultural Production*, New York: Columbia University Press, 1993.

Bryson, Norman, *Word and Image: French Painting of the Ancien Régime*, New York: Cambridge University Press, 1981.

Bürger, Peter and Christa Bürger, *The Institutions of Art*, Loren Kruger trans., Lincoln and London: University of Nebraska Press, 1992.

Bürger, Peter, *The Decline of Modernism*, Nicholas Walker trans., University Park: Pennsylvania State University Press, 1992.

Burke, Seán, *The Death and Return of the Author: Criticism and Subjectivity in Barthes, Foucault and Derrida*, Edinburgh: Edinburgh University Press, 1992.

Carroll, Noël, *Philosophy of Art: A Contmporary Introduction*, London: Routledge, 1999.

Crary, Jonathan, *Techniques of the Observer: On Vision and Modernity in the Nineteenth Century*, Cambridge, MA: MIT Press, 1992.

——, *Suspensions of Perception: Attention, Spectacle, and Modern Culture*, Cambridge, MA: MIT Press, 2001.

Danto, Arthur C., *The Transfiguration of the Commonplace*, Cambridge, MA: Harvard University Press, 1981.

——, *Beyond the Brillo Box: The Visual Art in Post Historical Perspective*, California: University of California Press, 1992.

——, *Embodied Meanings: Critical Essays & Aesthetic Meditations*, New York: Farrar Straus Giroux, 1994.

——, *After the End of Art: Contemporary Art and the Pale of History*, Princeton: Princeton University Press, 1997.

——, *What Art is*, New Haven & London: Yale University Press, 2013.

Debeljak, Aleš, *Reluctant Modernity: The Institution of Art and Its Historical Forms*, Lanham: Rowman & Littelefield, 1998.

Dickie, George, "Defining Art", *The American Philosophical Quarterly*, Vol.6, No.3 (Jul.1969):253-256.

——, *Art and the Aesthetic: An Institutional Analysis*, Ithaca and London: Cornell University Press, 1974.

——, *The Art Circle: A Theory of Art*, New York: Haven Publications, 1984.

——, *Evaluating Art*, Philadelphia: Temple University Press, 1988.

——, *Introduction to Aesthetics: An Analytic Approach*, New York: Oxford University Press, 1997.

Forsey, Jane, "Philosophical Disenfranchisement in Danto's 'The End of Art', " *Aesthetics and Art Criticism*, Vol.4, No.59 (Fall 2001): 403-409.

Foster, Hal ed., *The Anti-Aesthetic: Essays on Postmodern Culture*, Seattle WA: Bay Pess, 1983.

——, *Vision and Visuality*, Seattle WA: Bay Press, 1988.

Frisby, David, *Fragments of Modernity: Theories of Modenity in the Work of Simmel and Kracuer Benjamin*, Cambridge: The MIT Press, 1986.

Fyfe, Gordon, *Art, Power and Modernity: English Art Institutions, 1750-1950*, London: Leicester University Press, 2000.

Gasset, José Ortega y, *The Dehumanization of Art and Other Writings on Art and Culture*, Willard. Trask trans., Garden City: Doubleday, 1956.

——, *The Revolt of the Masses*, New York: W. W. Norton & Company, Inc., 1993.

Greenberg, Clement, *Clement Greenberg: The Collected Essays and Criticism*, John O'Brian ed., Chicago: The University of Chicago Press, 1993.

Hagberg, Garry L., "The Institutional Theory of Art: Theory and Antitheory", *A Companion to Art*

Theory, Paul Smith and Carolyn Wilde eds., Oxford: Blackwell, 2002.

Harris, Jonathan, *The New Art History: A Critical Introduction*, London & New York: Routledge, 2002.

Habermas, Jürgen, *The Philosophical Discourse of Modernity: Twelve Lecfures, Frederick Lawrence trans*, Cambridge: MIT Press, 1987.

Harrington, Austin, *Art and Social Theory: Sociological Arguments in Aesthetics*, Cambridge: Polity Press Ltd., 2004.

Heywood, Ian, *Social Theories of Art: A Critique*, New York: Macmillan, 1997.

Huyssen, Andreas, *After the Great Divide: Modernism, Mass Culture, Postmodernism*, Bloomington: Indiana University Press, 1986.

Inglis, David and John Hughson eds., *The Sociology of Art: Ways of Seeing*, London and New York: Palgrave Macmillan, 2005.

Kellner, Douglas, *Jean Baudrillard: A Critical Reader*, London: Wiley Blackwell, 1994.

Korsmeyer, Carolyn ed., *Aesthetics: The Big Questions*, Oxford: Blackwell, 1998.

Kuspit, Donald, *The End of Art*, Cambridge: Cambridge University Press, 2004.

Lash, Scott, *Sociology of Postmodernism*, London and New York: Routledge, 1990.

Lefebvre, Henri, *Everyday Life in the Modern World*, Fredericton: New Brunswick, 1994.

Linda, Hutcheon, *A Theory of Parody: The Teachings of Twentieth-Century Art Forms*, New York: Methuen, 1985.

Lowenthal, Leo, *Literature, Popular Culture, and Society*, Englewood Cliffs, N.J.: Prentice Hall, 1961.

Maker, William ed., *Hegel and Aesthetics*, New York: State University of New York Press, 2000.

Mortensen, Preben, *Art in the Social Order: The Making of the Modern Conception of Art*, New York: State University of New York Press, 1997.

Poggioli, Renato, *The Theory of the Avant-Garde*, Gerald Fitzgerald trans., Cambridge: Harvard University Press, 1968.

Rochlitz, Rainer, *The Disenchantment of Art: The Philosophy of Walter Benjamin*, Jane M. Todd trans., New York: Guilford, 1995.

Swartz, David, *Culture & Power: The Sociology of Pierre Bourdieu*, Chicago: The University of Chicago Press, 1997.

Vattimo, Gianni, *The End of Modernity*, Cambridge: Polity Press, 1988.

Weitz, Morris, "The Role of Theory in Aesthetics", *Contemporary Philosophy of Art: Readings*

in Analytic Aesthetics, John W. Bender and H. Gene Blocker eds., Englewood Cliffs, N.J.: Prentice Hall, 1993.

Williams, Jeffrey J., ed., *The Institution of Literature*, New York: State University of New York Press, 2002.

Williams, Raymond, *The Sociology of Culture*, Chicago: The University of Chicago Press, 1995.

Wolff, Janet, *Aesthetics and the Sociology of Art*, Michigan: University of Michigan Press, 1993.

Wyss, Beat, *Hegel's Art History and the Critique of Modernity*, Cambridge: Cambridge University Press, 1999.

Yanal, Robert J. ed., *Institutions of Art: Reconsiderations of George Dickie's Philosophy*, Philadelphia: Penn State University Press, 1993.